Tourism Psychology

U0075099

旅遊心理學

杜煒 主編

崧燁文化

目　　錄

前言

第一章 緒論 / 001

第一節 心理學概述 / 001

第二節 旅遊心理學的基本問題 / 010

第二章 旅遊行為動因 / 018

第一節 旅遊者的需要 / 018

第二節 旅遊者的興趣 / 031

第三節 旅遊動機 / 035

第四節 旅遊目標 / 044

第三章 旅遊者的認知心理 / 050

第一節 認知過程 / 050

第二節 旅遊者對旅遊條件的認知 / 062

第三節 影響旅遊知覺的因素 / 067

第四章 旅遊者的態度與行為 / 080

第一節 旅遊者的態度 / 080

第二節 旅遊者的態度與行為決策 / 086

第三節 旅遊消費態度的形成及改變 / 090

第五章 旅遊者的個性心理 / 102

第一節 旅遊者的個性及其特徵 / 102

第二節 旅遊者的個性表現 / 110

第三節 旅遊者個性的測定方法 / 118

第六章 旅遊者的社會心理 / 126

第一節 群體與旅遊行為 / 126

第二節 家庭群體與旅遊行為 / 130

第三節 社會階層與旅遊行為 / 136

第四節 社會文化與旅遊行為 / 141

第七章 旅遊者的審美心理 / 150

第一節 旅遊者的審美心理 / 150

第二節 旅遊者的審美心理與旅遊服務策略 / 160

第三節 旅遊者的審美心理與旅遊經營策略 / 163

第八章 旅遊服務心理 / 174

第一節 旅遊服務與旅遊服務質量 / 174

第二節 優質服務與旅遊者心理 / 187

第九章 旅遊服務心理策略 / 203

第一節 旅遊過程中的顧客心理與服務策略 / 203

第二節 旅遊者的性別、年齡、職業差異與服務策略 / 211

第十章 旅遊企業員工的心理管理 / 2 2 2

第一節 旅遊企業員工的個體差異與管理 / 2 2 2

第二節 旅遊企業員工的行為與激勵 / 2 2 9

第三節 旅遊企業員工的情緒控制 / 2 3 4

第四節 旅遊企業員工的挫折心理與管理 / 2 3 9

第五節 旅遊企業員工的心理培養與保健 / 2 4 6

第十一章 旅遊企業的群體心理管理 / 2 5 3

第一節 旅遊企業活動的群體行為 / 2 5 3

第二節 旅遊企業的群體行為管理 / 2 5 9

第三節 旅遊企業的內部溝通與員工心理 / 2 7 2

第十二章 旅遊企業領導者心理 / 2 8 2

第一節 領導者的管理角色與影響力 / 2 8 2

第二節 旅遊企業的領導風格與領導藝術 / 2 8 8

第三節 旅遊企業領導者的心理素質與心理調整 / 3 0 3

前言

　　心理學，是探索人的內心世界和行為規律的一把鑰匙。旅遊心理學，是運用心理學的研究方法和研究成果對旅遊活動中的相關問題展開研究的一門科學；其研究對象，就是旅遊活動中人的心理現象和行為規律，主要包括旅遊活動中的旅遊者心理、旅遊服務心理及旅遊企業管理心理問題。

　　旅遊心理學，為旅遊工作者提供了一套基礎的、科學的思維方式和分析方法。透過對旅遊心理學的學習和研究，人們可以更好地瞭解現實旅遊者和潛在旅遊者的需要、興趣等，掌握他們在旅遊活動過程中各方面的需求、特點及規律，預測旅遊行為的發展傾向；設計和提供更多的能夠滿足旅遊者需要的旅遊產品，提供優質的旅遊服務；更好地培養符合旅遊業發展需要並具有良好心理素質的旅遊工作者，提高員工的工作積極性和工作效率；使旅遊經營管理決策更加科學化和藝術化，使旅遊業得以更好地發展。

　　本書在借鑑前人研究成果的基礎上，努力做到：在內容上，注重打好理論基礎，注重理論聯繫實際，引導學生逐漸掌握系統的心理分析方法，並啟發學生結合旅遊服務、旅遊經營和管理問題進行主動思考；在結構安排上，每章開頭有本章導讀，結尾提供案例，引發思考和借鑑，最後提供思考與練習題，便於課堂教學的展開和培養學生主動思考問題、分析問題、解決問題的習慣。

　　全書分為十二章，第一章緒論，闡述旅遊心理學的研究對象、意義、方法、理論基礎及本書的結構體系；第二至七章研究旅遊者心理，包括旅遊行為動因、旅遊者的認知心理、旅遊者的態度與行為、旅遊者的個性心理、旅遊者的社會心理、旅遊者的審美心理；

第八至九章研究旅遊服務心理，包括旅遊服務心理和服務心理策略；第十至十二章研究旅遊企業的管理心理，包括旅遊企業員工的心理管理、群體心理管理和領導者心理。

　　書中如有疏漏不當之處，敬請廣大讀者不吝賜教。

杜煒

第一章 緒論

本章導讀

旅遊心理學是從心理學的角度、運用心理學的研究方法探討旅遊活動中人的心理活動和行為規律的科學，它是在旅遊學和心理學這兩門學科的理論基礎上產生的，它既是應用心理學的分支，又是旅遊專業中的基礎學科。在緒論中，我們首先概括介紹心理學的基本概念和理論框架，在此基礎上，我們對旅遊心理學的基本問題進行分析和闡述，主要涉及旅遊心理學的學科性質、研究對象、研究方法和研究意義，目的在於使讀者對旅遊心理學的研究內容有一個整體的、系統的把握。

第一節 心理學概述

旅遊心理學是心理學的分支應用學科，其主要理論和研究方法都來自心理學。因此，要理解並掌握旅遊心理學的研究內容和研究方法，首先應對心理學有基本的瞭解和認識。

一、心理的概念和實質

（一）什麼是心理

心理是對心理現象、心理活動的簡稱。心理並不是人所獨有的，動物亦有心理。心理學既研究人的心理又研究動物的心理，透過對動物心理的研究以及共性的量化分析，將規律性的研究結果放回到人類社會檢驗。而那些經過校驗的理論就形成心理學的基本理

論。

心理現象和每一個人息息相關，人在清醒狀態下都受到心理活動的支配。正是在心理活動的調解下，人們的各種活動才能得以正常地進行，並達到預期的目的。心理活動是內隱的，行為是外顯的，外顯的行為受內隱的心理活動所支配。內隱的心理活動透過行為才能起作用和得到表現。心理和行為之間是有一定的活動規律的。因此，心理學既研究人的心理，也研究人的行為，是將人的心理和行為作為統一體進行研究的。

（二）心理的實質

1.心理是人腦的機能

人腦是人的神經系統的核心部分，是人的心理活動的重要物質基礎。心理學研究認為，心理活動是神經系統有規律性的活動的結果，沒有大腦，人的心理和行為就會產生異常。

2.心理是客觀現實的反映

心理不是憑空產生的，人腦必須在客觀事物的影響下才能實現反映機能，把客觀事物變成主觀映像。因此，客觀現實是心理的源泉和內容。

3.實踐活動是心理發生發展的必要條件

大腦是心理產生的物質基礎，客觀世界是影響心理產生的原因，二者的具備並不意味著心理的產生，人只有在其實踐活動中，透過人和客觀事物的相互作用才能產生心理。

4.心理具有自覺能動性

心理的自覺能動性表現在人對反映的對象、進程以及結果都可以清楚地意識到。同時，已有的主觀世界（知識、經驗、個性特點、心理狀態等）會對現實反映的事物產生影響。在正常的情況

下，不同的主觀世界對同一事物常有不同的反應。

5.心理的社會歷史制約性

個體既是一個自然實體，又是一個社會實體，其心理的發生和發展必然受到這二者的制約和影響。而且，人的本質在於他的社會特質，因此，心理的發生和發展與人所處的社會環境和歷史條件及生活方式等密切相關，其觀念、習慣、心理都受到相應的制約。

二、心理學的產生和發展

心理學是一門以解釋、預測和調控人的行為為目的，透過研究分析人的行為，揭示人的心理活動規律的科學。心理學作為一門科學，有它的獨特性。心理活動在頭腦中產生，必然受生物學規律的支配；同時人是最高等的社會性生物，一切活動都不能擺脫社會、文化方面的影響，又具有社會科學性質。因此，心理學兼有自然科學和社會科學的雙重性質。

（一）心理學的產生

心理學是一門既古老又年輕的科學。

人類從古代開始，歷經中世紀、文藝復興直至19世紀中葉，對心理的探索和研究，都是處於一種無明確的研究目的和目標、無明確的研究思想和方法的混沌狀態下自發地或不自覺地夾雜在對哲學和神學的研究中進行的。心理學的內容融會在哲學和神學的內容體系中，心理學家是由哲學家、神學家、醫學家或其他科學家兼任；心理學的研究方法，主要是思辨的方法。亞里士多德的《靈魂論》，可以說是世界上的第一部心理學專著。在中國古代的有關哲學、醫學、教育學和文藝理論等許多著作中，也都蘊涵著豐富的心理學思想。

心理學的真正歷史，是1879年，馮特（Wilhelm　Wundt，1832～1920）在德國萊比錫大學建立世界上第一個心理實驗室才開始的。馮特用自然科學的方法研究各種最基本的心理現象：感覺。這一行動使心理學開始從哲學中脫離出來，成為一門獨立的科學，它標幟著科學心理學的誕生。馮特是公認的第一個把心理學轉變成一門正式獨立學科的真正奠基者，也是心理學史上第一位真正的心理學家。他的《生理心理學原理》是心理學史上第一本真正的心理學專著。

（二）心理學的發展

1879年以來，整個心理學界出現了過去從未有過的熱烈的學術研討的繁榮局面。在馮特的內容心理學以後，又接二連三相繼出現了或反對或繼承馮特，或另闢蹊徑、獨樹一幟的理論，出現了各種各樣、大大小小的心理學派上百個。這些學派分布廣泛，遍布世界各地。

這些學派，有從內在意識研究的，有從外在行為研究的；有從意識的表層研究的，有從意識的深層研究的；有靜態的研究也有動態的研究；還有從生物學、數理學、幾何學、物理學、拓撲學、民族學、文化學等等其他不同角度去研究的。所有的學派，包括相互繼承的學派，在它們的心理研究對象、範圍、性質、內容以及方法上都既有聯繫，又各不相同。這百餘年心理學發展的速度以及研究成果，遠遠超過人類歷史上對心理研究成果的總和，對心理現象探索研究的深度和廣度，也都達到了前所未有的程度。

貫穿心理學百年史的主幹線，是十大學派形成和發展的歷史。這十大學派是：內容心理學派、意動心理學派、構造主義心理學派、機能主義心理學派、行為主義心理學派、格式塔心理學派、精神分析心理學派、日內瓦學派、人本主義心理學派、認知心理學派。

這十大心理學派無論從其研究的對象、任務、範圍、方法，還是從其規模和波及的領域來看，對心理研究的客觀推動作用都是巨大的。它們都曾經充當過心理研究過程中的主角，代表過一個時期的心理學歷史發展的傾向，對心理學的發展產生過重大影響。當代心理學基本理論的主體，主要是博采十大學派學說之長，汲取它們的合理的有價值的部分而形成的。如今，我們選用的任何一本《普通心理學》教材，其內容實際上都是對十大學派的精華部分進行了彙集的結果，是十大學派學說的主要結晶。

經過一百多年的發展，心理學已具有眾多分支學科，形成了一個龐大的學科體系。諸如普通心理學、社會心理學、教育心理學、法律心理學、管理心理學、商業心理學、經濟心理學、消費心理學、諮詢心理學等，都是心理學龐大學科體系中的成員。旅遊心理學，也是其中的一員。隨著人類社會實踐活動的發展，心理學及其分支學科還會不斷發展。

三、心理學研究的主要內容

（一）普通心理學

普通心理學是心理學的主幹分支學科，其研究對象是一般正常人的心理現象及其基本規律。普通心理學的具體研究內容包括：心理動力、心理過程、心理狀態和個性心理四個方面。

1.心理動力

心理動力系統，決定著個體對現實世界的認知態度和對活動對象的選擇與偏好。它主要包括動機、需要、興趣和世界觀等心理成分。

人的一切活動，無論是簡單的還是複雜的，都是在某種內部驅

動力的推動下完成的，這種引起並維持個體活動，並使之朝向已定目標和方向進行的內在驅動力就是動機。個體在動機的作用下，產生行為並使其朝向已定目標，在行為進行過程中不斷調節行為的強度、持續時間和方向，使個體最終達到預定目標。

動機的內在心理基礎，是需要。需要，是個體缺乏某種東西的一種主觀狀態，它是客觀需求的反應。這種需要，既包括人體內的生理需要，也包括外部的社會需要。興趣，是一種對事物進行深入認知的需要，是需要的體現。世界觀，則是人對需要進行調解和控制，並由此確定的個體對客觀世界的總體看法與基本態度。

2.心理過程

心理過程是指人的心理活動發生、發展的過程，即客觀事物作用於人腦並在一定的時間內大腦反映客觀現實的過程，包括認識過程、情感過程和意志過程。三者合在一起簡稱為「知情意」。認識過程是指人獲取各種知識和經驗所表現出來的心理活動過程；情感過程是指由客觀現實引起的、以各種情緒或情感表現出來的態度體驗；意志過程是指人為實現預定的目的有意識地支配和調節自己的行動的心理活動過程。認識、情感和意志三個過程相互聯繫、相互促進、相互影響，構成心理活動的整個過程，其中，認識是基礎，情感和意志是動力。這三部分都是人的內部主觀活動，是人所共有的。

3.心理狀態

心理狀態是介於心理過程與個性心理之間的既有暫時性又有穩固性的一種心理現象，是心理過程與個性心理統一的表現。人的心理活動總是在睡眠狀態、覺醒狀態或注意狀態下展開的。在睡眠狀態下，腦功能處於抑制狀態，心理激活程度極低，人對自己的心理活動意識不到。從睡眠到覺醒以後，人開始能意識到自己的活動，並能有意識地調節自己的行為。覺醒狀態存在不同的性質和水平，

如振奮狀態使人的心理活動積極有效，疲憊狀態則相反。注意狀態使人的心理活動積極有效，是意識活動的基本狀態，它使人的心理活動指向和集中在一定的對象上。

4.個性心理

個性心理是顯示人們個性差異的心理現象。由於每個人的先天因素不同、生活條件不同、所受的教育影響不同、所從事的實踐活動不同，因此心理過程在每一個人身上產生時總是帶有個人特徵，這樣就形成了每個人的興趣、能力、氣質、性格的不同。如不同的人在興趣廣泛性，興趣的中心、廣度和興趣的穩定性方面會有不同；在觀察力、注意力、記憶力、想像力、思考力方面會有差異，有的能力高，有的能力低；不同的人的情感體驗的深淺度、表現的強弱以及克服困難的決心和毅力的大小也不同。所有這些都是個性的不同特點。人的心理現象中的興趣、能力、氣質和性格，稱為個性的心理特徵。

心理現象的各個方面並不是孤立的，而是彼此互相聯繫的。不僅在認識、情感、意志過程之間，而且在個性心理特徵和心理過程之間也密切聯繫。沒有心理過程就無法形成個性心理特徵。同時，已經形成的個性心理特徵又制約著心理過程，在心理過程中表現出來。例如，具有不同興趣和能力的人，對同一首歌、同一幅畫、同一齣戲的評價和欣賞程度是不同的；又如，一個具有先人後己、助人為樂性格特徵的人，往往表現出堅強的意志行動。

事實上，既沒有不帶個性特徵的心理過程，也沒有不表現在心理過程中的個性特徵。二者是同一現象的兩個不同方面。因此，要深入瞭解人的心理現象就必須分別地對這兩個方面加以研究，在掌握一個人的心理全貌時，也需要將兩方面結合起來進行考察。

心理學，研究心理過程及其機制、個性心理特徵的形成過程及其機制、心理過程和個性心理特徵相互關係的規律性。這是普通心

理學研究的核心內容。

（二）社會心理學

人不是孤立存在的，作為社會的人，彼此之間必然要發生一定的關係，進行社會交往；交往既存在於個人與他人之間，也存在於群體之間。人需要作為社會的一員發揮作用，因此，研究人的心理離不開對社會環境和社會群體的考察和分析。社會心理學，是研究人的社會或文化行為發生、發展、變化的過程及其規律的科學。社會心理學主要研究以下內容：

1.社會化

從社會心理學的角度看，社會化關心的是自然的人如何變成社會的人，以及在這個過程中為什麼個體形成了獨特的人格特徵。

社會化的基本途徑，是社會教化和個體內化。社會教化即廣義的教育，其形式包括家庭、學校、社會團體、大眾傳播媒介，以及法庭、監獄和勞動教養所等的教育。個體內化是指個體透過學習、接受社會教化，將社會目標、價值觀、規範和行為方式等轉化為自身認定的人格特質和行為反映模式的過程。社會化的主要內容有，政治社會化、道德社會化以及性別角色社會化等。

2.社會認知

社會認知是指對人及其行為的認知，而不是對物對事的認知。社會認知的結果影響著人的社會行為。社會認知包括感知、判斷、推測和評價等社會心理活動。對人的知覺、印象、判斷以及對人的外顯行為原因的推測和判斷，是社會認知活動發生和進行所經歷的幾個主要過程。

社會認知的途徑，主要是對他人的言談舉止、神情儀表以及行為習慣等方面的觀察和瞭解，並透過這些方面完成社會認知。社會認知的內容包括社會知覺、社會歸因等。社會知覺，又稱對人的知

覺或人際知覺，它是社會認知的第一步。社會歸因指的是，根據所獲得的資訊對他人的行為進行分析，從而推斷其原因的過程。社會歸因的結果，直接影響到人的社會行為。所以，瞭解社會歸因的規律，有助於認識和預測他人的社會行為。

3.社會溝通

廣義的社會溝通，是指人類的整個社會的互動過程，即人們交換觀念、思想、知識、興趣、情感等過程。社會溝通是社會賴以形成的基礎。社會溝通主要有語言溝通和非語言溝通兩種。

4.社會態度

社會態度，是社會心理學的基本內容之一。態度是指個人對某一對象所持有的評價與行為方向。人們對一個對象會作出贊成或反對、肯定或否定的評價，同時還會表現出一種反應的傾向性，這種傾向性就是心理活動的準備狀態。所以，一個人的態度會影響到他的行為取向。

5.人際關係

人際關係，是人與人之間心理上的關係、心理上的距離。這種關係，是在人與人之間發生社會性交往和協同活動的條件下產生的，是具有普遍意義的現象，在小群體中體現尤為明顯。人際關係的形成包含認知、情感和行為三方面的心理因素，其中情感因素起主導作用，制約著人際關係的親疏、深淺和穩定程度。

此外，社會心理學還研究社會動機、個人行為、自我意識、團體心理、群體性社會現象。

普通心理學和社會心理學，是旅遊心理學的研究基礎。

第二節 旅遊心理學的基本問題

旅遊在當今世界是一種普遍的、具有重要的社會、經濟、文化等價值的社會現象。隨著旅遊活動的不斷開展，人們對它的研究日益深入，相關研究亦從多個角度展開，包括經濟、社會、文化、環境等多個方面。旅遊心理學是研究旅遊現象的一個重要學科，它是把心理學的相關研究成果和有關原理及研究方法運用到分析、瞭解旅遊這一現象上來而產生的新興應用學科，是研究旅遊者和旅遊從業人員在旅遊活動和旅遊經營活動過程中產生的心理活動和行為表現及其變化發展規律的學科。旅遊心理學既是心理學的一門分支學科，又是旅遊學中的基礎學科。

一、旅遊心理學的研究內容

現代旅遊活動是旅遊者和旅遊從業人員的共同協同活動。旅遊者是旅遊活動的主體，沒有旅遊者，旅遊活動、旅遊業也就無從談起。旅遊從業人員是為旅遊者提供服務的，在現代旅遊活動中，旅遊從業人員的各種服務貫穿於旅遊活動的各個環節。因此，旅遊心理學以旅遊者（包括現實旅遊者和潛在旅遊者）和旅遊從業人員（包括各類旅遊企事業組織的服務人員和管理人員）為研究對象，研究其在旅遊活動整個過程和旅遊服務的每一個環節中所表現出來的心理活動和行為規律。

（一）旅遊心理學研究的三個方面

1.旅遊者心理

旅遊活動的主體是旅遊者，因此，瞭解旅遊者心理及其旅遊行

為的發生、發展及變化規律是旅遊心理學首先研究的課題，也是旅遊心理學研究的出發點和核心內容。對旅遊者心理的研究包括旅遊者的行為動因、旅遊者的認知心理、旅遊者的態度、旅遊者的個性、旅遊者的社會心理以及審美心理等方面的內容。

從旅遊業發展角度而言，瞭解旅遊者是做好旅遊工作的前提。要真正瞭解旅遊者就必須瞭解旅遊者的心理規律和行為規律。在此基礎上才能更好地為旅遊者服務，更好地開展旅遊經營活動，更好地發展旅遊業。

2.旅遊服務心理

服務是旅遊業的基本性質。旅遊服務的生產過程是透過人與人的交往來完成的。旅遊服務實際上就是旅遊服務人員透過與旅遊者的交往以幫助旅遊者獲得美好經歷的過程。要完成這一工作，旅遊工作者需要懂得旅遊者的心理、滿足旅遊者的需要，有針對性地提供適宜的周到的服務，才能最終達到令旅遊者滿意的效果。優質服務的實質就是心理服務，只有從旅遊者的心理需要出發，針對旅遊者的心理特點才能實現優質服務。因此，旅遊服務心理是旅遊心理學不可缺少的研究課題。本書主要闡述旅遊服務心理及旅遊服務心理策略兩方面的內容。

3.旅遊企業管理心理

現代旅遊離不開旅遊企業的經營活動，旅遊者的旅遊活動質量與旅遊企業提供的產品和服務直接相關。而旅遊產品和服務的提供是由旅遊工作者（或稱旅遊從業人員）來完成的。旅遊工作者是旅遊企業經營成敗的核心要素，是旅遊企業的第一生產力。旅遊企業管理心理就是以旅遊企業活動中的人為對象展開研究的，它是旅遊心理學必要的組成部分，主要包括旅遊企業的員工心理管理、旅遊企業的群體心理管理和旅遊企業的領導者心理。

（二）旅遊心理學研究的三個層次

旅遊心理學要研究三個層面的問題，即旅遊者和旅遊工作者在旅遊活動各環節中所表現出的心理現象和行為表現、心理和行為的一般規律以及心理和行為的變化和發展趨勢。

1.研究心理現象和行為表現

在旅遊活動中，旅遊者是按照自己的興趣、意圖和偏好購買和選擇所需要的旅遊產品和服務的，而從業人員則要按照企業及自身的原則、利益行事。於是雙方在旅遊產品和服務的提供和接受之間，從其形式、內容和要求上會表現出一致、矛盾或衝突，旅遊者和旅遊業從業人員也會表現出不同程度的興奮、驚喜、愉悅、滿足、平淡、緊張、憤怒等各種複雜的心理活動和行為表現。心理現象和表現是心理學研究的起點和基礎材料。因此，在旅遊經營管理實踐中研究和運用旅遊心理學，首先要學會善於觀察和總結各種心理現象和行為表現。

2.研究心理和行為的一般規律

旅遊者和旅遊從業人員在旅遊活動中所反映出的種種心理現象，必然要受其個性心理的影響而表現出明顯的個性。因此，作為消費者的旅遊者或者作為為旅遊者服務的旅遊業從業人員，不論其每次具體的消費行為或服務行為是如何形成的，他們總是將其穩定的、本質的心理特點及個性反映出來，並構成其旅遊行為或服務行為的基礎。所以，在對旅遊者或對旅遊業從業人員的心理活動過程分析中，可以發現旅遊者或旅遊從業人員心理現象中的一致性，也同樣可以發現其差異性。總結和歸納這種一致性和差異性就是研究其心理和行為規律的過程。心理和行為規律是心理學研究的核心。旅遊心理學的研究重點在於探索旅遊者和旅遊業從業人員的心理和行為規律，用以指導旅遊經營和管理實踐。

3.研究心理和行為的變化發展趨勢

隨著社會的發展、科學技術的進步，人們的生活水平和生活環境發生了很大的改變。同時，人們的觀念、意識也在發生著各種變化，比如，在旅遊活動中，人們的消費需求開始注重精神產品，並愈加向個性化發展。因此，心理學研究還要研究人們心理和行為的變化，這樣才能更好地預測人們心理和行為的發展趨勢，並採取適當的措施做好相應的工作。

二、旅遊心理學的研究方法

旅遊心理學是以心理學為研究基礎的，因此，在具體研究方法上主要借鑑心理學特別是普通心理學的一些方法。通常採用的方法有以下幾種：

（一）觀察法

觀察法是指透過感官或儀器按行為發生的順序進行系統觀察、記錄並分析的研究方法。觀察法又有自然觀察與實驗室觀察之分。自然觀察是指在自然行為發生的自然環境中進行觀察，對行為不施加任何干預。實驗室觀察是指在實驗室內，在人為控制的某些條件下進行的觀察。

觀察法的優點在於方便易行，可涉及相當廣泛的內容，且觀察材料更接近於生活現實。其缺陷在於只能反映表面現象，難於揭示現象背後的本質或因果規律。因此，此法最好與其他方法結合使用。

（二）調查法

調查法是指透過事先擬定的一系列問題，針對某些心理品質及其他相關因素，收集資訊、加以分析的方法。比如，要想瞭解旅遊

者對某一景點的需要、興趣、評價，就可以採用調查法。調查法包括訪談調查法和問卷調查法。

訪談調查法是透過調查人員與調查對象面對面地進行交談、收集口頭資料的一種調查方法。這種方法具有直接性、靈活性、適應性、回答率高、效率高等特點。當然訪談人員的訪談技巧、知識與能力、性格特徵會直接影響調查的結果。因此，需要選擇合適的訪談員，並加以培訓。

問卷調查法簡稱問卷法，是指根據研究的要求，由調查者設計調查表，由被調查者填寫，然後彙總調查表，進行整理、分類、分析的方法。問卷法可將調查的目的和內容透過調查表清楚地反映出來。問卷調查法的優點是能同時進行群體調查，快速收集大量資料。但調查法不大適於對行為的調查，而且對涉及態度問題的回答未必完全真實，故而所得材料的價值要打折扣。

（三）測量法

測量法是指採用標準化的心理測驗量表或精密的測量儀器，對有關心理品質或行為進行測定、分析的方法。能力測驗、性格測驗、人才測評等，都是旅遊心理學中常用的測量法。

（四）個案研究

個案研究是指對個體、群體或組織以各種方法收集所需的各方面資料加以分析的方法。比如，透過研究一個飯店的歷史來瞭解其管理方法及成效，就是一種個案研究。由於個案研究時，多半需要個案的背景材料來瞭解其經歷，因此，也稱個案歷史法。

個案法針對性強，對於解決組織中的具體問題頗有幫助。但由於它過於具體，普遍性自然較差，其結論不宜隨意推廣。

（五）實驗法

實驗法是指在人為控制的環境條件下，精確操縱自變量而考察因變量如何變化、研究變量間相互關係的方法。實驗法有實驗室實驗和現場實驗之分。

實驗室實驗在人為製造的實驗室環境中進行。其特點是精確，但也因此而失去了一定的真實性和普遍性，因為現實中很少有像實驗室那樣的環境。

現場實驗是在真實的環境中進行的。比如，瞭解酒店的照明環境對員工操作的影響，可安排兩個員工在同樣條件的工作場所在不同的照明光線下作業，比較其工作效率。現場實驗可算是最為有效的方法，所得的結論也最具有普遍意義，只是代價較高。

（六）評價法

評價法是用於評價、考核和選拔管理人員的方法。該方法的核心手段是情景模擬測驗，即把被試者置於模擬的工作情境中，讓他們進行某些規定的工作或動作，對他們的行為表現作出觀察和評價，以此作為鑒定、選拔、培訓管理人員的依據。

無論採用何種方法進行研究，其步驟都應依次進行，以便取得客觀有效的結果。其基本步驟如下：選擇和確定研究的問題和對象；制定研究計劃；收集和整理研究材料；分析材料，從中得出科學的結論。

三、研究旅遊心理學的意義

研究旅遊心理學既具有理論意義也具有現實意義。

第一，研究旅遊心理學有助於完善旅遊學研究體系，更好地分析旅遊活動和解釋旅遊行為。旅遊已經成為現代社會人們日常生活的重要組成部分，旅遊活動對一個國家和地區的經濟、社會、文

化、環境都有直接的影響。從心理學角度分析旅遊活動中人的心理和行為是一項基本的、重要的、不可缺少的角度。旅遊心理學是圍繞著旅遊行為的主觀原因展開的，其研究結果可以幫助人們更好地理解旅遊者的種種行為表現。從某種意義上說，經濟學等學科學研究究的是旅遊行為的可能性，旅遊心理學研究的則是旅遊行為的必然性。只有經過旅遊心理學的廣泛參與，人們才能獲得對旅遊行為乃至旅遊活動的更加全面系統的解釋。

第二，旅遊心理學研究有助於旅遊事業的發展和服務質量的提高。一個旅遊企業贏得旅遊者的多少是衡量該企業是否興旺發達的重要標誌。「得人先得心」，一方面，旅遊心理學對旅遊者的心理和行為特徵的探索，可以使旅遊工作者更好地把握旅遊者的心理和行為特徵，清楚地瞭解旅遊者的需要和要求，進而提供令其滿意的服務。另一方面，旅遊業是服務性行業，服務質量的優劣關鍵取決於旅遊業服務人員的服務態度和服務技能高低。良好的服務態度是提高服務質量的基礎，高超的服務技術水平是實現高質量服務的技術保證，所有這些都與人的素質有關。旅遊心理學對旅遊服務人員的心理和行為規律的研究，對提高和優化服務人員的心理素質具有重要作用，因此，從一定意義上說，旅遊心理學的研究為旅遊服務質量的提高奠定了基礎。

第三，旅遊心理學為旅遊企業經營管理提供心理依據。在市場經濟中，旅遊企業要想生存、立於不敗之地，必須能夠很好地把握和瞭解市場，對市場進行科學的預測，及時地調整經營方針，改善經營措施，制定經營策略，才能吸引更多的旅遊者。旅遊心理學研究旅遊者的需求、動機、個性、學習、態度、興趣、感知等心理要素變量，可以幫助旅遊企業科學地分析旅遊者的心理和行為趨向，針對旅遊者的心理和行為特點開展有效的宣傳和營銷活動，設計滿足旅遊者需要和興趣的旅遊產品，制定受歡迎的經營措施，提高經營效果。

第四，旅遊心理學的研究有利於科學合理地開發旅遊資源和安排旅遊設施。旅遊資源和旅遊設施是旅遊業生存和發展的基礎。旅遊設施的安排和旅遊資源的開發都必須以滿足旅遊者的需要、能為廣大旅遊者所接受為前提。要做到這一點就需要運用旅遊心理學的知識。旅遊風景區的設計和開發首先要考慮是否對旅遊者產生吸引力，在開發和利用過程中，要依據旅遊者的心理特點，充分考慮旅遊者的興趣愛好、認知規律、知覺特點、審美習慣。旅遊資源經濟價值的實現需要旅遊者的光顧才能實現，旅遊心理學的研究為旅遊資源的開發和利用提供心理依據。

第五，旅遊心理學的研究有利於建設和培養高質量的旅遊企業員工隊伍。旅遊事業的發展和服務質量的提高必須有一支高質量旅遊企業員工隊伍，這包括高素質的服務人員和管理人員。旅遊心理學作為一門學科，研究的是旅遊專業的心理方面的基本理論和方法。旅遊工作者需要掌握這門學科的基本理論和方法，以便正確認識自己工作和服務的對象，把握工作對象的心理特點和差異，提高自身的素質和工作水準。

專業詞彙

心理　心理學　普通心理學　社會心理學　旅遊心理學

思考與練習

1.心理學是怎樣的一門學科？主要研究哪些內容？

2.旅遊心理學的研究內容有哪些？

3.旅遊心理學的主要研究方法有哪些？

4.結合實際談談研究旅遊心理學的意義。

第二章 旅遊行為動因

本章導讀

　　人為什麼要外出旅遊？為什麼會對旅遊目的地和旅遊方式作出不同的選擇？有些人為什麼會不惜時間、金錢、精力而對旅遊樂此不疲？從心理學角度分析，促使人們旅遊行為的動因是由多項要素組成的，是由旅遊者的需要、興趣、動機、目標多個要素組合起來的一個整體，實際上是一個動因系統。旅遊動因系統中的諸要素彼此聯繫、相互影響、相互制約。其中，需要是旅遊行為最基本、最核心的動力因素；興趣和目標是旅遊行為重要的誘發因素；動機是旅遊行為巨大的推動力量。本章將介紹旅遊動因諸要素的基本概念和原理，分析旅遊動因如何作用於旅遊行為，並指出相關研究對旅遊經營者的啟發。

第一節　旅遊者的需要

　　心理學研究表明，需要是行為的內在動力，人的一切行為都是從需要開始的。旅遊行為的產生亦遵循這一基本規律。旅遊者的需要是構成旅遊行為的首要動力因素，是產生旅遊行為的內部源泉。旅遊心理學要探討的是旅遊行為究竟源於人們的哪些需要以及旅遊行為可以滿足人們的哪些需要。

一、需要的含義和特徵

（一）需要的含義

心理學認為，需要是個體由於缺乏某種生理或心理因素而產生內心緊張，從而形成與周圍環境之間的某種不平衡狀態，在一個人的內心深處常常表現為對某種物質或精神要素的不足之感或求足之感，其實質是個體對延續和發展生命，並以一定方式適應環境所必需的客觀事物的需求反映，這種反映通常以慾望、渴求、意願的形式表現出來。需要源於個體對自身及自身環境的認知，例如，在競爭激烈的環境下，人們要生存和發展，就需要學習知識、掌握技能，而且還要不斷學習更多的知識、掌握更高的技能，知識和技能成為人們的需要。

（二）需要的特徵

從本質上說，需要是一種內心狀態，但是由於需要具有以下特徵，從而使我們可以間接地瞭解人們的需要，滿足人們的需要。

1.需要的對象性

需要總是指向某種具體的事物，是和滿足需要的目標聯繫在一起的，沒有對象的目標是不存在的。因此，我們可以透過觀察人們追求的目標和對象來瞭解人們的需要。

2.需要的制約性

需要不僅取決於個體要素，而且與個體所處環境直接相關。需要什麼，如何滿足需要受到社會經濟發展水平、個體在社會關係中所處的地位和所接受的教育以及個人的社會實踐的制約。因此，瞭解人們的需要不能脫離人們所處的社會環境。

3.需要的多樣性

需要是多元的，人們不僅有生理的、物質的需要，而且還有心理的、精神的需要，有時對同一特定的需要對象也表現出兼有多方面的要求。因此，要從多個角度、多個層面觀察和瞭解人們的需要。

4.需要的差異性

不同的個體由於在年齡、性別、民族傳統、宗教信仰、生活方式、文化水平、經濟條件、個性特徵、所處地域的社會環境等方面的主客觀條件千差萬別，其需要也表現出明顯的差異。因此，要深入瞭解人們的需要，不僅要瞭解需要的共性，還要瞭解需要的個性。

5.需要的週期性

無論就個體而言，還是就人類整體而言，需要不會因滿足而終止。雖然一些需要在獲得滿足後，在一定時期內不再產生，但是隨著時間的推移還會重複出現，並顯示出明顯的週期性。大多數情況下，重新出現的需要不是對原有需要的簡單重複，而是在內容、形式上有所變化和更新。需要的週期性循環出現不僅是需要形成和發展的重要條件，也是社會發展的直接推動力。瞭解這一點有助於我們把握需要的變化規律和發展趨勢。

6.需要的發展性

需要是發展變化的。隨著生產力的發展、物質文化水平的提高、意識觀念的改變，需要也呈現出由低級向高級、由簡單向複雜不斷發展的過程，並且在不斷增加新的內容。因此，要瞭解需要的新變化，就要善於把握社會發展的脈搏。

（三）需要的分類

從不同的角度可以對需要進行不同的分類，常見的分類方法有：

1.按照需要的起源劃分

按需要的起源劃分，可以分為生理需要和社會需要。生理需要是指人類為了生命的維持和種族的繁衍而與生俱來的需要。例如，

對空氣、食物、水、睡眠、性、運動的需要等。這種需要是人和其他動物所共有的需要。社會需要是指人們為了提高自己的物質和文化生活水平而產生的對客觀條件的需要，包括對知識、勞動、藝術創作的需要，對人際交往、尊重、道德、名譽地位、友誼和愛情的需要，對娛樂、享受的需要等。社會需要是人特有的高級需要，它是人們在社會生活實踐中產生和發展起來的，屬於後天性的需要。

2.按照需要的對象劃分

按需要的對象劃分，需要可以分為物質需要和精神需要。物質需要是指個體對物質生活和物質產品的需要。對物質的需要，既有生理的需要，如對食品、飲料、住房的需要；又有社會的需要，如對首飾、禮品的需要。精神需要是指人們對於觀念的對象或精神產品的需要，具體表現為對藝術、知識、美、道德、追求真理、滿足興趣愛好以及友情、親情等方面的需要。這種需要反映了人在社會屬性上的欲求。

3.按照需要的形式劃分

按需要的形式劃分，需要可以分為生存需要、享受需要和發展需要。生存需要是指人的有機體為了維持生存而產生的最基本的需要，如對飲食、住房、迴避傷害的基本需要。享受需要是指人們為了增添生活情趣、提高生活質量而產生的對奢侈消費品的需要，如要求吃好、穿美、住得舒適、用得豪華、有豐富的消遣娛樂生活等。發展需要是指人們為了自身在社會上更好地發展而對所必需的各種有形、無形產品的需要，如要求學習文化知識，增進智力和體力，提高文化修養，掌握專業技能，在某一領域取得突出成績等。

二、旅遊者的需要體系

（一）旅遊者的多層次需要

美國人本主義心理學家亞伯拉罕·馬斯洛（Abraham Maslow，1908～1970）於1943年提出了著名的「需要層次論」。見圖2-1。需要層次論為揭示旅遊者的需要提供了很好的理論基礎。

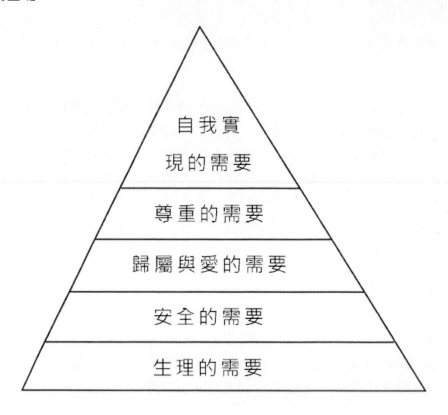

圖2-1 馬斯洛需要層次示意圖

1.需要的五個層次

馬斯洛將人的需要分為五個層次，即生理的需要、安全的需要、歸屬與愛的需要、尊重的需要、自我實現的需要。

（1）生理的需要。是指人們對食物、水、空氣和住房等的需要。這類需要的級別最低，但是馬斯洛認為，它是人們所有需要中

最重要的。人們在轉向較高層次的需求之前，總是先盡力滿足這類需要。一個人在饑餓時，不會對其他任何事物感興趣。而只有當生理需要得到滿足後，才會轉向其他層次的需要。

（2）安全的需要。是指人們對人身安全、生活穩定以及免遭痛苦、威脅或疾病等的需要。安全需要實質上是生理需要的社會保障。具體可以包括生命安全、勞動安全、環境安全、職業安全、財產安全、心理安全等多方面的安全。

（3）歸屬與愛的需要。也就是我們常說的社交需要。它包括對社會交往、友誼、愛情以及從屬於某個組織、得到認可的需要。當生理需要和安全需要得到滿足後，社交需要就會突出出來。人都是生活在社會中的，不可能脫離社會而獨立存在。因此，作為社會中的人希望得到別人的認可，希望與別人交往，否則就會產生心理上的焦慮。

（4）尊重的需要。包括自我尊重和受人尊重兩方面的要求，具體表現為渴望獲得實力、成就、獨立與自由；渴望獲得名譽和聲望，受到別人的賞識和高度評價。有尊重的需要的人，希求個人有價值，並希求別人的重視。

（5）自我實現的需要。是指人們希望發揮自己的特長和潛能，實現對理想、信念、抱負的追求，取得事業的成功，使自我價值得到充分實現。馬斯洛指出，自我實現的本質特徵是人的潛力和創造性的發揮，它意味著「充分地、活躍地、忘我地、集中全力地、全神貫注地體驗生活」。由於人的潛能、生活目標、信仰各不相同，自我實現的具體目標也因人而異。

1970年代，馬斯洛在上述分類的基礎上又增添了認知和審美兩種需要。認知的需要產生於人們對未知事物的好奇心和對客觀世界的探索慾望。審美的需要是出於人類愛美的天性，表現為對美好事物的追求和嚮往。

2.需要層次論的基本觀點

馬斯洛認為，人的需要總是呈現由低級向高級發展的上升趨勢。其中生理需要位於最低層次，其他需要依次上升，自我實現是最高層次的需要。只有當較低層次的需要得到滿足後，高層次的需要才能到來。但是，任何一種需要都不會因為下一個高層次需要的出現而消失，只是較高層次的需要產生後，較低層次的需要對人的行為的影響變小；一種需要一旦得到滿足，就會失去對動機和行為的支配力量，轉而由新的占優勢的需要起支配作用。馬斯洛還指出，人的層次需要的產生與個體發育密切相關。例如，嬰兒時期主要是生理需要，隨著年齡的增長，才會逐漸有了安全、歸屬和愛等需要。

馬斯洛還指出，較低層次的需要，如生理需要、安全需要可以透過外部條件的改善得到滿足，而較高層次的需要，如歸屬和愛的需要，尊重、自我實現的需要，則是從內部使人感到滿足的，而且越是得到滿足對其行為就越具有激勵作用。

人們外出旅遊實際上只是生活場所和生活方式的更換，因此，人們在生活方面的一切需要在旅遊活動中都有體現。運用馬斯洛的需要層次論可以解釋旅遊者的很多行為表現，有利於我們瞭解旅遊者的基本需求規律。

（二）單一性需要與複雜性需要的平衡

人們在生活的各個方面，是力求保持心理的單一性，還是追求生活的多樣性，一直是心理學家們爭論不休的話題。儘管有關單一性和複雜性需要的理論還不能全面而科學地解釋人們外出旅遊的原因，但是，它卻為我們理解人們不同的旅遊行為提供了一個非常有價值的線索和看問題的角度。

1.單一性需要

所謂單一性需要，是指人們期望在生活領域中力求保持平衡、和諧、少變化；在某一事物的發展過程中，不會發生或盡量少地發生與自己設想相衝突的事件，不會遇到或盡量少地遇到意料之外的事情。單一性需要非常強的人，在生活中一旦遇到非單一性，就會表現出強烈的緊張和不安，會非常的不舒服，從而會採取各種可預見性的措施來抵消或者避免這種由非單一性造成的緊張和不安；並且在以後的生活中，他們會更加謹慎，以防止類似非單一性的出現。

　　單一性需要的表現，如人們在選擇旅遊景點時，只會選擇像故宮、長城、秦始皇陵兵馬俑、桂林、九寨溝、黃山、五嶽、「錦繡中華」等知名度和美譽度都很高的景點；在選擇住宿設施時，只會選擇入住像白天鵝、金陵、長城、希爾頓、香格里拉等相當出名且能提供高度標準化服務的飯店；在選擇旅行方式時，會選擇飛往各地的旅遊包機和開往各地的旅行列車，而且他們大多也會選擇由國旅、中旅、青旅等知名旅行社組織的包價旅遊團隊進行跟團旅遊。因為這些旅遊景點、旅行社、旅遊航空公司、旅遊飯店會提供統一的標準化服務，會盡量減少意外事件和風險的發生。

2.複雜性需要

　　與單一性需要相反，複雜性需要是指人們期望在生活領域中追求新奇、變化、出乎意料、不可預見的事物。對此大多數人都有切身的體會，即過度的單一性會讓人感到厭倦，會促使人追求新鮮、刺激，以改變單一性生活的單調、乏味。

　　複雜性需要的表現，如旅遊者在旅遊活動中，總希望會發生一些意料之外的事情，會有一段不同以往的經歷。因此，有些人會在旅途中臨時決定參觀一些計劃之外的景點，或者乾脆捨棄為旅遊大眾所熱衷的旅遊景點，而到一些人跡罕至的地方進行探險式旅遊；他們會寧願自己開車進行自助旅遊，而不跟團活動；他們會選擇到

一些汽車旅館或鄉村酒店住宿。對於複雜性需要較強的人來說，著名的酒店、景點、旅行社、航空公司提供的服務千篇一律、可預見性強、缺乏新意，令他們感到厭倦。

3.單一性需要和複雜性需要的平衡

人的單一性需要和複雜性需要看起來似乎是矛盾的，而且很顯然，不論哪一種理論都不能單獨對複雜的旅遊行為作出解釋。相反，若將這兩種看似矛盾的理論結合起來，卻能對人們複雜的旅遊行為作出更為全面的解釋。

一個適應性良好的人，會希望在自己的生活中將單一性和複雜性結合起來。而在現實生活中，也確實不可能有人在極度單一或極度複雜的環境中長期正常地生活下去。單一過度而尋求新奇、變化，複雜過度而尋求簡單、平靜，這是人們生活中常常萌發的願望。而旅遊活動既可以滿足過多單一性生活的人追求多樣性的需要，也可以滿足過多多樣性生活的人追求單一性的需要。因此，外出旅遊成為人們平衡單一性需要和複雜性需要的最佳途徑。

然而，所謂的單一性和複雜性，都是相對而言的。而且由於人們所處的環境以及個人的心理感受能力的不同，對單一性和複雜性的需要也就不同，選擇的旅遊方式、旅遊內容等相應地也就不同。

總之，心理學家認為，不管人們從事什麼工作，不論生活在一個什麼樣的環境之中，都需要將單一性和複雜性保持在一個理想的緊張程度。否則，過多的單一性會讓人厭倦；過多的複雜性會讓人恐懼。如圖2-2所示。

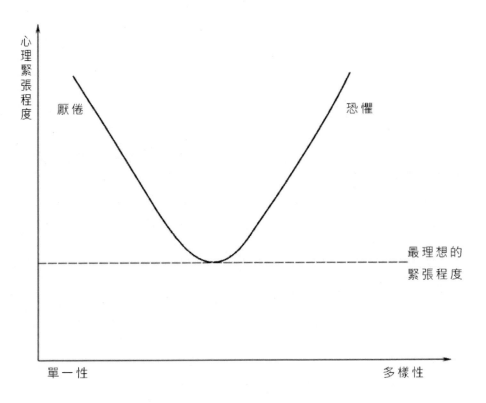

圖2-2 單一性和多樣性與心理緊張

（三）旅遊者的突出需要

對一些人而言，旅遊之所以會成為生活的一部分，是因為旅遊活動可以為其帶來對某些需要的更大滿足。關於這一點，美國旅遊心理研究學者梅奧（Edward Mayo）和賈維斯（Lance Jarvis）在1980年代初期曾做過分析。他們認為，旅遊者需要的特殊性突出地表現為以下幾個方面：

1.認識和理解的需要

任何一個正常的人都會有智力的需要。人的智力需要分為兩個層次，即認識和理解的需要。具體而言，就是「認識事物、瞭解事

物、得到實情、滿足好奇心、眼見為實」等這些基本願望。據此可以解釋旅遊活動中觀光者和渡假者的區別。旅遊觀光者一般希望在一次旅行中，盡量參觀多個旅遊景點。他們往往在旅行社的組織之下，幾天之內走馬觀花式地參觀完幾個景點，帶回家的是一摞摞的照片或一盤盤的錄影帶。他們不求對所到景點有很細緻的瞭解，只求到過這個地方。而渡假者則是一次旅行只參觀一個旅遊景點，然後直接返回長住地。在旅行中，他們希望能慢慢地欣賞所到景點的美景，體會其中的內涵。可見，觀光者主要是受認識需要的支配，而渡假者則是受理解需要的支配。

2.好奇心和探索的需要

人類的好奇心和探索未知事物的需要可能是與生俱來的。這種需要從人出生後不久就顯示出來，可能會一直持續到成年以後。例如，襁褓中哭泣的嬰兒，常常會因為大人給他一個新的玩具而停止哭泣，因為天生的好奇心使他將注意力轉移到新奇事物上；而成年之後的人們，也會表現出一種對自身所處的世界不斷探索的需要。他們不斷追求新事物，嘗試沒有嘗試過的東西。不少人滿足這種探索需要的途徑就是旅遊。因為旅遊可以將人們帶到自己不熟悉的環境中，結識不同民族、不同地區，甚至不同國家的人民，給自己一份全新的經歷和體驗。比如登山、滑翔、漂流等，可以讓人們去認識未知的大自然。這些活動都能充分滿足人們的好奇心和探索的需要。

3.冒險的需要

很多健康的人都喜歡冒險，儘管程度不同。例如，小孩子喜歡爬樹，成年人希望變換一下工作環境，旅遊者希望到異國他鄉。冒險可以給人帶來興奮之感。在喜歡冒險的人看來，冒險會帶來浪漫而永生難忘的經歷。他們並不刻意地追求什麼有形的東西，也並不關心結果會得到什麼東西，認為冒險本身就是最珍貴、最有價值的

東西。

三、旅遊者需要的發展趨勢

（一）更加注重精神上的需要

隨著人們物質生活水平的提高，對求知、求美、求異等精神方面的需要日益增強。他們希望借助旅遊緩解緊張生活造成的精神壓力，希望在旅遊過程中獲得知識，滿足社會交往等需要。旅遊產品是一項綜合性產品，各種自然、人文景觀中蘊涵著大量的歷史、地理、文學、藝術等知識；全新的旅遊環境還可以滿足人們探新求異的需要。因此，旅遊在滿足人們精神需要上的優勢是非常明顯的。

（二）對物質舒適性的需要增強

初次旅遊者，對物質方面的要求並不高。而隨著旅遊業的發展和旅遊者的日益成熟，他們對旅遊過程中的舒適程度要求越來越高。例如，他們希望酒店能提供自己承諾過的服務，希望乘坐的飛機能按時起飛，希望旅行社安排的活動符合自己的需要等等。

（三）更加注重個性化的需要

隨著旅遊經驗的豐富、旅遊閱歷的增長，旅遊者已經不再滿足於隨團旅遊的大眾化旅遊產品，他們的個性化需要日益增強。比如，越來越多的旅遊者喜歡根據自己的愛好和意願進行各種登山旅遊、漂流旅遊、探險旅遊等野外旅遊。他們有的僅是為了追求刺激，有的是為了自我價值的實現，還大都喜歡購買具有鮮明個性的旅遊產品。

（四）功利性色彩減弱

自旅遊誕生之日起，人們就習慣於為自己外出旅遊找一個合適的、能讓自己理直氣壯外出旅遊的「藉口」。例如，趁外出旅遊一

塊辦公事（也就是我們常說的商務旅遊），或者是到旅遊目的地探親訪友，或者是購物等等。但隨著人們消費意識的改變，人們外出旅遊已經不再刻意地為自己尋找藉口。他們雖然還會借旅遊之機去做其他的事情，但單純地外出旅遊，放鬆自己緊張神經的旅遊者已經越來越多。旅遊，在很多人心中已經成為一種不可或缺的生活方式。

四、研究旅遊者的需要對旅遊經營者的啟示

研究旅遊者的需要對於旅遊經營者來說，有以下啟示：

第一，根據馬斯洛需要層次理論，人的需要是分層次的，而且較低層次的需要得到滿足後，勢必會追求歸屬和愛、受尊重、自我實現等較高層次的需要，而且人的需要是永遠不會得到完全滿足的。旅遊作為滿足人們這些需要的有效途徑，一定會受到越來越多人的喜愛。

第二，根據單一性和複雜性需要理論，不同的人所處環境的單一性和複雜性程度是不同的，因此，他們對旅遊方式、內容的要求也各不相同。這就需要旅遊經營者必須認真分析不同旅遊者的單一性和複雜性需要的程度，進行正確的市場定位，根據不同的旅遊者開發相應的旅遊產品，並進行不同的宣傳促銷。

第三，現代旅遊者更加注重精神享受，對物質方面、舒適性方面的追求與過去相比在增強，還更加注重個性化的需要。因此，旅遊經營者應該充分考慮這些特點。開發旅遊產品時，應充分挖掘景點中的歷史、文化內涵；在服務過程中一定要言出必行，遵守自己的承諾；針對個性化增強的特點，應開發能體現旅遊者個性的旅遊產品，在這方面，請旅遊者參與旅遊產品的設計是一種新的嘗試。

第四，針對旅遊者需要的複雜性、內隱性等特點，旅遊經營者

應在營銷工作中力求瞭解和發現旅遊者的需要、激發旅遊者的旅遊動機，講究「旅遊者的需要第一」。應充分利用現代各種高科技手段，製作各種圖文聲像資料，給旅遊者以具體、形象而有衝擊力的視覺效果、聽覺效果，從而激發旅遊者外出旅遊的動機。

第二節 旅遊者的興趣

興趣與需要有著直接的關係，需要是興趣產生和發展的基礎。但是需要不等同於興趣。興趣是使人能夠持之以恆從事某項活動的動力。

一、興趣的含義和本質

在心理學上，興趣就是積極探究某種事物或進行某種活動的傾向，並且這種傾向總是伴隨著積極的、肯定的情感，並能持續一定的時間。這種「傾向」的產生與以下幾點有聯繫：

第一，興趣與人的智慧特徵有聯繫。比如長於抽象思維的人往往對認識和探究抽象的事理感興趣；長於形象思維的人往往對感知和探究事物的形象感興趣。興趣的形成和發展反過來又會促進個體智慧特徵的發揮與發展。

第二，興趣雖然在一定程度上與先天的神經生理功能有關，但在更大程度上是後天社會實踐的結果。實踐如果取得積極成果，使個體產生成就感，就會促進興趣的持久、穩定和加深。也就是說，如果人們的旅遊活動能夠取得積極的效果，比如極大地放鬆了緊張的身心，滿足了各方面的需要，那麼很可能會增強人們對旅遊的興趣。

第三，興趣總是與積極的情感活動相聯繫。這就是說，人們對某種探究、某種活動有興趣，也就意味著對這種探究與活動有深深的喜愛之情。所以，對旅遊充滿興趣的旅遊者，往往對旅遊有著很大的喜愛之情，也通常會從旅遊中獲得更大的樂趣。

由此可見，如果人們對某種事物感興趣，就會以極大的熱情投入其中。同樣，如果人們對旅遊感興趣，也很可能會付出更多的時間和精力進行旅遊活動。

二、興趣的特徵及種類

（一）興趣的特徵

1.指向性

興趣的指向性，也叫興趣的傾向性，即興趣必有所指，總有其具體對象和具體內容。在旅遊活動中，旅遊者對某一類型、某一地區的旅遊景點情有獨鍾，選擇住某個飯店連鎖集團的旅遊飯店，選擇參加某個旅行社組織的旅遊活動，或喜歡自己開車外出旅遊等等，都可能是興趣指向性的表現。

2.差異性

興趣的差異性，是指每個人的興趣在廣泛性和深刻性上會是不同的。有的人興趣廣泛，有的人對什麼事情都缺乏興趣。有的人的興趣非常穩定，甚至會窮一生的精力發展自己的興趣；有的人則容易見異思遷，很難有什麼固定的興趣。旅遊者興趣的產生和發展以其需要為基礎。由於每個人的需要是不同的，所以不同人的旅遊興趣也具有差異性。因此，旅遊經營者在開發旅遊產品、進行旅遊宣傳時，一定要針對不同口味、不同興趣的旅遊者開發、宣傳，方能事半功倍。

3.效能性

效能性是指興趣總會推動主體活動，產生或達到一定的效果。旅遊者如果對某一旅遊景點產生興趣，一旦某些客觀條件成熟，或遲或早他會到那裡進行旅遊活動。若這種興趣特別強烈，他會創造條件去旅遊。而且興趣和情感有著密切的聯繫，情感也對旅遊者的行為產生一定的影響，從而形成一定的效果。

（二）興趣的種類

1.物質興趣、精神興趣和社會興趣

這是根據興趣的內容和傾向性劃分的。物質興趣與人的需要相關聯，表現為對物質產品的迷戀和追求；精神興趣主要是指對文化、科學和藝術的迷戀和追求；社會興趣主要是指對社會工作等活動的興趣。

2.直接興趣和間接興趣

這是根據興趣與指向對象的關係劃分的。直接興趣是人們由於對某事物本身的需要而產生的喜愛和追求。比如，某人喜歡打球、看書、跳舞，可能是因為這些活動本身對他有吸引力，透過這些活動他會獲得愉快和滿足——這就是直接興趣。間接興趣是指人們對某事物的發展結果感到需要而引起的興趣。如某人可能感到外出旅遊非常消耗體力，甚至會讓他感到非常疲勞，但他仍然興致很濃。這是因為旅遊可以使他瞭解外面的世界，欣賞到各地優美的風景，或者可以提升自己在他人心目中的地位，獲得某種心理上的滿足感。可能旅遊本身對他吸引力不是很大，是這些結果卻依然吸引他一次次地出外旅遊——這就是間接興趣。直接興趣和間接興趣可以互相轉化，也可以相互結合，從而更有效地調動人們的積極性。

三、興趣對旅遊行為的影響

興趣在旅遊活動中對人們的旅遊行為有著很大的影響，具體表現在：

（一）興趣對旅遊行為具有定向功能

興趣的定向功能是指一個人現在和將來要做的事情往往是由自己的興趣來定向的。一個人如果對佛教特別感興趣，他很有可能到中國的四大佛教名山進行宗教考察，遊覽著名的佛寺，進行各種形式的宗教旅遊。如果一個人對購物特別感興趣，他很有可能選擇到香港進行購物旅遊等。

（二）興趣對旅遊行為具有動力功能

興趣的動力功能是指人的興趣可以轉化為動機，成為激勵人們進行某種活動的推動力。興趣是活動的重要動力之一，也是活動成功的重要條件。強烈的旅遊興趣能夠激發旅遊者的情感，喚起旅遊者的動機，改變旅遊者的態度，激勵旅遊者進行自己感興趣的旅遊活動。

（三）興趣可以激勵旅遊者重複購買

興趣一旦穩定和持久，就會形成某種偏好或特殊的信任。在現實生活中，可以看到某些人會持續購買某種品牌的產品。而在旅遊活動中也是如此。有的旅遊者會因為某個旅遊飯店服務周到，而屢次入住該飯店；有的旅遊者為了某種特殊的興趣，比如考古、學習等，會重複到某個旅遊目的地旅遊。因此，旅遊經營者一定要改進自己產品的質量和服務，改善自己服務的環境，增強產品的特色，使旅遊者成為自己的忠實顧客，實現旅遊者的重複購買。

（四）興趣的出現和改變會促使人們產生新的行為

人的興趣並不是一成不變的。隨著一些主客觀條件的變化，人的興趣也會發生變化，從而產生新的行為。在旅遊活動中，這種例子屢見不鮮。例如，隨著人們對保持身心健康的興趣越來越濃厚，健身旅遊、溫泉浴、海水浴等旅遊活動逐漸為旅遊者所接受和喜愛；隨著教育、科學文化知識興趣的增長，修學旅遊也聲勢浩大地發展起來。另外，像商務旅遊、各種形式的探險旅遊等都是隨著旅遊活動的深入開展，逐漸發展起來的。成功的旅遊經營者要在各種旅遊興趣開始出現之初，把握機會，迎合旅遊者的種種新的興趣、滿足新的需要。

第三節　旅遊動機

一、旅遊動機概述

（一）旅遊動機的含義

心理學認為，動機是推動個體採取行為的內部驅動力，是內在需要與外在刺激共同作用的結果。事實上，任何一個處於正常狀態下的個體，其行為都是由一定的動機引起的。

旅遊動機是指推動人們進行旅遊活動，並使人處於某種積極狀態以達到一定目標的動力。旅遊動機的產生需要一定的主觀和客觀條件，亦稱內部和外部條件。主觀條件就是指旅遊者本身的旅遊需要及旅遊興趣，包括諸如學習、娛樂、消遣、交際、聲望、求美、求新、求異、尋根、訪古等等；客觀條件則是指一定的旅遊條件和旅遊刺激，包括旅遊者的可自由支配時間，可自由支配收入，各種自然、人文景觀的吸引，旅遊飯店、旅遊交通部門所提供的旅遊服務，旅遊商業環境，以及社會、經濟、政治環境等等。只有具備這些條件，人們的潛在的旅遊需要才能轉化為旅遊動機，人們有了旅

遊動機才會進行旅遊決策，採取旅遊行為，並把行為指向一定的旅遊目標，並進一步保持和發展旅遊行為使之達到既定目標。

（二）旅遊動機的特性

1.旅遊動機具有內隱性

所謂內隱性，是指旅遊者由於某種原因將主導動機或真正的動機隱藏起來的情形。動機是人的內在心理活動，由於主體意識的作用，往往使動機形成內隱層、過渡層、表露層等多層次結構。而在一些較複雜的活動中，主體常常用一些次要的動機將真正的動機掩蓋起來。在旅遊活動中，這種情況也不少見。比如，有的旅遊者到一個非常著名的旅遊景點旅遊，其真正的動機可能是贏得某種地位或聲望，但當別人問起的時候，他可能會說只是為了放鬆一下連日來的緊張心情。

2.旅遊動機具有複雜性

旅遊動機的複雜性可以表現在旅遊動機的組合性和衝突性。引起人們進行旅遊活動的可能是一種旅遊動機，也可能是多種旅遊動機，這便是旅遊動機的組合性。例如，我們常說的商務旅遊，就是旅遊動機組合性的一個典型例子。引起旅遊行為的多種旅遊動機有時會相互衝突甚至牴觸，從而出現引起旅遊者左右為難的情形，我們稱之為動機衝突。動機衝突的現象很普遍。例如，有時旅遊者既想去某個旅遊地欣賞自然風景，又想到另一個旅遊地參觀某個大型畫展，由於兩種選擇都有可取之處，對於那些優柔寡斷的旅遊者來說，這種動機的衝突性往往會使其發生矛盾心理。

3.旅遊動機具有轉移性

旅遊動機的轉移性是指旅遊者的主導性動機和輔助性動機在一定條件下相互轉化的情形。如上所述，旅遊者的旅遊動機往往不是單一的。在存在多種旅遊動機的情況下，如果發生一些意外情況，

則會使主導動機發生轉移。例如，旅遊者在進行旅遊決策過程中，或者是由於經濟條件所限，或者是由於在向某個旅行社諮詢問題時，受到了較為不友好的接待，那麼就很容易使其主導動機受到壓抑，而輔助動機則可能會發生轉化。

4.旅遊動機具有實踐性

一般來說，動機不是朦朦朧朧的意向，而是已經與一定的作用對象建立了某種心理上的聯繫。所以動機一旦形成，必將導致一定行為的發生。旅遊動機也是如此。旅遊者一旦形成某種旅遊動機，必將進行旅遊決策，促使旅遊行為的發生。

（三）旅遊動機的作用過程

人們生活在一定的社會環境中，當期望狀態與實際狀態不一致時，人們從心理上便會感到不安，為消除這種不安狀態，人們就產生需要。需要是產生動機的內部動力，在與外部刺激的共同作用下，引起動機作用過程。在這個過程中，興趣和目標直接影響到動機的方向和強度，而且進一步影響行為的方向和努力程度。人們對其行為結果的認知又導致新的需要產生，於是進入新的動機過程。旅遊動機的作用過程亦遵循這一基本規律。如圖2-3所示。

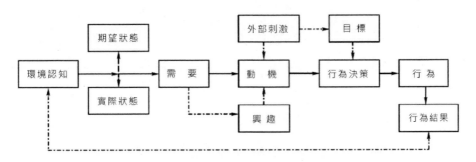

圖2-3 旅遊動機作用過程

二、旅遊動機的分類

在旅遊心理學的研究過程中，旅遊動機的分類一直是一個重要的問題。而搞清楚旅遊者動機的類型，對於旅遊經營者來說有很重要的意義。

（一）動機的一般性分類

1.依據動機的性質分類

動機在性質上可以分為生理性動機和心理性動機。生理性動機源於生理上的需要，也稱為一次動機。如對食物、水、氧氣的需要，解除疲勞和痛苦的需要等。早期人們的遷徙活動大都受生理性動機所驅使。心理性動機產生於個人的社會生活環境所帶來的心理性需要，亦稱為二次動機。如對愛和歸屬、尊重、認可等的需要都能導致心理性動機的產生。在旅遊活動中，人們的心理性動機比生理性動機更為強烈。

2.依據動機的作用分類

依據動機的作用，可以將旅遊動機分為主導性動機和輔助性動機。主導性動機是諸動機中最為強烈、最為穩定的動機，在各種動機中居於支配地位。它決定人們的旅遊目的地、旅行方式等多種內容。輔助性動機對主導性動機起補充作用。我們已經知道，旅遊行為往往不是由一種動機驅動的。一個人作出到某地旅遊的決策，可能主要的動機是獲取一種全新的體驗，也可能會有購物等其他動機。但一般來說，一次活動只有一個主導性動機，其他的都是輔助性動機。

（二）國際上對旅遊動機的主要分類

1.日本學者田中喜一對旅遊動機的分類

見表2-1。

表2-1 田中喜一列舉的旅遊動機

心理動機	精神動機	身體動機	經濟動機
思鄉心;郊遊心;信仰心	知識需要；見聞需要；歡樂需要	治療需要；保養需要；運動需要	購物目的;商業目的

資料來源：田中喜一.旅遊事業論.旅遊事業研究會，1950年

2.美國學者麥金托什（Robert McIntosh）和格德爾（S. Goeldner）對旅遊動機的分類

見表2-2。

表2-2 麥金托什和格德爾列舉的旅遊動機

身體健康的動機	文化的動機	交際的動機	地位與聲望的動機
休息;娛樂;消遣;遊戲;治療等	藝術;民間風俗;語言;宗教等	接觸其他民族;探親訪友;結交新朋友;擺脫日常工作、家庭事物等	考察;會議;交流;從事個人興趣研究;求學等

資料來源：McIntosh＆Goeldner.Tourism.Grid Publishing，IncColumbusOhio，1984，PP.171～172

3.澳大利亞旅遊學家貝爾內克（P. Berneker）對旅遊動機的分類

見表2-3。

表2-3 貝爾內克列舉的旅遊動機

修養動機	文化動機	體育動機	社會動機	政治動機	經濟動機
如異地療養	修學旅行;參觀、參加宗教儀式等	觀摩比賽;參加運動會等	蜜月旅行;探親訪友等	政治性慶典活動的參觀等	參加訂貨會;參加展銷會等

資料來源：孫喜林.旅遊心理學，第81～82頁

4.美國學者赫德曼（Lioyd E. Hudman）對旅遊動機的分類

見表2-4。

表2-4 赫德曼列舉的旅遊動機

健康	好奇心	運動	娛樂	宗教	公務、商務	探訪親友、尋根	自我炫耀
使身心得到調劑和保養	文化的;政治的;社會的;地理特徵重大災禍	打獵;釣魚;參加或觀看各種比賽	周遊;美術;音樂;賭博;蜜月	朝拜;集會;參觀宗教中心;欣賞宗教歌舞、音樂	科學考察;會議;公司業務;教育	探訪家鄉;家庭研究	

資料來源：LioydE.Hudman.YounJm：
AShrinkingWorld.Clombus，OH：Gid，1988

5.美國學者湯瑪士（John A. Thomas）對旅遊動機的分類
見表2-5。

表2-5 湯瑪士列舉的旅遊動機

教育和文化方面的動機	療養和娛樂方面的動機	種族方面的動機	其他方面的動機
觀察別國人民的生活、工作、娛樂情形;瀏覽特別的風景名勝;更多地了解新鮮事物;參加一些特殊活動	擺脫每天的例行公事;過一下輕鬆愉快的生活;體驗某種異性或浪漫生活	訪問自己的祖籍出生地;到家屬或朋友曾經到過的地方	氣候(如為了避暑);健康(如需要療養);體育活動;經濟方面;冒險活動;取得一種勝人一籌的本事;適應性(不落人後);考察歷史;了解世界的願望

資料來源：約翰·A·湯瑪士.是什麼促使人們旅遊.見《美國旅行
代理人協會旅遊新聞》，1964年8月，第64～65頁

（三）常見的旅遊動機類型

根據以上各個旅遊學者對旅遊動機的分類，結合當今旅遊者的
活動表現和種種旅遊行為，我們可以將人們的旅遊動機分為以下幾
種：

1.健康、娛樂的動機

健康動機由來已久，人們很早就有健康、長壽的願望。健康不
僅包括身體的健康，也包括精神上的放鬆。當今社會繁忙的生活、
緊張的節奏，使得人們對於身心健康更加重視。為了緩解身體和精
神上的緊張、疲勞，他們樂於外出旅遊，在優美的自然風光中，享

受陽光浴、溫泉浴、海水浴，在各種各樣的娛樂活動中放鬆身心，以恢復和保持自己的生理和心理健康。

2.好奇探索的動機

我們前面已經講過，好奇心是人們與生俱來的一種需要。好奇心促使人們去探索未知的世界，訪問自己未曾到過的國家和地區，體驗和自己國家不同的文化氛圍和政治體制。好奇心和探索的動機比較強烈的人，即使認識到旅遊活動具有一定程度的危險，也會甘願冒險。

3.受教育的動機

從歷史上看，接受更好的教育、學習新知識是人們外出旅遊的重要動機之一。在一些歐美國家，遊學旅遊的風氣由來已久且非常濃厚。近年來中國以學習、交流為目的的修學旅遊等的興起，在一定程度上也是受接受教育的動機所驅使。

4.審美的動機

審美動機是指人們為滿足自己的審美需要而外出旅遊。這是一種較高層次的精神上的需要。愛美是人的天性，在日常生活中，尋求美之所在是人們潛意識中一直存在的念頭。從某種意義上說，旅遊是一種綜合性的審美活動，審美對象包括自然、社會、藝術、飲食等，涉及文物、古蹟、雕刻、建築、音樂、美術、繪畫等，能極大地滿足旅遊者的審美需要。

5.社會交往的動機

通常我們所說的探親訪友、結識新朋友、尋根訪祖、商務公務旅遊，個人、團體以至政府之間的訪問，以及為參加各種文化藝術交流活動而進行的旅遊，都可以歸為受社會交往動機驅使的旅遊活動。具有這種旅遊動機的旅遊者，在旅遊活動中常常表現出比較明顯的與人交往的願望。

6.宗教信仰的動機

自古以來，宗教的力量是不可估量的。為了自己的宗教信仰，參與宗教活動、從事宗教考察、觀摩宗教儀式而外出旅遊的旅遊者，在各個國家都不在少數。目前，世界上信仰宗教的人很多，許多信徒會到異地參加宗教活動，如朝拜宗教聖地，參加慶典活動等等。世界上最為著名的伊斯蘭教教徒到麥加朝聖，基督教教徒到耶路撒冷朝拜等等，都是典型的例子。另外，民間還有許多祭祀活動和宗教慶典，會吸引很多教徒或非教徒前去參觀，世界上的名寺古剎吸引了不少旅遊者前去遊覽。

7.地位和自我實現的動機

旅遊是一個極富象徵意義的產品，它可以帶給人地位、聲望和被尊重的感受。同時，旅遊又是一個特殊的環境。由於旅遊擺脫了日常生活的熟悉環境，旅遊者可以在一個陌生的環境裡，完全按照自己的意願行事，去體驗人生價值，實現自我、超越自我，而不必考慮熟悉環境中那種親人、同事的懷疑的目光。在這裡，旅遊者沒有什麼心理負擔，有的只是充分發揮自己的潛能、向真正的自我挑戰的豪情。

三、研究旅遊動機對旅遊經營者的啟示

（一）激發旅遊動機

由於旅遊動機具有內隱性，而且旅遊動機的產生是有一定的主客觀條件的，這就需要旅遊經營者激發旅遊者的旅遊動機，也就是要挖掘旅遊者內隱性的旅遊需要，提高旅遊者的旅遊積極性，刺激旅遊者的旅遊興趣，促使潛在的旅遊者積極參與到實際的旅遊活動中來。為此，旅遊經營者可以從以下方面入手：

1.努力提高旅遊服務質量，加強旅遊企業管理

首先在硬體設備設施上一定要高級。飯店的設備設施要符合自己的星級標準，讓旅遊者覺得物有所值。在交通設施上，要保證旅遊者進得來、出得去、行得快。旅遊景點景區的產品開發，旅行社的線路設計等都要充分考慮旅遊者的需要。另外，還要注意，旅遊者是多種多樣的，他們的個性特徵、社會階層、閒暇時間、可支付能力各不相同，因此，旅遊企業所提供的旅遊設施要具有層次性，以滿足不同旅遊者的需要。

其次在軟體上，應努力提高旅遊經營者和旅遊服務人員的服務質量。有人說，旅遊業是一個以出售服務為主的行業，這並不過分。只有旅遊飯店的服務讓旅遊者吃好、喝好、住好，旅行社、旅遊景區部門的服務讓旅遊者玩好，旅遊交通部門的服務讓旅遊者「行」好，才能給旅遊者留下一個完美的旅遊經歷。

2.深度開發具有鮮明特色的旅遊產品

求新、求異是眾多旅遊者的旅遊動機。因此，旅遊經營者應在特色產品上下功夫。在產品開發時，自然景觀應以自然為本；人文、歷史景觀應注重保持其原貌並挖掘其歷史內涵；不論是自然景觀還是人文景觀都要有自己的特性；另外，開發產品時應保持自己的民族特色。

3.加強旅遊宣傳，讓旅遊者掌握充分的旅遊資訊

旅遊產品的廣泛宣傳，在激發旅遊動機中的作用是不容忽視的。透過旅遊宣傳，可以讓旅遊者掌握充分的旅遊資訊，認識旅遊產品的真正價值，還可以減少旅遊者對旅遊的認知風險，改變他們的旅遊態度，幫助旅遊者作出正確的旅遊決策。

旅遊宣傳可以透過各種手段進行。利用廣播、電視、報紙、雜誌、廣告牌、新聞發布會等是較為普遍的方法。另外，隨著電腦進

入千家萬戶，借助互聯網進行廣告宣傳也已經成為重要的宣傳手段之一。

總之，旅遊宣傳可以樹立一個旅遊企業、一個旅遊目的地甚至一個國家的良好形象，對激發旅遊者的旅遊興趣、旅遊動機有著極為重要的影響。

（二）預測旅遊行為

我們知道，旅遊動機推動旅遊行為的發生，並為旅遊行為確立明確的方向，而且更為重要的是旅遊動機還為旅遊行為賦予了一定的個性化內涵。因此，透過認真分析旅遊者的旅遊動機，可以準確地預測旅遊者可能選擇的旅遊目的地、旅行方式、遊覽內容以及期望的服務質量等。這有利於旅遊經營者有目的地進行旅遊宣傳，為旅遊者提供更符合其旅遊動機的旅遊服務。

（三）正確解決旅遊動機的衝突

如前所述，旅遊者的旅遊動機複雜多樣，一次旅遊活動可能會有不同的旅遊動機，這些動機有時並不一致，有時甚至出現矛盾和衝突。這個時候旅遊經營者所要做的就是，分清哪些是旅遊者的主導性動機，哪些是輔助性動機；在旅遊者為不同的動機而猶豫不決時，從旅遊者的角度出發，為旅遊者分析哪一種動機更為重要，從而滿足對旅遊者本人更有意義和價值的需要。

第四節 旅遊目標

一、旅遊目標的含義

目標是動機所指向的對象，在心理學上通常被稱為「誘因」。心理學研究表明，目標作為行為的一種刺激，是引發動機的重要誘

因。它能規定人的行為的方向和為行為所付出的努力程度。

旅遊目標是指人對旅遊行為結果的一種期待，是人的旅遊行為所要達到的預期結果在人的大腦中的一種超前的反映。事實上，人們在進行任何一種活動時，或大或小都會有一定的目標。正因為有了目標，人們的旅遊活動才會更加有意義。旅遊目標的實現會增強旅遊者的滿足感。

二、旅遊目標的動力功能

旅遊目標的動力動能，是指由於旅遊產品本身所具有的物理特性和心理屬性而對旅遊者心理產生的動力功能。旅遊目標的動力功能表現在以下幾個方面：

（一）導向功能

旅遊目標是人們對預期的結果的一種超前反映，是人們在旅遊活動中為之努力的方向。這就使得它在人們旅遊活動的全部過程中，不僅會控制著人的行為方向，而且當人們的旅遊行為偏離旅遊目標時，會對旅遊行為作出修正，使得旅遊行為向著實現目標的方向前進。

（二）選擇功能

人類世界的旅遊資源豐富多彩，旅遊景點不可計數，可供選擇的旅行方式、住宿設施等多種多樣。因此，旅遊者就要根據自己的旅遊目標對以上各種內容作出選擇，這就是旅遊目標的選擇功能。例如，如果旅遊目標是去風景優美的自然風景區放鬆身心，選擇的旅遊目的地很可能是景色秀麗的桂林，而不大可能是充滿了歷史色彩的秦始皇陵。

（三）激勵功能

設置適當的目標，激發人的動機，達到調動人的積極性的目的稱為目標激勵。旅遊目標在人的大腦中的理想性，預先決定了它具有激勵旅遊行為的功能。適宜的旅遊目標能激發旅遊者的動機，調動旅遊者的積極性，激勵旅遊者自覺地、積極地參與旅遊活動。其激勵功能的大小與目標的價值、吸引力和目標實現的可能性有關，即：

目標的激勵作用＝f（目標的價值×目標的吸引力×目標實現的可能性）

（f：表示函數關係）

關於這一點，我們將在下一部分詳細論述。

（四）協調功能

旅遊者的旅遊活動涉及旅遊者本人、旅行社、旅遊飯店、旅遊景點景區、旅遊交通部門及其他相關部門等。而各方面力量統一協調的基礎是旅遊目標，即一切努力就是為了幫助旅遊者實現其旅遊目標。所以，旅遊目標的協調作用在取得旅遊活動的良好效果中十分重要。

三、旅遊目標與旅遊行為

旅遊目標作為引發旅遊動機的重要誘因，與旅遊目標的價值、吸引力和可實現性有關。

（一）旅遊目標的價值與旅遊行為

所謂旅遊目標的價值，是指旅遊目標本身對旅遊者的意義或積極作用。旅遊者在確定或實現自己的旅遊目標時，一般會根據對目標的重視程度來決定自己的努力程度。而對旅遊目標的重視程度是與旅遊者賦予旅遊目標的價值相聯繫的。如果旅遊者認為某個旅遊

目標具有較高的價值，那麼就會非常重視這個目標的實現，在旅遊活動過程中就會付出更多的努力來實現這個目標，也就是說，該目標的激勵力量較強；反之，該目標的激勵力量就比較弱。例如，如果一個東京的商務旅遊者把在下個禮拜一之前到達台北，並與當地的一家大公司簽訂一個巨額的銷售合約作為本次商務旅遊的目標，那麼他可能會毫不猶豫地選擇乘坐頭等艙、住豪華賓館等，以顯示自己公司的實力、保證自己精力的充沛。相反，如果一個旅遊者的旅遊目標比較模糊，或者將旅遊目標的價值看得很低，那麼在旅遊活動中，他就可能不會付出太多的努力，甚至在旅遊活動還未結束時就退出旅遊活動。

（二）旅遊目標的吸引力與旅遊行為

旅遊目標的吸引力，是指旅遊目標討人喜歡的能力或者說是旅遊目標的魅力所在。具有較高吸引力的旅遊目標，能使旅遊者嚮往，並在旅遊活動中流連忘返。具有雄奇、險峻、幽靜、神祕魅力的旅遊景點，具有一流的服務設施、高素質的旅遊服務人員的旅遊飯店，具有快捷、舒適、安全、準時設施的旅遊交通部門，對旅遊者都有很大的吸引力，都能在一定程度上激發旅遊者的旅遊動機，誘發旅遊者的旅遊行為。

（三）旅遊目標的可實現性與旅遊行為

旅遊目標的可實現性，是指旅遊者實現旅遊目標的可能性。旅遊目標的可實現性，主要取決於旅遊者本身的能力和旅遊目標的明確程度和適宜性。旅遊者本身的能力，包括旅遊者的經濟水平、旅遊者的個性特徵及身體狀況等等。旅遊目標的明確程度是指其明確性和具體性。而旅遊目標的適宜性是指目標的難度。如果一個旅遊者非常理智，在確定旅遊目標過程中就會量力而行，根據自己的實際情況確定旅遊目標。目標確定得越明確、越具體，越能使旅遊者明確自己的努力方向，認清旅遊目標對自己的意義。而難度適中的

旅遊目標，會給旅遊者帶來一定程度的挑戰性。一般來說，一定的挑戰性對旅遊者是有激勵力量的，它會給旅遊者帶來一種自豪感和成就感，激勵旅遊者為實現旅遊目標而努力。目標是一種努力的方向，明確、合適的目標可給予旅遊者很大的激勵作用。

四、研究旅遊目標對旅遊經營者的啟示

（一）旅遊產品必須具有吸引力

人們外出旅遊的主要目標，就是要透過遊覽風景名勝和歷史古蹟、欣賞宏偉建築、體驗異地風情、享受優質服務來滿足自己身心各方面的需要。因此，旅遊經營者必須使自己的旅遊產品具有某種特殊的價值和吸引力，這樣才能激發人們的旅遊動機。

（二）幫助旅遊者確定合適的旅遊目標

我們已經知道，只有合適的旅遊目標才會對旅遊者造成極大的激勵作用。而旅遊者本人由於旅遊經驗的不足、旅遊資訊掌握的不充分等原因，在確定旅遊目標時，可能會出現一定的偏差，從而影響到旅遊目標的激勵作用的發揮。因此，旅遊經營者應該利用自己充分掌握旅遊資訊、熟知旅遊目的地情況的優勢，在認真調查旅遊者資訊的前提下，透過有針對性的宣傳、提供詳細的旅遊諮詢、進行特種旅遊培訓等，幫助旅遊者確定適合他們自己的旅遊目標。

思考與練習

1.分析旅遊需要、旅遊興趣、旅遊動機、旅遊目標與旅遊行為之間的關係。

2.需要有哪些特徵？怎樣瞭解旅遊者的需要？

3.結合實際，用馬斯洛的需要層次理論和單一性與複雜性理論分析旅遊者的需要。

4.旅遊者的旅遊興趣對旅遊行為有哪些影響？

5.結合實際舉例分析常見的旅遊者的旅遊動機有哪些類型？

6.旅遊目標的動力功能有哪些？舉例說明旅遊目標如何激勵旅遊者行為。

7.如果你是一位旅行社的總經理，請問你會採取哪些具體的措施激發旅遊者的旅遊動機？你認為認清旅遊者的旅遊動機對你的經營有哪些幫助？

8.運用本章所學過的基本原理，提出一套旅遊產品設計思路。

第三章 旅遊者的認知心理

本章導讀

　　心理活動是行為的基礎，心理活動過程包括認知過程、情感過程和意志過程三個方面，其中認知過程是其他心理活動的基礎，是行為的必要前提。旅遊者的認知過程是旅遊者在旅遊活動過程中獲得各種知識和經驗所表現出來的心理活動過程，是旅遊者所表現出的各種行為的前提。本章對認知過程及其特點進行分析，並進一步探討旅遊者在旅遊活動過程中的認知規律以及影響旅遊認知的諸因素，以便對旅遊者的認知心理有深入的瞭解，從而採取有針對性的旅遊經營策略，更好地為旅遊者服務。

第一節　認知過程

　　人們對客觀世界的認知過程，是人們獲得各種知識和經驗所表現出來的心理活動的過程，它是心理活動的基礎和起步，這一過程是透過感覺、知覺、思維、想像、記憶等心理機能的活動完成的。

一、感覺

（一）感覺的本質

　　感覺是人腦對直接作用於感覺器官的事物的個別屬性的反映。感覺是認知過程的起點。外界的任何一種事物都有許多個別屬性。比如一個蘋果，它是青色的，有光滑的表皮和酸甜的滋味等等。蘋果的這些客觀屬性，作用於我們的眼、耳、鼻、舌等感覺器官時，

就會產生各種感覺。感覺除了可以反映客觀事物的各種不同屬性之外，還可以反映自己身體內所發生的變化，瞭解自身各部分的狀態，如身體的運動和位置等。

感覺是人對客觀事物的主觀反映。人的感覺必須依賴人的大腦、神經和各種感覺器官的正常機能，同時受到人的機體狀態的明顯影響。所以，不是所有的刺激都能引起主體的反映，只有在一定的適宜刺激強度和範圍內，才能產生感覺，這就涉及感受性和感覺閾限的問題。對刺激物的感覺能力叫感受性。凡是能引起感覺的、持續一定時間的刺激量，稱為感覺閾限。絕對閾限是指能夠引起個體感覺的最小強度，它是使個體區分某個刺激「有」和「無」的臨界點。差別閾限是能夠使個體覺察出兩個刺激強度之間的最小差別。由於主體的精神狀態和知識經驗是有差異的，所以感覺閾限是因人而異的，因而感受性也是有所差別的。

（二）感覺的種類

根據感覺反映事物個別屬性的特點，可以把感覺分為兩大類：外部感覺和內部感覺。外部感覺接受外部刺激，反映外界事物的屬性，包括：視覺、聽覺、嗅覺、味覺和皮膚感覺。內部感覺接受體內刺激，反映身體的位置、運動和內臟器官的不同狀態，包括肌肉運動感覺、平衡感覺和內臟感覺等。

（三）感覺的意義

感覺是人們對客觀世界認識的最簡單形式，是一切複雜心理活動的基礎。人們只有在感覺的基礎上，才能對事物的整體和事物之間的聯繫作更複雜的反映，獲得更深入的認知。如酒店大廳內的色調、明亮度、背景音樂、氣味、裝飾物的質感都會直接影響到客人對整個酒店的認知。在旅遊消費活動中，感覺對旅遊者的消費行為具有直接的影響。但是旅遊產品與一般產品不同，在大多數情況下，旅遊者無法在消費前對旅遊產品進行完全的感覺，以便決定是

否購買。因此，旅遊經營者必須透過多種銷售手段，如口頭介紹、宣傳冊、圖片、影像等來塑造旅遊產品的形象，從而影響消費者的感覺。

二、知覺

（一）知覺的本質

知覺是人腦對直接作用於感覺器官的事物整體的反映。任何事物都是由許多個別屬性組成的，它們的個別屬性與其整體總是不可分割的。一個蘋果是由一定的顏色、形狀、滋味等屬性組成的，我們感覺到這些屬性，並將它們相互聯繫、綜合，在頭腦中就會形成「蘋果」這樣一個具體映像。這就是我們對蘋果這一具體事物的知覺。

感覺和知覺都屬於認知過程的感性階段，它們都是對事物的直接反映。但感覺和知覺又是不同的心理過程。感覺是對事物個別屬性的反映，知覺是對事物的各種不同屬性、各個不同部分及其相互關係的綜合反映，即對事物的整體的反映。知覺和感覺不同的另一個重要特點是，知覺不僅受感覺系統生理因素的影響，而且極大地依賴於一個人過去的知識和經驗，受人的各種心理特點，如興趣、需要、動機、情緒等制約。

（二）知覺的種類

知覺是由多種分析器聯合活動的結果。在多種分析器的聯合活動中，總有一種或兩種分析器的活動起主導作用。根據知覺中起主導作用的分析器的活動，可以把知覺分為視知覺、聽知覺、味知覺、嗅知覺、觸知覺等。

根據知覺所反映的事物特徵，可以分為空間知覺、時間知覺和

運動知覺。空間知覺反映事物的空間特徵，如距離、大小、形狀等；時間知覺反映事物的連續性和順序性；運動知覺反映物體在空間的位置移動。

根據知覺對象的不同，又可以把知覺分為物體知覺和社會知覺。其中社會知覺是指個體對社會環境中有關個人和社會群體特徵的知覺。

根據知覺映像是否符合客觀實際，又可以把知覺區分為正確的知覺和錯覺。

（三）知覺的意義

知覺雖然只是我們對客觀事物的簡單認識，但卻是我們的各種心理活動的基礎。我們對客觀事物的認知、情感、意志就是從這裡開始的。

知覺能促使人們產生需要，並為滿足需要進行實踐活動。在旅遊消費活動中，旅遊者只有對某種旅遊產品掌握一定的知覺材料，才可能進一步透過思維去認識旅遊產品，並隨著對旅遊產品知覺程度的提高，形成對產品的主觀態度，從而確定相應的購買決策。

三、注意

（一）注意的本質

注意是心理活動對一定對象的指向和集中。指向性和集中性是注意的兩個基本特徵。指向性，首先指認識活動的選擇性，對認識活動的對象進行有意的和無意的選擇，並且還表現在對這些事物比較長久的保持。集中性，不僅指心理活動離開無關事物，而且也抑制無關活動。這樣，注意的對象就能夠得到鮮明和清晰的反映。例如，旅遊者在遊覽蘇州園林時，他不能同時注意到園林裡的一切事

物，而只能看清少數幾個，比如亭子、迴廊或者是一座假山。

注意的對象既可以是外部的，也可以是內部的。我們可以全神貫注地欣賞美麗的景色，也可以陶醉在自己精神世界的快樂之中。由於心理活動對一定對象的指向和集中，這些少數對象就被清晰地認識出來，而對同時作用的其他對象，就沒有意識或意識得比較模糊。所以當一個人注意到某一些對象時，他同時便離開了其他對象，集中注意的對象是注意的中心，其餘的對象有的處於「注意的邊緣」，多數處於注意範圍之外。

注意本身並不是一種獨立的心理過程，而是感覺、知覺、想像、思維等心理過程的一種共同特性。任何心理過程的開端，總是表現為我們的注意指向於這一心理過程所反映的事物。在心理過程開始後，注意仍然伴隨著心理過程，維持心理活動的指向，使之不斷深入。

（二）注意的種類

根據產生和保持注意有無目的和意志努力的程度不同，可以把注意分為無意注意、有意注意和有意後注意三種。

1.無意注意

無意注意也叫不隨意注意，是事先沒有預定的目的，也不需要作意志努力的注意。無意注意往往是在周圍環境變化時產生的，在某些刺激物的直接作用下，人就不由自主地把自己的感覺器官朝向刺激物，並且試圖認識這些事物。例如，我們在瀏覽新聞時，偶然看到一行紅色的大號字「某地一日遊驚爆價8500元」，我們可能就會繼續看一下是哪家旅行社的廣告，這就是無意注意。

引起無意注意的原因可以分為兩個方面：一是刺激物的特點，包括刺激物本身的特徵，如大小、形狀、顏色，刺激物的強度，刺激物之間的對比關係，刺激物的活動和變化，刺激物的新異性；二

是人本身的狀態，包括人對事物的需要、興趣和態度，人當時的情緒和精神狀態，人的知識經驗等。

2.有意注意

有意注意也稱隨意注意，是有預定目的、在必要時還需作一定意志努力的注意。有意注意是一種主動地服從於一定的活動任務的注意，它受人的意識的自覺調節和支配。例如，當我們在飯店點菜時，在菜單上尋找符合自己口味的菜品，如果自己喜歡吃魚，則會注意跟魚有關的菜名，這就是有意注意。

3.有意後注意

有意後注意也稱隨意後注意，是事前有預定的目的、不需要意志努力的注意。有意後注意是心理活動對於個人認為有意義、有價值的對象的指向和集中。在一定條件下有意注意轉化為有意後注意。例如，我們參觀一個歷史博物館，開始有一種陌生感，可能並不很感興趣，但是我們有學習知識、開闊視野的動機，於是經過一定的意志努力把注意力保持在各種展品上，經過一段時間的參觀和講解員的生動講解後，我們對這些展品和歷史背景都熟悉了，對它們產生了興趣，想更多地瞭解它們，這時就可以不需要意志努力而繼續保持注意，此時有意注意就轉化為有意後注意。有意後注意不同於無意注意，因為這種注意仍然有自覺的目的；有意後注意也不同於有意注意，因為這種注意不需要用意志努力來維持。

（三）注意的意義

注意具有明顯的選擇功能、保持功能和調節功能。選擇功能表現在它能選擇有意義的、符合需要的和與當前活動一致的各種影響，而避開或抑制其他非本質的、附加的、與之相爭的各種影響；保持功能表現在它使注意能長時間集中於一定的對象，並一直保持到完成行動動作、認知活動和達到目的為止；調節功能表現在它對

活動所進行的調節與監督，在同一時間內，把注意分配到不同的事物上。所以，注意使人的心理活動處於一種積極的狀態之中，保證人們感知的形象清晰而完整，獲得良好的記憶效果，更好地進行思維活動和意志行動，提高實踐活動的效率。

在旅遊經營活動中，積極地、正確地發揮注意的心理功能，對引發旅遊消費需求，增加客源量和提高旅遊企業知名度等有重要意義。

四、思維

（一）思維的本質

思維與感覺、知覺一樣，是人腦對客觀現實的反映。不過，感覺和知覺是對客觀現實的直接反映，它所反映的是客觀事物的外部特徵和外在聯繫。思維則是對客觀事物間接的、概括的反映，它所反映的是客觀事物共同的、本質的特徵和內在聯繫。思維屬於認識的理性階段，是更複雜、更高級的認識過程。

人的思維過程具有間接性和概括性特徵。所謂間接性，就是透過其他事物的媒介來認識客觀事物。人腦對事物間接的反映，不是簡單地重複感知的材料，而是對感知材料的加工，它從感知對象和現象的表面屬性中，抽象概括出它們的本質，同時，它能借助於已有的知識經驗或利用從感知抽象出來的概括的認識，間接地把握那些沒有感知過的或根本不可能感知的事物。

所謂概括性就是把同一類事物的共同特徵和本質特徵抽取出來加以認識。例如，旅遊者透過感覺和知覺，可以感知各個主題公園的不同特色，而透過思維，旅遊者可以認識到這些主題公園都是人造景觀這一共同特點。

思維所以具有間接性和概括性，是由於思維是依靠語言進行的。語言對思維有「儲存」、「指示」、「感應」等作用。無論是口頭語言或書面語言，都能給人以一定的刺激影響。例如，在旅遊經營活動中，無論是廣告、宣傳冊，還是服務人員的語言，都對旅遊者有一定的刺激影響，引起他們的思維活動。

　　（二）思維的過程

　　人類思維活動的過程，表現為分析、綜合、比較、抽象、概括和具體化。其中，分析和綜合是思維的基本過程，其他過程都是從分析和綜合過程派生出來的，或者說是透過分析、綜合來實現的。

　　分析是在思想上把事物的整體分解為各個部分、個別特性或個別方面。綜合是在思想上把事物的各個部分或不同特性、不同方面結合起來。比較是在思想上把對象和現象的個別部分、個別方面或個別特徵加以對比，確定被比較對象的共同點和區別點及其關係。抽像是在思想上抽出同類事物的本質特徵，捨棄非本質特徵的思維過程。概括是在思想上把同類事物的本質特徵加以綜合併推廣到其他同類事物的思維過程。具體化是將透過抽象的概括而獲得的概念、原理、理論返回到具體實際，以加深、加寬對各種事物的認識。人對客觀事物的認識，就是依照這樣的次序，由簡單到複雜，由低級到高級地發展的。旅遊者對旅遊產品的認識活動，一般也是按照這樣的次序進行的。

　　（三）思維的種類

　　根據思維過程中的憑藉物或思維形態的不同，可將思維分為動作思維、形象思維和抽象思維三種。

　　動作思維是在思維過程中依賴實際動作為支柱的思維。動作思維也稱實踐思維。其特點是：任務是直觀的、以具體形式給予的，其解決方式是實際動作。形象思維是用表象來進行分析、綜合、抽

象、概括的過程。形象思維中的基本單位是表象。抽象思維是以概念、判斷、推理的形式來反映客觀事物的運動規律，達到對事物本質特徵和內在聯繫的認識過程。

根據思維時是否具有或遵循明確的邏輯形式和邏輯規則，又可以把思維分為形式邏輯思維和非形式邏輯思維兩大類。

形式邏輯思維是指有明確的邏輯形式、遵循一定的邏輯規則的思維。非形式邏輯思維是指不具有明確的邏輯形式或不遵循明確的邏輯規則的思維，除了上面所講的動作思維、形象思維屬於此種思維外，知覺思維也是其中的一種。

（四）思維的意義

人們在社會實踐過程中，必然會遇到各種各樣需要解決的問題，人們解決問題的過程離不開思維活動。在解決問題的過程中，每個人的思維活動，雖然都是按照分析、綜合、比較、抽象和概括的一般規律進行的，但不同的人在思維的廣闊性、深刻性、獨立性、靈活性、邏輯性和敏捷性等方面會表現出差異來。例如，思維獨立性很強的旅遊者，往往不易接受來自別人的提示或廣告宣傳的誘導，而善於從實際出發，權衡旅遊產品的各種利弊因素，獨立地確定購買決策。與此相反，有的旅遊者缺乏思維的獨立性，容易受外界誘因的影響，喜歡接受他人的建議確定購買。旅遊經營者在銷售過程中應該注意分析旅遊者的思維特徵，根據每個人的不同特點採取相應的銷售策略。

五、想像

（一）想像的本質

想像是在人腦中對已有表象進行加工改造而創造新形象的過

程。

想像的基本材料是表象。但想像的表象與記憶表象不同。記憶表象基本上是過去感知過的事物形象的簡單重現。想像表象是舊表象經過加工改造，重新組合創造的新形象。它可以是沒有直接感知過的事物的形象，也可以是世界上還不存在或根本不可能存在的事物的形象。

（二）想像的種類

根據產生想像時有無目的意圖，可以把想像區分為有意想像和無意想像。

有意想像是帶有目的性、自覺性的想像。根據想像的獨立性、新穎性和創造性的不同又可把有意想像分為再造想像和創造想像，幻想是創造想像的一種特殊形式。無意想像是沒有特定目的、不自覺的想像。

（三）想像的意義

想像是人所特有的一種心理活動，是在人的實踐活動中產生、發展起來的，同時也是人類實踐活動的必要條件。人類的實踐活動，往往帶有目的性和計劃性，在從事某種活動之前，預見行動的後果，在頭腦中形成「做什麼」和「怎樣做」的表象。透過想像，人們可以擴大知識、理解事物、創造發明和預見行動的前景。由於旅遊產品具有無形性，旅遊消費者在評價旅遊產品時就常常有想像參加，例如，旅遊者在購買歐洲七日遊產品時，往往伴隨著對歐洲的美麗景色和浪漫情調的想像。因此旅遊經營者在進行商業宣傳時，應充分激發旅遊者的想像，使其對旅遊企業或其產品充滿興趣和期望，從而產生購買慾望。但這樣做也有一定風險，如果旅遊者想像得過於美好，期望與現實差距太大，就會感到旅遊企業或產品名不副實。所以旅遊經營者在宣傳時要把握好度，既要激發旅遊者

的興趣，又不能誇大事實，使旅遊者期望過高。

六、記憶

（一）記憶的本質

記憶是過去經歷過的事物在人腦中的反映。人腦感知過的事物，思考過的問題和理論，體驗過的情感和情緒，練習過的動作，都可以成為記憶的內容。

記憶是一個複雜的心理過程，從「記」到「憶」包括識記、保持、再認或回憶三個基本環節。識記是識別和記住事物，從而積累知識經驗的過程。保持是鞏固已獲得的知識經驗的過程。回憶或再認是在不同的情況下恢復過去經驗的過程。經驗過的事物不在面前，能把它重新回想起來稱回憶，經驗過的事物再度出現時，能把它認出來稱再認。

記憶過程中的三個環節是相互聯繫和相互制約的。識記和保持是再認和回憶的前提，再認和回憶又是識記和保持的結果，並能進一步鞏固和加強識記和保持。

（二）表象

過去感知過的事物在頭腦中的保留和恢復，主要是依靠表象來實現的。

表像是人腦對當前沒有直接作用於感覺器官的、以前感知過的事物形象的反映。

表象具有直觀性。表像是感知留下的形象，所以它有直觀性的特徵。但是，由於此時客觀事物不在面前，而是透過記憶回憶起來的，所以它所反映的通常僅是事物的大體輪廓和一些主要特徵，沒有感知時所得到的形象那樣鮮明、完整和穩定。表象還具有概括

性，它反映著同一事物或同類事物在不同條件下所經常表現出來的一般特點，而不是反映某一次感知的個別特點。所以，表像是記憶的基礎，是複雜的心理活動之一，人的各種實踐活動都需要在各種表象參與下進行。

（三）記憶的種類

根據記憶的內容，可把記憶分為形象記憶、邏輯記憶、情緒記憶、運動記憶。

根據記憶保持時間長短不同，可分為瞬時記憶、短時記憶和長時記憶。瞬時記憶是指個體憑視、聽、味、嗅等感覺器官，感應到刺激時所引起的短暫記錄，其持續時間往往按幾分之一秒計算。瞬時記憶只留存在感官層面，如不加以注意，轉瞬便會消失。瞬時記憶如果被注意和處理，就會進入短時記憶。短時記憶是指一分鐘以內的記憶。短時記憶中的訊息經適當處理，一部分會轉移到長時記憶系統。長時記憶是指從一分鐘以上直到許多年甚至保持終身的記憶。

（四）記憶的意義

記憶在人的心理活動中，起著極其重要的作用。人們只有透過對事物個別屬性的記憶，才可能產生感覺的印象；只有透過對事物整體的記憶，才可能產生對事物的知覺；只有透過對事物之間相互聯繫及其規律的記憶，才可能進行思維。有了記憶，人們的各種心理活動才能成為一個統一、發展的過程，才能有助於對外界事物的深入認識。

對於旅遊經營者來說，旅遊者對旅遊企業和旅遊產品的記憶十分重要。比如，某飯店良好的服務給某一商務旅遊者留下了深刻的印象，他就會記著這一愉快的經歷，但這記憶只能保持一定時間，如果飯店繼續做一定的後續服務，比如節日時給旅遊者送上問候，

就會喚起旅遊者的美好記憶，這位旅遊者下次出差就很可能再次光臨這家飯店。

第二節 旅遊者對旅遊條件的認知

旅遊者在旅遊活動過程中的認知對象包括人和物兩大類。對人的認知不僅有對人的外貌、言談、舉止的感知，也會有對人的動機、情感、能力、個性等心理狀況的判斷。由於對人的認知是構成人際交往的基礎，所以又稱為社會認知。關於社會認知我們將在旅遊服務心理一章中進一步探討。關於對物的認知，在此我們重點討論旅遊者對旅遊條件的認知。

一、對旅遊時空的知覺

（一）對時間的知覺

在旅遊活動中，人們對時間知覺的要求常因動機的不同而有所不同，下面我們從旅遊的過程角度來分析。

1.前往目的地途中

人們總是希望用較短的時間完成前往目的地的旅途，這是因為，一方面，此時的人們總是興致勃勃，他們從心理上迫切地希望趕快到達目的地開始旅遊；另一方面，人們的閒暇時間一般都極為有限，在有限的時間裡，要完成計劃中所有的地點、景點的旅遊項目和內容，就要盡量縮短旅途時間，從而相對地增加遊覽時間。

2.在目的地遊覽過程中

在目的地遊覽過程中，人們總是希望有充足的時間對參觀遊覽對象從容地欣賞、慢慢地體味。但是，在大多數旅行社組織的團體

包價旅遊中，為了在一定的時間內完成所有的遊覽項目，導遊總是會限制遊覽某一景點的時間，遊客很多地方還沒來得及欣賞就被催促集合出發，然後匆匆趕到下一景點，其實這是旅遊者比較反感的做法。所以，旅遊經營者應該注意遊覽時間的安排和控制。

3.返回途中

在結束了全部的旅遊活動後，旅遊者或是感到身心疲憊，希望盡快回家休息，調整狀態準備今後的工作；或是希望早點到家與親戚朋友見面，講述旅遊見聞，贈送禮物等。總之，歸家心切。因此，人們總是希望能用較少的時間完成歸途。

（二）對距離的知覺

人們對距離的知覺以兩種方式影響旅遊行為和態度。它可能對旅遊起阻止作用，也可能促進旅遊。

1.距離的阻止作用

人們外出時總要考慮所付出的代價，如果距離太遠，就要付出更多的時間、金錢、體力，這時人們就會考慮：去一個較遠的旅遊目的地是否值得？如果在路途上消耗較長的時間，在旅遊目的地的遊覽時間就要縮短；要減少路途上的時間可以乘飛機，但是費用又要增加。由此，一部分人可能就要放棄長距離旅遊，這可以解釋為什麼短距離旅遊在全部旅遊者中占很大比例。以臺灣為例，出國旅遊者到歐美的不如到東南亞的多，這就是距離的阻止因素在起作用。

2.距離的促進作用

遙遠的旅遊目的地往往對旅遊者有特殊的吸引力。研究發現，遠距離的旅遊會使人產生一種神祕感，這種神祕感會產生一種力量與阻力相對抗，常會把人們吸引到遠距離的目的地去旅遊。人們總是嚮往親身體驗一下自己陌生的人文環境、自然環境，從而滿足自

己求新、求知以及探索的需要。

　　從以上兩方面的作用可以看出距離知覺能夠影響旅遊決策，所以，旅遊經營者要充分考慮這一因素，有針對性地做好宣傳，既要吸引近距離的旅遊者，又要設法吸引遠方的來客。這就要設法改變人們的認知，透過宣傳旅遊目的地及其產品的獨特風格來吸引旅遊者，從而消除距離阻止作用對遠方旅遊者的影響。

二、對交通設施的知覺

　　人們出門旅遊一般都要憑藉一定的交通工具，飛機、火車、郵輪、旅遊巴士、計程車等是旅遊的主要交通工具。在旅遊活動中，人們選擇什麼樣的交通工具同樣受到知覺的影響。

（一）對飛機的知覺

　　隨著經濟的發展和人們生活水平的提高，飛機成為人們越來越普遍使用的一種旅遊交通工具。人們對飛機某些條件的知覺會影響其行為，比如飛機的起飛時間、到達目的地的準確時間，飛機的新舊程度，飛行人員的技術水準、服務水準和機票價格。其中，機票價格是一個十分敏感的問題，如果價格過高，會阻礙人們的購買行為；如果價格過低，人們可能會產生該航空公司不景氣、服務質量差、設備陳舊之感，也會影響其購買行為。飛機的安全性同樣是一個敏感問題。

（二）對火車的知覺

　　在日本，許多旅遊者喜歡乘坐火車旅遊，主要原因是火車安全可靠。人們選擇乘坐什麼車次，主要取決於對火車以下幾方面的知覺：第一，大多希望運行速度快。在中途不停站，或只停較少幾個站。第二，開車時間好。一般旅遊者都希望朝發午至，午發暮歸，

有利於觀光旅遊；也有些旅遊者為節省時間而選擇暮發朝至或暮發朝歸。第三，舒適度高。旅遊者總希望車型型號新，設備齊全，裝飾高雅；服務人員素質高，文明周到，有責任心。

（三）對遊船的知覺

郵輪是專用於海上遊和江河遊的工具，被喻為「浮動的休養地」和「浮動的大旅館」，並非一般意義上的交通工具。人們選擇乘什麼樣的郵輪也是由人們對郵輪的一些條件的知覺決定的，比如郵輪能達到港口城市的多少，港口城市遊覽景點的多少、距離的遠近，郵輪的客艙、餐室、遊藝廳設施是否有特色，娛樂活動是否豐富，遊伴是否有趣，膳宿和飲料是否適宜，購買是否方便等。

（四）對旅遊巴士的知覺

旅遊巴士是旅遊者短途旅遊的主要交通工具，旅遊者比較重視的條件是車窗是否寬敞，車上是否有空調設備，座椅是否舒適，車上的防震系統是否良好，車上是否配有導遊和影音設備等，所有這些都會影響到人們的選擇。

三、對旅遊目的地的認知

對旅遊目的地的認知包括人們在前往旅遊目的地之前對旅遊目的地的認知，也包括對親眼所見並身臨其境的旅遊目的地的認知。前者的認知結果影響人們對目的地的選擇，後者的認知結果影響人們的消費行為和後續行為。

首先，旅遊者對旅遊目的地的選擇是以他的決策標準和對可選擇的旅遊目的地的知覺為基礎的，因此，要想瞭解旅遊者如何作出旅遊決策，就必須知道其決策標準。但是，在作出購買決策之前，旅遊者一般沒有親自感知過旅遊目的地，他們對目的地經驗多來自

於新聞媒介、電視或電影，在此基礎上人們所形成的認知常與目的地的實際情況有出入，甚至存在著歪曲性與模糊性。例如，國外部分旅遊者對關於中國的資訊知之甚少，只知道遙遠的東方有一個古老的中國，得到的資訊也往往是片面的，甚至被歪曲了的。又如，許多人只知道中國有長城、故宮、秦始皇兵馬俑等歷史遺蹟，但對其他景點的認知則是模糊不清的。

作為旅遊經營者，必須研究旅遊者對旅遊目的地認知的規律和特點，在旅遊宣傳工作中應該透過各種手段幫助旅遊者真實地、清晰地認知旅遊目的地。比如，可以發行各種宣傳品、播放電視片、舉辦講座和參加旅遊交易會等。

其次，人們在遊覽過程中對旅遊目的地的認知也受個體因素的影響。對同一個旅遊目的地的感知往往因人而異，不僅不同國家、不同地區的旅遊者對同一旅遊目的地的認知不同，即使是同一國家、同一地區的旅遊者對同一旅遊目的地的認知也是各不相同的。這是因為不同的人在決策標準、要求條件和個人的價值觀念等很多因素上存在差異。

旅遊經營者要使自己經營的旅遊目的地能在人們心中形成一個良好的認知形象，必須要經過廣泛的調查研究，瞭解自己所經營的旅遊目的地在人們心目中到底是一個什麼樣的形象。不能以自己對旅遊目的地的認知代替旅遊者對旅遊目的地的認知。同時還應瞭解本地區其他同類旅遊目的地在人們心目中的形象，瞭解人們是按照什麼樣的決策標準，對這些目的地進行評價的。然後，在此基礎上，依據心理學所揭示的認知規律，有針對性地展開主題鮮明、形式多樣的宣傳公關工作，使人們對旅遊目的地的認知變得完全符合或更加接近於人們為自己制定的旅遊決策標準。

四、對旅遊商品的認知

旅遊商品，又稱旅遊伴手禮，是指旅遊者在旅遊活動過程中購買的，以物質形態存在的實物。旅遊商品具有多類別、多品種的特點，主要包括旅遊紀念品、旅遊工藝品、文物古玩及其仿製品、土特產品、旅遊日用品等。

人們對旅遊商品的選擇也是基於對旅遊商品的知覺。旅遊者對旅遊商品的質量、特色、品種、包裝裝潢等的知覺會影響旅遊者的購買決策。旅遊者希望買到高質量、有特色、有新意並且包裝精美的旅遊商品，但實際上市場上提供的大多數旅遊商品，無論從質量上、品種上還是包裝上還遠遠不能滿足旅遊者的需求。中國不少景區景點的商品琳瑯滿目，但是真正有紀念意義的卻寥寥無幾，即使是紀念品，也大同小異，刻有紀念字樣的紀念幣、紀念章、鑰匙圈，印有景點代表圖案的書籤、扇子、手絹和明信片等，除了景點名稱、景象不一樣，載體幾乎一模一樣。因此，旅遊經營者在開發旅遊商品時應認識到特色是旅遊商品的生命，在保證商品內在質量（包括性能、功能等）的基礎上，應該特別注意旅遊商品的造型、色彩、工藝、樣式、包裝裝潢等外觀方面的質量，從而影響旅遊者的知覺，促使其作出購買決策。

第三節 影響旅遊知覺的因素

知覺的基礎是感覺，但知覺並不是感覺的延伸。個體對於感覺器官所獲得的外來刺激都要經過主觀的解釋和組合，才能形成知覺。影響知覺的因素可以分為兩類：客觀因素和主觀因素。

一、影響旅遊知覺的客觀因素

知覺本身有很多特別的性質，這些特性使我們在知覺事物時總

是遵循某些規律，這些規律和刺激物本身的特點，如大小、顏色、形狀、結構等都是影響我們認知的客觀因素。

（一）知覺的選擇性

1.什麼是知覺的選擇性

知覺的選擇性是指知覺在一定的時間內並不感受所有的刺激，而僅僅指向能夠引起注意的少數刺激。

在日常生活中，作用於我們感覺器官的客觀事物是多種多樣的。但是在一定時間內，人並不感受所有的刺激，而僅僅感受能夠引起注意的少數刺激。此時，被知覺的對象好像從其他事物中突出出來，出現在「前面」，而其他事物就退到「後面」去。前者是知覺的對象，後者成為知覺的背景。在一定的條件下對象和背景可以相互轉換，如圖3-1所示，它既可以被知覺為黑色背景上的女人頭像，又可以被知覺為白色背景上的男人在吹號。

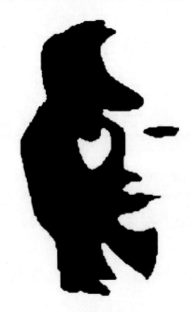

圖3-1

在一般情況下，面積大的比面積小的，被圍的比包圍的，垂直或水平的比傾斜的，暖色的比寒色的，以及同周圍明度差別大的東西都更容易被知覺為對象。

2.影響知覺選擇性的因素

影響知覺選擇性的因素，從客觀方面來看，有刺激的變化、對比、位置、運動、大小程度、強度、反覆等。一般說來，強度較大、色彩鮮明、具有活動性的客體容易成為被選擇的對象，客體本身組合規律如簡明性、對稱性和規律性也使它們容易成為被選擇的對象。

從主觀方面來看，影響知覺選擇性的因素有期望、經驗、情緒、動機、興趣、需要等。人們經常覺察自己所期望的東西，而期望的東西一般總是建立在自己熟悉或先前經驗的基礎上。期望會推動一個人去感知他所追求的東西，經驗會影響他所感知的事物的內容、速度和準確性。動機、興趣和需要對知覺的選擇性有很大影響，這種影響在旅遊消費過程中表現得十分明顯。例如，經常處於緊張工作的人們有放鬆身心的需要，他們認為渡假旅遊是最好的休閒方式；而那些希望擴大視野增長知識的人也許認為渡假旅遊是在浪費時間，觀光旅遊似乎對他們更有吸引力。

（二）知覺的整體性

1.什麼是知覺的整體性

知覺的整體性指人在過去經驗的基礎上把由多種屬性構成的事物知覺為一個統一的整體的特性。

如前所述，知覺是對當前事物的各種屬性和各個部分的整體反映。當我們感知一個熟悉的對象時，只要感覺了它的個別屬性或主要特徵，就可以根據以前的經驗而知道它的其他屬性和特徵，從而整個地知覺它。如果感知的對象是沒有經驗過的或不熟悉的話，知

覺就更多地以感知對象的特點為轉移，將它組織成具有一定結構的整體。這種現象又稱為知覺的組織化。

2.知覺的組織原則

（1）接近原則

在知覺刺激時，相互接近的刺激物容易被知覺為一組而形成為知覺對象。這種接近既可以是空間上的接近，也可以是時間上的接近。

圖3-2

觀察圖3-2中的五角星，我們很快就會按距離的接近程度把它們知覺為兩組。

在對旅遊目的地的知覺中，人們往往把空間上接近的幾個旅遊目的地知覺為一組。比如：人們常把新加坡、馬來西亞、泰國、印尼等視為東南亞遊覽區，將英國、法國、德國、義大利、西班牙等視為歐洲遊覽區。

（2）相似原則

在感知各種刺激物的時候，彼此相似的刺激物比彼此不相似的刺激物更容易組合在一起，而成為知覺對象。

圖3-3

圖3-4

如圖3-3，在由圓形和方形組成的方陣中，人們往往把圓形看成一組，包圍在圓形外面的方形看成另一組；在圖3-4中，人們很容易看出由圓點組成的兩條對角線。

在旅遊活動中，旅遊者對一些特徵相似的旅遊景點容易知覺成一組。例如，哈爾濱、長春、瀋陽雖然各有特色，但都屬於冰雪旅遊，許多旅遊者往往把它們知覺為一組。這在某種程度上對各地推銷旅遊產品有不利的一面，既然幾個景點差不多，那麼只去一個就可以了，到哈爾濱就不用去長春、瀋陽了。對於旅遊經營者而言，瞭解知覺的相似原則，就可以在開發、生產、宣傳旅遊產品方面突出自己的特色，避免雷同。當然也可以變向思維，利用相似原則，搞聯合促銷，推出一個共同的品牌。

（3）封閉原則

封閉原則是指若干個刺激共同包圍一個空間，有形成同一知覺形態的傾向，如圖3-5所示。人有閉合的需要，人們總會不自覺地根據以往的經驗主觀地增加刺激物中確實的部分，使它成為一個完整的圖景表現出來。如旅遊者在遇到線路不完滿，或資訊不完整時，他們會自覺採取行動彌補不足，實現「封閉」。否則總覺得心中不快，有可能暫緩或停止決策和行動。

圖3-5

（4）連續原則

在感知各種刺激的時候，某刺激物往往與更容易組合的前導刺激物一起成為知覺的對象。如圖3-6，一組斑點由於知覺的連續性而形成一個海螺。

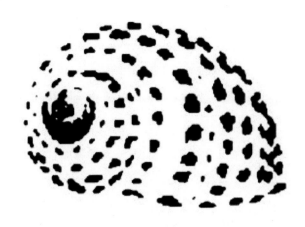

圖3-6

（三）知覺的解釋性

在對現實事物的知覺中，需要有以過去經驗、知識為基礎的理解，以便對知覺的對象作出最佳解釋、說明，知覺的這一特性叫解釋性。人們對客觀刺激的解釋完全是一個個體過程，它是建築在個體先前的知識和經驗、知覺時的動機和興趣的基礎上的。有時候，刺激是不穩定或不完全的，在這種情況下人們往往依據自己的知識、經驗來解釋刺激。

知覺的解釋性有助於解釋不同旅遊者對同一旅遊產品的知覺不同。一個歷史學家會認為頤和園、圓明園是極具價值的歷史遺蹟，而一般的旅遊者往往只把其當作一般的古代園林。

知覺的解釋性有助於提高知覺的速度，但如果已有的知識經驗不準確也會造成錯誤知覺，即偏見。這些偏見也是人們在知覺刺激物時經常遵循的一些心理定勢。在旅遊活動中，影響旅遊者行為的

常見心理定勢有以下幾種：

1.首次效應

旅遊者在旅遊活動中第一次接觸到的人或事物所形成的印象往往難以改變，這種現象稱為首次效應或第一印象。現實生活中，第一印象往往先入為主，人們會不自覺地將以後遇到的人或事物的印象與第一印象相聯繫。如果第一印象良好，對以後遇到的不良印象也不覺得反感；如果第一印象不好，以後遇到的良好印象也會相形失色。

例如，旅遊者初到一地，下飛機後興致勃勃地到當地酒店用餐，結果遭到服務員的白眼，他就會對當地的服務形成不良的印象，在以後的旅遊過程中，他也許會戴著「有色眼鏡」看待所有的旅遊服務人員，認為他們不友好，服務意識不強。所以，作為旅遊工作者，在第一次與遊客接觸時，一定要注意自己的形象，做到熱情、周到、細緻，避免由於自己的不足影響旅遊者對整個旅遊產品和服務的印象。當然，優質的服務不能只表現在「第一次」，還應貫穿整個服務過程中。

2.暈輪效應

暈輪效應是從對象的某種特徵推及對象的整體特徵，從而產生美化或醜化對象的印象。也就是說，看到對象的某種好處就以為整體都是好的，看到對象的某部分不好就以為整體都是不好的。首次效應是從時間上說的，暈輪效應是從內容上說的，這兩種效應都帶有明顯的個人主觀性，在印象的形成中具有演化、擴張和定勢作用。

在旅遊活動中，旅遊者很可能因為某項服務或某個服務人員服務質量不好就推及旅遊企業整體，認為某企業一無是處。所以，旅遊經營者在提供旅遊產品和服務時要避免劣質產品和劣質服務的出

現，以防由於暈輪效應使旅遊者把「劣質」的判斷擴大到旅遊企業的整個產品和服務中去。但是，也有一些旅遊經營者利用暈輪效應矇騙旅遊者，在旅遊者購買旅遊產品之前提供非常周到的服務，旅遊者便推知以後的服務也是優質的，而在其後的旅遊過程中，旅遊者受到的待遇完全相反，這是一種不道德的經營行為，遲早會得到市場的懲罰。

3.經驗效應

經驗效應指的是個體憑藉以往的經驗進行認識、判斷、決策、行動的心理活動方式。經驗是人們對過去經歷的總結和認識，一般來說，豐富的經驗有助於人們正確地認識客觀事物。但是經驗也有一定的侷限性，不考慮時間、地點、對象的變化而照搬過去的經驗判斷事物，往往也會出現偏差。

近幾年來已有了相當程度的改變，很多旅遊產品和服務都發生了巨大的變化。在此形勢之下，人們若仍用過去的經驗來決策，來處理一些問題，往往收不到預期的效果。

4.刻板印象

刻板印象指的是一些人對某類事物或人所持的共同的、固定的、籠統的看法和印象。這種印象往往是先入為主的，就像刀刻在木頭上難以改變一樣。刻板印象是一種群體的共識，而不是一種個體現象，它一般是由認知主體類型、傳媒渠道的資訊以及歷史原因造成的。刻板印象有助於快速認識人和事物，將其歸類並作出相應決策，另一方面，刻板印象也有其侷限性，它容易束縛人的頭腦，使一些陳舊的、不合時宜的觀念很難改變。比如，人們認為不同國家的人有不同特點，日本人爭強好勝，自制力強，注重禮儀，講究衛生；英國人冷靜、寡言少語，有紳士風度；法國人爽朗、熱情，比較樂觀，喜歡與人交流；美國人喜歡新奇，重實利，比較隨便和自由。事實上，來自同一地區的人雖有其共性，但每一個人又有其

特性，拿刻板印象生搬硬套往往會給人際交往帶來不利影響。

二、影響旅遊知覺的個體因素

除了受上述客觀因素的影響外，知覺還受旅遊者個體因素的影響，這些因素主要包括興趣、需要、動機、情緒狀態、人格特徵、經濟收入、社會階層等個體因素。

（一）興趣

興趣是人積極探究某種事物的認識傾向。當一個人對某事物發生濃厚的穩定的興趣時，他就能積極地思索、大膽地探索其實質；並使其整個心理活動積極化，積極主動地去感知有關的事物，對事物的觀察變得比較敏銳。

在知覺過程中，人們往往根據自己的興趣選擇知覺對象，從而把不感興趣的事物排斥到知覺背景中去，將注意力集中到感興趣的事物上。比如，對旅遊感興趣的人對旅遊廣告的感知遠遠超過對其他廣告的感知。一個打算到日本旅遊的人，對關於日本的旅遊消息特別敏感，而對關於其他國家的旅遊消息就不太關心。一個計劃出國旅遊的人，要比計劃在國內旅遊的人更關注匯率的變化。

（二）需要

研究表明，凡是能夠滿足個人需要的事物往往容易成為知覺對象。例如，當人產生饑餓感時，便會產生對食物的需要，也就更容易將食物視為知覺的對象。某些生理需要會激起人們對旅遊的興趣，比如當人們有休息的需要時可能會選擇去渡假，他們會更加關注渡假地所能提供的休閒條件。而社會性的需要則更多地影響人們對旅遊的知覺。比如，人們探索的需要、求知的需要以及追求社會地位的需要，都會促使人們更加關注對旅遊產品內涵的認知，以便

判斷這些產品是否能夠真正地滿足其需要。

（三）動機

知覺在極大程度上受著瞬間需要或動機的影響。在一些大城市中，由於單調而繁忙的工作、激烈的競爭以及人口擁擠、環境汙染等，人的心理狀態極度緊張，因而會產生一種擺脫心理緊張的強烈需要。這種強烈的需要會使人們產生外出旅遊的動機，當旅遊產品符合這種動機時就會成為人們的知覺對象。

（四）情緒狀態

情緒狀態是指人在知覺客觀對象時個人的主觀態度和精神狀態。情緒是人的心理生活的一個重要方面，它是伴隨著認知過程而產生的。它產生於認知和活動的過程中，並影響著認知和活動的進行。

情緒狀態在很大程度上影響著個人的知覺水平。在心情愉快的時候，人們對對象的感知在深度上和廣度上都會深刻鮮明；相反，情緒不好，心情苦悶，知覺水平就會降低，此時，再生動、鮮明的對象也很難成為其知覺對象。在旅遊活動中，由於各種原因，有的旅遊者情緒可能會很低落，甚至煩躁，旅遊服務人員應對此給予關注，瞭解旅遊者情緒低落產生的原因並及時加以調節。

（五）經驗與期望

人們的經驗與期望對知覺有很大影響，在某種意義上，一個人總是傾向於感知他所期望的東西，而這種期望往往與過去的經驗有關。人在感知某事物時，與該事物有關的知識與經驗越豐富，感知的內容就越全面，也就越容易接受這個事物。例如，旅遊者過去從書中看到過關於西湖十景的介紹，或從曾去遊覽過的朋友那裡得知了西湖十景的情況，形成了對蘇堤春曉、平湖秋月、雷峰夕照、南屏晚鐘等景觀的經驗，這些經驗將影響他的注意，而且可能會因此

忽略雲棲竹徑、滿隴桂雨、虎跑夢泉、龍井問茶、九溪煙樹等西湖新十景。

（六）個性

個性的實質是個體所具有的獨特的、穩定的心理特徵的總和，個性具體在一個人身上表現為他的氣質、能力和性格。個性的不同往往會極大地影響一個人的知覺選擇性。在旅遊活動中，不同個性的人在知覺的深度和廣度上有很大差別。從使用交通工具的情況可以看出個性對旅遊者選擇交通工具的知覺。一般來說，自信、積極、樂觀的人在條件允許的情況下會選擇乘坐飛機；而消極被動、性格內斂、有強烈安全需求的人傾向於乘坐火車。

（七）經濟收入

經濟收入在知覺的選擇性上也有所體現。受薪階層一般只對適合他們經濟條件的經濟型旅遊產品給予關注，而將那些豪華型的旅遊產品放到知覺背景中去。高收入者則相反，他們主要關注的是那些豪華、氣派的旅遊產品，以顯示其身分地位。

（八）其他個體因素

影響旅遊知覺的主觀因素除了上述幾個方面外，還包括一些其他個體因素如年齡、性別、職業等。

思考與練習

1.瞭解旅遊者的認知規律對你有何啟發？舉例說明。

2.感覺與知覺有何不同？人們對旅遊產品的知覺和對一般產品的知覺有哪些區別？

3.什麼是社會知覺？在旅遊消費活動中，社會知覺對瞭解消費

者的動機、感情、意圖和推測消費者的行為有什麼重要意義？

4.舉例說明，人們對旅遊條件的認知對人們的旅遊行為會產生怎樣的影響。

5.知覺的組織原則有哪些？試解釋這些原則在旅遊知覺中的應用。

6.影響旅遊者行為的常見心理定勢有哪些？它對人們的旅遊行為產生怎樣的影響？研究旅遊者的心理定勢對旅遊服務工作有什麼意義？

7.假如你是某旅遊景區的經營者，你將怎樣瞭解你的景區在旅遊者心目中的認知形象？如果目前景區在旅遊者心目中的認知形象並不好，你計劃怎樣改變旅遊者對景區的認知？

第四章 旅遊者的態度與行為

本章導讀

作為心理過程的結果和行為的意向，態度成為心理學研究的重要內容之一。在影響旅遊行為的諸因素中，態度具有極為重要的作用。透過本章的學習，我們可以瞭解態度的構成及其特點，理解態度與旅遊決策行為的關係，把握態度的形成和改變，學會透過改變旅遊者的態度來改變其消費行為。

第一節 旅遊者的態度

旅遊者的態度，是旅遊者在旅遊活動中的重要心理現象，是旅遊消費行為研究中的一個重要心理因素。旅遊者是否購買某個產品，在很大程度上取決於他對該產品的態度。所以在一定程度上講，旅遊者的態度決定了旅遊行為的活動方向。

一、態度的概念和構成

（一）心理學關於態度的定義

在過去的半個多世紀裡，很多學者從不同角度對態度進行過定義：心理學家瑟斯頓（L. L. Thrstone）認為，態度是人們對待心理客體如人、物、觀念等的肯定或否定的情感。賴茨曼（L. S. Wrightsman）則認為，態度是對某種對象或者某種關係的相對持久的積極或者消極的情緒反應。弗里德曼（J. L. Freedman）等將態度定義為一種帶有認知成分、情感成分和行為傾向的持久系統。

綜合起來，態度是指人們對某一對象所持有的一種具有一定結構的和比較穩定的評價和行為傾向。態度是由認知、情感和行為傾向所構成的綜合體。

具體到旅遊領域，旅遊者的態度是指旅遊者針對某一特定的旅遊活動對象，用贊成或者不贊成的方式連續地表現出來的心理傾向。旅遊消費態度就是人們針對某一特定的旅遊活動對象，用贊成或者不贊成的方式連續地表現出來的旅遊消費心理傾向。

態度不同，會有不同的行為取向。所以對於態度的瞭解，有助於更好地理解態度如何影響人們的旅遊行為。

（二）態度的心理結構

態度由認知、情感和意向三種要素構成。各要素在態度系統中所處的地位不同、層次不同、職能不同。

1.認知要素

認知是指個體對態度對象的知覺、理解、信念和評價，是態度形成的基礎。比如，某遊客認為杭州是個好地方，氣候宜人，環境優美，居民友好，這就是遊客對杭州的看法，即印象。一個人只有在認知的基礎上才有可能形成對一個對象的具體態度。而認知是否正確，是否存在偏見或誤解，將直接決定個體態度的傾向或者方向性。因此，保持公正、準確的認知是端正態度的前提。認知是態度中最活躍的因素，可作為一個人對某一事物或對象的情感基礎。

2.情感要素

情感是在認知的基礎上對客觀事物的感情體驗，是態度形成的核心。比如，當某遊客對杭州作出了評價以後認為杭州是個美麗的城市，這就可以明顯體會出其中有積極的情感成分。如果說認知是以人的理性為前提，那麼情感則帶有非理性傾向，它往往更多地受一個人的生理本能和氣質等心理因素的影響。情感對於態度的形成

具有特殊作用，在態度的基本傾向已經確定的情況下，情感決定態度的持久性和強度，並貫穿於行為的整個過程。情感是態度中最穩定的因素。

3.意向要素

意向是指對態度對象作出某種反應的意向，形成態度的準備狀態。它是態度的外觀，具有指導作用，制約著人的行為。態度中的意向成分往往是根據態度中的情感成分推測的。比如，某遊客對東京產生了積極肯定的情感，他在心理上就積極地作出準備，一旦外部條件成熟就可能去東京旅遊。意向是態度的外在顯示，也是態度的最終表現。只有透過意向，態度才能成為具有完整功能的有機整體。它是態度與外部環境溝通的媒介，個體可以透過語言等手段向外界表明自己的態度，外界環境也可以從意向中瞭解個體的真實態度。

態度構成的三要素之間彼此相互影響，相互制約，緊密聯繫，形成了完整的有機體。一般而言，三者的作用方向是相互協調一致的，消費者的態度也表現為三者的統一。但在特殊的情境中，三種因素也可能發生背離，以致使消費者的態度呈現矛盾狀態。如果態度出現這種矛盾，則個體一定會採用一定的辦法來調整，使它重新恢復先前的那種協調一致狀態。現實中，三者的關係往往並不簡單，三個要素中任何一個發生偏離，都將導致態度的失調或者功能的不完整。其中，情感定勢和行為習慣對態度的形成具有特殊的作用。

二、態度的特性

（一）對象性

態度是有所指向的，沒有指向的對象，就不能稱之為態度。態

度可以指向具體的事物，或某種狀態，或某種觀點等等。既然態度是針對某一對象產生的，那麼態度就具有主體和客體的對應關係，屬於主客體的關係範疇。比如，對某個景點的印象，對某項服務的態度等，都是主體對於客體的態度，沒有對象的態度是不存在的。

（二）社會性

消費者的態度並非與生俱來，是在長期的社會實踐中透過不斷學習、不斷總結，由直接和間接的經驗逐步積累而形成的。也就是說，態度是透過學習獲得的非本能行為。離開了社會實踐，離開與外界環境的互動，則無從形成態度。所以，態度必然帶有明顯的社會性和時代特點。

（三）差異性

態度的形成受到主客觀方方面面的影響和制約，因而不同消費者的態度必然千差萬別。比如，對待同一個旅遊景點，不同的遊客完全可能具有不同的評價；另外，同一個遊客，在20歲和40歲的時候對同一個景點的態度也會有很大的不同。瞭解這一點對於旅遊企業進行市場細分具有重要的意義。

（四）穩定性

穩定性是指態度形成後保持相當長的時間不變。消費者的態度是在長期的社會實踐中逐漸積累而形成的，一旦形成，便保持相對穩定而不會輕易地改變，這使得個體在行為反應上出現一定的規律性。比如，某遊客對某旅行社形成了肯定的態度，以後當他再想旅遊時，很可能還選擇這家旅行社。這也就是人們常說的「回頭客」。

（五）可變性

態度的穩定性是相對的，態度並非一成不變。當主客觀因素發生變化時，態度也會隨之改變。比如，如果上述那位遊客在與那家

旅行社後來的交往中，有一次受到了服務人員不禮貌的接待或者對其產品質量產生不滿情緒，他有可能從此不再光顧那家旅行社。

（六）內隱性

態度只是行為的心理準備狀態，這決定了態度是一種內在的心理體驗。人們的態度很難靠直接的觀察獲得，只能透過外顯的行為加以推測。比如，某遊客稱讚服務員的服務令他滿意，我們可以推測出他的態度是肯定和積極的。

（七）價值性

消費者對某類商品或者服務所持的態度，源於對該類商品或服務的價值評價。消費者認為對自己價值大的，就容易持有積極的態度，反之亦然。消費者心目中的價值是形成態度的核心。

價值大小取決於兩個方面，一方面是事物本身，另一方面是個人因素，如需要、動機、愛好、性格等等。所以，對同一事物不同的人可能產生完全不同的態度。

三、態度的功能

態度之所以存在是因為它對人們有某種功用。比如，旅遊者對產品、服務或者企業等等形成某種態度，儲存於記憶中，需要的時候將其提取出來用以解決各種旅遊消費行為中出現的問題。

具體來說，態度在消費購買行為中有以下作用：

（一）效用功能

效用功能是指只有形成適當的態度，才能使消費者的意念直接導向能滿足其需要的商品，使之更好地適應環境從而使行為滿足自身的需要。比如，遊客在酒店受到優質熱情的服務就容易產生積極

的態度，而且遊客一旦形成這種態度，下次出遊的時候可能會作出相同的選擇，入住這家酒店，從而節省更多的精力。

（二）認識功能

態度的形成，可以幫助人們更好地認識事物。當人們面對各種商品和服務的時候，出於一種本能，會盡力使環境簡單化，從而更加集中精力，關注他們認為更有意義和價值的事情。比如，遊客對一則旅遊廣告產生了積極或者消極的態度，那麼下次他遇到該類型的廣告，他可能完全不去仔細瞭解，而根據過去的經驗來判斷這個廣告對於自己的價值。同樣，旅遊企業的品牌忠誠度也可以用態度的認識功能來解釋。

（三）價值表現功能

態度可以從很多方面表現出個體的性格、身分、修養、價值觀等等。比如，如果大多數遊客認為入住喜來登是身分和地位的體現，那麼有些遊客可能選擇入住喜來登以表明自己的價值取向。

（四）自我防禦功能

人們常常透過某種態度的表達保護自我形象和自尊心不受威脅和傷害，這類態度可以視為防禦性態度。這種自我防禦性的態度能幫助個體維護自我形象，獲得一種心理安慰，以保持心理的平衡。但是許多類似態度的表達實際上反映出個體掩飾了自己所持相反的真實想法。例如，感到自卑的人常對別人持一種高高在上的態度。再如，有些消費者在旅遊消費方面決策失誤，但在他人面前卻依舊辯解說自己的決策是正確的，或把明顯的失誤歸因於聽了他人不真實的介紹。

第二節 旅遊者的態度與行為決策

一、態度與行為的關係

大多數學者認為，消費者首先形成對產品或者服務的某種態度，然後再決定是否進行購買行為。但也有許多學者認為，消費者可能受外界環境的影響，先採取購買行動，再形成對產品或者服務的態度。這些外界因素包括購買動機、購買能力、情境因素、社會壓力等等。

所以，消費者態度與購買行為之間並不一定是一種必然的決定與被決定的關係，很多情況都是態度與行為出現不一致，那麼僅憑對一個人態度的瞭解也就不能很好地預測其行為。

儘管如此，我們必須承認，態度與行為之間確實存在非常密切的關係。通常情況下，旅遊者的消費態度對購買行為的指示作用透過以下幾方面表現出來：

首先，態度影響對事物的評價。比如，遊客如果形成了對長灘島這個景點的肯定態度，那麼即使長灘島的價格比較高，他也很可能選擇去長灘島旅遊。

其次，態度影響學習。態度能造成過濾的作用，與消費者態度相符合相一致的對象容易被學習，相反，與消費者態度不一致的對象容易被曲解。比如，某一遊客對九寨溝有著非常好的印象，那麼在旅遊過程中，遇到令他滿意的事物就更容易加深他對九寨溝的好印象，即使遇到令他不滿意的事物，他也會為自己在心理上作出傾向於固有態度的解釋。

最後，態度影響購買行為。這一點很容易被理解：通常情況

下，持有積極態度的消費者懷有明確的購買意圖，持有消極態度的沒有購買意圖，持有無所謂態度的對是否購買不明確。

二、旅遊消費偏好

透過瞭解態度與行為的關係，我們知道態度與行為並不存在一一對應的關係，但態度仍然可以作為行為的指示器，我們可以透過態度來推測旅遊者的偏好，而研究旅遊者偏好的意義就在於偏好對於行動具有指向作用，即偏好在一定因素的影響下很可能成為行動。對於旅遊業的意義就在於經營者可以透過促成旅遊者態度的轉變使其作出各種購買決策。

（一）旅遊消費偏好的含義

旅遊消費偏好是指旅遊消費者趨向於某一旅遊目標的一種消費心理傾向。它是建立在旅遊者持有積極態度的情況下的一種行為傾向。

（二）影響旅遊消費偏好的決定因素

消費偏好形成的基礎是態度，旅遊消費偏好常常受到以下因素的影響：

1.態度的強度

態度的強度是指人們對某一事物贊成、反對或喜愛、厭惡的程度。通常情況下，某一態度對象的屬性越明顯，人們對它形成的態度強度就越高，相應地越能顯示出行為的傾向性，即其偏好。

旅遊消費者態度的強度與態度對象的突出屬性有關。具體到旅遊產品對象，旅遊產品屬性的突出程度是指其各個組成部分對每個旅遊者的重要程度，這是旅遊者作出決策的根本需要所在。態度對象的性質越鮮明、越突出、越獨特，旅遊者越能從中滿足自身的需

要。

這裡需要指出的是，在旅遊領域，態度對象的屬性不是旅遊業所提供的自然風光、豪華飯店、文物古蹟、娛樂場所，而是這些對象所帶給人們的各種收穫。

當然，態度對象的突出屬性對消費者的重要程度是因人而異的。比如，有的遊客看重的是酒店的硬體設施，而對於同樣的酒店，有的遊客卻把服務作為最重要的部分。即使是同一個人，隨著其需要或者購買動機的改變，其態度對象的突出屬性也會發生變化。一個人在20歲和60歲的時候對待同一旅遊項目或者旅遊設施的要求一定是不同的，年輕時更加看重新鮮刺激，上了年紀就會更多地考慮安全因素。

2.態度的複雜程度

態度複雜程度的含義是指消費者對於態度的對象所掌握的資訊的情況，這些情況包括資訊量和資訊的種類等等。通常來講，個體態度的複雜程度與所掌握的資訊成正相關關係，即人們掌握的資訊量越大、種類越多、內容越豐富，則形成的態度越複雜，從而越容易形成對某一對象的偏好。比如，某一遊客不僅知道地中海的陽光、沙灘和美麗的天空，還在朋友的旅遊經歷中瞭解到那裡有完善的旅遊設施、友好的旅遊氛圍，那麼他所形成對地中海這個旅遊目的地的態度就相對複雜，因此他也就更加容易作出去地中海旅遊的決策。

態度越是複雜就越是難以改變，要改變這類態度，需要改變態度中的很多成分才行。這也很容易幫助我們去理解想要說服一個已經對旅遊產生牴觸情緒的人去旅遊的困難了。

三、旅遊決策過程

所謂決策，是指為了達到某個事先設定的目標，在兩種以上備選方案中選擇最優方案的過程。而旅遊決策是指為了滿足需要這個目標的實現，旅遊者在旅遊活動中進行的評價、選擇、判斷、決定等一系列的活動。

　　（一）旅遊決策過程

　　旅遊決策過程是旅遊者心理的活動過程，是旅遊者作出關於旅遊行為的各種決定的過程。旅遊決策在旅遊行為中居於核心地位，造成支配和決定其他各個因素的作用。

　　1.旅遊決策的內容

　　旅遊決策的內容包括：第一，為什麼旅遊，即旅遊動機。有的遊客是出於自我實現的需要，有的遊客是出於放鬆身心的需要等等。第二，購買什麼旅遊產品。第三，購買多少。第四，在哪裡買。第五，何時買。第六，怎麼買。

　　2.旅遊決策程序

　　在確定決策內容之後，旅遊者開始進入決策程序。透過這一程序，旅遊者最終選擇某一個旅遊決策。

　　旅遊決策過程是透過一系列環節完成的。旅遊者首先要在自己的能力範圍內盡量去蒐集各種資訊，學習各種相關的知識，在此基礎上，透過認知、情感、意向三個因素的綜合，形成對於旅遊的基本態度。態度形成之後，根據態度的強度和複雜性，形成旅遊者的消費偏好。但這些偏好或意圖並不是完全可以實現，而是受到各種環境因素制約的，這些因素包括與此決策相關的社會因素和商業環境等等。透過對這些因素的衡量，最終確定哪些決策可以實現，哪些決策不可能實現，哪些決策是居中的。旅遊者最後根據可行範圍，確定其旅遊決策，最後採取旅遊行為。這便是旅遊決策的全過程。

（二）透過改變態度來影響旅遊決策

這一部分內容很容易與後邊所涉及的態度的改變相混淆，在這裡我們所指的透過改變消費態度來影響消費決策不妨解釋為透過改變旅遊者的旅遊偏好來影響其旅遊決策。改變旅遊消費偏好主要透過以下途徑：

第一，要想使旅遊產品成為旅遊消費者的偏好，應該提高產品屬性的突出程度，也就是提高旅遊產品對旅遊者的重要性。作為旅遊經營者，要給旅遊者提供更多的收穫，向他們提供一些他們以前沒有接觸過的活動，讓他們透過改變知覺，確認購買此產品可以帶來很大的利益，來提高他們對於產品的偏好程度。

第二，要想使旅遊產品成為旅遊消費者的偏好，還應該加大宣傳，讓旅遊者相信所提供的旅遊產品確實可以帶給他們需要的利益。當然，這些宣傳必須名實相符，防止因虛假宣傳而產生的負面效應。如果旅遊者的實際滿意度與預期滿意度相差很大，則會造成更加難以挽回的影響。

第三節　旅遊消費態度的形成及改變

一、旅遊消費態度的形成

態度不是與生俱來的。一個人從出生，到一步一步成長發展，經歷各種事物，在大腦中形成各種看法、各種印象，在一定的社會環境中經歷各種社會實踐，慢慢形成了一些體驗性經歷，這些經歷就會成為其對待事物的態度。

（一）態度的形成過程

美國心理學家凱爾曼（H. C. Kelman）在1958年提出了他的

觀點，即態度的形成需要經歷至少三個階段，概括為：服從階段、同化階段和內化階段。

1.服從階段

服從是指人們為了獲得物質和精神的報酬或者避免懲罰而採取的表面順從行為。這一階段的行為並不是個體出於自身的本意而採取的行為，也不能完全反映個體的心理特徵，而只是出於各種目的一時去順應環境的需要。比如，為了獲得獎賞、讚揚、被別人肯定，或者為了避免懲罰、打擊、受到損失和受傷害等等。一旦這種獎勵或懲罰出現的可能性消失，這一階段的態度和行為也會隨之消失。

有關服從行為的例子很多，比如，一項新的旅遊法規，很多企業和部門執行起來有一些不習慣，從業人員在遵守和執行起來也遇到很大的困難，但是大家都清楚如果違反了法規就會給自身帶來不良影響，所以，人們又不得不去遵守這些旅遊法規制度，這種面對新的旅遊法規的態度就是很典型的服從階段的態度和行為。

2.同化階段

進入同化階段之後，最明顯的特徵就是，個體不再是被迫而是心甘情願地去接受別人的觀點和信念，使自己的態度也跟別人的一樣。這個階段的態度與上一階段的態度是不同的，它並不是在外在環境的壓力下形成或者發生轉變的，而是完全出於個體本身的自覺自願。比如一個旅行社願意加入旅遊行業協會，那麼它就會自覺主動地去遵守行業協會的各項規章制度，以使自己融入到這個團體之中。

3.內化階段

內化階段是指個體真正發自內心地相信並且接受他人的觀點而徹底轉變原有的態度，形成新的態度並且自覺地用這些態度指導自

己的行為。在這個階段，那些新吸收的觀點和思想已經被納入自身的價值體系之中。新的態度取代了原有態度的地位。態度到了這個階段就成了穩定的心理因素，成為內在的心理特徵。比如，一個旅行社如果加入了旅遊行業協會，則它會因為自己違反行業規則而感到不自然。

從服從階段到最後的內化階段，這是一個相當複雜的社會心理過程，當然，並不是說每個態度的形成必然要經歷這麼一個完整的過程。有很多態度在進行到第一個階段或者前兩個階段的時候就結束了。比如一個人本來對旅遊有很強的牴觸情緒，但公司團體旅遊，便一起參加了。回來之後他感覺自己的身心確實放鬆了，便大膽去嘗試新的旅遊計劃，久而久之就從態度的服從階段慢慢轉變為內化階段了。

（二）態度形成的影響因素

個體持有的態度是在後天的社會環境中透過學習逐漸形成的，所以態度形成的影響因素既包括社會生活環境中的各種因素又包括個體自身對態度的學習。

1.環境因素

（1）社會環境的影響。社會環境對個體態度的影響是一種宏觀角度上的潛移默化的影響，它對人們的態度形成起著導向作用。社會環境對個體態度的影響是一種多元化的影響，其各種因素對態度形成的影響是不一樣的，有時候可能會是矛盾的。社會環境對個體態度的影響是一種持久的影響，它自始至終對態度的形成起著不可替代的作用，這種影響伴隨著個體的整個成長過程。

（2）團體的影響。個體的生存和發展離不開團體，所以團體對個體態度的形成也具有重要的作用。團體最基本的特徵是它具有自己的行為規範或規章制度，並且所有自願加入這個團體的成員必

須要遵守這些規範和規章。那麼很容易想到，個體加入一個團體之後會自覺地使自己的言行和態度與團體相一致、相吻合，以避免心理上的衝突發生。團體的這種力量不容忽視，它完全可以讓個體的態度發生轉變。團體對其成員個體的影響力主要取決於團體對成員個體的吸引力大小以及個體在團體中所處的地位，這兩方面均與團體的影響力呈正相關關係。

（3）家庭以及親朋好友的影響。家庭對於個體態度形成的影響主要集中在幼年時期，這時候個體受到的教育對其態度的形成以及以後態度的變化具有決定性的作用。這些從幼年開始就形成的態度，往往在其日後的生活中繼續發揮重要的影響，甚至影響一生。在旅遊消費心理中，家庭的共同生活方式對於家庭成員態度的形成有著最為明顯的作用。比如，一個生活在開放、民主的家庭中的孩子很容易產生外出旅遊的動機，並且他的這種需要在很大程度上可能實現，轉變為具體的行動。朋友對個體態度的影響主要集中在成年期及以後，這個時期，家庭的作用逐漸減弱，朋友、同伴的影響慢慢地取而代之。個體會經常把自己的態度與身邊的人進行比較，並且以他們的態度作為調整自己態度的依據和參考。如果出現了不一致會產生調整自身態度以取得一致的需要。

2.個體的學習

個體的學習是指個體透過聯想、強化、觀察來習得態度。

（1）透過聯想來學習。這種學習的理論基礎是俄國生理學家巴夫洛夫（Ivan　Pavlov）的古典條件作用理論。巴夫洛夫的實驗結論是，一種無條件刺激的呈現必然能引起一種本能的反應。而一種無條件的刺激的呈現反覆伴隨有一種新的刺激後，則新的刺激即使單獨出現也會引起無條件的反應。這種條件反應的原因就在於在刺激之間建立了聯繫，使個體憑藉了聯想的過程。這種原理很容易地被引用到態度的形成過程中。比如，某位遊客每次外出旅遊都會

被要求購物，那麼久而久之，他自然而然地會把購物與旅遊聯繫起來，這樣在主觀上對旅遊產生的不良影響，就成為他再次形成旅遊動機的一個障礙。

（2）透過強化來學習。這種學習的理論基礎是美國心理學家史金納（Burrus F. Skinner）的工具性條件作用理論。史金納認為，行為結果對於行為習得具有強化的作用，行為的習得是靠強化作用來進行的。只要掌握了行為結果所具有的強化作用的內在規律，就可以較好地控制人們的各種學習行為。這一點可以用來很好地解釋態度的形成和強化。通常，受到正強化的個體所表現的態度不僅其基本觀點不會改變，而且在程度上會更為加深；相反，受到負強化的個體在態度上雖然其基本觀點沒有大的變動，但在程度上明顯反映出不如受到正強化那麼深。比如，員工努力工作的行為如果獲得表揚，則這種行為再次發生的幾率就會明顯升高；相反，員工的行為沒有受到相應的稱讚，則員工很容易產生消極情緒，那麼這種努力工作行為發生的可能性會大打折扣。

（3）透過模仿觀察來學習。觀察與模仿是我們在日常中很容易見到的一種學習的方式。它是指個體透過對他人言行的觀察和模仿來進行學習。這種方式同樣可讓個體學習到很多新的行為。通俗地講，這個過程就是個體將觀察後的結果以記憶的形式存儲在大腦中，在下次遇到相同或者類似的情況時再將頭腦中儲存的這些資訊透過行為表現出來。比如，看遊記可以習得很多對於旅遊的態度。但觀察只是第一步，模仿才會進一步將觀察到的行為轉化為自己的行動。比如，看了遊記之後產生旅遊的動機，然後經過創造各種條件，模仿這種行為，最終進行旅遊。

二、旅遊消費態度的改變

旅遊消費者態度的改變分為兩種主要的情況，包括性質的改變和程度的改變。

所謂性質的改變是指態度發生了方向性的根本性變化，轉變了傾向。比如，一名遊客原本對於某旅遊地有著非常肯定的評價，但由於一次不滿意的經歷，可能完全扭轉了他原來的態度，轉而開始對這個旅遊目的地產生否定的態度。

所謂程度的改變是指態度沿著原有的傾向表現出增強或者減弱的在量的方面的變化。比如，某一遊客對購物從非常感興趣到不再像往常一樣感興趣，而只是被動地去接受，這種變化就可以算作態度在程度上的改變。

唯物辯證法告訴我們，事物的發展是量變和質變的辯證統一，所以在實際情況中，這兩種改變的界線是不明顯的，並非絕對的。質變中包含著量變，量變到一定程度又會發展為質變。

對於旅遊業經營者而言，目標就是按照企業所期望的方向去引導消費者改變、調整其態度，在量變的過程中，加大其積極的程度，削弱消極的程度；在質變的過程中，努力促成其向著好的方向、向有益於企業經營的方向發展轉變。

（一）改變旅遊消費態度的方法

1.改變旅遊消費態度的基本途徑

研究改變旅遊消費態度的方法，意義在於透過改變消費者的態度，促使他們產生旅遊行為。從心理學角度來看，改變消費者態度主要有以下幾個基本途徑。

（1）激發旅遊者情感

情感要素是態度的核心要素。通常情況下，情感與評價是一致的，即旅遊者對能夠給其帶來愉快、希望和滿意之感的人和事物往

往持肯定態度，而對於令其痛苦、失望或不滿的人和事物則持否定態度。因此，旅遊目的地能否喚起旅遊者的美好情感、旅遊者在旅遊過程中能否獲得愉快的經歷、旅遊者的需要能否得到滿足都會直接導致其態度的形成和改變。

（2）改變旅遊者認知

對於旅遊者來說，旅遊活動的時間、旅遊地之間的距離、旅遊交通工具、旅遊目的地等的狀況都是實現旅遊活動的重要條件。旅遊者對於這些條件的認知會對旅遊態度產生重要的影響。因此，只有在改變旅遊消費態度的過程中緊緊扣住這幾個環節，才能更加全面有序地改變消費者態度。

（3）促使旅遊者學習

旅遊消費態度的學習途徑是多方面的，主要可以透過社會角色來學習、透過接受教育來學習、透過提高知覺能力來學習、透過觀察瞭解社會文化發展趨勢來學習、透過社會實踐來學習等等。

2.旅遊供給方改變旅遊消費態度的主要措施

針對以上三個基本方向，旅遊供給方面主要可以透過以下措施來促使旅遊者消費態度發生轉變。

（1）提高旅遊產品的形象。這是改變旅遊消費者態度最基本的方法，也是最直觀的方法。

旅遊產品是一個整體概念，包括有形方面和無形方面。在有形方面要使旅遊者產生積極的態度，必須努力改變和提高旅遊產品的形象，使之更加容易被旅遊者所接受。對於無形方面，雖然它不像有形方面那樣容易在外在表現上發生改變，但可以透過很多方法來加強。我們需要做的是：

第一，要改善旅遊基礎設施和保障設施的建設。

第二，要提高服務的技術含量，提高服務效率。現代科技的應用可以幫我們很好地解決這個問題。如今大部分旅遊企業都擁有全套的電腦網絡系統作為業務開展的保障。隨著電子商務的不斷發展，這一趨勢會更加明顯。

第三，要提高從業人員的素質，提高服務意識和質量。企業發展越來越依靠人才，人才是企業長遠發展的保證。人力資源部門從招聘這個環節就必須嚴格把關，進行科學持續的培訓，這樣才能為企業挖掘人才，為企業留住人才。留住了人才，就留住了優質的服務，就留住了客人的心。

最後，還要合理運用其他策略，比如價格策略、促銷策略等等，這些都會在細節上改變旅遊消費者的態度。

（2）積極引導人們參加旅遊實踐活動。百聞不如一見。當一個人離開原有的居住地，擺脫日常生活而外出旅遊時，通常能夠在這種對於他來講全新的活動中瞭解到一些新鮮的事物，結識到一些新的朋友，得到全新的體驗，而開始願意去接受新的有關旅遊的各種資訊，會開始改變原有的旅遊消費態度。

（3）為了讓人們積極投身於旅遊活動，對於旅遊供給方的企業來講，需要經常向旅遊消費者輸送新的知識和資訊，重視旅遊宣傳和促銷。

通常情況下，人們擁有的知識和資訊量越多，態度越容易發生變化。如果要改變他們的態度，就需要輸送一些確確實實能幫助他們解決旅遊中所遇到的各種問題的相關知識和資訊，這樣才有可能改變他們的態度。

現在很多旅遊企業已意識到這一點，積極打廣告、辦講座、組織展覽、發放旅遊宣傳材料等等，這些都可以幫助人們獲得新的知識和資訊，從而改變他們的態度。

當然在宣傳的過程中不僅要重視全方位的宣傳，更要依據目標市場的選擇來進行有選擇有目的的宣傳；既要重視宣傳的轟動效應，更要注重誠信為本的原則，不能欺騙消費者，只有這樣才能收到預期的效果。

（二）影響旅遊者態度改變的因素

1.態度本身

第一，態度的強度影響旅遊者態度的改變。態度的強度越大形成的態度越穩固，越不容易被改變。比如，一位遊客在一次旅遊過程中受到了身體上的嚴重傷害，那麼可能這種傷害對他的影響是終生性質的，他或許再也不會外出旅遊，即使環境發生各種改變。

第二，態度的形成影響旅遊者態度的改變。旅遊者態度的形成會受到很多因素的影響，這些因素數量越多越複雜，則態度越不容易被改變。這個道理很容易理解，比如，一位消費者只是因為聽他人的抱怨而選擇不去旅遊，那麼我們可以透過其他很多方面的事實證據來勸導他改變這種印象。但如果他迴避旅遊是因為他不僅自己經歷過，而且還聽到很多關於旅遊的負面影響，那麼我們在勸導過程中就必然會面臨相當大的困難。

第三，態度的價值性影響旅遊者態度的改變。態度對象對態度主體的價值性越大，態度越是不容易被改變。

第四，態度三種成分（認知、情感和意向）之間的關係影響旅遊者態度的改變。態度三種構成成分有著內在的緊密聯繫。三者的一致性越強，態度越穩定。比如，某個遊客認為，華山是個知名的旅遊景點，他對去華山旅遊有積極的態度，但由於性格或者身體等各方面原因，在情感上對華山的險峻有著恐懼心理，那麼他也很難作出去華山旅遊的決定。

第五，態度改變的程度影響旅遊者態度的改變。改變一個人態

度的難易程度還取決於新的態度與原有態度之間的差距到底有多大，差距越大，態度越不容易改變。如果二者差距過大，很可能不僅不能改變原有態度甚至可能加強固有態度的程度。這就好像讓一個曾溺過水的人去參加郵輪旅行的效果一樣。

2.個體特徵

個體本身的特點會對態度的形成產生影響。

第一，需要。旅遊者的態度無論如何變化，必然以其需要為中心，因此，在很大程度上會把自己的態度轉向容易滿足自身需要的方向。

第二，性格。生活中的例子比比皆是，一個生性倔強的人，要想改變他的態度勢必困難，但改變一個隨和、從眾心理很強的人的態度只須作一定的努力就可以達到。同樣，一個自尊心強的人，想要改變他的態度也並不容易。

第三，智力和知識水平。受教育程度高的人，智力水平高的人，他們通常有著自己的很強的辨別和判斷能力，所以改變他們的態度也需要花費相當大的精力。

3.外界條件

第一，資訊。旅遊消費者透過主動獲取資訊來學習，他所掌握的資訊之間的一致性越強，那麼對他而言資訊的可信度越高，他形成的態度越穩固。

第二，旅遊者之間。旅遊者在旅遊過程中各種觀點的相互交流，彼此溝通很容易相互影響，從而改變他們的旅遊消費態度。

第三，團體。目前這種團體的影響仍然不能忽視，因為很多旅遊者參加旅遊的方式還是融入一個團體，而並非隻身前往。團體的規範和習慣對個體的影響是比較強烈的，比如一個旅行團的成員大

部分都認同去某個景點遊覽是正確的決策，那麼成員中即使有人反對，也會為了免除與他人行為產生不一致而從眾。

【案例】

一位德國客人入住某五星級酒店，早餐時他來到西餐廳，向服務員要一種配料，但由於服務員沒有聽懂他的話，所以拿來另外一種配料。客人對此很不滿意，開始自言自語地抱怨。這時領班瞭解到情況馬上重新詢問客人，換上了客人要求的那種配料。領班和服務員一起向客人道歉，但客人的怨氣並沒有消除。

第二天，這位客人要求客房送餐，但由於其濃重的德國口音，客房送餐的電話接聽人員沒有明白客人的確切要求，讓客人在電話旁守候了大約半分鐘，這時客人已經非常憤怒，在電話那邊破口大罵。儘管電話接聽人員不停地道歉，還是沒有任何效果。五分鐘之後，客人找到前台，開始訓斥工作人員，工作人員一邊道歉，一邊盡力與其溝通瞭解情況，在明白了事情的來龍去脈之後，承諾一定會妥善處理這件事情。

大堂經理帶著客人來到西餐廳找到西餐廳經理說明情況，西餐廳經理馬上向客人道歉並且承諾在五分鐘之內將客人的點餐送到客房。

很快，領班親自將點餐送到客房，並附贈一杯咖啡，而且一再表示歉意，希望客人原諒。客人此時的怨氣已經消除很多。

第三天早上，客人再次來到西餐廳用早餐，西餐廳經理和領班馬上迎上前去主動服務，並且贈送咖啡一杯，客人點頭致謝。在客人用餐過程中，經理安排服務員專門進行服務，把每一個細節都做到完善。

最後客人付小費並滿意而歸。

案例作者：邢雅楠

【案例思考】

1.在這則案例中，客人的態度發生了怎樣的轉變？

2.旅遊從業人員應該怎樣做才能使客人的態度向著有利於企業自身的態度轉變？

專業詞彙

態度　　　消費態度　　　旅遊消費態度　　　旅遊消費偏好

思考與練習

1.什麼是態度？態度的心理結構是什麼？為什麼說情感定勢和行為習慣對態度的形成具有特殊的作用？

2.態度具有哪些特性？這些特性對於旅遊經營者有哪些啟示？

3.態度有哪些功能？這些功能在旅遊消費中有哪些具體的體現？

4.什麼是旅遊消費偏好？旅遊消費偏好是如何影響旅遊決策的？試舉例說明。

5.態度是怎樣形成的？舉例說明。

6.態度的改變經歷怎樣的過程？需要把握哪些環節？如果你是一位旅遊促銷人員，你打算如何透過改變消費者態度來促使他參加旅遊活動？

第五章 旅遊者的個性心理

本章導讀

在現實生活中，人們的行為千姿百態，其重要原因就是個性的存在。個性，亦稱人格，它既是心理學中的一個重要問題，也是比較難以把握的問題。旅遊者的個性是影響旅遊行為的重要因素。本章在引入關於個性理論的基礎上，將集中從個性特質、自我意識和生活方式方面探討個性的問題，並著重分析旅遊者個性及其行為表現，同時還將介紹瞭解旅遊者個性的基本方法，並提出旅遊者個性研究對旅遊經營者的啟示。

第一節 旅遊者的個性及其特徵

一、個性含義及其特徵

個性，也稱人格，來源於拉丁語persona，最初指演員的面具，心理學家將其引申為個體的外在行為和心理特質。個性影響旅遊者的傾向與選擇某種旅遊產品的程度，比如對不同旅行交通工具的選擇。

（一）個性的含義

心理學上對個性的定義紛繁眾多，本書採用如下的定義：個性是個體在先天素質基礎上，在一定的社會歷史條件下，透過社會交往形成和發展起來的帶有一定傾向的穩定的心理特徵的綜合。它包含了以下幾個層次的內容：第一，先天素質是基礎，這是一個前提條件；第二，社會歷史條件是促進個性形成和發展的外在環境影響

因素；第三，社會交往是促進個性形成和發展的方式；第四，個性是心理特徵的綜合，具有傾向性而且保持一定穩定性；第五，個性的形成有一個過程，而非短暫的一段時間就能形成的。

在這個觀點中，先天素質就好比一塊天然的璞玉，在一定的社會歷史條件下經過社會交往的雕琢才能逐漸成形為具有一定傾向的顯示出其特點的穩定的個性。個性包括使某一個個體與其他個體相區別的特質、自我意識、行為方式等多個方面。它影響著旅遊者的旅遊決策和對不同旅遊產品的喜好程度。

（二）個性的特徵

影響個性特徵形成的因素包括先天因素和後天因素。先天因素指人的個性的生物屬性，即定義中所說的先天素質。例如，神經活動興奮性和感受外界的速度的差異都會對主體反映客觀事物有不同程度的影響，從而形成不同的個性，比如有的人做事不慌不忙，有的人卻表現出風風火火的個性特點。後天因素是個性的社會屬性，例如，不同的家庭成長環境、不同的社會關係、不同的自然環境都會造成人的興趣、能力、性格、氣質的不同。兩種因素相互聯繫、相互作用形成了個性的以下特徵：

1.個性的差異性

每個人所具備的先天素質、所處的社會條件以及社會交往都是不同的，因此造成了個體獨特的風格、獨特的心理活動和獨特的行為活動。這種差異性對消費決策的影響表現尤為突出，如在旅遊目的地和旅遊項目的選擇上，追新獵奇型旅遊者更喜歡到新開發和充滿新奇感的旅遊地和選擇刺激的遊樂項目，安樂小康型的旅遊者更傾向於選擇安靜的旅遊渡假地和傳統的旅遊項目。

2.個性的穩定性

人們透過不同的社會活動得到不同的社會體驗，逐漸形成具有

一定傾向性和相對穩定的心理趨勢。比如，日常生活中評價一個人說他是一個外向的人、內向的人，其實就體現了個性的穩定性。另一方面，個體行為中偶爾會表現出一些心理特徵或心理傾向與個體的穩定個性不符，這些是不能代表個性的。比如，一個安樂小康型的旅遊者可能在朋友的影響之下參加雲霄飛車等刺激活動，這不能說明他的個性是冒險和外向的。由於個性穩定的特徵，經營者可將具有相同或相似個性的旅遊者歸為一類，劃分成若干獨特的旅遊消費者市場，透過把握群體特徵進行產品定位。

3.個性的可塑性

由定義可知，個性在形成的過程中受到社會歷史條件和社會交往的影響，因此隨環境的變化、年齡的增長和實踐活動的改變，旅遊消費者的個性會發生不同程度的變化。比如，一個年輕時衝動、追求時尚、活躍但收入不多的旅遊者可能會選擇富有冒險性但不太注重享受和休閒的探險旅遊，但隨著年齡的增長，所處社會地位、收入水平的變化，他可能在中年時轉變為一個重視旅遊產品休閒性和高品質的旅遊者。另外，重大的事件以及環境的突變都可能對一個人的個性改變產生或大或小的影響，如親人的逝世、工作環境的改變等。

二、個性相關理論

（一）弗洛伊德的精神分析論

根據弗洛伊德（Sigmund Freud）的精神分析論，個性的結構由本我、自我、超我組成，個性就是在這三種力量的衝突中產生的。弗洛伊德認為，個性的形成取決於個體在不同的個性心理階段如何應付和處理相應的各種危機。

本我（id）是人與生俱來的推動行為的心理動力，不受任何理

性和邏輯準則的約束，它實際上反映的是人原始的慾望和衝動，是人生物性的一面。自我（ego）是在本我的基礎之上，分化和發展起來的，是幼兒時期透過父母的訓練和與外界交往進程中形成的，是本我與外界環境的中介。超我（superego）是人在兒童時期對父母道德行為的認同、對社會典範的仿效和在接收傳統文化、價值觀、社會理想的過程中逐步形成的，代表了「理智和良好的判斷」。

弗洛伊德的理論建立在臨床觀察的基礎之上，缺乏系統、嚴格的實驗和經驗驗證，因此他的理論在西方學界毀譽參半，但對於理解和分析旅遊者的行為仍具有重要意義。

（二）榮格的個性類型說

榮格（Carl Gustav Jung）前期為弗洛伊德精神分析論的支持者，後因觀點不同而自創分析心理學。榮格的個性類型說認為，個性由很多兩極相對的內動力形成，如感覺和直覺的對應、外傾和內傾的對應等。彼此相對的個性傾向力量的不平衡和不同相對個性的組合形成了不同的人的個性表現，例如有的人做事更為感性更傾向於直覺判斷，而有的人則體現出理性的分析。

下面是榮格個性類型說中的部分個性類型及特點：

（1）感覺思維型

● 決策理性

● 觀點具有邏輯性和事實根據

● 決策遵循「客觀性」導向

● 價格敏感性高

● 大量收集與決策有關的資訊

● 風險規避者

● 實用主義

● 決策中的短視

（2）感覺情感型

● 實證觀點

● 決策受個人價值觀影響

● 決策遵循「主觀性」導向

● 考慮別人的想法

● 與他人共擔風險

● 實用主義

● 決策中的短視

（3）直覺思維型

● 視野開闊

● 決策時依賴想像並同時運用邏輯

● 想像很多選擇方案

● 權衡各種方案

● 樂於承擔風險

● 決策的長遠性

（4）直覺感情型

● 視野開闊

● 想像很多選擇方案

● 在意旁人的觀點

● 決策遵循「主觀性」導向

● 價格敏感性低

● 喜歡冒險

● 決策採用無限時間觀

（三）新弗洛伊德個性理論

被稱為「新弗洛伊德者」的學者認為個性的形成和發展與社會關係密不可分，而不同意弗洛伊德關於個性是由本能或性本能決定的觀點。比如，新弗洛伊德者阿德勒（Alfred Adler）認為，人具有追求卓越的內在動力，這是人類共同的個性特質，由於這種動力和人們在實際生活中追求的不同而形成了人不同的生活方式，從而形成了人的不同個性，而不是由本能決定的。另一位代表人物沙利文（Harry S. Sullivan）認為人總是追求與他人建立互利的關係。

（四）特質論

特質論強調根據具體的心理特徵來區分人的個性，著重於實證和定量分析。特質論認為，人的個性是由諸多特質構成的，即人擁有的品質或特徵，它們作為一般化的、穩定而持久的行為傾向而作用，是個體以相對一貫的方式對刺激作出的反應。

其中最具代表性的是卡特爾（Raymond B. Cattell）的個性特質理論，除此之外中國社會心理學家孫本文和美國個性心理學創始人奧爾波特（Gordon Allport）都提出了比較典型的個性特質論。

孫本文認為個性特質有六個方面，且相互密切聯繫。它們包括：智慧的特質、意志的特質、感情的特質、應付社會環境的特質、感受社會影響的特質、品格的特質。

個性特質論的創始人奧爾波特認為，特質是個性構造單位，是

對個別行為習慣整合的結果。它具有相對持久性和動力性，能引導行為，並造成行為的一貫性，是個體獨特性的來源。特質有三種：基本特質、核心特質和次要特質。基本特質主導著整個個性，人的所有行為都反映出它的影響；核心特質具有一般意義的傾向，是個性的重要組成部分；次要特質代表個人在某些情境下表現出來的個性特徵，這些特徵對一個人來說不是經常地、一貫地表現出的個性特質。

三、特質理論在旅遊業中的應用

（一）卡特爾的特質理論

卡特爾理論的特點是用因素來進行特質的篩選和分類。他認為，在構成個性的特質中，有些是世人皆有的，有些則是個體獨有的；有的是由遺傳決定的，有的是受外界環境影響形成的。這些個性特質可以分成兩類：一是表面的特質，即在具體行動中表現出來的個性特點；二是根源特質，是由表面特質而推出的一個人的總體個性。經過長期研究，卡特爾歸納總結出了16種相關度極小的根源特質。不同的人的個性就是這些不同特質和相同特質不同表現程度的組合體。這16種根源特質是：樂群性A、聰慧性B、情緒穩定性C、好強性E、興奮性F、有恆性G、敢為性H、敏感性I、懷疑性L、幻想性M、世故性N、憂慮性O、激進性Q1、獨立性Q2、自律性Q3、緊張性Q4。表5-1是各根源特質所表現出來的特徵。

表5-1 卡特爾個性的16種根源特質

根源特質	低分特徵	高分特徵
樂群性A	緘默、孤獨	樂群、外向
聰慧性B	遲鈍、學識淺薄	智慧、富有才識
情緒穩定性C	情緒激動	情緒穩定
好強性E	謙虛、順從	好強、固執
興奮性F	嚴謹、謹慎	輕鬆、興奮
有恆性G	權宜、敷衍	有恆、負責
敢為性H	畏縮、膽怯	冒險、敢為
敏感性I	理智、著重實際	敏感、感情用事
懷疑性L	信賴、隨和	懷疑、剛愎
幻想性M	現實、合乎成規	幻想、狂放不羈
世故性N	坦白直率、天真	精明能幹、世故
憂慮性O	安詳沉著、有自信心	憂慮壓抑、煩惱多端
激進性Q1	保守、服從傳統	自由、批評、激進
獨立性Q2	依賴、隨群附眾	自主、當機立斷
自律性Q3	矛盾衝突、不明大體	知己知彼、自律嚴謹
緊張性Q4	心平氣和	緊張、困擾

從旅遊業來說，個性特質的研究對理解旅遊者如何選擇以及選擇何種類型的旅遊產品有很大的幫助，並有助於經營者設計和提供符合旅遊者需要的旅遊產品。

（二）旅遊者不同個性特質的行為表現

在旅遊研究當中，研究者們發現，不同的旅遊行為類型體現了不同的旅遊者個性特質。不同的旅遊交通方式或不同的季節的旅遊產品所吸引的旅遊者的個性特質有時恰恰相反。比如，和渡假旅遊所體現出的旅遊者的穩定的特徵相對，探險考察旅遊者體現出敢為的個性特質。表5-2是一些旅遊行為類型與個性特質的對照。

表5-2 旅遊行為類型及其體現的個性特質

旅遊行為類型	個性特質
度假旅遊	樂群、憂慮、穩定、世故
觀光旅遊	樂群、興奮、敏感、幻想、自律、聰慧、世故
探險考察旅遊	樂群、獨立、敢為、有恆、興奮、聰慧、好強
國內旅遊	激進、獨立、穩定、興奮、敏感、聰慧、懷疑
國外旅遊	樂群、敢為、聰慧、幻想、好強
乘飛機旅遊	樂群、憂慮、敢為、幻想
乘火車旅遊	樂群、獨立、緊張、懷疑
春季旅遊	樂群
秋季旅遊	穩定、自律
冬季旅遊	樂群、敢為、好強

第二節 旅遊者的個性表現

一、個性類型與旅遊者行為表現

　　研究個性類型與旅遊者消費行為之間關係的成果當推美國史丹利·普洛格（S. Plog）博士建立的「安樂小康——追新獵奇」個性類型模式。他結合旅遊業實際情況將旅遊者分為五個連續的心理類型。處於兩個極端的個性類型分別是安樂小康型旅遊者和追新獵奇型旅遊者。他們在對旅遊產品的喜好上有著明顯甚至是相互對立的特徵。安樂小康型旅遊者在旅遊交通的選擇上強調舒適和安全；在旅遊產品的選擇上傾向於具有完善旅遊基礎設施和發展成熟的旅遊產品；在旅遊地的選擇上多以能放鬆和休息為主題的熟悉的旅遊地為主；並希望旅程是安排得井井有條的，不出現意外情況的。相反，追新獵奇型旅遊者更樂於嘗試新的和刺激的交通工具，比如飛機和高山索道等；在旅遊產品的選擇上更樂於接受具有新奇感和挑戰性的旅遊項目；更喜歡探索鮮為人知的旅遊地，往往是新的旅遊地的發現和開拓者；希望在旅途中發生預想不到的事以滿足他們的對新鮮事物的渴望。居於兩者之間的個性類型也是所占整體比例最

大的旅遊者的特徵，他們之中，有些人較傾向於安樂小康型，有些人體現出追新獵奇型的某些特徵。這一部分人是旅遊者的主要組成部分。安樂小康型與追新獵奇型旅遊者的行為差異如表5-3所示。

表5-3 不同類型旅遊者的特點

安樂小康型	追新獵奇型
喜歡熟悉的旅遊地	喜歡人跡罕至的旅遊地
喜歡陽光明媚的娛樂場所	喜歡新奇不尋常的娛樂場所
喜歡老一套的旅遊活動	喜歡獲得新鮮經歷和享受新的喜悅
活動量小	活動量大
喜歡乘車前往旅遊地	喜歡坐飛機前往旅遊地
喜歡設備齊全、家庭式飯店、旅遊商店	只求一般的飯店，不一定要現代化大飯店和專門吸引遊客的商店
全部日程要事先安排好	要求有基本的安排，要留有較大的自主性、靈活性
喜歡熟悉的氣氛、熟悉的娛樂活動項目，異國情調要少	喜歡與不同文化背景的人會晤、交談

資料來源：史丹利·普洛格.為何旅遊點受歡迎的程度出現大幅度擺動.

二、個性結構與旅遊者行為表現

最早的個性結構理論是弗洛伊德的本我、自我、超我個性結構理論，後來在這個基礎之上加拿大心理學家波恩（Eric Berne）博士和美國心理學家湯瑪士·切爾斯（Thomas Chills）創造了新的個性結構理論。他們認為，個性包括三個自我狀態：兒童自我狀態、父母自我狀態、成人自我狀態。在任何情況下，人們都受到這三種或其中某種自我狀態的影響，而且這種影響還對人與人之間的相互交流起著很大的作用。在消費者的行為研究中自我狀態理論運用十分廣泛，在旅遊者的消費決策中它也是相當重要的分析方法。

兒童自我狀態是記錄內部訊息的主體，是一個人最初形成的自

我狀態。它是個性中主管情感的部分，包括自然狀態和順應狀態兩種形式。前者指行為不受其他因素的影響，想幹什麼就幹什麼，旅遊者的希望進行旅遊的衝動就屬於這一類；後者指按照幼時所受的訓練行事。兒童自我狀態在語言上的用詞通常帶有孩子氣的口吻，如我想要、我不管、我不知道、我猜等等；語調通常為激動的、熱情的、高而尖的、歡樂的、氣憤的、悲哀的等等，體現出強烈的情緒化；身體動作和表情通常為撅嘴、可愛的眼神、咬指甲、撒嬌等。

父母自我狀態是記錄外部訊息的主體，指透過模仿父母或在心目中具有威信的人物的道德準則和其他訊息而形成的態度和行為。父母自我狀態是個體形成個人意見、行為方式和是非觀念的訊息的來源，常體現出命令和安慰的特徵。父母自我狀態的語言表現出結論性、評論性和安撫性的特徵，如應該、絕不、讓我告訴你怎麼做、太不像話了、別再這樣做了、你總該記住了吧、小傢伙、寶貝兒、親愛的等；語調一般表現出批評時的高聲調和安撫時的低聲調；非語言表現為皺眉、指手畫腳、嘆氣、踱步、拍別人的頭等動作。

成人自我狀態是個性中支持理性思維和訊息客觀處理的部分。它對父母自我狀態和兒童自我狀態中的訊息加以檢驗，以確定其是否符合具體情況。另外，成人自我狀態還能預測可能發生的事情並作出理性決策。成人自我狀態的語言表現出找尋原因和表明觀點的特徵，如為什麼、什麼時候、什麼地點、怎樣、有可能、我認為、依我看等。語調鎮定和理性。

通常情況下，在一個人的行為決策中，兒童自我狀態充當的是提出要求的角色，父母自我狀態給予否定，成人自我狀態則進行理性的仲裁。在旅遊者的行為決策中三者往往是同時出現的。

在旅遊決策中，最易受旅遊吸引的通常是情緒性強、富有好奇

心的兒童自我狀態，當兒童自我狀態希望擺脫熟悉的日常生活和工作或是被某些旅遊產品所吸引時，就會提出旅遊的要求。而父母自我狀態會對兒童自我狀態的動機以及旅遊產品所能提供的價值提出質疑，比如，是否有必要進行一次旅遊，透過這次旅遊能否達到放鬆身心、提高威望等的目的。而成人自我狀態的理性會在父母自我狀態和兒童自我狀態之中進行調解和仲裁，最終作出是否旅遊的決定。在這個決策過程中，兒童自我狀態最容易產生旅遊需求的狀態，因此旅遊產品的宣傳應突出特色「吸引」潛在旅遊者的兒童自我狀態；其次，要提供充分的理由來「說服」父母自我狀態同意兒童自我狀態的旅遊要求，比如，提供有關旅遊產品的價值、教育意義方面的訊息；最後，旅遊企業還應提供詳細的有關旅遊產品的構成、日程安排、特色、價格方面的訊息，以供成人自我狀態的分析和慎重考慮，達到「打動」成人自我狀態的目的。

三、自我意識與旅遊者行為表現

（一）自我意識的定義與分類

自我意識是個體對自身一切的知覺、瞭解和感受的總和。自我意識就相當於一個人以客觀的視角來評價自己，形成對自己外貌、行為、能力的看法。由於自我意識要求與行動的一致性，自我意識就成為個性的一部分。在消費決策中，旅遊消費者多選擇與自我意識相一致的產品和服務。這對銷售者來說研究消費者的自我意識就很必要了。

人的自我意識具有多種類型，比較常見的分類方法將自我意識分為9類：（1）真實的自我，指人們如何看待自己的實際；（2）理想的自我，指人們希望自己能達到某種狀態或理想；（3）社會的自我，指人們認為別人會如何評價自己；（4）理想的社會自

我，指人們希望別人如何來評價自己，或者是說希望在別人眼裡自己是什麼形象；（5）預期的自我，指人們期待在將來如何評價自己，這是介於實際的自我與理想的自我之間的一種過渡形式；（6）環境的自我，指在特殊的外界環境中個人所表現出來的自我形象，比如在旅遊的過程中，隨著遠離熟悉的生活環境，旅遊者會越來越放鬆地表現出與平時在辦公室的嚴謹作風不相符的活潑的一面；（7）延伸的自我，體現了所有物對自我形象的影響，比如某些特定產品或服務在一定程度上體現了客人的身分，最為明顯的例子就是商務遊客多選擇高檔酒店入住，因為酒店的檔次在一定程度上是公司地位的象徵；（8）可能的自我，指人們希望、預料或者害怕自己成為的一種形象；（9）連同的自我，描述了個人根據與他相關的個體或團體來定義自我的程度，也就是說以他人的一些標準來衡量自己。

（二）自我意識與產品的象徵性

人們購買某些產品或服務在一定意義上並不僅僅在於它們的使用價值，還在於它們所給予消費者的自我意識認同感。比如法拉利、勞斯萊斯不僅僅是一種交通工具，它們傳遞的是一種較高的象徵價值。如今的豐富多樣的旅遊產品和服務，如探險遊、開車旅遊、出國遊等也體現出不同人群的自我意識特點，也是具有象徵意義的產品。貝爾克（Russell W.Belk）用延伸的自我來說明這類產品和自我意識的關係，認為延伸的自我由自我和擁有物兩部分組成。在一定程度上，人們傾向於用外在擁有物來界定自己的身分。如果喪失了某一特定所有物，他就會區別於當前的自我形象。所以，擁有物不僅僅是自我意識的外在顯示，還是自我意識的組成部分。

產品或服務的象徵性對自我意識的重要性如圖5-1所示，它包括三個組成部分：個體的自我意識、參考群體以及象徵性產品。首

先，消費者購買認為能體現自我意識的產品或服務，然後希望參考群體能感知到他所希望的象徵性，最終達到讓參考群體將產品和服務與消費者的自我形象聯繫起來並認為象徵性產品具有與消費者相同的個性的目的。

容易被消費者當成象徵符號的產品或服務通常具有三個特徵：首先是用途的可見性，也就是說產品的購買、消費和處置容易被他人感覺到和看到；其次，具有差異性，是指由於購買能力的差異，一部分消費者能夠購買，而另一部分消費者則無力購買，也就是說能作為象徵性的產品或服務不是人人都可隨意消費的；最後是應具有個性，是指產品或服務體現消費者的典型性的程度。

絕大多數的旅遊產品和服務都具有以上三個特徵，特別是隨著人們生活水平的提高，擁有可支配收入和閒暇時間成為現實，旅遊成為潮流和時尚時，旅遊的象徵性日益突出。第一，旅遊的購買、消費和處置都是顯而易見的，去何處旅遊、參加何種類型的旅遊、住宿和出行交通工具的檔次都是能被他人看得見和感受得到的。第二，不同檔次的旅遊產品針對的客戶群體不同。越是高檔的旅遊產品對身分和地位的體現越高，這就是為什麼商務遊客對旅遊產品質量更為關注的原因之一。第三，針對不斷細化的旅遊市場，銷售者設計了更為豐富和獨具特色的旅遊產品，更好地體現了旅遊者的個性，符合他們追求與個性相符的產品的願望。旅遊產品和服務是具有鮮明個性的。比如背包客多為年輕健康富有冒險精神和好奇心強但經濟並不富裕的人，而老年人更傾向於舒適和日程安排較為寬鬆的團隊旅遊。最能從象徵性產品的三個特點體現旅遊產品象徵性的例子應該是高檔的「體驗旅遊」。

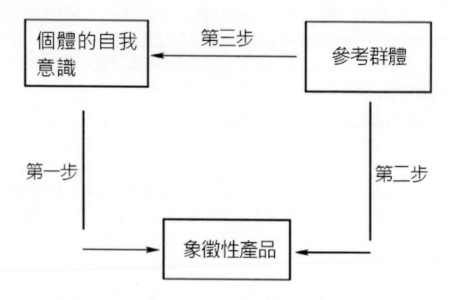

第一步:購買象徵自我的產品;
第二步:參考群體將人與產品聯繫起來;
第三步:參考群體將產品的象徵品質歸因於人

圖5-1 自我透過象徵性產品與他人溝通

正因為旅遊產品是具有很強象徵意義的產品，它不僅能反映一個人的社會地位、工作成就以及個人素質，還能提升個體的自我形象。因此它可以作為人們達到理想的自我方面的一種途徑。

四、生活方式與旅遊者行為表現

生活方式簡單地說即「如何生活」，它不僅僅可以用來指一個人如何生活，還可以用來指相互影響的一小群人以及一大群人如何生活。生活方式和個性特質是相互區別又相互聯繫的。生活方式更傾向於用外在表現的不同來區分不同的人群，它關係到人們如何決

策、如何消費、如何安排時間，而個性特質則傾向於描述消費者特有的思維、感知和認知模式。二者之間又是相互聯繫的，個性特質對生活方式有很大的影響，在一定程度上可以說生活方式是個性特質的外在表現。比如一個內向型的旅遊者會傾向於選擇恬適安靜的渡假村作為旅遊目的地。目前很多研究者傾向於將生活方式作為市場細分化的標準，然後再進一步分析某一細分化市場內消費者在個性上的差異。

習慣於不同生活方式的人們在是否旅遊、到哪兒旅遊、選擇何種旅遊產品的決策上也有著很大的不同。按照不同的分類標準可將人們劃分為不同的生活方式群體。

按照生活方式的開放和封閉程度來分，可劃分出「封閉型」、「半開半閉型」、「開放型」三種生活方式的群體。

「封閉型」的消費者追求平靜和安寧，並且重視家庭生活。他們的生活規律性強，注意保持健康，很少暴飲暴食；朋友少而固定，不喜歡被不速之客打擾。此類人一般不選擇出遊，如果出遊則傾向於選擇空氣清新、陽光充足、環境幽靜的渡假地。比如，海濱日光浴、山野別墅式渡假村、湖畔垂釣等。總的特點是「靜」。

「開放型」的消費者則恰恰相反，他們活躍外向、自信、容易接受新鮮事物，家只能滿足這類人的基本需求，社會交往才能使這類人的高層次需求得到滿足。因此，比較而言，他們更傾向於積極介入社會和政治事務，也更容易選擇遠程的出國旅遊。他們在旅遊中積極與人交往，對新奇的異國文化和傳統非常感興趣。總的特點是「動」。

介於「封閉型」和「開放型」之間的便是「半開半閉型」，這種類型消費者追求的是動與靜的結合。他們既希望生活的秩序性，又不滿足於一成不變的生活，因此通常希望透過有計劃的旅遊來調節自己的生活。到較遠的旅遊地旅遊時多對當地的歷史遺跡、建

築、藝術等頗為青睞，在較近的旅遊場所比較喜歡從事刺激性的娛樂活動。這類消費者一直在追求生活中動與靜的平衡。

當然生活方式的相對穩定並不意味著這一類型的旅遊者一定會選擇某種類型的旅遊產品。受其他因素影響，比如朋友的推薦、社會潮流的推動或是想逃出平時生活方式的桎梏（如上班族受平時循規蹈矩的工作生活壓抑會在渡假時選擇比較新奇和刺激的渡假方式，例如衝浪、到充滿異國情調的地方去）等都會促使旅遊者作出不一定符合他慣有生活方式的決策。

第三節 旅遊者個性的測定方法

在目前的研究成果中，測定個性表現的方法有很多，比如測量自我和產品形象一致性的方法，測量生活方式的AIO結構法以及VALS心理學方法。最常被企業用來細分化市場的為AIO結構法和VALS2心理學方法。本節主要介紹這兩種方法的內容與運用。

一、AIO結構法

AIO結構法又被稱為活動、興趣、意見（activity，interest，opinion）測量法，是為銷售者瞭解市場消費者生活方式而設計的問卷調查方法。它從活動、興趣、意見三個主要方面對消費者進行調查以期獲得細分化市場的相關資料。活動問題的主要內容通常包括消費者從事哪些活動、購買什麼產品和如何分配時間；興趣問題主要包括消費者的偏好和優先選擇；意見問題主要詢問消費者對社會、經濟、文化事件的觀點和感受。

AIO問題分為兩類。一類是籠統性問題，比如，旅遊者喜歡戶外活動還是室內活動，旅遊者覺得自己是內向還是外向。這種問題

的目的在於瞭解消費者中的流行趨勢以制定相關戰略目標。另一類是具體性問題，比如，旅遊者是否購買過某種類型的旅遊產品，是否喜歡，認為它的特點是什麼等等。從而使銷售者對某一特定產品的優缺點有一定的把握，以便採取相應行動，提高企業的服務質量和改進產品。

AIO結構法在活動方面的問題範圍包括工作中的活動、愛好所偏向的活動、社會活動、渡假、娛樂、購物、社區活動、體育活動等方面；興趣問題的範圍包括對家庭、工作、家務、社區事務、流行時尚、休閒、食物、媒體、成就等方面的興趣傾向；意見問題的範圍包括自身、社會問題、政治、商業、經濟、教育、產品、未來、文化等方面。如表5-5所示。

表5-5 AIO問卷表的主要構成

活動	工作、愛好、社會活動、度假、娛樂、購物、社區活動、體育活動
興趣	家庭、工作、家務、社區事務、流行時尚、休閒、食物、媒體、成就
意見	自身、社會問題、政治、商業、經濟、教育、產品、未來、文化

表5-5 AIO問卷表中的一些典型問題：

1.活動方面的問題

（1）你每月至少參加幾次或幾種戶外活動？

（2）你一年通常讀多少本書？

（3）你一個月去幾次購物中心？

（4）你是否曾經到國外旅遊？

（5）你參加了多少個俱樂部？

2.興趣方面的問題

（1）你對什麼更感興趣——運動、電影還是工作？

（2）你是否喜歡嘗試新的食物？

（3）出人頭地對你是否很重要？

（4）星期六下午你是否願意花兩個小時陪你妻子，還是一個人外出釣魚？

3.意見方面的問題（回答同意或不同意）

（1）俄國人就像我們一樣。

（2）對於是否人工流產，婦女應有自由選擇的權利。

（3）教育工作者的薪水太高。

（4）CBS是由東海岸的自由主義者在運作。

（5）我們必須做好應付核戰爭的準備。

二、VALS心理學方法

VALS心理學方法是史丹福國際研究所（SIR）於1978年開發的價值觀與生活方式項目，它是一種很受企業歡迎的調查方法。包括建立在動機和發展心理學基礎上——特別是馬斯洛需要層次理論上的VALS和專門用於測量消費者購買模式的VALS2。

VALS2較之於VALS更具廣泛的心理學基礎，並更強調對活動與興趣方面問題的研究。它包括兩個層面：資源的多寡和自我取向。VALS2將自我取向分為三種：（1）原則導向。持原則導向的人根據信念而不是感覺、事件或對認知的渴望作出消費選擇。（2）身分導向。此類人多在意他人的看法。（3）行為導向。此類人依據對行為多樣性與冒險的渴望來進行決策。

VALS2按照以上資源的多寡和自我取向兩個層面的標準將美國消費者分成了8個細分化市場，包括實現者、完成者、信奉者、成

就者、奮爭者、體驗者、製造者和掙扎者，他們由於占有資源的豐富程度不同和原則、身分和行為的不同而形成了各自不同的特點和地位。

1.實現者（actualizeers）

擁有豐富的資源，原則和行動取向；活躍，購買活動體現趣味、獨立和個性；大學文化，占人口的8%，平均年齡43歲，平均收入58000美元。

2.完成者（fulfilleds）

擁有較豐富的資源，原則取向；成熟、滿足、富於思考，受過較好教育，從事專業性工作；一般已婚並有年齡較大的小孩，休閒活動以家庭為中心；占人口的11%，平均年齡48歲，平均收入為38000美元。

3.信奉者（believers）

資源較少，地位取向；傳統、保守、信守縣城規則，活動很大程度上是以家庭、社區或教堂為中心；垂青於美國產品和有聲望的產品，不喜歡創新；高中文化程度，占人口的16%，平均年齡58歲，平均收入21000美元。

4.成就者（achievers）

擁有豐富資源，地位取向；重視成功、事業、意志和穩定甚於風險和自我發現；注重形象、崇尚地位和權威；受過大學教育，占人口的13%，平均年齡36歲，平均收入50000美元。

5.奮爭者（strivers）

擁有資源較少，地位取向；尋求從外部獲得激勵、讚賞和自我界定；將金錢視為成功的標準，因常感經濟的拮据而抱怨命運的不公，易於厭倦和衝動；他們中的很多人追趕時尚，企圖模仿社會資

源更為豐富的人群，但總是因超越其能力而倍感沮喪；占人口的13%，平均年齡34歲，平均收入25000美元。

6.體驗者（experiencers）

擁有較豐富的資源，行動取向；年輕、充滿朝氣、喜歡運動和冒險；單身、尚未完成學業，屬衝動型購買者；占人口的12%，平均年齡26歲，平均收入19000美元。

7.製造者（makers）

擁有資源較少，行動取向；保守、務實，注重家庭生活，勤於動手；懷疑新觀點，崇尚權威，對物質財富的擁有不是十分關注；受過高中教育，占人口的13%，平均年齡30歲，平均收入30000美元。

8.掙扎者（strugglers）

生活窘迫，教育程度低，缺乏技能，沒有廣泛的社會聯繫；一般年紀較大，常為健康擔心，常受制於人和處於被動；他們最關心的是健康和安全，在消費上比較謹慎，對大多數產品和服務來說，他們代表了一個中等程度的市場，對喜愛的品牌比較忠誠；占人口的14%，平均年齡61歲，平均收入9000美元。

三、旅遊者個性研究對旅遊經營者的啟示

旅遊者個性的研究能對旅遊企業在以下的幾個方面造成一定的指導作用，它是影響旅遊者決策的因素之一。

（一）對市場調查的意義

進行市場調查對旅遊企業來說具有兩個重要作用：首先，市場調查獲得的測量旅遊者個性的第一手資料是對旅遊者進行分類的基

礎；其次，旅遊企業還可以利用調查來檢驗為某一特定個性旅遊者群製作的廣告和宣傳材料是否達到了預期效果。

（二）對旅遊市場細分的意義

本章的一個重要目的就是提供一種方法，將不同的人按一定標準分為具有相似需求、慾望、希望和願望的群體，以便於旅遊企業尋找到合適的目標市場。隨著旅遊的發展，大眾化的觀光旅遊形式已不能完全滿足旅遊者的需要，旅遊者越來越要求旅遊的個性化並希望透過旅遊達到休閒和娛樂的目的；同時在傳統的大眾觀光旅遊市場上，旅遊企業之間的競爭也異常激烈，利潤空間也越來越低。一個旅遊企業要求得新的發展，就需要發現新的旅遊需求和開發新的旅遊產品。旅遊企業應根據人們不同的個性特質、自我意識以及生活方式來分析和細分化市場，結合旅遊企業的優勢和外在便利條件，選擇適當的旅遊細分化市場來開發旅遊產品，做出自己的特色品牌。這樣，旅遊企業不僅能更進一步地提供細化服務和特色產品，從而提高在同類產品市場上的競爭力，而且適應了旅遊者追求個性化的要求。

（三）對旅遊營銷策略的意義

個性的研究對旅遊促銷和產品策略有著明顯的意義。可以利用對目標市場的個性特質、自我意識和生活方式的瞭解來設計促銷策略。例如，鑒於電子商務的發展和網路已成為年輕人生活一部分的現實，在網上做相應的廣告會有一定的意義。此外，針對細分化市場的個性特徵，旅遊企業可制定目標明確和針對性強的銷售策略來給旅遊產品定位並使其區別於競爭者。

【案例】

最近興起的一項特色旅遊──主要針對電視電影追星一族的電影旅遊充分體現了按照人群的特殊生活方式設計旅遊產品的思

路。電影旅遊產品借助電影大片和火爆電視劇的強大吸引力，將拍攝地設計成旅遊路線，吸引fans前往。它所吸引的顧客多為青年人群。2003年電影大片《魔戒》的拍攝使紐西蘭的美景成為眾人的嚮往，同年旅遊業聞風而動，設計了大量以該片拍攝地為主的旅遊產品，此產品一舉成功，吸引了大量愛好電影的旅遊者。而《哈利波特》的拍攝也使霍格華茲學校的拍攝地蘇格蘭的奧維克城堡成為一個旅遊熱點。另外，在日本公社（JTB）推出的《冬季戀歌》遊中，遊客可遊覽拍攝電視劇的主要外景地，從8～10月已經有1500人報名參加，是原計劃的3倍。此線路已接待4000多名遊客，此類旅遊使偏僻的拍攝地一舉成名，串聯該電視劇拍攝地的旅遊線路也受到眾多影迷的青睞。雖然這些外景地的旅館和參觀價格比較高，但對影迷來說，為體驗心目中的偶像生活，對價格並不敏感。在2004年11月舉行的第25屆旅遊展上，印度也提出將重點開發以「寶萊塢」著稱的電影旅遊。在該計劃中遊客將可以到電影拍攝地參觀，並和著名影星見面。

【案例思考】

1.案例中的旅遊產品為何受到旅遊者的歡迎？用相關理論解釋。

2.特色旅遊與旅遊者個性是否相關？關於特色旅遊，你有什麼好點子嗎？

專業詞彙

個性　　特質論　　自我意識　　生活方式

思考與練習

1.結合卡特爾的特質理論，分析近年興起的開車旅遊、探險遊等所吸引的旅遊消費者體現出來的個性特質。

2.舉例說明旅遊消費者在旅遊決策中體現出的兒童狀態、父母狀態和成人狀態，並討論針對這些狀態，旅遊企業應採取何種對策。

3.如何從旅遊者個性的角度把握近年來旅遊產品出現的新趨勢和新特點？舉例說明。

4.從旅遊經營者的角度分析如何利用產品的象徵性吸引旅遊者。

5.試分析不同生活方式的人的個性特徵及其在旅遊活動中所表現的行為特點。

6.根據所學內容設計一份調查旅遊者個性相關資訊的AIO問卷。

第六章 旅遊者的社會心理

本章導讀

前幾章我們主要研究了影響旅遊者決策行為的個人心理因素，然而人作為社會中的一員，其消費行為不僅要受到內在因素的影響，還要受到社會因素的影響。旅遊者的旅遊行為最終是內因和外因相互作用的結果。本章將介紹什麼是群體，以及家庭、社會階層和文化這三個參照群體是如何影響旅遊者行為的。

第一節 群體與旅遊行為

一、群體概述

人類的社會屬性使人們不可避免地與群體聯繫在一起。在社會心理學的研究中，群體的研究已占據一定的地位，但是對於群體的定義，至今仍未達成一致意見。一般情況下，群體成員具有以下特徵：第一，在心理上，同一群體的成員能夠意識到其他成員的存在，認同自己屬於某個特殊群體；第二，在行為上，同一群體的成員按一套準則、價值觀行事，按照群體成員一致希望的方式去思考、感受及採取行動，他們相互依賴，相互影響，並具有互補性；第三，群體成員的這種「一致性」大多為了一個共同的目標。

從人類社會的角度看，群體有兩種存在形式。它可以是實體群體，即人們面對面地相互作用的具體群體；也可以是心理群體，即人們內心的一種模糊的抽象概念。許多群體是用可觀察到的標準（如社會──人口統計學標準、地理學標準或某種結構標準）來定

義的，而有些群體則不是。無具體形態的群體可能僅僅存在於觀察者的頭腦中，這些「心理群體」可能有也可能沒有社會—人口統計學標準或結構形態。在群體形式的連續體上，一端是純粹以抽象形式存在的群體，另一端是以實體存在並有具體形態的群體，這兩端並不是完全對立的，其間有著廣泛的過渡帶。如圖6-1所示。在現實生活中這兩種極端的群體形式數量很少，常見的是二者之間的過渡形式。

圖6-1 群體的存在形式

人們之所以參加群體，主要是因為群體能夠滿足他們的某些需要，這些需要主要包括：

歸屬需要：即與他人共處的需要；自我認同和自尊的需要：即由個體在群體中的身分決定個人的角色、價值觀和立場；安全需要：群體成員相互支持以控制焦慮，減少不確定性的需要；參照需要：群體對其成員而言，具有直接的參照作用，以利於問題的解決。

人們的一生存在於形形色色的群體之中（例如家庭群體、工作群體、俱樂部群體、社區群體等等），並與這些群體共同成長，在整個生命過程中，人們也會不斷地進入或者離開某些群體。因此，整個社會都是由群體組成的，群體是我們社會存在理所當然的一部分。同時，每個社會成員對群體並沒有單一的從屬性，一個人可以同時是很多群體的成員，例如，一個人既可以是一個家庭的成員，又可以作為基督教徒群體的一員，如果他去旅遊，則同時又成為旅遊團隊的一員。

二、參照群體與旅遊行為

參照群體就是足以影響一個人態度、價值觀、行為的所有群體。它包括血緣的、社會的、經濟的、職業的等不同類型的組織、群體及個人；小到幾個人，大到一個政黨和軍隊；既可以是正式團體，也可以是非正式團體。參照群體可以是自己為其中一員的群體，如班級、協會等，也可以是自己非其中成員，但對自己的行為有參照意義的群體。參照群體的意義就在於它會影響人們對事物的看法和意見，並影響人們的自我概念，甚至會產生「我非其類」的想法。在旅遊活動中，能夠對人們的旅遊行為產生重要影響的參照群體主要有家庭群體、社會階層群體和文化群體。對於這三個參照群體的詳述，本章將在第二、三、四節分別展開。

實際上，當旅遊者開始旅遊活動的時候，就已經處在一個以旅遊為背景的廣泛的參照群體中。如果旅遊者加入旅遊團隊，那麼旅遊團就是他接觸的最直接的參照群體。即使旅遊者選擇散客旅遊的形式，在旅遊過程中他仍然受到許多群體的影響，例如同一旅途中的乘客、各個旅遊景點的遊客、旅遊目的地當地居民等等。個體在社會中要扮演多種角色，而當其以旅遊者的身分進行旅遊活動時，就必須要遵循「旅遊者」的角色，並受到相關群體的影響。旅遊活動是一項人們為了放鬆身心、休閒娛樂而進行的活動，它為旅遊者的個性展示提供了廣闊的空間。在旅遊這個寬鬆的舞台上，旅遊者的表現更具靈活性，他們可掙脫工作和社會中的若干定式、制度，在這段時間內可徹底忘記生活的壓力，他們可縱情遊覽，盡情歡笑，充分釋放自我。我們可以看到，平時外向活潑的人玩得興高采烈，平時嚴肅、不苟言笑的人也會喜笑顏開，甚至表現出一反常態的興奮。這都是旅遊者心理釋放的表現。旅遊者在旅遊過程中盡情放鬆自己並向其他人表示出友好、熱情的態度，展示以往不為人知的優點，同時也在自己營造的愉悅氛圍中接受著他人的影響。例

如，一個態度冷淡的旅遊者在其他旅遊者熱情善意的關懷下常會表現出對他人同樣的熱心；一名遊客在其他人對某一風景讚不絕口時，也會在心中對其產生美好的印象；甚至很容易禁不住誘惑，在其他人競相品嚐某種風味食品或購買當地特色紀念品時慷慨地掏出腰包，作出非理性的購買決策……總之，一個人處在旅遊群體中，他的行為同他在日常生活中的行為有很大的不同，常常具有較大的衝動性和知覺範圍的廣泛性，甚至出現異於尋常的戲劇性。

除了旅遊者自我個性的張揚外，很多旅遊者也會表現出社會群體研究中的一個典型現象，即「從眾心理」。

「從眾心理」是指在社會群體的壓力下，個體成員放棄個人的意見並使個人意見符合群體的要求，採取與大多數人一致的行為與信念的心理過程，即「隨波逐流」的心理。這種心理表現在旅遊活動中經常可以看到，一般表現為兩種形式：一是旅遊者呈現出無意識傾向，例如對於旅遊項目的選擇，許多遊客並沒有明確的好惡，其他遊客去哪裡，他們也欣然前往；二是旅遊者違背自己的真實意願而隨聲附和，例如一些遊客儘管對某一旅遊景點不感興趣，甚至還有抵制的情緒，但由於其他遊客都希望去該景點遊覽，他們也會遵從大多數人的意願。「從眾心理」的產生受外部條件和內部因素兩個方面的影響。外部條件是群體的同化力，這種同化力從兩個方面作用於主體。一是有形的、強制性的作用。每個群體內部都有一套約束其成員的行為規範，要求個體必須這樣，否則將受到冷淡、批評甚至處罰。二是無形的、暗示性的作用。每個群體都會在特定的時間空間裡，產生一種特定的氛圍，從而暗示個體的行為。由於旅遊活動較日常生活的鬆散性質，旅遊者的從眾心理多是在群體的暗示下形成的。旅遊者從眾心理的內部因素一般源於三種動機：一是親和與依賴動機。人們在旅遊活動中傾向於有人陪伴，和他人共同分享快樂，孤獨地旅遊難以達到最大的效用。二是社會讚許動機。儘管是無意識的，人們在旅遊活動中也期望他人能欣賞自己，

得到他人的承認和讚許。三是明哲保身動機。人類自我保護的本能使得人們有害怕脫離主流的恐懼，因此，會隨時審視自我行為，努力地做到不孤立。

瞭解到旅遊者在群體中的角色扮演和群體對他的影響，旅遊經營者在接待遊客過程中就應採取適當的策略。一方面，旅遊經營者在為遊客提供周到服務的同時，還要向其提供自我展示的舞台，例如增加更多遊客參與的項目。另外，要更多關注遊客的精神狀態，提高他們的精神享受；對於遊客的一些不違背原則但有背常理的行為，要持諒解的態度。另一方面，旅遊經營者在推銷旅遊產品時，要注意運用群體壓力作用，促使交易的順利進行。

第二節　家庭群體與旅遊行為

隨著人們生活水平的提高，越來越多的家庭將旅遊提到生活日程上來。旅遊成為許多家庭放鬆身心、陶冶情操、增進感情的重要消費內容，家庭也成為旅遊市場上的重要客源。家庭對於旅遊行為的影響，可以分為兩個主要方面，一是家庭形態對旅遊行為的影響，二是家庭生命週期對旅遊行為的影響。

一、家庭形態與旅遊消費決策

家庭形態有三類，即核心式家庭（由丈夫、妻子及其未婚的子女組成）、延續式家庭（由丈夫、妻子、子女、子女的祖父母或外祖父母組成）和選擇不要子女的頂客族。現代家庭規模已日趨小型化，核心式家庭成為主流，本節將以核心式家庭為模式來分析家庭形態對旅遊消費決策的影響。

（一）家庭成員的地位對旅遊決策的影響

從古到今，人們對於家庭成員的社會角色期望逐漸形成了一種定式。例如，丈夫應該敢於冒險，見多識廣，成熟穩重，擔負家庭的重任；而妻子則應溫柔賢惠、體貼細膩、悉心操持家務。男女本身性別上的差異與角色定式，使得夫妻在某些決策領域各自具有比較明顯的主導作用。在旅遊決策過程中，家庭的決策類型可分為四類：一是丈夫起主導作用的決策，主要側重於一些較宏觀的方向，例如旅遊地點的選擇、住宿條件的確定等；二是妻子起主導作用的決策，主要偏向一些細緻的工作，例如食品、藥品、服裝等生活必需品的準備；三是夫妻商量，一方做主，最後決定決策，例如是否帶孩子、旅遊日期、旅遊時間長短等；四是夫妻雙方都沒有起主導作用，互相說服，互相妥協，最後雙方達成一致的決策，例如對於旅遊開銷的安排。當然，這只是基於一般家庭旅遊決策的分類，不排除有特殊的情況，同時隨著社會的進步，女性在經濟上、政治上日益獨立，男女平等的思想逐漸被人們所接受，旅遊決策中由夫妻雙方共同協商決策的內容將會越來越多。

現代家庭中，孩子是旅遊決策中一個不可忽視的重要因素，儘管孩子沒有直接參與制定決策的能力和權利，但是其影響卻是強烈的，他會對父母最終的決定起「微調」的作用。例如，當一個家庭有兩個渡假地選擇時，如果父母對這兩個地方沒有特殊偏好，那麼最終很可能選擇孩子喜歡的旅遊目的地。再如，在預算沒有超支的情況下，一個家庭很可能在孩子的強烈要求下增加新的旅遊項目。同時，隨著家庭對子女教育的逐漸重視，在進行旅遊決策的過程中，父母會更多考慮到「寓教於樂」的目的，盡可能地選擇那些能引起孩子興趣，增長知識，開闊視野的旅遊目的地和旅遊活動。

（二）家庭成員的角色對旅遊決策的影響

從另一個角度來看，家庭成員在旅遊購買決策中主要扮演五種角色。這五種角色分別是：

（1）發起者：即倡導外出旅遊的人，他有最強的旅遊動機，並將努力地說服其他家庭成員產生旅遊的興趣。

（2）影響者：即以自己的想法、行動和言論影響購買決策者。

（3）決策者：即最終決定是否購買旅遊產品或服務的人。

（4）購買者：即實際購買旅遊產品或服務的人。

（5）使用者：即使用旅遊產品和服務的人。

在一次旅遊決策過程中，一個家庭成員可能只扮演一種角色，也可能扮演好幾個角色。例如，孩子大多數情況下都只是扮演使用者的角色，而妻子可能既提議旅遊，又親自購買旅遊產品，還是最終的使用者。同時，這些角色沒有「唯一性」，即一個角色可以有很多家庭成員來扮演，比如丈夫、妻子、子女都可以成為旅遊產品和服務的使用者。至於家庭成員分別扮演什麼角色，則要依每個家庭的具體狀況分析，還要考慮到購買的旅遊產品和服務的特點。

二、家庭生命週期與旅遊消費決策

家庭生命週期是指絕大多數家庭必經的歷程，是描述從單身到結婚（創建基本的家庭單位），到家庭的擴展（增添孩子），再到家庭收縮（孩子長大分開獨立生活），直到家庭解散（配偶中一方去世）的家庭發展過程的社會學概念。

家庭作為社會最基本的單位，會隨著時間的推移而不斷變化，這些變化不僅體現在家庭的「外觀」上，例如成員年齡的增長、家庭結構的改變、家庭規模的擴張或縮小，還表現在家庭成員價值觀、興趣、態度的轉變上。家庭生命週期就是以「家」為單位，根據家庭發展時間進程劃分的不同階段，以掌握不同時期家庭的消費

心理；它是由家庭成員年齡、工作狀況、家庭規模等因素複合而成的一個複雜變量。家庭生命週期之所以會影響旅遊消費決策，正是因為這一複雜變量包含了很多決定人們消費傾向的內容。

家庭生命週期大體上可以分為七個階段，包括單身家庭、新婚家庭、滿巢一階、滿巢二階、滿巢三階、空巢階段和鰥寡階段。下面對這些階段家庭的旅遊消費決策作簡要的分析。

（一）單身階段

這個階段主要包括那些年輕、有收入、不住家的單身人士。他們經常在外進食，張揚自我個性，較喜歡戶外活動。由於此時的青年男女經濟上獨立，且沒有被家庭負擔所累，因此他們是旅遊客源市場的重要組成部分和購買群體。在旅遊方式的選擇上，他們敢於冒險，更樂於選擇自助旅遊，他們希望購買到高品質的旅遊產品，在旅遊過程中得到個性化服務，追求精神享受並希望能夠在旅途中得到歷練，結識更多新朋友。

（二）新婚家庭階段

這個階段主要指年輕且沒有小孩的夫婦，是富有浪漫色彩的人生階段。隨著人們觀念的變化，昔日大擺酒席、宴請賓客的婚慶方式正在被越來越多的年輕人厭棄。蜜月旅遊成為新婚青年的首選項目。因此新婚旅遊正逐漸成為旅遊市場客源結構的一個不可忽視的組成部分。另外，還有很多夫妻出於各種原因推遲了孕育下一代的時間，他們有更多的時間享受「二人世界」。年輕夫妻經濟上獨立，又沒有過多家庭負擔，且正處在喜好運動的階段，因此旅遊需求旺盛。

（三）滿巢一階

指孩子在6歲以下的年輕家庭。孩子的出現對家庭生活方式和經濟狀況產生很大的影響。這一時期家庭在孩子身上要投入很多，

例如購買嬰幼兒食品、服裝、玩具，送孩子入托兒所，進行學齡前教育等。由於時間、精力和金錢方面受限，家庭在這一階段旅遊興趣不是很高，但這也並不絕對。一些各方面都較寬裕的家庭還是會有旅遊需求，不過夫妻單獨出遊較少，更多的是「合家歡」旅遊。

從新婚階段過渡到這一階段時，有一部分人會轉入「青年離異無子女」或「青年離異有子女」兩個特殊的階段。處於這兩個階段的人除非經濟上十分寬裕，否則不會有太大的旅遊需求。因為離異後一方面要為自己獨立的生活奠定新的經濟基礎，另一方面可能還要花費更多時間、精力，選擇合適的再婚對象，如果已經有了孩子的話，夫妻雙方還要負擔孩子的撫養費用。

（四）滿巢二階

指孩子在6歲以上，但未成年的階段。和滿巢一階類似，這個階段的家庭將精力、時間和金錢投入在孩子的教育問題上，旅遊需求較為淡薄，但是對於孩子能夠增長知識、受到教育的旅遊項目，在條件允許的情況下，家庭還是樂於參加的。

（五）滿巢三階

指夫妻已年長，子女都長大獨立，但仍住家的階段。此時夫妻雙方事業上大都有所建樹，子女也已經開始工作，經濟變寬裕，家庭負擔減少，進入家庭消費的高峰期。這一階段的家庭很樂於組織出遊，共享天倫之樂，對旅遊產品質量有很高要求。在這個階段也會出現「中年已婚無子女」的家庭，這種「頂客族」為數不多，經濟實力一般較強，夫妻雙方注重生活享受，旅遊興趣廣泛。

（六）空巢階段

指夫婦邁入老年，且子女不在身邊的階段。這一階段的老年夫妻甚至包括一些中年夫妻已獨自居住，老年人未免感到寂寞，在經濟和精力允許的情況下，他們會選擇以旅遊的方式陶冶情操，強健

體魄，享受積極的生活方式，同時一些較現代的子女也會為父母購買適宜的旅遊產品，表達他們對父母的一片孝心，從而構成了銀髮旅遊市場。

（七）鰥寡階段

指老年獨居階段。這個階段隨著精力的日漸衰減，除滿足基本的生活需要外，老年人的旅遊消費慾望劇減，他們大都在故居過平常的百姓生活，安度晚年。

三、研究家庭群體因素對旅遊經營者的啟發

（一）在對家庭進行促銷時，注意選擇合適的宣傳對象

對家庭推銷旅遊產品的時候，首先要弄清家庭旅遊的發起者、影響者和決策者分別是誰，這裡要特別注意影響者和決策者，並因地制宜地採取合適的營銷策略。因為發起者一定對旅遊充滿期待，即使旅遊經營商不做推銷，他們也會主動希望獲得更多購買資訊，而影響者則對旅遊活動能否成行有深刻的影響，決策者是權衡家庭狀況作出是否購買的最終決定者。例如一次旅遊可能是由孩子提議的，如果父母（影響者）覺得這次旅遊是家庭收支預期以外的，去不去沒有什麼關係，那麼父母（決策者）很可能商量決定否決這次出遊。如果旅遊企業特別是旅行社理解家庭角色的影響，則能夠採取有效的營銷，最終產生不同的效果。如上例中針對家庭的情況，旅遊企業可向父母推薦既可令他們緩解壓力，又可拓寬社交範圍，特別是還有利於增長孩子知識的旅遊產品，那麼影響者很可能會偏向贊成出遊，從而提高旅遊產品購買的幾率。同時，旅遊企業還要分析家庭中誰對旅遊決策起主導作用，這樣有利於銷售人員抓住對象的興趣所在，開展高效的營銷。

（二）根據不同生命週期階段的家庭開發和營銷不同的旅遊產

品

　　由以上分析可知，處於不同生命週期階段的家庭，由於其家庭結構、成員年齡、經濟狀況等因素的變化，其成員的態度和行為也會隨著時間的推移而變化，從而他們在不同的階段必定會有不同的旅遊需求，且其旅遊需求的程度、對旅遊產品的要求也存在差別。因此旅遊企業要對不同階段的家庭提供不同的旅遊產品，並有針對性地開展營銷。例如，對於青年人，有時尚氣息的旅遊產品、項目豐富的旅遊產品、靈活自由的自助遊產品是不錯的選擇；對於大多數中年家庭，安排周到、品質優異且價格合理的團隊旅遊是他們的首選；對於老年人來說，他們更喜歡時間安排不緊張的療養式的渡假，並且他們對故地重遊有很濃厚的興趣。

第三節　社會階層與旅遊行為

　　社會階層是社會成員的富有程度、權力、聲望等因素的一個複合變量，不同的社會發展階段，有不同的社會階層結構。同一社會階層的人們具有相同或相似的人生觀、價值觀，他們在消費行為上也會具有某些相似性。因而在旅遊消費行為研究中，對社會階層的分析具有很重要的參考價值。

一、社會階層概述

　　社會階層是指由於收入水平、受教育程度、職業及地位聲望等綜合因素的影響，社會中的人形成相對穩定、相對獨立的不同層次的社會群體。社會階層是一個等級結構，是由社會分工不同造成的客觀差異。

　　以下援引美國和中國社會學家的研究成果，以供對比。按照美

國學者沃爾（W. L. Warner）的研究，美國的社會階層可分為六個層次：

● 　上上層：包括連續三四代富有的地方名門貴族、商人、金融家和高級專業人員，占人口總數的1.5%；

● 　上下層：包括向上升而未被上上層社會接納的暴發戶、高級行政官員、大型企業創始人、醫生和律師，占人口總數的1.5%；

● 　中上層：包括有中等成就的專業人員、中型企業主、中等行政人員，有地位意識、以子女及家庭為中心的人，占人口總數的10.0%；

● 　中下層：包括普通人社會的上層、非管理人身分的職員、小型企業主、藍領家庭，占人口總數的33.0%；

● 　下上層：包括普通勞動階級、半熟練工人、收入偏高者，占人口總數的38.0%；

● 　下下層：非熟練工人、失業者、少數民族及未歸化的外來民族，占人口總數的16.0%。

　　「當代中國社會階層研究」課題，經過數十位社會學學者歷時三年調查研究。專家們透過大量詳實的調查數據，以職業分類為基礎，以組織資源、經濟資源和文化資源的占有狀況為標準，劃分出了中國的「十大階層」，即國家與社會管理者階層、經理人員階層、私營企業主階層、專業技術人員階層、辦事人員階層、個體工商戶階層、商業服務業員工階層、產業工人階層、農業勞動者階層和城鄉無業、失業、半失業者階層。它們又分屬五個經濟社會等級。學術界認為，理想的現代社會階層結構，應呈現兩頭小中間大的「橄欖形」，它有龐大的社會中間層，而傳統社會階層結構則是頂尖底寬的「金字塔結構」。目前，中國已形成了現代社會階層結

構的框架，但這僅僅還只是一個雛形，中國的社會結構現在還只是一個「洋蔥頭形」，並沒有形成成熟的「橄欖形」，與現代社會階層結構的理想狀態及運行機制相比較，還存在很大差距。今後，中國社會階層結構在構成成分上不會有大的變化，將會發生變化的只是各個階層的規模。

由於社會階層的客觀存在，人們在現實生活中也形成了一些典型的心理模式。

（一）認同心理

人們都希望能夠被同階層的其他成員接受，與他們達成共識，而不是遭到他們的拒絕和排斥。基於這種心理，人們往往會衡量自己所屬的階層，並努力按照自己所認同的階層的生活方式生活。例如，一名成功商人，不管他喜不喜歡，都要住上等酒店，吃佳餚美味，開高級轎車，穿名牌服裝，出入名流聚會，按照社會上層的模式生活，否則他就會被這一階層所遺棄。

（二）自保心理

人們在為自己的階層歸屬定位之後，經常會在心理上和行為上給自己劃定一個「封閉區間」，並以此約束自己的行為始終與本階層同步，以求得一種安全感，他們大多抗拒較低層次的行為模式。例如，一個名門貴族很難和尋常百姓一樣在買東西時討價還價，他會認為這樣做是一種很掉價的行為。

（三）高攀心理

每個人都希望有更高的生活水平，這就決定了人們心理上和行為上的「封閉區間」只對下封閉，而對上則是開放的。人們希望能夠透過自己的努力，進入更高的社會階層。即便沒有機會，他們往往也會做出一些越層的消費行為，以滿足暫時性的虛榮心理。例如，一個普通的勞動工人，可能會花費幾個月的積蓄去豪華郵輪上

住幾天，以此放鬆身心，同時感受上層人士的閒暇生活。

二、社會階層與旅遊行為

　　各個階層的人由於在社會地位、富有程度、權力和聲望、文化水平等方面的不同，在世界觀、價值觀、對自我和他人的知覺方面都會有很大的不同。同一社會階層的人通常有很多他們共同珍視的東西，儘管他們可能感覺不到，但實際上他們在共同捍衛本階層的形象；他們對於本階層的地位、威望等有很大的認同感，在現實生活中就表現為相同的或相似的想法、態度、行為，這一切也影響他們的消費偏好，包括旅遊消費傾向。同時，不同社會階層的人由於具有不同的價值觀念和行為準則，因而在旅遊消費傾向和消費行為上具有明顯的差異性。

　　高階層的人作為社會中的「貴族階層」，是旅遊市場上的重要客源，他們中的多數都有足夠的金錢和充裕的閒暇時間，因此旅遊在他們看來已經成為一種生活必需品。他們淡泊價格心理和實惠心理，追求享受甚至奢華是他們旅遊消費過程中的一個重要特點。上層人士在購買旅遊產品和服務時，注重高品質、高標準，他們選擇住高星級酒店，乘豪華交通工具，聘請私人導遊......總之，他們在各方面都要享受高質量的服務，而不顧惜金錢的花費。一方面，這使他們獲得身心的放鬆；另一方面，這也是他們成熟感和成就心理的滿足，因為享受奢華的休閒生活會使他們自然而然產生一種尊貴的感受。在旅遊目的地選擇上，他們大多喜歡那些不僅自然風光、人文景緻秀麗，知名度高，而且服務設施完善發達的旅遊目的地。他們也是國外渡假旅遊的重要客源，並且停留時間較長。同時，由於經濟上的負擔較少，他們中的一部分人對一些新型的旅遊方式也樂於嘗試，例如登山旅遊、海底旅遊等等。總之，上層人士強調生活瀟灑、文雅，花錢購買的旅遊產品和服務要符合其身分地位，一

次美妙而有意義的旅行會是他們向他人炫耀的資本。

　　中等階層的人多數都具有成功的事業，他們在滿足基本的生活需要之外，有充足的可支配收入開展旅遊活動。他們講究體面，在心理上有較強的自豪感、虛榮感和誇飾感；他們同樣追求高品質、高標準的旅遊產品和服務，但不像上等階層的人那樣奢華，他們會認真考慮旅遊產品和服務的性價比如何，以決定是否購買。他們注重經歷，希望每一次出遊都能成為經典，留下美好的回憶。同時，他們強調旅遊產品的發展性，希望透過出遊增長自身經驗和知識。他們也十分推崇情趣和格調，注意透過旅遊增進自我形象。這一階層的人彼此影響較大，趨同心理更加突出。

　　低階層大多是由普通勞動者組成的。他們經濟上並不富裕，除了家庭日常生活消費，能用於出遊的預算很少，同時他們的工作時間較固定，因此短線旅遊居多。即使進行遠線旅遊，也大多集中在一年的幾個重大節日期間。他們在選擇是否旅遊、去何處旅遊、乘坐何種交通工具、參加哪些旅遊項目等方面都要進行認真考慮，決策時間較長，因為他們進行旅遊的限制性因素較多。同時他們又希望能透過一次旅遊活動獲得豐富的收穫，因而他們的選擇更加慎重。他們希望旅遊產品和服務是物美價廉的，對於食、住、行的檔次和標準要求不高，但是希望能盡可能地遊覽更多的旅遊景點，以豐富其旅遊經歷。他們樂於選擇成熟度較高的旅遊目的地，對折扣商店和大眾購物商店有極大的興趣，但對於一些附加的娛樂項目則很少嘗試。這個層次中還有一部分家庭，由於收入水平低，溫飽問題都難以解決，因此儘管他們熱愛生活，羨慕其他家庭可以外出旅遊，但他們自己一般無能力出遊。

三、研究社會階層因素對旅遊經營者的啟發

一方面，旅遊經營者應根據各階層人們的特點，選擇合適的群體，進行旅遊產品的開發與促銷。從以上的分析可以看出，不同階層的人們具有不同的旅遊消費偏好，旅遊經營商應根據自己的經營能力，選擇其中的一個或幾個群體，進行有針對性的產品開發和促銷。例如一些旅行社已經根據市場情況，針對社會上層人士制定了一系列的豪華旅遊套餐；對中層人士提供了能豐富其經歷，又能提高其形象的旅遊產品，諸如「十四天十五國歐洲遊」等；對大眾家庭更是提供了大量物美價廉且豐富多彩的旅遊產品，例如「週末合家歡旅遊」、「國慶七天特惠遊」等。

　　另一方面，應適當地抓住人們渴望層級高升的心理。如前文所述，人們都具有「高攀心理」，希望能夠加入到比自己高的社會階層之中。在大多數情況下做到這一點並不容易，但人們卻可能會進行越層消費，以此獲得一種暫時的滿足。這為旅遊經營商提供了很好的機會。透過合理的旅遊策劃、組合和營銷技巧，旅遊經營者可說服高層人士購買更昂貴的旅遊產品；誘導中層人士消費高級旅遊產品；也可引導普通大眾家庭嘗試中層人士的旅遊產品。這種層級高升的消費模式，不僅旅遊經營者可以從中獲益，還可以逐步提高旅遊產品質量及旅遊者的消費層次。

第四節　社會文化與旅遊行為

　　文化是人類社會發展的智慧結晶，從一定意義上講，它反映了一個社會的個性。作為旅遊的客體，文化本身是一種旅遊吸引物，對遊客產生吸引力；作為一種環境，它也對身處其中的人們具有重要的影響。文化對旅遊者的影響，主要是從文化價值觀和文化衝突兩個方面體現的。

一、文化概述

「文化」一詞使用頻率較大，在各個學術領域中未免會有不同的含義，我們這裡探討的文化，是指人類在社會歷史發展過程中生產和創造的全部物質財富和精神財富的總和，從理論上可以分為兩類，即物質文化和非物質文化。物質文化是指由人類創造和生產出的具有實物形態的產品，例如汽車、食品、服裝、房屋等。非物質文化是指較為抽象的不具有實物形態的人類社會產品。例如風俗、時尚、信仰等。但實際上，我們很難對文化簡單地進行歸類，在它們中間其實還存在著一個相當廣泛的過渡帶。一些文化的表現既是精神上的，同時又會具有某些物質的載體，例如語言，它是人們為了互相交流而創造出的一種非物質的文化，但同時它又可以透過一些物質的字符表示出來。總之，文化的內容是極其複雜的，涉及的內容也相當廣泛，它與社會的發展密不可分。人們生活在特定的社會中，必定會共享同一種文化，久而久之這種文化就會成為人們思維和行動上的共性，「規範」人們的行為。同時，不同性質、不同形式的社會也會有不同的文化，從而會對人們的活動產生不同的影響。文化作為一個大型的非人格化的參照群體，對人們的消費行為具有深遠的指導意義，所以對它進行較細緻的研究，有助於我們瞭解每個社會的「個性」，更好地分析旅遊者的行為。

儘管各個國家、地區、民族的文化有所不同，但文化作為一種社會現象，仍然具有一定的共性特徵，例如文化的無形性、習得性等等，其中「地域性和超地域性」、「時代性和超時代性」是旅遊業所關注的兩個鮮明特性。

（一）文化的地域性和超地域性

文化的地域性是指不同地域的文化具有一定的差異性。人類自誕生以來，便具有與自然和諧的本能，於是人們從自身的發源地逐

漸遷移到適合人類生存的各個地域，開始了彼此相對隔絕的嶄新生活。各個地區由於在氣候、土壤、水文、植被等自然方面有很大的差距，因而人們利用自然和改造自然的過程形成了鮮明的地域特色。從巴比倫、埃及、希臘、中國四大文明發源地的形成到今天，全世界的人民憑藉其勤勞和富於創造性的勞動，形成了層次分明和豐富多彩的地域文化，例如東方文化、西方文化、亞洲文化、美洲文化、中國文化、日本文化等。隨著當代科學技術的飛速發展，儘管人們的溝通交流日益簡便，全球有向「地球村」發展的趨勢，但由於歷史積澱以及客觀環境條件的影響，這種文化的地域性還是很強的。

文化的超地域性是指不同文化之間的一種融通，即各種文化會有一些相同或相似的部分。文化的超地域性源自兩個方面：一是各個不同的地區在文化自創過程中都包含著共同的文化因素，這些文化因素不受地域限制，例如各種不同的文化基本上都包括語言、音樂、舞蹈、體育運動等形式，因為這些可以表達人們內心的活動和需要；二是一種文化形式產生於某地域後被其他地域所認可和接受，例如科學技術發明的普及是可以超越地域界限的，大多數非物質形態的文化也很容易被不同地域的人們接受，並利用當地特有的物質形式反映出來。

（二）文化的時代性和超時代性

文化的時代性是指文化具有鮮明的時代色彩，不同時期的文化是和不同時期的生產力水平相伴而生的。生產力的不斷發展，科學技術的進步，人們思想的解放，必然推動文化向前發展。自人類誕生至今，我們經歷了原始文化、中世紀文化、近代文化和現代文化，這是一個從原始野蠻走向文明的進步過程。隨著生產力的進一步解放和發展，人類肯定還會創造出更絢麗的文化。

文化的超時代性，是指各地域、民族、國家的文化在各時代的

傳承中會保持一些共有的內容。一種文化從最原始的階段發展至今，必然要經歷一個漫長的發展過程。這一過程是對文化去其糟粕，取其精華的積累過程。任何一種具有悠久歷史的文化都不可能是對已有文化的全盤否定，而只能是對傳統的繼承和創新。現代文化既然是從傳統文化發展而來的，就不可避免地帶有傳統文化的痕跡。

二、文化對旅遊行為的影響

文化對旅遊行為的影響主要從文化價值觀和文化差異兩個方面得以體現。

（一）文化價值觀與旅遊行為

不論處在什麼時代、什麼地域的人，都會受到當時當地文化的薰陶，其價值觀中必然融入該文化的因素，並逐漸形成對文化的價值觀。

在生產力尚不發達，物質產品緊缺的時代，旅遊被人們所忽略，甚至被有些人看作是玩物喪志。而在物質文明和精神文明都相對發達的今天，人們在解決溫飽和擁有閒暇時間的同時，開始關注自身潛在的需要，開始探索一種更理想的生活方式。假日旅遊、休閒渡假已經不再是少數人的奢侈享受，正成為人們普遍的生活方式。文化價值觀的這一縱向影響在很多國家、地區都有明顯表現，例如，日本二戰後曾經下令嚴禁國民出國旅遊，當時日本國民對出遊一直持冷淡態度；但隨著該國經濟的發展，外匯收支出現較大盈餘時，政府轉變態度，大力倡導國民出境旅遊，這就促使日本國民的旅遊觀念逐漸改變。十幾年前日本人一生進行兩次旅遊就很滿足，即結婚時蜜月旅遊一次，退休時旅遊一次。今天，其國民的旅遊觀念又前進了一步，認為人的一生可以進行三次，甚至多次的旅

遊。近年來日本女性出境旅遊市場的崛起也是和其文化價值觀的轉變密不可分的。

（二）文化差異與旅遊行為

文化差異對人們旅遊行為的影響，既有積極的方面，也有消極的方面。

從正向看，文化的差異能夠對旅遊者產生巨大的吸引力。這種吸引力主要來源於旅遊目的地當地與旅遊者之間存在的文化差異。當地文化越有特色，兩種不同文化互相碰撞產生的文化震撼越強烈，旅遊吸引力也就越強。例如住在溫帶地區的人們希望能到寒帶和熱帶地區去旅遊；內陸國家和地區的人們希望去沿海的旅遊勝地渡假；有悠久文化傳承的國度對建國歷史短暫的國家的人民有極大的神祕感和誘惑力……

從負向看，文化差異也會帶來文化衝突。旅遊者在自己的文化氛圍中長期生活，從思想到行為方式已經形成一種固定模式，但當旅遊者進入一種全新的文化環境時，就好比異物放入一個有機的組織中，必然會引起一些不適和排斥的反應。

文化衝突對旅遊者帶來的衝擊，一般分為三個階段：

1.強烈衝擊階段

產生於旅遊者剛剛與旅遊目的地接觸的時期。此時旅遊者十分興奮，對目的地的許多事物有濃厚的興趣，但在相互作用過程中卻發現目的地的文化有許多獨特之處，有些甚至與自身的文化完全對立。這時他們的視覺、聽覺、嗅覺等知覺系統都受到強大衝擊，變得敏感，心情也由開始的亢奮變得收斂和謹慎。

2.適應與協調階段

旅遊者在與旅遊目的地的頻繁接觸中逐漸摸索出一些經驗，開

始入鄉隨俗，掌握了一些與當地人溝通的技巧，欣賞並吸收不同文化中令他們覺得出色的部分。此時旅遊者的心情變得平穩而舒暢，緊張情緒得以緩解，他們還會無意識地將自身的文化表現出來，從而形成不同文化的相互滲透和融合。

3.不適應和恢復階段

這是旅遊者旅途結束後回到本土所要經歷的階段。在被異域文化的強烈衝擊後，旅遊者的思想和行為會自覺或不自覺地「兼容並蓄」某些與其相適應的東西，因此當重新投入日常生活時，旅遊者還要經歷一個再次調整和恢復的階段。

人們在接觸新文化時，面臨文化衝突，都要經歷一個調整和更新的過程，這一適應過程的長短，與性別、年齡、受教育程度等人口統計因素有密切關係，例如在大多數情況下，男性、年輕人、受過高等教育的人分別比女性、老年人、教育水平低的人適應能力強。同時這種適應能力也受到旅遊經驗和旅遊形式等相關因素的影響，例如經常出遊的旅遊者比初次旅遊的旅遊者更能迅速適應環境；散客旅遊者較團隊客人能更快融入旅遊目的地居民的生活。當然，還有其他很多因素影響著人們對文化衝突的反應能力。

實際上，由文化差異而產生的衝突，不僅作用於旅遊者，也作用於旅遊目的地。由於我們本節主要介紹的是社會文化對旅遊者旅遊行為的影響，所以文化差異與衝突對旅遊目的地的影響就不在這裡討論了。

三、研究社會文化因素對旅遊經營者的啟發

（一）增加宣傳力度，消除旅遊者疑慮

儘管旅遊者有探新求異的心理，但首先他們也要對旅遊目的地

有所瞭解才可能對其產生興趣，如果旅遊者從未聽說過某旅遊目的地或對某旅遊目的地沒有任何感性認識的話，他們是不會將其納入選擇範圍的。此外，即便是旅遊者對某旅遊目的地很有興趣，他們也會因目的地與其居住地文化的不同而在選擇時有所顧慮。他們會擔心語言交流是否有障礙，當地飲食是否合口味，當地居民是否友好等問題。因此，旅遊經營商應該加大對外宣傳力度，要特別注意口碑宣傳的影響力，使旅遊者瞭解目的地及其旅遊產品，消除他們的購買疑慮，對旅遊目的地充滿信心。

（二）整頓自身服務，樹立良好形象

文化衝突的客觀存在，要求旅遊企業必須「苦練內功」，透過加強自身管理，向旅遊者提供熱情禮貌、全面周到、精緻入微的旅遊產品和服務，從而使遊客有賓至如歸的感覺，使旅遊企業的良好形象和服務成為吸引旅遊者的招牌。在現實情況中，很多旅遊企業會人為地導致文化衝突的出現和加劇。例如導遊素質過低，不負責任地向遊客傳遞有歧義甚至完全錯誤的資訊；一些旅遊服務景點「狠宰」外地遊客，牟取暴利等等。對此，旅遊企業首先要保證產品和服務的標準化；其次，在此基礎之上，要加入個性化服務，以滿足旅遊者在本土已經習慣的某些需求，減少其異域不適感。

（三）利用地域差異突出特色

如前所述，人們之所以樂於前往異地旅遊，正是由於異域文化具有強大的吸引力。因此，旅遊目的地應重視挖掘和強化當地文化特色，使其正向拉力的作用加大。

（四）順應文化發展，引導潮流趨勢

文化具有時代性，不僅不同時代的文化具有很大差異，而且同一時代的文化也會隨時間的推移而有所變化。例如，隨著人們需求的轉變，旅遊目的地的熱點、溫點和冷點地區始終是變化的；人們

對旅遊方式的選擇也逐漸由喜愛大眾團隊旅遊轉向更加青睞小團體出遊和自由度更高的散客旅遊；人們對旅遊形式的選擇也變得更加豐富多彩，從最初單一的觀光旅遊演變為今天種類繁多的旅遊形式，如探險旅遊、渡假旅遊、商務旅遊、修學旅遊等。總而言之，隨著社會的進步，人們對旅遊的需求會更富於變化，旅遊經營者應努力把握不斷變化的旅遊消費市場，不僅要提供旅遊者需求的旅遊產品，還要善於引導旅遊消費潮流。

（五）尊重不同民族、國家的風俗習慣，挖掘本地傳統文化

傳統文化的積澱影響著人們的觀念和行為，自然會對人們的旅遊行為產生影響。旅遊活動應該成為一項促進國際交流、傳播民間文化的和平事業，因此旅遊經營者要對不同民族、國家的風俗習慣有所瞭解，力求將不必要的衝突降低至最小的程度。同時，要善於利用和保護前人留下的寶貴遺產，與當地自然風光巧妙融合，使旅遊目的地散發出與眾不同的美感。

思考與練習

1.如何理解群體？在旅遊過程中群體對旅遊者的行為會產生怎樣的影響？

2.家庭形態是如何影響旅遊者消費決策的？對此旅遊經營者應採取哪些措施？

3.簡述家庭生命週期對旅遊者消費行為的影響。

4.試述社會階層研究對旅遊經營者的重要意義。

5.文化價值觀是如何影響旅遊者行為的？這對於旅遊企業有何啟發？

6.文化衝突對旅遊者行為有哪些影響？旅遊企業應從中獲得哪

些啟示？

　　7.假如你是旅行社產品推銷人員，你將如何向一個家庭宣傳並推薦旅遊產品，引導其作出購買決策？

第七章 旅遊者的審美心理

本章導讀

旅遊者的審美活動貫穿旅遊過程的始終。從自然景觀到人文景觀，從旅行社、旅遊飯店、旅遊交通公司的各類服務到旅遊目的地的風土人情，所有這一切，都將納入旅遊者的審美範圍之中。本章針對旅遊者審美活動中的審美心理進行了初步的探討，論述了旅遊者的審美心理特徵、旅遊者的審美心理活動過程等內容。在此基礎上，分析了旅遊者的審美心理對旅遊經營者的啟示，以及針對旅遊者的審美心理應採取的旅遊服務策略和旅遊經營策略。

第一節 旅遊者的審美心理

一、旅遊者的審美心理特徵

旅遊者的審美心理非常複雜，它是旅遊者的感覺和理解、感性和理性以一種特殊方式相互聯繫、相互作用的結果。例如，旅遊者在欣賞一幅畫，或者看到一處風景時，往往是一見到它們，就認識到它們的美，並引起相應的美的感受和感動。這種心理過程，並沒有明顯的從感性認識到理性認識的過程，也不需要經過抽象的邏輯思考。這也就是美學家們通常所說的「直覺」的審美心理現象。但是，我們應該注意的是，旅遊者的審美並不是只透過直覺，其中更有理性因素的作用。我們知道，人的心理過程是從外部獲得的非約束性訊息和人腦中積累的約束性訊息互相聯繫、互相作用的過程，人對現實的有意識的反應，始終是從事物獲得的直接印象同過去形

成的經驗、知識、思想互相聯繫、互相作用的結果。所以說，人的審美心理是「直覺和思維性相結合的深刻的審美感覺」。

具體來說，旅遊者的審美心理主要有以下特徵：

（一）旅遊者的審美需求和動機各不相同

旅遊者的審美需求是指促使旅遊者從事旅遊觀賞活動的內驅力。它是人的複雜需求的一種。根據馬斯洛的需要層次理論，審美需求屬於人的較高層次的需求，是一種精神性需求。

旅遊者的審美動機是指激發旅遊者發生旅遊審美行為的心理趨向，它是旅遊審美需求過渡到旅遊審美行為的心理中介。由於不同旅遊者的個性特徵、社會環境、文化背景各不相同，因此，他們的審美需求和動機也都不同。黃藝農在其所著的《旅遊美學》中認為，旅遊者的審美動機可分為三種：求悅，即透過旅遊審美，獲得身心愉悅；求知，即透過旅遊審美，開闊眼界，獲得知識；求志，即透過旅遊審美，實現自己的意志。

（二）旅遊者的審美感受既有共同性，又有差異性

審美感受是一種由審美對象所引起的複雜的心理活動和心理過程。在這個過程中，審美主體的各種複雜的心理因素（如感覺、知覺、想像、情感、思維等）以及它們之間的相互作用和審美主體本身的特殊條件（如生活閱歷、人生觀、世界觀、性格等），使得這種心理活動的結果，不是客觀事物簡單的、機械的複寫和模擬。

當然，對於大部分美景，不管是瑰麗的自然景色，還是宏偉的建築，或是一幅名畫，旅遊者都會生出美的感受。例如，面對難得一遇的尼加拉瓜瀑布，旅遊者會被其壯麗的氣勢所折服，所感動；面對七星岩溶洞中各種奇特的造型，旅遊者會對大自然的鬼斧神工而驚嘆。但是，我們還應該看到，旅遊者的審美感受是存在一定差異的。不僅不同的旅遊者面對同一個旅遊審美對象會有不同的審美

感受，而且即使是同一個旅遊者，在不同時間、不同地點、不同心情下，對同一個旅遊審美對象也會有不同的審美感受。同樣是面對廣闊無垠的大海，有的旅遊者想到的是大海寬容博大的胸懷，能載舟亦能覆舟的氣魄；而有的旅遊者想到的可能是大海的暴怒無常，原因可能是他曾經在大海中有過溺水或者其他不愉快的經歷。面對滿園秋色，有的旅遊者想到的可能是豐收的喜悅，而有的旅遊者想到的可能是豐收之後的凋零，只因他天性多愁善感。而同一個旅遊者在不同的心境之下，對同樣的鳥鳴之聲，有時會覺得悅耳動聽，有時會覺得聒噪擾人，也是同樣的道理。

（三）旅遊者的審美標準存在差異性

旅遊者在旅遊審美活動中，必然存在著審美判斷。而審美判斷與邏輯判斷不同，審美判斷首先飽含著審美主體的情感，並且是以不脫離審美對象的形象性為前提的。而由於審美主體情感態度的差異、審美對象形態的不同，旅遊者的審美判斷也就具有了多樣性。因此，旅遊者的審美標準也就存在著巨大的差異性。

一方面，不同的時代有不同的社會實踐、不同的經濟和文化形態、不同的生活環境等，人們的審美標準也就各不相同。原始社會時期，有些部落的人將自己的門牙銼掉，以使自己與反芻動物相似，並以此為美。中國古代社會婦女，以「三寸金蓮」為美，故紛紛纏足。而「環肥燕瘦」更是體現了人們審美標準的時代性。就當代社會的旅遊者而言，不同旅遊者的出生年代，比如1960年代出生的人與70年代、80年代出生的人，其審美標準是有差異的。

另一方面，世界上的各個民族，由於所處的地理位置不同，社會實踐、經濟發展程度、文化傳統的不同，形成了不同的文化心理結構，其審美標準也就具有了民族特色。例如，西方人認為園林之美在於其規則性，而中國的園林則崇尚自然之美。法國人憎惡綠色，因為侵法的納粹軍人的軍服是綠色，而且他們在舉行葬禮時有

鋪撒綠葉的習俗；墨西哥人喜歡紅、白、綠色組，因為他們的國旗是這種顏色；奧地利人喜歡綠色，在奧地利人眼中，綠色象徵著高貴，因它代表貴族。大部分民族以瘦為美，而南太平洋上的島國湯加人則以胖為美。漢族人大都討厭老鼠，以至於「過街老鼠，人人喊打」；而彝族人認為老鼠和老虎最能產生美感。我們的旅遊者來自五湖四海，來自世界各地，來自不同的民族，他們的審美標準勢必帶有或多或少的本民族的烙印。因此，在旅遊服務和經營中，一定要瞭解旅遊者審美標準的民族性，以免提供不合時宜的服務。

（四）旅遊者的審美體驗具有層次性

旅遊者的審美體驗，是指旅遊者由於各自美感程度的不同而呈現出的一種多層次現象。旅遊者對審美對象美感的體驗，一方面要受客觀的審美屬性和主觀的理解差異的影響，另一方面還要受審美主體的審美個性、審美敏感性及其歷史文化心理結構等多種因素的影響。

當代美學家李澤厚從層次論的觀點出發，發展了中國古代經學家兼文學家劉向的觀點，提出「審美有不同層次，最普遍的是悅耳悅目，其上是悅心悅意，最上是悅志悅神。悅耳悅目並不等於快感，悅志悅神也並不同於宗教神祕經驗」。在這裡，我們以此為基礎，來探討旅遊審美活動中，旅遊者不同層次的審美體驗，以期對旅遊者的審美心理特徵有一個更深刻的理解。

1.悅耳悅目

大多數美學家都認為，耳朵和眼睛是最重要的審美器官。人們的審美體驗主要是透過視覺和聽覺而得到的。但同時，他們也不否認味覺、嗅覺、觸覺等其他感覺在審美中的重要作用。這裡所說的悅耳悅目的審美體驗，也是指審美主體以視覺、聽覺為主的全部感官（包括味覺、嗅覺、觸覺和運動覺等）在審美活動過程中，所體驗到的愉快感受。這種審美體驗的基本特徵是生理上的舒適和心情

上的舒暢相互交融。它是直覺性的，是人們審美體驗的第一個層次。

悅耳悅目是廣大旅遊者最普遍也是最容易獲得的一種審美體驗。茫茫的綠色，清新的空氣，婉轉的鳥鳴，優美的歌聲，都會很容易地使旅遊者陶醉其中，獲得悅耳悅目的審美體驗。

2.悅心悅意

所謂「悅心悅意」，是指旅遊者透過看到、聽到、聞到或觸摸到的具有審美價值的審美形象，領悟到審美對象某些較為深刻的意蘊，進入到一種「對心思意向的某種培育」的欣喜狀態。這是一種經過昇華了的較高層次的審美體驗，是一種相對純淨的精神層面的喜悅。

在悅心悅意的審美體驗中，審美知覺、審美想像、審美理解、審美情感等心理功能都參與其中，旅遊者從眼前的事物領悟到更深遠的意味。旅遊者透過聯想、想像，給眼前的景色賦予了情感。比如，你聽壯族姑娘對歌，儘管你聽不懂歌詞，但是你不僅能體會到其音色和旋律的形式美，而且還能感覺到壯族姑娘蓬勃的青春美和甜蜜淳樸的愛情訊息。我們看李白的詩句，不僅是欣賞其用詞的精煉準確，而且從中更能體會到山河的壯麗。這種悅心悅意的審美體驗具有持續性和穩定性，會給人留下深刻的印象，即使是在若干時間之後，也會令人不斷地回想，並產生愉悅的感覺。

3.悅志悅神

悅志悅神，是旅遊者審美體驗的最高層次。它是指旅遊者在凝神觀賞審美對象時，經由知覺、想像、理解和情感等心理功能的交互作用，於悅耳悅目、悅心悅意的審美體驗中，進而喚起昂揚向上的精神和意志，激起追求道德超越和完善的動力。

之所以說這種審美體驗是旅遊者的最高層次的審美體驗，是因

為它體現了旅遊者大徹大悟的情懷和無垠的自我超越意識和境界，也體現了審美主體和審美客體的高度統一。在這種審美體驗下，旅遊者已經達到了「物我兩忘」的境界。例如，在欣賞北京的許多景點，如圓明園、故宮、長城時，旅遊者可能會遙想歷史的衰變沉浮、世事變遷，並在感慨驚嘆之餘，萌生一種沉重的歷史責任感和強烈的為中華之崛起的拚搏奮鬥精神。當然，這種審美體驗並不是很容易就能體會到的。它一方面需要旅遊者本身很高的文化素養，另一方面也需要旅遊工作者生動而詳實的講解以及其他一些有形或無形的努力。這種審美體驗將會伴隨旅遊者的終生，對旅遊者的生活產生重大的影響。

當然，上述三個層次的審美體驗的劃分並不是絕對的。對於有豐富的審美經驗和較高鑒賞力的旅遊者來說，在同一審美過程中，可能同時會有不同層次的審美體驗。而且，我們也不能因為悅耳悅目是較低層次的審美體驗就不予重視。因為，對於不同的旅遊者來說，悅耳悅目或者悅志悅神的審美體驗所帶來的愉悅程度可能是相同的。

二、旅遊者的審美心理活動過程

旅遊者的審美心理活動過程是旅遊者的審美意識與審美對象發生交互作用，形成審美感受的過程。這是一個極其複雜的過程，大體上可以分為審美注意、審美感知、審美聯想與想像、審美理解與感動四個過程。

（一）審美注意

旅遊者的審美注意，是指旅遊者在旅遊活動過程中，在遇到審美對象時，將注意力集中到審美對象之上。這是旅遊者得到充分的審美體驗的前提條件。旅遊者審美注意的出現，取決於兩方面的條

件，一是主觀方面的，一是客觀方面的。主觀方面的條件，是指旅遊者的資質、稟賦、修養、價值觀念、趣味選擇等。它們在很大程度上決定著哪些東西會引起旅遊者的注意，哪些東西不容易引起旅遊者的注意。客觀方面的條件，是指審美對象本身結構形態的有序性、新穎性以及風格表現的獨特性、新奇性。一般來說，過於熟悉或者過於陌生的東西，或者是毫無性格特徵的東西，不容易引起人們的注意。在旅遊者的審美觀日益成熟、審美經驗日益豐富的今天，旅遊經營者要想引起旅遊者的審美注意，必須富有創新精神，突出審美對象的特色和個性，將旅遊者的注意力吸引過來。

（二）審美感知

審美注意只是為旅遊者的美感欣賞提供了可能，要想實現旅遊者的審美心理活動，還必須將這種審美注意具體化為一種審美感知。旅遊者的審美感知是指旅遊者運用自己的審美意識對審美對象產生感覺，從中引起聯覺，進而對審美對象產生審美知覺，形成審美表象的過程。

1.審美感覺

審美感覺是審美對象的個別的現象、特徵或屬性在旅遊者頭腦中的反映。審美感覺是旅遊者最簡單的審美心理過程，但卻是整個複雜的審美心理過程的基礎。例如，當我們登上阿里山時，根本用不著思索，那罕見的地質結構，奇特的峰林地貌，千姿百態的杉樹，維妙維肖的怪石，變幻莫測的雲海，就會透過我們的眼、耳等感覺器官紛紛湧入我們的大腦中來，在我們的大腦中得到反映。

2.審美聯覺

審美聯覺是由一種審美感覺聯繫到另一種審美感覺的過程。例如，我們在公園中，看到紅花、綠葉、藍天、白雲，這種紅色、綠色、藍色、白色映入我們的眼簾和腦海中，形成的是紅、綠、藍、

白的色彩感覺。而我們的感覺並不到此為止。這種紅色的色彩感覺又會引起我們喜慶、熱烈的感覺，綠色的色彩感覺又會引起我們舒緩、和平的感覺，藍色的色彩感覺則會引起我們清涼甚至冷冽的感覺，白色的色彩感覺引起我們純潔、莊嚴的感覺。而後面這些喜慶、舒緩、清涼、純潔的感覺就是前面紅色、綠色、藍色、白色這些色彩感覺的聯覺。審美聯覺在旅遊者的審美心理過程中，可使旅遊者的審美感覺更加豐富多彩。

3.審美知覺

審美知覺是旅遊者把對審美對象各個不同種類的感覺加以聯繫和綜合，並運用自己以往的知識和經驗加以補充，從而對審美對象形成比較複雜、比較完整的反映的過程。比如，我們把對黃山的種種感覺，如景區內獨特的花崗岩峰林，形態奇特、剛毅挺拔的奇松，千奇百態、維妙維肖的怪石，雲來霧去、變幻莫測的雲海，可飲可浴、清澈甘冽的溫泉等等都聯繫起來，綜合為一體，並將這些印象與自己頭腦中以往對有關山水的審美經驗和知識加以比較，這樣就會在頭腦中形成對黃山的一個比較完整而複雜的印象。這就是旅遊者對黃山這個審美對象的知覺。

4.審美表象

審美表像是旅遊者在審美對象進入知覺狀態時，形成的審美對象的感性形像在其頭腦中的再現。審美表象通常表現為記憶。當旅遊者離開黃山以後，頭腦中依然會出現奇松、怪石、雲海、溫泉的景象，這就是審美表象。

總之，旅遊者的審美感知過程，尚屬於對審美對象的感性認識階段。在這一過程中，雖然旅遊者也會得到一些情感愉悅也就是美感，但這種美感並不深刻，不會持久。要想使這種美感更深化、強化，旅遊者還必須進行下面的審美心理過程。

（三）審美聯想與審美想像

馬克思認為，想像力是「人類的高級屬性」，因為無論是進行藝術創造還是審美欣賞，都離不開人們豐富而自由的想像。想像作為一個心理範疇，其內容和功能十分廣泛。聯想就是想像的一種初級形式。

1.審美聯想

審美聯想是指旅遊者由一個審美對象想到另一個與之有聯繫的審美對象的心理過程。我們知道，世界上的許多事物都是有聯繫的。當具有某種聯繫的審美對象反映到旅遊者的頭腦中，並在大腦皮層建立起暫時的神經聯繫時，只要一個審美對象出現，就會引起對另一審美對象的聯想。按照所反映的審美對象間的關係不同，一般把審美聯想分為：接近聯想、相似聯想、對比聯想。

接近聯想。在空間或時間上接近的事物，在經驗中容易形成聯繫，因而容易由一事物想到另一事物。例如，旅遊者看到秦始皇陵兵馬俑就會聯想到秦始皇橫掃六合、一統天下的盛況；由「霸王別姬」這道菜就會令人想到項羽臨終前「不肯過江東」的困境與豪情等等。

對比聯想。由某一事物的感知或回憶引起和它具有相反特點的事物的回憶，稱為對比聯想。例如，當旅遊者欣賞小橋流水、清雅舒適的江南風光之時，卻忽然想到了茫茫蒼蒼的西北大漠。

2.審美想像

審美想像是指旅遊者對自己頭腦中已有的表象進行加工改造而形成新形象的心理過程。根據審美主體對現有形象的依賴程度，可以將審美想像分為知覺想像和創造性想像。

知覺想像，是指旅遊者在審美活動中，不完全脫離眼前具有感性形象的審美對象，並在此基礎上加以想像的心理過程。例如，許

多遊覽過石林的旅遊者，都會有過這樣的經歷，即從眼前的「阿詩瑪」石柱，想起阿詩瑪的動人傳說，並在腦海中浮現出阿詩瑪那楚楚動人的美麗形象。

創造性想像，是指旅遊者基本不依賴已有的形象而獨立創造出新形象的想像。藝術家在創作過程中，往往會脫離眼前的事物，透過自己的創造性想像，在內在情感的驅動下對許多記憶表象進行剖析和綜合，從而創造出一種從未有過的嶄新形象。比如，在曹雪芹的小說《紅樓夢》中，賈寶玉、林黛玉等藝術形象，就是作者透過這種創造性想像創造出來的。

審美聯想與審美想像，是旅遊者從對審美對象的感性認識上升到理性認識的中間環節。它們使旅遊者對審美對象有了一定程度的理解，從而加深和豐富了透過審美感知獲得的情感愉悅。

（四）審美理解與感動

審美理解是指旅遊者把握審美對象的內部聯繫和本質的思維過程。也就是旅遊者在審美感知、審美聯想和想像的基礎上，進行理解和思考，把握審美對象深處的意味、意義和內涵的過程。這種理解包括對審美對象表面形式的理解，對審美對象表現的內容和表達的主題的理解，以及對審美對象所處的時代背景和體現的時代精神的理解等等。審美理解不同於科學理解。在旅遊者的審美理解中，往往滲透著他們的主觀因素，即審美意識，主要是指其經驗、知識和情感。旅遊者在理解一個審美對象時，往往會憑藉自己的知識、經驗和情感，對審美對象的美醜、美的程度、美的特徵、美的內涵、美的意義等作出自己的理解。

在審美理解的基礎之上，旅遊者往往會產生審美感動。審美感動是一種更為積極主動的心理過程。它是旅遊者的審美聯想和想像進一步展開、審美體驗進一步昇華的過程。例如，當人們欣賞柳宗元的《江雪》詩「千山鳥飛絕，萬徑人蹤滅。孤舟蓑笠翁，獨釣寒

江雪」時，眼前首先可能會浮現出一幅肅殺的雪景，隨之，他們會想到獨釣寒江的詩人的身世和處境、一生的遭遇和一心報國的胸襟情懷與獨處寒江的孤寂心境，從而產生深深的共鳴和感動。

審美理解和感動，是旅遊者審美心理活動的較為高級的階段，是一種更深刻的心理活動形式。只有經過理解和感動，旅遊者對審美對象的印象才會在腦海中經久不衰。

當然，在旅遊者進行旅遊活動過程中，這四個審美心理過程並不是截然分開的，而是相互交錯、參差展現的。旅遊工作者要盡力創造更加具有吸引力、震撼力的旅遊產品，引起旅遊者的審美注意，激發其審美感知，強化其審美聯想和想像，使之最終達到審美理解和感動。

第二節 旅遊者的審美心理與旅遊服務策略

一、讓旅遊者發現美，並善於發現旅遊者身上的美

前面我們已經詳細地分析了旅遊者審美心理特徵，這對於旅遊服務人員更好地理解旅遊者心理來說意義重大。我們知道，旅遊者在審美活動中，能夠體驗到一種特有的滿足感和愉快感，這就是美感的一種功能特性——愉悅性。旅遊服務人員在旅遊服務過程中，應該努力喚起旅遊者的這種愉悅性。這可以從兩方面來進行：旅遊服務人員和旅遊者本身。

從旅遊服務人員方面來說。在旅遊者眼中，旅遊服務人員本身就是一個審美對象。對服務人員的容貌舉止、穿著打扮、服務態度

如果加以細心的設計，會讓旅遊者感受到人之美。具體來說，旅遊服務人員穿著、化妝要合宜，微笑要伴隨整個服務過程，服務態度要真誠。真、善與美是統一的。只有真誠的服務，才能讓旅遊者感覺到美。

從旅遊者自身來說。旅遊服務者要善於發現他們身上的美。無論是他們的衣著、打扮，還是在言談中表現出來的氣質，總會有美的內涵。服務人員不僅可以真誠地予以讚美，而且還可以將客人的審美觀點，在服務過程中予以體現，以表現對客人審美眼光的肯定。大部分人都希望自己的審美眼光得到肯定。當客人看到自己喜歡的顏色出現在客房的床鋪、窗簾上時，當客人對飯店餐桌上插花的意見得到採納時，當客人聽到自己推薦的音樂迴響在大聽的酒吧時，那種愉悅感必會充溢心間。

二、在旅遊服務中加入能夠喚起旅遊者美感的因素

高爾基曾說過：「照天性來說，人都是藝術家。他無論在什麼地方，總是希望把『美』帶到他的生活中去。」但是，儘管如此，旅遊者對美的感受有時候是需要激發的。旅遊服務人員在服務過程中，必須時時以一種審美的眼光看待自己的旅遊服務，開動腦筋，喚起旅遊者的審美感受。這些可以從一些非常細小的事情中得以體現。比如，飯店中播放背景音樂是很普通的做法，但是，如果服務人員稍稍動點心思，將飯店中常見的背景音樂，如低沉的鋼琴曲根據不同季節換作如春天的布穀鳥、小燕子，夏天的喜鵲，秋天的蟲鳴等大自然的聲音，這無疑會給旅遊者一種耳目一新的感覺，獲得一種美的享受。又比如，一般的飯店在走廊上會掛有一些名人字畫。飯店的行李人員在送客人進房時，如果發現客人對那些名人字畫感興趣，可以輕聲細語地為客人講解，並徵求客人的意見，讓這

短短的「走廊之行」因為有了對藝術的審美欣賞而不再枯燥。

三、旅遊者審美心理與個性化服務

　　飯店管理中的一個突出問題便是太把一些所謂的標準當標準了。誠然，飯店管理又稱為「半軍事化」管理，一些硬體上的國際標準是應該嚴格遵守的。但是，如果太死板，而將一些本應人性化的東西也標準化了，就會顯得太機械，缺乏熱情。如前所述，旅遊者的審美需求與動機、審美體驗、審美感受各不相同。這就要求旅遊服務人員在服務過程中，要細心觀察並準確把握客人的審美心理特徵，為其提供個性化的服務。例如，某旅遊組織的一位接待人員到機場接到某位重要客人之後，發現客人的皮包、皮鞋、領帶都是紅色的，並對機場的一幅以紅色為主色調的廣告畫大加讚賞。這位接待人員便猜測這位客人一定特別喜歡紅色。因此，趁客人去洗手間之機，他打電話到這位客人即將下榻的飯店，告知客人的喜好，讓飯店迅速將客房的窗簾、桌布和床罩都換成了紅色。當這位客人到達住處之後，大喜過望。這些都是很小的細節，但就是透過這些細節，讓客人既滿足了自己的審美偏好，又看到了服務人員將顧客至上見於細微的心靈手巧之美。

四、審美疲勞與改進旅遊服務質量

　　無論是多美的東西，看的多了，就很容易視而不見，熟視無睹，甚至會由於審美疲勞，產生相反的效果。在這個「唯一不變的東西就是變化」的時代，旅遊者的審美心理、口味、特徵也在發生著變化。他們希望看到一些新鮮的、新奇的東西，而不希望每次接受的旅遊服務都是千篇一律、毫無新奇感的。當然，飯店建築的整體外觀、旅遊景區的固定景點都不容易改變，但是，我們可以從小

處入手，讓我們的旅遊服務常變常新，避免讓旅遊者產生審美疲勞。例如，旅遊服務人員的服裝要有特色，餐廳的桌椅擺放可以常常變換，飯店中燈光的設計也很有發揮的餘地。比如，在保證質量的基礎上，走廊上的燈可以設計成感應式的，當顧客行走在走廊中時，隨著腳步的移動，柔和的燈光緩緩地亮起，會給客人一種如夢如幻的審美感受和備受重視的感覺。而在客房中，客廳、洗手間、床頭等處的燈光，可以根據客人對功能、色彩的喜好，為他們提供多種選擇，以避免客人對千篇一律的白熾燈燈光感到厭倦。

　　總之，根據旅遊者的審美心理特徵提供服務，對旅遊服務人員來說是一個再怎麼強調也不為過的問題。旅遊者的審美心理各有特徵，正如俗語所說的「千人千口味，萬人萬脾氣」。因此，要使自己的服務符合旅遊者的審美心理，旅遊服務人員就應該認真研究旅遊者的審美心理，從細節入手，抓住旅遊者的愛美之心。

第三節　旅遊者的審美心理與旅遊經營策略

一、根據旅遊者的審美心理特徵設計旅遊產品

　　根據旅遊者的審美心理特徵，設計旅遊產品，涉及旅遊工作的方方面面。這裡，我們只選取幾項比較有代表性的工作加以論述。

（一）按照美的規律建造美「家」

　　眾所周知，旅遊飯店是旅遊者的「家外之家」，在旅遊活動中占有重要的地位。而現代旅遊是具有全方位、綜合性審美特徵的活動，旅遊者對旅遊飯店的審美要求越來越高。它不僅要有高度舒適和高度效能的服務設施，還要有高度審美效果的視覺形象和充滿情

趣的環境氛圍。對此，旅遊飯店可以從以下幾個方面下手：

1.旅遊飯店的選址

旅遊飯店的選址不僅影響其規模、舒適程度、經濟效益，而且還會影響其審美效果，因此，必須慎重對待。從美學的角度考慮，旅遊飯店，即使是處在鬧市中的旅遊飯店，也應該盡力選擇在優美的自然環境中建造，借助自然美來美化自己的內外環境。在自然環境中建造的旅遊飯店，一定要注意與周圍環境的和諧協調。建築風格要反映周圍的自然景觀特徵，體現當地的民族風格和地方特色，不能過於突兀，損害整體自然風景之美。一般來說，風景區內旅遊飯店的選址和設計，要遵循「宜小不宜大，宜藏不宜露，宜淡不宜濃，宜中不宜洋，宜遠不宜近，宜散不宜聚，宜麓不宜頂」的原則，要盡量使建築融於周圍環境之中。

2.旅遊飯店內部環境的美化

旅遊飯店的室內環境是旅遊者在飯店內活動的主要空間，因此其審美要求也特別高。內部環境首先要滿足內部空間的各種使用功能，否則美感就無從談起。旅遊飯店的設計既要能夠滿足旅遊者對清潔、舒適、安靜、方便的物質要求，又要能夠滿足對環境情調、自然美景、民俗風情、歷史藝術等方面的精神要求，給旅遊者創造一種舒適而優美的意境。這就需要旅遊飯店從採光、照明、色彩、聲響、裝飾、布局等各個方面，都按照審美的眼光來設計和安排。.

（二）按照美的規律設計美景

遊覽美景是旅遊者旅遊活動的主體部分，因此，景觀設計一定要美。自然景觀，如名山大川、河湖飛瀑等，要體現其形態美、氣勢美、色彩美、聲響美、晦明美、變化美以及蘊涵其中的人文美；人文景觀，如古代宮廷、陵園、寺觀、佛塔、壇廟、橋樑等建築，

既要讓旅遊者領略到其中純粹的建築藝術美，又能瞭解由歷朝歷代而積澱其中的歷史滄桑之美；藝術作品，如雕塑、書法、音樂等等，則要根據不同層次的旅遊者的需求為其講解，避免出現曲高和寡的現象。

（三）按照美的規律提供美食

美食，不僅美在口味上，而且美在形態上。所謂「色、香、味、意、形」俱美，才算是真正的美食。旅遊經營者提供的美食，不僅在於調動旅遊者的食慾，更在於激發其情趣。因此，無論是中餐還是西餐，無論是正宗大菜，還是地方美食，只要是旅遊者喜歡的，都可以提供。

（四）按照美的規律塑造人的美好形象

我們這裡所說的人，是指旅遊服務人員。旅遊者的旅遊活動，自始至終離不開旅遊服務人員（例如導遊以及旅遊飯店的服務人員等）的參與，因此，旅遊服務人員本身也就成為旅遊產品的一個重要組成部分。可以說，旅遊服務人員是旅遊者接觸到的第一個審美對象，其次才是自然景觀、人文景觀等審美對象。如果旅遊服務人員給旅遊者留下一個良好的審美形象，這無疑會給旅遊者以後的旅遊審美活動打下一個好的基礎。所以，旅遊服務人員應該按照美的規律來進行自我審美形象塑造。

旅遊服務人員的自我形象審美塑造，一般來說要從內、外兩個方面來進行。一方面是儀表美、儀態美、語言美、行為美等美的外在表現形式。這既需要旅遊部門對其員工的培訓，又需要旅遊服務人員本身對美的關注。另一方面，也是更為重要的方面，則是旅遊服務人員的心靈美。心靈美是人的整體形象美的決定因素。只有具備了心靈美，旅遊服務人員的儀表美、儀態美、語言美、行為美才會有依託。（這一點我們在後文還會有所介紹）

二、根據旅遊者的審美心理特徵，開展能打動旅遊者心理的旅遊宣傳和促銷活動

　　旅遊者的審美動機並不是單一的，往往是多種審美動機交織在一起的。而且有些審美動機往往具有內隱性，連旅遊者自己有時也說不清楚自己到底是被哪種審美動機所驅動。因此，對於旅遊目的地及各個旅遊風景區的旅遊經營者來說，其宣傳和促銷應該借助現代高科技手段，不僅要體現自然景觀之美的直觀性，還應能夠將人文、藝術之美的內涵透過各種文字和聲像材料表達出來。

　　文字材料包括各種宣傳畫冊、旅遊宣傳卡等。為了突出其審美效果，吸引旅遊者的注意，文字材料一定要簡明、生動、上口，色彩圖案既要具有一定的視覺衝擊效果，又要避免主題不突出，讓人有眼花繚亂之感。

　　影音包括各種錄音、影像材料。其中，電視廣告是一種很有影響力的宣傳手段。電視作為一種大眾傳媒，傳播面積廣，受眾多，與人們的生活關係密切。旅遊經營者可以根據觀眾的愛好、審美口味和自己的審美取向，透過自己的創造和加工，以及電視手段的應用，以鮮明鮮活的電視語言——畫面和聲音，向旅遊者介紹自己旅遊目的地的特色和個性，創造出具有獨特、深遠美學意義的宣傳節目。

　　網路廣告就是在網路上做的廣告。利用網站上的廣告橫幅、文字連結、多媒體的方法，在網際網路刊登或發布廣告，通過網路傳遞到網際網路用戶的一種高科技廣告運作方式。與傳統的四大傳播媒體（報紙、雜誌、電視、廣播）廣告及近來備受垂青的戶外廣告相比，網路廣告具有得天獨厚的優勢，是實施現代行銷媒體戰略的重要一部分。Internet是一個全新的廣告媒體，速度最快效果很理想，是中小企業擴充裝大的很好途徑，對於廣泛開展國際業務的公

司更是如此。

另外，在旅遊實踐過程中，培養並配備高素質的旅遊講解人員，以便能夠將蘊涵在自然景觀之中的文化、歷史內涵傳達給旅遊者，也是非常重要的。

三、加強旅遊從業人員的美學修養

無論是發現美，還是創造美，都需要旅遊從業人員有較高的美學修養。加強旅遊從業人員的美學修養，可以從以下幾個方面下手：

（一）美化自身審美形象

俄國作家契訶夫曾經說過：「人的一切都應該是美的：面貌、衣裳、心靈、思想。」反過來說，要想美化自己的審美形象，就應該從以上各個方面進行。一般來說，旅遊從業人員可以從儀表、儀態、言談、舉止、心靈五個方面來塑造自己的審美形象。

1.儀表美

儀表，指一個人的外表，包括形體、長相、服飾以及個人衛生、健康狀況等。旅遊從業人員在儀表方面應重視自己的儀容和服飾。如髮型要整潔美觀，面部要化淡妝，雙手要清潔、不留長指甲，口腔保持衛生，沒有其他異味。旅遊從業人員的服飾，要與自己所在的工作環境相適應，盡量有自己的特色，又不能太花哨。

2.儀態美

儀態，是指一個人在日常生活和工作中表現出來的體態、造型。它通常包括站姿、坐姿、行姿、表情、目光、手勢等內容。旅遊從業人員要講究站姿、坐姿、行姿的優雅、端莊，表情的自然，面帶微笑，講話時與對方進行充分的目光交流，並附帶適當的手

勢。

3.言談美

言談，是人們為了某種目的，在一定的語境中以口頭形式運用語言的一種活動。旅遊從業人員的言談態度要端正，言談的內容要簡潔明了，言談中要注意敬語、謙語的運用，並在交談過程中注意傾聽。

4.舉止美

舉止，是一個人行為與風度的總稱，是一個人性格、氣質、文化水平以及道德素養的外在表現。旅遊組織對於旅遊業從業人員，都有一套嚴格的舉止規範。從總體上說，旅遊從業人員的舉止規範可以概括為：落落大方、不卑不亢、一視同仁、言行一致。

5.心靈美

心靈美，涉及一個人的思想、情趣、品德等。只有心靈美的旅遊從業人員才能做到對旅遊者真誠、親切，真正尊重和關心旅遊者。

（二）提高自我審美能力

旅遊從業人員只有本身具有較高的審美能力，才能領略到生活中無處不在的美，並將所感受到的美傳達給旅遊者，幫助旅遊者達到更高層次的審美體驗。

1.培養審美感受力

在現實中，有的人感受力強，有的人感受力弱。有的人看到一幅美景或者聽到一首樂曲，會因領略到其中的美而欣喜若狂，而有的人則會覺得沒有什麼出奇之處。這種反應上的差別，就是審美感受力的差別。作為一個旅遊從業人員，應該培養自己的審美感受力，積極投身到旅遊審美實踐活動中，用眼睛去觀察，用心靈去體

會，在同自然美景與藝術世界相互交往的過程中，「使自己的感覺活動逐漸適應對象世界中對稱、均衡、節奏、有機統一等美的活動模式，最後形成一種對這一模式的敏銳選擇能力和同情能力。」

2.豐富審美想像力

所謂審美想像力，就是審美主體在直觀審美對象的基礎上，借助大腦中存儲的已有圖式，對其進行改造、重鑄、豐富、完善與創新的能力。由此看來，豐富審美想像力，就應該注意內在情感的培育和內在圖式的積累。人的情感是從社會實踐中積累起來的。從審美角度來看，旅遊從業人員本身只有透過廣游風景名勝，欣賞各種藝術作品，接觸各色各樣的人群，品嚐各種美食，才能在頭腦中積蓄各種有關自然美、社會美、藝術美、飲食美的圖式，豐富自己的審美想像力。

3.提高審美理解力

審美理解力是一種在審美感受的基礎上，把握審美對象內在意味的能力。當然，對任何事物的理解力都不是與生俱來的，而是透過大量的實踐活動逐漸培養出來的。審美理解力也不例外。

對於旅遊從業人員來說，提高審美理解力，通常有兩種途徑。一種是透過在業餘時間的學習積累，即在日常生活中，要廣泛涉獵有關文學、藝術、歷史、地理、宗教、建築、美學、民俗等方面的書籍，瞭解蘊涵在景觀背後的表現技法、歷史典故以及象徵意義。另一種途徑就是直觀體驗，即在審美活動中，克服理性思維的慣式，將科學態度和使用態度轉化為審美態度，讓情感與想像進入到審美對象中來，努力達到情景交融、物我同一的境界。一旦達到這種審美境界，也就意味著對這個審美對象的理解程度已經很深了。

4.掌握和運用旅遊觀賞藝術

旅遊從業人員，尤其是導遊人員，掌握一定的旅遊觀賞藝術是

非常必要的。

（1）動態觀賞與靜態觀賞相結合。動態觀賞是指按照一定的遊覽路線，或乘車船，或徒步，於移動過程中欣賞變幻莫測的景色。而靜態觀賞則是指在一定的地點於靜思默想中，體會景色的詩情畫意或哲理玄機。導遊人員在帶領旅遊者旅遊過程中，一定要將這兩種觀賞藝術結合起來，既讓旅遊者領略到步移景異的妙處，又能在靜觀中體會到景色背後的韻味。

（2）把握觀賞距離和觀賞時機。觀賞距離，既包括心理距離，又包括空間距離。心理距離通常由旅遊者自己調節。比如，一位北方遊客，忽然被帶領到極具南方特色的景點中遊覽，在他的心中會覺得眼前的景物與自己的想像存在一定的差距，而這種差距就是所謂的心理距離。而空間距離，是指景與人之間的實際距離。距離不同，所看到的景物也截然不同。這一點很容易理解。觀賞時機是指旅遊者觀賞各種景觀的時機。我們知道，特別是一些自然景觀，例如泰山的日出，峨眉山的「佛光」，必須在特定的時機才能觀賞到。因此，導遊人員必須把握好旅遊的行程，確保讓旅遊者在最佳距離、最佳時機觀賞到最佳景物。

（3）找好觀賞位置，把握好觀賞節奏。觀賞位置涉及視點、角度、方位乃至距離，這幾種因素對旅遊者的審美經驗有直接的影響。最為典型的是雲南石林的「阿詩瑪天然石像」，從不同的觀賞位置觀賞會看到不同的景象。例如，從正前方十步之外望去，看到的是一位亭亭玉立、著裙戴帽的妙齡少女；而從稍微偏左八步之外望去，看到的則是瘦骨嶙峋、風燭殘年的老太太。觀賞節奏在旅遊活動中也不容忽視。要根據景點的緊湊程度、旅遊者的身體狀況等因素，使觀賞節奏趨於合理化。

（三）培養創新精神，提高再創造的能力

從旅遊審美角度分析，旅遊從業人員的工作過程實際上是一個

藝術性的再創造過程。他們運用藝術化的語言和心靈，將旅遊者帶入一個充滿美感的世界。

　　要讓旅遊者時時、事事、處處感受到美，旅遊從業人員應該培養一種善於發現美和創造美的創新精神，要時刻以審美的眼光看待周圍的事物，於平凡中看出新意。

　　總之，加強旅遊從業人員的美學修養，是一個很大的課題。它既需要旅遊從業人員本身具有加強自己美學修養的意識，又需要在旅遊工作部門有一個加強美學修養的環境和氣氛。對於旅遊從業人員來說，這是一個任重而道遠的工作，需要在旅遊實踐中長期堅持，作出不懈的努力。

【案例】

　　建於唐代開元初年的樂山大佛，為世界上最大的古代石刻佛像，距今已有1200年歷史。但是，正是由於年代久遠，樂山大佛現在有很多汙垢、破損之處。歷經千年滄桑的樂山大佛位處亞熱帶濕潤區，建在強度不高的紅砂岩上。近年來由於受風吹、酸雨、水漬、江水衝擊和遊人日增的影響，大佛風化明顯，佛體表面模糊，甚至出現岩體剝離現象。大佛髮髻有些脫落，鼻樑明顯發黑，佛容日漸晦暗。佛身岩石長期受到大氣降水和山體滲透水侵蝕，積水滯留大佛胸腹部，致使岩石強度降低，造成佛體植物生長，霉菌滋生，風化加劇。受現代酸雨環境汙染，大佛面部「黑鼻」、「臉花」、眼角掛著「淚痕」。這對於樂山大佛本身的價值來說，是一個極大的破壞，對於旅遊觀賞者的審美來說，也造成了很大的負面作用。

　　為了治理大佛的「病症」，來自學研究單位的專家和技術人員採用聲、光、電等現代先進手段，對大佛進行了全方位的檢測鑒定，先後完成了大佛水上岸坡測繪和有關大佛區域的地形、水文、地質、氣象、大氣汙染等科學考察。

中國國家文物局、四川省考古研究所同當地工程維修專家一道為大佛會診。據悉，這次大佛清洗將集中在大佛面、肩、胸、腹等部位，重點清除「黑鼻」、「花臉」、「淚痕」。此次清洗共分三步：一、清除佛身垃圾雜草；二、去除佛身肩部原有不合理的水泥抹層，改用熟石灰、炭灰和水混合的三合土做基層，然後塗抹肉色的灰漿；三、採用熟石灰、麻筋、紅砂粉和水的傳統錘灰材料來修補佛身裂縫破損部位，以恢復大佛潔淨、端莊的原貌。

這次修復，在「修舊如舊」的前提下，運用各種高科技手段和經過多次實驗、科學配方、精心加工而成的材料，嚴格按照審批設計方案中的每一項技術指標和參數進行操作，最終基本上恢復了樂山大佛的「真身」，讓旅遊者更加深刻地感受到了唐朝時的「原形神韻」，受到了廣大旅遊者的一致好評。

這則案例告訴旅遊經營者，對於自己旅遊景區內的旅遊景點，特別是歷史文物古蹟，一定不能只是為了保持其原貌，而不加保護和修復。而應該在保持原貌的基礎上，「以舊修舊」。做到既不能損害古蹟原有的審美價值，又能讓旅遊者看到其原貌。另外，在不破壞旅遊景區氛圍的基礎上，要為旅遊者提供舒適的遊覽環境和合宜的旅遊服務，增加旅遊者整個旅遊活動的愉悅感。

【案例思考】

1.從審美心理和旅遊業經營兩個角度看，這則案例說明了什麼？

2.你還能舉出哪些尊重或違背審美規律的案例，說出來與大家討論。

專業詞彙

審美需求　審美動機　審美感知　審美知覺　審美聯覺　審美表象

思考與練習

1.結合自己及周圍朋友的旅遊實踐，根據本文的論述，說明旅遊者的審美動機有哪幾種類型。

2.旅遊者的審美標準有哪些特點？

3.旅遊者的審美體驗有哪幾個層次？

4.旅遊者的審美心理過程有哪幾個階段？

5.如果你是一個旅遊飯店餐飲服務人員，試想一下，你可以從哪幾個方面根據旅遊者的審美心理特徵提供服務？

6.作為一個旅遊工作者，應從哪些方面提高自己的美學修養？

7.關於旅遊飯店的選址和建築風格問題，歷來是眾說紛紜。如果你是一位旅遊飯店的老總，要在一個自然風景區內建造一家五星級酒店，你認為應該注意哪些問題？

8.現在許多自然、人文旅遊景區出於各種各樣的目的，對景區內的景點進行所謂「修舊如舊」的改造。但是，結果往往不盡如人意。如果你是一個以歷史、人文景觀為主的旅遊景區的領導者，景區內的許多景觀由於自然、人為等方面的原因，已經出現老化。請問，你會從哪些方面下手，進行景觀的改造，使之既不損害原來的歷史文化及審美價值，又可以滿足旅遊者現代的審美眼光？

第八章 旅遊服務心理

本章導讀

　　本章將從服務心理的角度，闡釋有關服務、旅遊服務、旅遊服務質量等基本理論；並進一步研究構成優質服務的服務態度、服務語言、服務技術、服務時機等因素；與此同時，對旅遊者心理作相關分析。瞭解和研究旅遊服務理論，有利於把握旅遊者的消費心理，對提高旅遊服務質量有積極意義。

第一節 旅遊服務與旅遊服務質量

一、服務的內涵

（一）服務的定義

　　在古代，「服務」的意思為侍奉。隨著時代的發展，「服務」被不斷賦予新的含義。在近代，「服務」成為整個社會不可或缺的有機組成部分。自20世紀起，服務作為一門產業迅速發展並逐漸成熟。第三產業的概念由此而來，它具有劃時代的意義，標誌著服務不僅是社會的、精神的，也是經濟的和物質的。

　　服務標幟著現代文明，它是一種用以解決或減輕困難的行為，是援助某人或有益於某事的行為，服務可以滿足被服務者生理或心理的需求。一個國家是否文明，重要標誌之一就是服務的社會化程度，一個人、一個社會是否文明，關鍵考察其服務原則和服務意識。

現如今，服務已經被視為商品，在源源不斷地創造著社會財富。隨著科學技術和企業管理水平的全面提高，消費者購買能力的增強和需求的個性化發展，服務因素在市場競爭中，已與質量和價格一起成為「兵家必爭之地」。世界經濟已經進入了「服務經濟」的時代。

　　（二）服務的特徵

1.服務的無形性

　　實物產品是由某種材料製作而成，具有一定的重量、體積、顏色等物理性質；而服務產品則是無形的，是服務者借助一定的設施或條件提供的，消費者在消費之前是不能看到、聽到或觸摸到的。正是服務的這種特性，使得消費者在決定購買某一服務之前難以對其進行檢驗和客觀的評價；同時，也決定了服務產品的生產者只能透過提供印刷品或其他可視資料，來幫助消費者瞭解服務產品。

2.服務的生產與消費的同步性

　　一般物質產品總是先經過生產過程的生產，然後再進入流通領域進行消費，生產與消費是兩個環節，並且具有一定的時間間隔；然而，服務則與之不同，服務的生產過程與消費過程是同時進行的。在同一時間內，消費者消費服務產品的過程，也就是服務企業生產和交付服務產品的過程。這種生產和消費的同步性，意味著服務人員的一言一行、一舉一動，乃至服務人員衣著儀表都會對產品的質量和顧客的滿意程度產生影響，從而決定了質量控制在服務企業經營中的重要性。

3.服務的不可儲存性

　　服務，是一種在特定時間內的需要。生產物質產品的企業可以先生產產品，然後儲存在倉庫裡等待銷售，但服務卻不能儲存起來等待消費。當消費者購買服務時，服務即產生，而當沒有消費者購

買服務時，服務的提供者就無法生產服務。

服務不可儲存，也容易消失。服務的效用是不能積存起來留待日後出售的。服務在可以利用的時候，如果不被購買和利用，它就會消失。當新的一天來臨時，它將體現新的價值。無論是航空公司還是飯店，只要有一天的閒置，所造成的損失將是永遠無法追補回來的。

4.服務的差異性

差異性，是指服務的構成成分及其質量水平經常發生變化而產生的差別。比如，高低、優劣等。這既與服務人員的自身因素（如心理狀態、技能等）有關，同時由於顧客直接參與服務的生產和消費過程，因而與顧客本身的因素（如知識水平、興趣與愛好等）也有關係。

（三）服務的性質與分類

服務具有不同性質，主要包含兩個考察的指標：「機能性」和「情緒性」。兩個指標在比例上的不同使得服務呈現出各種不同的性質，並由此表現出服務的多樣性。服務「機能性」是指服務可以得到公眾客觀認可的指標特性。它是以「有」或「沒有」來表現的存在型服務。服務「情緒性」，是指對於服務的感知和體驗因人而異，賦予其情緒波動的指標特性。它是以「好」或「不好」來表現的評價型服務。因此，我們可以將服務進行如下的分類：

其一，機能服務類：機能性比重大的服務內容，具有一定客觀標準。如：供暖、綠化等公共服務。機能性服務能滿足顧客對商品效用及附帶利益的要求。

其二，情緒服務類：情緒性比重大的服務內容，包括動作、表情、言語、儀態等。如導遊講解、航空服務等。情緒性服務能滿足顧客對購買商品的心理需求。

其三，複合服務類：是機能性服務和情緒性服務的組合，大部分服務活動屬於此類，但在不同行業二者各占比例不同，如交通業、飯店業均屬這種類型。不過交通業偏重機能性服務，飯店業偏重於情緒性服務。

二、旅遊服務的內涵

(一)旅遊服務的定義

(1)從旅遊者角度看：旅遊服務是旅遊者透過獲得經歷與感受而與旅遊企業所發生的互動關係，是一種體驗。

(2)從旅遊企業角度看：旅遊服務是旅遊企業向旅遊者提供的一種無形的互動活動，它不會導致實體要素所有權的轉移，其目的是獲得價值的轉換，這種轉換即創造了價值。

(二)旅遊服務的系統模式

從以上定義可以看出，旅遊服務是一個關聯度很強的範疇。吳必虎先生的「旅遊系統論」，為我們理解旅遊服務提供了一條思路。他認為，「旅遊服務是一個開放的複雜的系統，包括四個部分：客源市場系統，目的地系統，支持系統，出行系統。」旅遊服務在這四個子系統中都有所體現，只是所占比重不同，因此我們必須用系統的觀點來看待旅遊服務。只有這樣，才能全面深刻地理解旅遊服務。旅遊服務的系統模式見圖8-1。

圖8-1 旅遊服務的系統模式

（三）旅遊服務的性質

1.服務行為的獨立價值性

在一般商品中，人在生產中所創造的價值都計算在最終形成的產品或者商品的價值中。然而旅遊服務作為一種產品，其服務行為的價值是單獨計算的。在實際的旅遊產品銷售過程中，單獨列出了「服務費」一項，就是明證。

2.對消費的輔助性功能

在其他行業中，雖然也有現場的指導和示範，或者也漸漸地增加了售後服務的內容，但幾乎都無法與旅遊業服務人員為消費者提供的幫助更為直接和提供服務時更為親密相比。這種「直接」和「親密」的功能，在顧客的成功消費中的作用是巨大的。

3.特殊的時間性價值

在其他行業中，雖然也存在著庫存積壓和商品價值損耗直至完全報廢的可能，但是，旅遊業的產品是具有更為特殊的時間性價值的。例如，一間客房如果當天沒有完全銷售，其當天的價值就永遠地消失了，第二天的銷售只能是第二天的價值。當然，我們必須說明，其他產品在庫存狀態時也是沒有實現其價值的，如果永遠無法實現銷售，那麼它的價值就逐漸消失了。時間價值性，是所有商品的屬性，只是旅遊產品在此方面表現得更為特殊罷了。

4.標準化、規格化與個性化的統一

現代旅遊業的一個最為重要的特徵，就是其標準化、規格化和個性化的統一。例如，飯店房間的標準是由當地國家以標準的形式確定下來的，有關菜餚的食譜、製作工藝和標準也是有著明確標準的。服務中的程序是標準化了的，服務中的禮貌用語也是標準化了的，同時，飯店還為不同的客人提供符合其個性特色的服務，這種個性化服務也在管理中作為高級標準化形式確定下來。沒有標準和規格，生產只能在一個人或者極小規模的情況下完成，而無法實現規模化生產。

5.特殊的轉移性

過去，人們一直認為旅遊產品具有不可轉移的特點，要消費旅遊產品，只能到飯店、旅行社、旅遊景點中去才能實現。而現實早已打破了理論家們的斷言，飯店中的「外賣」或「外送」服務、海濱酒店為顧客提供的「客房帳篷」等就是最為典型的例子。

6.生產與消費的時間間隔緊密性

一般來說，其他行業的產品生產和消費的時間間隔是較長的，因為中間的運輸、上架等銷售前的工作較為費時，而旅遊產品生產是在客人提出具體的要求後才進入實質性運作的。如何讓客人等候時間最短，已經成為旅遊業服務質量的一個重要的標準，體現出生

產與消費的時間緊密性特點。

7.可觀察性

在其他行業中，生產過程是消費者無法觀察的，而在旅遊業的產品生產過程中，許多生產活動都是在客人在場的情況下進行操作和表現的，或是在客人的直接監督下從事生產活動的。現在，就連過去一直被認為絕對不可讓客人觀察的餐飲產品的生產，有些也從後台走到了前台，並且，成為餐飲中的高檔消費形式。

（四）旅遊服務的分類

1.功能服務與心理服務

旅遊服務可以劃分為功能服務和心理服務。服務人員為遊客講解景點、在餐廳領位、清潔客房等等均屬於功能服務，這種服務的質量是比較容易被測度的，主要由服務的技術所決定；在服務的過程中服務人員所表現出來的情感、態度等則屬於心理服務，一般是難以測度的。對於遊客良好感知的獲得，後者起著重要的作用。這是因為服務是服務人員與被服務者直接接觸而進行的，服務人員的態度會直接影響客人的情緒，從而影響客人對服務質量的感知。

一般來講，只要是具備相應服務技能的旅遊從業人員都能較好地完成功能性服務，關鍵是在做的同時提供何種心理服務，即採用的是何種語調、態度、表情、動作等。從整個旅遊服務流程來看，功能服務和心理服務是同時進行的。作為身處異地的遊客在心理上會產生緊張感，他們會根據服務人員的語調、態度、表情、動作等，來判斷自己是否受到尊重和禮遇。情緒是可以彼此感染的，服務人員對客人的熱情與冷淡會直接影響他們的情緒。如果服務人員表現不夠友好，那麼客人自然不會滿意，雙方在不和諧的情緒氛圍中交往，矛盾就有可能發生。

心理服務與功能服務是相互影響的，沒有良好的心態，就很容

易影響到所提供的功能性服務的質量，從而加劇客人對服務質量的不良感知，從而造成惡性循環。

2.有償服務與無償服務

旅遊服務又可以分為有償服務和無償服務。兩者的劃分標準，與功能服務和心理服務非常相似。所謂的有償服務，是服務人員所從事的有報酬、有補償的服務；無償服務，則是指沒有報酬或補償的服務。所以「無償服務」又叫「義務服務」，但這種義務並非合約義務而是法律義務。可見，有償服務屬於功能服務的範疇，而無償服務則屬於心理服務的範疇。

（五）旅遊服務的先決條件——客我交往

1.客我交往的定義

客我交往，是指旅遊服務人員與客人之間為了溝通思想、交流感情、表達意願、解決在旅遊活動中共同關心的某些問題而相互施加影響的各種過程。

2.客我交往的心理特點

「客我交往」的形式分為直接交往和間接交往兩種。直接交往是指運用人類自然交際手段（語言、面部表情、肢體語言），面對面的心理接觸。間接交往是借助書面語言、大眾傳媒、通訊技術等手段所形成的心理接觸。直接交往必須具備一定的條件才有可能，這些條件包括：

第一，交往雙方的一方想發出某種訊息，另一方想收到這種訊息。

第二，交往雙方期望獲得一定的效果。

第三，交往雙方都有意或無意地注意力爭達到相互瞭解，雙方各自支配著對方的反應。

在旅遊服務中兩種交往形式同時存在，多以直接交往為主，它是影響服務效果的主要因素。心理學的研究認為，如果我們完全拋開與人的行動所同時產生的內心感受，那麼就可以把人的心理狀態看作是積極性和情緒性的結合。

　　假設存在某種可以測量人的積極性與情緒性的單位，我們再取單個人的積極性和情緒性的平均值作為讀數的起點（即零點），那麼，該人的積極性和情緒性的高漲就可以用正數表示，低落用負數表示。為了直觀起見，我們將上述情況畫成坐標圖（見圖8-2），X軸代表情緒，Y軸代表積極性。顯然，表示情緒和積極性的具體數值在圖上總可以找到交叉點的。這個交點則表示人的心理狀態，它既標幟著人的情緒位置，也標幟著人的積極性位置。

圖8-2 心理狀態象限圖

　　從圖8-2中可以看出，可能出現的各種心理狀態基本上分為四種類型，即坐標系劃分出的四個區域。

　　Ⅰ區的狀況表示情緒很好，積極性也很高。在這種情況下，一般人的表現是心情愉快、積極主動、善於近人。這對遊客來說，意味著遊興濃，興致高，消費慾強烈，樂於與服務人員接觸；對旅遊服務人員來說，則意味著熱情很高，樂於進取和為他人奉獻。但必須指出，人的情緒和積極性的高漲對人的交往並非是永遠起促進作用，如果超越了某種最適宜的限度，如過於積極和興奮，就會使人的交往行為雜亂無章而失去明確的目的性。

　　Ⅱ區的狀況表示情緒不好而積極性很高。在這種情況下人們易激動，愛麻煩，易怒，好挑釁。對遊客和服務人員來說都失去了正義感，不可能也不想去瞭解對方。一句話，主客雙方若在此狀態下交往最易導致衝突。

　　Ⅲ區的狀況表示情緒不好，積極性不高。處於這種狀態的人沉默寡言，冷淡，昏昏沉沉。對遊客來說完全喪失遊興；對接待服務人員來說，心中沒有遊客，好像不在崗位上。

　　Ⅳ區的狀況表示情緒很好而積極性不高。在這種狀況下，一般人的表現是沉著冷靜，消極被動，禮貌適度，行動緩慢而穩重。這對遊客來說，意味著不慌不忙，小心翼翼，無所苛求，或遊興一般；對旅遊服務人員來說，則意味著殷勤適度，缺乏主動，不愛理顧客。

　　在實際的旅遊活動中，旅遊服務人員的情緒和積極性會因時空的變化而變化。但不管時空如何變化，凡是面帶微笑或眉飛色舞的人，情緒和積極性都是比較好和比較高的，凡是表情冷淡、眉頭緊鎖的人，大都是情緒不太好、積極性也不高的人，這種人很可能有

心事或有怨氣。

3.客我交往的特殊性

（1）不穩定性。具體體現在兩個方面，即雙方關係的不穩定性和服務質量感知的不穩定性。首先，旅遊交通和市場經濟的迅猛發展，使旅遊者有條件穿梭於各地，形成了與旅遊服務人員交往頻率高、時間短的活躍局面，在極短的交往過程中，雙方的關係處於高度的不穩定狀態。其次，由於不同的遊客的社會地位、經濟狀況、社會背景和情緒狀態的不同，在接受旅遊服務時，就形成了對同一服務不同的感知質量，這種服務的感知質量因遊客的不同、客我雙方的交往情境不同而具有不穩定性。

（2）個體與群體的兼顧性。在交往中，一般情況下旅遊服務人員接待的是一些個性心理相異，具有不同消費動機和消費行為的個體遊客，因此，在交往中依據個體遊客的個性消費特徵向他們提供服務，就成為交往的主要方面。但一些同一階層、同一文化、同一經濟條件、同一職業的人聚集在一起組成的同質旅遊團，在消費過程中又會出現從眾、模仿、暗示、對比、感染等群體消費特徵。因此，旅遊業服務人員在與遊客交往中必須注意個體與群體的兼顧性。

（3）有利性。旅遊服務人員同遊客的交往不同於一般人的交往，因為絕大多數遊客的消費動機是十分明確的。比如遊客住宿、就餐、乘坐交通工具、打電話、遊覽古蹟與風光等。又如遊客年齡、性別、職業、國別、民族等，也能為我們與遊客更好地交往提供重要的參考資料。這些都為旅遊服務提供了有利的條件。

（4）主觀性。由於旅遊服務人員和遊客心理上的差異，往往在一些問題上出現不一致的情況，交往主體常常會根據自己的經驗和已掌握的資料進行主觀假設，會由於過於主觀、不尊重事實而帶來負面影響。

三、旅遊服務質量的內涵

（一）旅遊服務質量的定義

旅遊服務質量是指旅遊企業能滿足客戶享受旅遊服務的水平。它是旅遊服務業向社會提供的服務符合原定功能特性、項目特徵等要素的標準。

（二）旅遊服務質量的觀念

1.「傳統型」質量觀

「傳統型」質量觀是一種狹隘的、機械的質量觀，「狹隘性」和「機械性」是其基本的特徵。

「狹隘性」質量觀是從局部看待服務質量，即簡單地把服務質量視為服務產品的質量，認為旅遊服務的質量行為僅僅是質量管理職能部門的行為。持有此種觀念的企業經營者，只抓服務質量的結果而並不重視過程。旅遊服務產品不同於一般的實物產品，旅遊者在購買旅遊服務產品時是要冒一定風險的。而在「狹隘性」質量觀指導下的旅遊企業經營者將服務看作是靜止的，而非一個動態的過程。在客人選購具體服務產品之前需要提供的服務（諮詢、預訂等）被忽視；在客人購買了某項服務產品之後，提供服務的過程被忽視。旅遊企業的管理者對企業的管理主要是透過執行各種管理職能起作用的，而控制職能是確保旅遊服務質量的關鍵，包括：預先控制、現場控制、反饋控制。一方面，要使整個系統暢通無阻，部門與部門之間，崗位與崗位之間要密切溝通，相互配合；另一方面，要在服務的每一個環節上加強質量控制，這樣才能得到一個好的服務質量的結果。

「機械性」質量觀，即只要服務產品的質量符合相關的標準即可，而並不考慮客人的實際需要。「機械性」質量觀把國家、行

業、地方、企業的標準作為衡量服務產品質量的唯一標準；把服務產品質量檢查結果是否符合標準規定的要求，作為判定服務產品好壞的唯一依據。此種觀念的主要問題在於：第一，標準是有侷限性的，因為它只是規定了產品的基本特徵、主要功能和通用要素，可能與客人的實際需求是有差距的，是不全面的；第二，標準體現的是一般水平，即絕大多數企業應該達到的水平，並不是高水平、高質量的保證；第三，標準的制定、頒布、實施、修改的週期一般較長，往往造成與變化了的實際脫節的現象。因此，若僅僅以標準為唯一依據，那麼服務質量是難以達到顧客滿意的。

2.「現代型」質量觀

「現代型」質量觀則是一個完整的、有機的整體觀念，其基本特徵是「全面性」和「適用性」。

「全面性」質量觀突出地表現為全面質量意識、全過程質量意識和全員質量意識。此種觀點認為服務質量需要用系統論的思想去認識，強調質量的全過程控制，每一個環節都準確無誤，將質量隱患消除在一次次具體的服務中。同時，由於服務質量是由多種元素構成的，每一個元素對服務的整體質量都會產生影響。因此，從全局出發，從小處著手，認真抓好每一次每一個服務過程。「全面性」質量觀還認為，質量控制不僅僅是少數部門、少數人員的事情，而是需要全體人員共同參與其中、與每一個人都息息相關的事情。首先，應在全體員工中形成質量第一的共識；其次，強化質量意識，使全體員工都主動關心服務質量，變被動的質量管理為主動的質量管理，將客人利益、企業利益與員工利益有機地結合起來。

「適用性」質量觀認為服務質量要適應處於不斷變化狀態的市場需要和客人的實際需要，客人的滿意是評價服務質量的最終依據。所以，服務質量既要符合最基本的相關標準的要求，也要考慮到客人的需要，如在安全性、方便性、規範性、時間性、舒適性等

方面的需要。

第二節 優質服務與旅遊者心理

一、服務態度與優質服務

（一）良好的第一印象

創造良好的第一印象對服務工作至關重要，它不僅能在服務工作一開始就給遊客一個好印象，還為以後各階段的服務打下良好的基礎。

1.明確的角色意識

旅遊服務人員必須清楚地意識到自己在接待服務工作中扮演的是服務者的角色，是為遊客服務的，不管在什麼情況下，尤其是在服務的初始階段，必須要尊重遊客，讓遊客感覺到他自己是受關注的。

2.敏銳的觀察力和準確的判斷力

遊客的職業、身分的不同，住宿、遊覽的動機各異，接待服務人員應在與遊客接觸的較短時間內，從遊客的著裝、表情、物品、口氣、氣質等方面作出準確的判斷。判斷是新客還是熟客，是什麼身分和地位等，以便作相應的接待和服務。

3.出色的表現能力，較強的感染力

旅遊服務人員與遊客的交往是短暫的。因此，服務人員要想在接觸的初期就給遊客留下好的印象，必須具有較強的表現能力，把自己對遊客的關心、體貼透過自己的言語、行動和表情表達出來，用真摯的情感去感染遊客。

（二）良好的服務態度

人們生活在社會中，由於個性、生活環境、家庭、受教育程度等方面的差異，對人、事物、社會產生不同的看法，形成不同的態度。服務態度與服務質量是緊密聯繫在一起的，沒有良好的服務態度，就不會有良好的服務質量。而且，旅遊企業所出售的「產品」中就包含著態度的價值，服務態度是評價服務產品質量優劣的重要因素，也是旅遊無形產品中旅遊者最為敏感的要素。

1.服務態度的心理功能

由於態度的強度和方向的不同，對遊客的心理和行為的作用和影響也不同，體現在以下兩個方面：

（1）感召與驅逐功能。感召功能是指良好的服務態度對遊客所產生的吸引力；驅逐功能是指低劣的服務態度給遊客造成的心理反感和心理厭惡。

在旅遊活動中，我們常常見到如下一些情況，有些遊客對某些景點非常感興趣，有些遊客非常樂意選住某一飯店，有些遊客非常喜歡接受某一旅行社的服務。究其原因，主要是因那些地方的服務人員工作熱情、主動、周到，待客有禮貌、肯為遊客排憂解難等。可見，良好的服務態度，可以樹立企業良好的形象，贏得客人的好評。

（2）感化與激化功能。感化功能與感召功能在心理作用上是相似的，只是在程度上有所不同。感化功能輕於感召功能，它也是服務人員以優良的服務態度對遊客所產生的一種吸引力。感化功能與感召功能相比，雖不能使遊客產生較強的趨向力，但它卻能造成化解遊客不滿情緒和轉變遊客對企業服務感知的作用。在旅遊市場上，我們常常見到某些遊客對某些旅遊產品並不十分滿意，但服務人員的熱情好客、待人誠懇，使得這些遊客轉變了看法。這就是態

度的感化功能所起的作用。

激化功能正好與感化功能相反，它是指在旅遊服務活動中服務人員本身工作上的不熱情、不主動、不耐心，導致遊客產生情緒波動、心理衝突加劇的心理作用。

2.培養良好的服務態度

良好服務態度的培養不是一蹴而就的，既是難點又是重點，一般要經過適應、同化、內化三個階段。

（1）適應階段：這是員工態度形成的第一個階段。主要是對新員工進行有目的、有計劃的崗前培訓。一般來說，這個階段的員工剛剛進入一個陌生的群體，本身就迫切地希望盡快適應新環境。這個階段大體可以分為兩個步驟。

第一，意識培訓。旅遊企業是勞動密集型行業，以提供服務為主，對於人力資源的開發，應從其精神風貌、人格、素質修養等方面著手。其中主要包括以下方面：

——樹立對旅遊行業的信心；

——樹立對企業的信心，以企業的發展作為個人發展的前提；

——培養積極、主動、勤奮的工作態度；

——提倡團隊精神和創新意識；

——培養對工作的濃厚興趣；

——培養主人翁意識；

——樹立顧客至上的意識。

第二，技能培訓，這是提供優質服務的基礎。良好的服務意識與過硬的服務技能兩者相輔相成，缺一不可。

（2）同化階段：這是員工態度形成的第二個階段。此時員工已經認同了企業的文化和理念，自覺遵守企業的規章制度。此時態度的培養要多以正面的、積極的鼓勵為主，對員工進行正確的示範和引導。

（3）內化階段：這是培養良好服務態度的完成階段。此時員工將企業的發展與個人的命運聯繫在一起，以企業為自己的「家」，將企業的理念納入自己的價值體系之中。這些員工是企業文化的傑出代表，將影響和帶動其他員工，以良好的服務態度為客人提供優質的服務。

二、服務語言與優質服務

（一）服務語言的心理功能

語言具有社會性，對人的心理和行為會產生重要的影響。旅遊服務語言是旅遊服務人員在服務過程中與旅遊者交流、溝通思想和解決問題的一種媒介和工具。這種服務語言，是在旅遊服務的過程中，服務人員借助一定的詞彙、語調表達思想、感情、意願，與遊客進行交往的一種比較規範的並能反映一定文明程度而又比較靈活的口頭語言。旅遊服務人員能否掌握旅遊服務語言的應用藝術，不僅體現其服務素質的高低，也關係著旅遊者對服務的滿意度，會影響遊客對服務質量的評價。

旅遊服務語言是一種應用性非常強的專業性語言，它由有聲語言和無聲語言兩部分構成。其中有聲語言透過恰當的詞語、語速、語調給對方以聽覺刺激；而無聲語言包括書面語言和體態語言，特別是體態語言，透過人的面部表情、體態、舉止、動作等，給對方以視覺刺激，二者結合，達到聲情並茂的效果。

（二）服務語言的特性

1.規範性與靈活性有機統一

　　旅遊行業中無論是旅行社、飯店、餐館，還是交通部門、購物場所、景點等都對本行業內的各個部門、各個職位的員工所使用的服務語言作了基本規定，形成了相應的規範化語言。但規範化並不意味著一成不變，不考慮具體情況。旅遊服務人員在掌握規範化語言的基礎上，在具體的工作中還應當根據不同的場合、服務對象和工作性質靈活運用相應的詞語、語調、語速、表情、體態和動作來表達自己的思想感情，才可能獲得滿意的服務效果。如果只是機械地使用服務語言，見到客人就是「您好」、「歡迎光臨」，就顯示不出個性服務。例如服務人員對於一位在飯店住了半年的客人在每次見面時還是僅僅問候一句「您好」，就顯得服務太缺乏靈活性和人情味了。所以，服務語言要達到良好的效果，必須要靈活多變，因人而異，做到規範性與靈活性的有機統一。

2.文明性

　　文明性是旅遊服務語言又一顯著特徵。這一特徵主要表現在：

　　（1）文雅。即服務人員的言行舉止彬彬有禮、溫文爾雅，既不粗俗也不鄙陋。對客文雅是尊重旅遊者的需要，是服務人員個人修養和素質高低的體現，也是旅遊業行業形象與精神風貌的體現。旅遊行業服務質量標準明確規定禁止服務人員使用粗語、土語和俚語。

　　（2）禮貌。即言行舉止謙虛恭敬。禮貌的核心是尊重人。旅遊行業服務質量標準明確規定對客服務要使用請示、建議或勸說式的敬語謙語，而禁止使用否定語、命令語、訓斥語、鬥氣語和抱怨語。同時在對客服務中不得打聽客人的隱私，不得評論客人，以免對客人不敬或引起客人厭煩。

　　（3）時代感強。旅遊服務語言是一種社會文明用語，具有明

顯的時代特徵。在當今社會，一般稱男士為先生，稱女士為小姐，稱企業家為老總等。

（三）服務語言交際的制約因素

旅遊服務語言，與人們日常生活中的言語表達方式有所不同，它更多的是使用行業規範語的表達方式。在什麼情況下應該怎樣說、不應該怎樣說，說什麼、不說什麼，受到很多特定因素的制約，分析和研究這些制約因素，有助於提高旅遊服務語言的使用效果，實現優質服務。

1.跨文化交際的制約因素

旅遊業的服務交際對象是非常廣泛的，服務人員要與來自不同地域、不同文化背景的旅遊者交往。當服務人員與旅遊者分別屬於不同文化背景時，他們之間的交際在傳播學上稱為跨文化傳播。文化的差異會使交際雙方在溝通、言語意義的理解等方面造成較大障礙。這樣，文化背景的差異就構成了對旅遊服務交際的限制。例如，中國人在對待別人的稱讚和欣賞時會以否定或自謙的方式加以回應，而西方人則會很欣然地用「謝謝」接受之；又如，若對一個外國人說「說曹操，曹操到」，他們則很難理解其中的含義。

2.行業特徵的制約因素

旅遊業是服務行業，有著十分明確的行業目標，那就是使遊客在旅遊活動中獲得愉快的體驗。要達到這一目標，客我交往中的語言交際是最直接、短期內最能產生良好效果的手段之一。但由於遊客本身的特點——交際對象的複雜多變性、服務對象的不可選擇性和交際過程中客我不對稱性，這些都不利於客我雙方的交際，成為制約因素。

3.交際心理角色定位的制約因素

旅遊服務人員與客人的交際是一種工作交際，在此種交際中，

旅遊服務人員實際上總是根據交際情境在扮演著某種相宜的社會心理角色。心理學的人格結構理論形象化地解釋了人們的自我心理狀態組成形式。該理論認為，每個人的人格均由「父母」、「成人」、「兒童」三種自我心理狀態組成。旅遊服務人員應根據情境確認客人的心理角色類型，再根據客人的心理角色類型給自己選擇恰當的心理角色以形成有效的組合，最後根據自己的心理角色選擇恰當的服務語言。從這個過程可以看出，服務人員與客人發生的語言交際受交際心理角色定位的制約，該說什麼話，視扮演的心理角色而定。

（四）正確有效地運用服務語言

1.關注賓客的個性特徵

在旅遊服務過程中，旅遊服務人員應當根據服務對象在年齡、文化背景、語言習慣以及文化修養等方面的差異，有針對性地運用服務語言，只有這樣才能滿足服務對象的心理需要，提高旅遊者的滿意程度。例如，「尊重老年」的價值觀在東方文化的排序中被列為第一等，而在西方文化中被排在「爭先」等之後而列在第四等。另外，遊客來自不同的階層，有著不同的社會背景，旅遊的想法和目的不盡相同，有的人會直接表達出來，有的人會比較含蓄，還有的人可能會緘口不言。因此，單純依靠圖文聲像這千篇一律的固定模式為遊客介紹景點，是不可能滿足遊客的需要的。導遊人員可以透過觀察遊客的舉止，同遊客進行交談，瞭解不同遊客的想法和旅遊目的，然後根據遊客的不同需要，有針對性地提供服務。

2.發揮無聲語言的作用

有關專家研究表明，在語言交流過程中體態語言對人的影響很大，它與有聲語言完美結合會使遊客的聽覺和視覺同時受到良好的「雙向刺激」，使其大腦興奮起來，迅速產生共鳴，從而使旅遊服務語言達到最佳效果。對旅遊者而言，首先，旅遊服務人員的儀容

儀表就是一種無聲語言，因此，要體現專業化的形象，使遊客感受到職業特質，這樣才會得到遊客的信任。同時，在旅遊服務業中無論男女都要注意儀表的大方得體。服務人員的儀容儀表要與所在工作職位、身分、年齡、性別相稱；服飾整潔端莊，要與周圍的環境、場所協調，不能過分華麗，或與從事的工作不相宜；儀態方面要求服務人員站有站相，坐有坐相，舉止端莊穩重，落落大方。其次，要善用微笑。微笑給人以坦誠、友善之感，可以消除遊客的緊張感和陌生感，有利於融洽氣氛的形成。同時，微笑可以消除誤解。例如，在客人抱怨或故意找茬兒時，服務人員要做的不是針鋒相對，也不是推卸責任，而是要始終保持微笑，用和藹的態度化解問題。

3.語詞規範準確，通俗易懂

旅遊服務人員為旅遊者提供服務時應盡量使用通俗易懂的口語，用詞要簡潔、規範、得體，以免引起歧義，造成誤解。例如，在某地一家飯店午餐時間，來自香港的旅遊團正在用餐。當服務員端著一盤雞腿到達客人的餐位時，輕步上前柔聲說道：「先生，這是您的腿，請慢用！」那位先生搖了搖頭，冷笑起來：「小姐，我的腿還在，還很好，你上的是雞的腿，不是我的腿！唉！」服務員本沒有惡意，也非常殷勤，但是由於語詞不規範得體，無意之中惹惱了客人。

4.恰當使用幽默語言

幽默的語言可以緩和緊張氣氛，增添樂趣，愉悅心情。如果運用得當有時還可以緩解和擺脫尷尬的局面。但若運用不當就會使旅遊者感到「俗氣」、「品位不高」甚至低級趣味，因此，要避免濫用，不能傷害旅遊者的自尊心，更不能涉及國家政治或宗教信仰等方面的嚴肅問題。

三、服務技術與優質服務

服務技術是指服務人員對服務知識和操作技能的熟練程度。它同服務態度、服務語言和服務項目一樣關係到整個企業形象，影響著遊客的消費行為，也是優質服務的極其重要的因素之一。

（一）服務技術的心理功能

服務技術包括知識和操作兩個方面。高技術水準的旅遊服務人員，一般來說服務效率高、動作麻利、指向準確、服務效果令人滿意，易使旅遊者產生一種安全、可靠、快樂、美好、享受和繼續消費的心理和行為。反之，如果服務人員相關知識匱乏，操作和加工粗劣、笨拙，則會使遊客大失所望，會極大地抑制旅遊者的消費慾望。

（二）服務技術的提高

高超的技術水準是向遊客提供優質服務和滿足遊客消費需求的堅實基礎，因此，努力提高服務人員的技術水準，是十分必要的。

服務技術水準的提高涉及方方面面。從服務人員來說，應努力學習業務知識和操作技能，不斷提高自身的業務素質和文化修養。從旅遊企業的角度來講，則應努力完善各種規章制度，創造良好的學習技術氛圍和服務環境。

四、服務時機與優質服務

（一）服務時機的心理功能

服務時機是指服務人員為遊客提供服務的「火候」與「機會」。它對旅遊者的消費心理和行為有較大的影響。

在旅遊服務工作中，常常發生這種情況，儘管服務人員滿腔熱

情地為遊客提供服務，但遊客有時不僅不領情，反而流露出厭煩或不滿的情緒。是遊客不夠通情達理嗎？實則不盡然。這裡可能存在一個很重要的原因，那就是服務人員沒有掌握好服務的時機。

在實際的服務中，常常發現遊客對服務的「適時」非常滿意。「適時」即恰到好處，會使遊客產生愉快的心情。如果服務時機「超前」，遊客會產生厭煩的情緒；若服務時機「滯後」，則會產生不滿的情緒。

（二）服務時機的把握

服務時機的把握不是機械地靠時間上的規定所能做到的，它憑藉的是服務人員的直覺以及豐富的經驗的積累，還包括個人的才智和靈性。服務時機的把握分為主動把握和被動把握兩種，而且這兩種情況常常是並行的。主動把握是指服務人員主動自覺地去「尋找」和發現服務時機，以便提供相宜的服務；被動把握是指遊客一旦提出某種合理的要求，服務人員立即提供服務，毫不拖延。

尋找和發現服務時機，第一，要掌握遊客的特點，並留心觀察遊客的體態與表情。心理學研究表明，一個人的真實本性、真實自我是始終一致的，在大多數情況下遊客會作出符合本性的反應。服務人員若能細心觀察，就能發現遊客直接或間接表現出來的真實自我。第二，要注意分析遊客的交談言語或自言自語。遊客的言語能夠反映出其需求的趨向。第三，要正確辨別遊客的職業身分。遊客的職業身分不同，對服務的要求也是不同的。最後，要注意遊客所處的特定環境。環境不同，心境就會相應地有所不同。

五、個性化服務與優質服務

（一）個性化服務的內涵

說起個性化服務，人們並不陌生。裁縫店的師傅為客人量體裁衣，形象設計中心為客人設計適合的髮型，美容院為客人進行針對性地護理，這些都屬於典型的個性化服務。個性化服務就是服務人員根據客人的個性需求，提供針對性的服務，使其在接受服務的同時得到生理和心理上的滿足。個性化是相對於標準化而言的。標準化與規範化、程式化密切相關；而個性化則更多地表現為多樣化、特色化、定製化。現代意義上的個性化，是規模化的個性化。它是指一個企業在一定的時間內生產出許多根據個人需要而設計的產品。在工業經濟時代，受技術因素的制約和消費水平的限制，企業只能運用大批量生產的方式，向消費者提供滿足其基本需要的產品。科技的進步，消費觀念的轉變，使得個性化服務成為一種現實的需要並具備實現的可能。

現如今，旅遊企業能否成功經營的一個重要因素是看其標準化與個性化組合的有機程度，看其在怎樣的程度和方式上將個性化納入標準化的體系，滿足客人共性的和個性的需求，提供優質的服務，最終使客人達到滿意，而絕非僅僅是沒有不滿意或基本滿意。個性化服務包括以下兩個方面：

其一是滿足顧客的個性需要，即在承認顧客是有不同個性與需求的基礎上，有針對性地設計與提供產品；其二是表現服務人員的個性，即顧客個性需要的滿足還必須有賴於服務人員個性化表現，深入地瞭解顧客的個性特點，提供大於100%的滿意服務，即超值滿意服務。

（二）個性化服務的必要性

首先，僅僅提供標準化服務已經不能適應旅遊業激烈的市場競爭。標準化服務是服務與產品基本質量穩定的保證，可使其規模效應增強。而在當今，標準化已經不能保證企業利潤持續的增長和競爭的有效性。其次，旅遊的需求正在由同質化向個性化轉變，對特

別需要的滿足已經越來越受到重視。最後，消費者觀念的轉變使個性化服務成為一種現實的必然。

隨著社會的進步，人們的消費觀念和消費方式經歷了三個時代：基本消費時代、理性消費時代、感性消費時代。在基本消費時代，消費者只要求滿足最基本的生理的需要即可，大多不重視其他的因素，在當時的條件下也沒有更多的選擇餘地，企業的關注點在於如何提高產量，或者說是如何提高生產的效率；在理性消費時代，消費者重視產品的質量和價格，著眼於物美價廉，「好」與「壞」成為消費者評判產品或服務的標準，企業此時比較注重質量管理；而在感性消費時代，消費者在購買產品或服務時常常訴諸於情感，逐漸摒棄了從眾心理而轉向求新求異的心理，消費者更重視心理的滿足，「滿意」與「不滿意」成為消費者的選擇和購買的標準，此時誰能更關注消費者的情感，誰就將獲得消費者的青睞，因此，此時的企業更注重情感策略的發揮。

（三）個性化服務應注意的問題

1.以資訊管理技術作為支持個性化服務的技術基礎

對於飯店的客人來說，服務個性化意味著「當我登記入住時，請稱呼我的姓名；當我抵達客房時，請送上我喜歡的雜誌；當我結帳離店時，請問候我的家人」。總之，客人希望能得到特別的關注和個性的滿足。而每個客人的個性化需要都是不同的，甚至每個客人都有不止一個特別需要。如此大量和紛繁的資訊，單憑人腦記憶是無法承載得下的，要做到準確無誤就更難了。因此，要確保個性化服務的準確提供，就必須以現代化的資訊管理技術作為支持的平台，依靠電腦數據庫系統去記錄客人的愛好、習慣、旅行歷史、職位頭銜、消費偏好、文化差異、禁忌、購買行為特徵甚至其家庭主要成員等。只有這樣，才可能更有針對性地為客人提供優質服務，確保個性化服務的高效到位。

2.以員工的高素質作為支持個性化服務的人力基礎

如果一個員工沒有創造性、靈活性，只會一成不變地按服務程序服務，則個性化服務很難實現。個性化服務的目標是維護一對一的個人服務，高接觸是它的特徵。這種為顧客提供獨一無二的、高密度接觸的、極具個性化的服務，其目標的實現至少是以「一對一」的服務為前提的。因此，個性化服務必須有數量足夠的高素質的員工來予以保障。只有這樣才能從真正意義上去實現個性化服務。

3.以合理授權作為支持個性化服務的現實基礎

現代化旅遊企業提供的高質量的個性化服務，在很大程度上取決於服務過程中客我的交互關係，而員工的因素在其中起著重要作用。「以人為本」的經營理唸給我們的啟示是：為使員工能積極主動地服務，滿足並取悅顧客，必要的授權、鼓勵其決策是必需的。「有了滿意的員工才會有滿意的顧客」。這是內部營銷的重要觀點，並已被廣泛接受。因此，必須充分發揮員工的主觀能動性，關心他們、支持他們、信任他們，並給予合理範圍內的授權，即適度授權，在使員工享有更多決策權的同時，要求員工承擔更大的責任和盡更多的義務，使員工有更大的自我控制感、自我決定感與個人成就感。

4.以個性化與標準化相結合作為個性化服務的策略基礎

個性化與標準化並非目的，它們只是一種達到目的的方式和手段，根本的目的是提供優質的服務，實現客人的滿意，即實現零缺陷服務。旅遊企業所提供的服務應是：用標準化滿足客人的共性需要，用個性化滿足客人的特別需要。兩者相輔相成，不可偏廢。只有這樣，才能實現客人的全面滿意。至於在個性化與標準化結合使用的過程中，二者究竟哪個比重更大一些，這要看企業的性質和當時具體的市場環境，而如何使二者配合得當則是旅遊企業成功經營

的關鍵。

【案例】

地點：某國際會館房務部公寓（公寓式酒店）

人物：孫領班、員工小王

內容：

孫領班在八月初的某次晨會中向員工布置了清理廚房的任務，即每位員工需要在八月份分批清理各自負責樓層的每個房間的廚房，清理的重點是地面和牆面的瓷磚。小王所負責的樓層大部分客人來自日本，且太太一般長期在家，如果貿然前去打掃勢必影響客人的日常使用。最重要的一點是，許多日本客人不喜歡外人進入廚房，也曾主動要求酒店的員工在每日的打掃中忽略廚房。如此一來，小王就有許多為難之處，遵從客人的要求就無法完成領班布置的任務，要完成領班布置的任務又會引起不少客人的不滿，還可能會引起客人的投訴。

眼看八月過了三分之一，領班已經三番五次詢問廚房清理的進程，其他同事的任務完成得相當順利，只有小王一籌莫展。無奈之下，小王只有向資歷較深的同事老張請教，老張建議小王先去各個房間詢問客人的意見，再把客人的反應反饋給領班，由領班定奪，如此一來，既能完成規定的任務又不會得罪客人，兩全其美。小王依建議行事。

不同的客人反應不同，有的欣然允許，有的則堅決拒絕。小王把不同房間的情況記錄下來，並由希望清理廚房的客人自主選擇打掃的時間，然後把情況完整地反映給領班，孫領班對此表示理解，並同意小王按照客人的要求處理。

到八月末，小王和其他同事一樣順利地完成了任務，還意外地得到一些客人的表揚。

【案例思考】

1.當客人需要與服務規範發生衝突時應該如何處理呢？

2.透過此案例，是否學到一些在服務中處理問題的技巧呢？

專業詞彙

功能服務　心理服務　客我交往　服務態度　服務語言　服務時機　個性化服務

思考與練習

1.透過對服務和旅遊服務內涵的學習和理解，請談談對二者關係的認識。

2.旅遊服務可以劃分為哪些類型？什麼是心理服務？你是怎樣認識的？

3.根據客我交往的心理特點，怎樣進行有針對性的客我交往？可以採取怎樣的策略？

4.根據對旅遊服務質量觀念的解釋，談談你對旅遊服務質量的理解。

5.如何認識顧客感知與旅遊服務質量之間的關係？

6.針對不同的旅遊者，如何開展個性化服務？

7.旅遊企業奉行的經營信條「顧客就是上帝」是否強化了顧客「人上人」意識，以及服務人員的「奴僕」意識呢？你是怎樣理解這句話的？

8.實現顧客滿意是每一個服務人員追求的目標，這是否意味著

要滿足客人所有的要求呢？舉例說明。

第九章 旅遊服務心理策略

本章導讀

 旅遊者離開自己熟悉的居住環境參加到旅遊活動中來，在整個旅遊活動的每一個階段，旅遊者都有不同的心理特點，這些心理特點影響著旅遊者的行為，從而影響著服務提供方的服務方式和服務內容。作為旅遊企業，必須仔細分析旅遊者在不同的旅遊階段和不同的旅遊環境中的心理特點，為提供令客人滿意的服務打下良好的基礎。

第一節 旅遊過程中的顧客心理與服務策略

 旅遊過程是旅遊者消費旅遊產品的過程，在此過程中，服務人員不但要滿足旅遊者的基本旅遊需求，而且要透過創造良好的消費環境來協調雙方之間的關係，使旅遊者和服務提供方雙方的利益最大化。

 服務過程可以分為初始階段、中間階段和結束階段。在每一階段，顧客都有獨特的心理特點，透過對這些特點的分析，可以使旅遊服務人員明確目標，採取更加有利的服務策略。

一、初始階段的旅遊者心理與行為

 「好的開始是成功的一半」。在旅遊過程中，初始階段是旅遊

者對旅遊企業建立形象概念的開始階段，如果在此階段旅遊者接受到及時、熱情、周到的服務，對以後整個旅遊活動的開展會產生極大的正面影響。

（一）旅遊者心理分析

參加旅遊活動之初的旅遊者，面對陌生的環境，其心理活動主要表現在以下幾個方面：

1.對安全、方便的期待

尋求安全、方便是每一位理性旅遊者的基本心理，因此，旅遊服務人員必須要對整個旅遊過程胸有成竹，分析所有可能出現的情況，找到解決問題的最佳答案，並且透過不同的渠道為旅遊者提供資訊和解決困難。

2.對服務態度的期待

旅遊者參加旅遊活動意味著要離開自己熟悉的環境，面對陌生的環境，旅遊者不可避免地會產生一種茫然、不知所措的感覺，此時他們會對旅遊服務提供者寄予厚望。據調查顯示，70％的旅遊者希望到達某一旅遊目的地時，能遇到一位通情達理、體貼入微、和藹可親的服務員。服務態度的好壞直接影響旅遊者對服務效果的評價，因此，旅遊服務人員一定要抓住顧客的心理，提供熱情、周到、及時的服務。

3.對服務效果的期待

參加旅遊活動之前，旅遊者對旅遊企業、服務人員、旅遊目的地會有一種直覺的想像和判斷，期望可以透過享用旅遊企業提供的服務達到自己的旅遊目的。這種期待是旅遊者基於以往經驗或者其他有此經歷的人的經驗的一種直覺判斷。旅遊者一般會根據自己接觸到的服務態度、服務效率、企業設施環境等來進行比較，如果實際接受到的服務高於或者相當於期待的服務效果，旅遊者就會感到

滿意，反之，旅遊者會感到失望。

（二）旅遊服務策略

心理學認為，人的心理是客觀現實的反映。顧客參與到旅遊活動中，在不同的環境下會產生不同的心理需求。作為提供旅遊服務的旅遊企業來說，要不斷地分析顧客的需求，以適當的手段滿足顧客的要求。一般情況下可以從以下幾個方面考慮：

1.美好的環境

旅遊活動的開展必須依賴於一定的環境條件，而顧客最先接觸到的環境往往影響他對旅遊企業的第一印象，雖然接觸的時間可能是短暫的，但作為記憶表象卻可以長久保存。所以，旅遊企業對於自身環境的建設是非常重要的，企業環境不僅要使顧客身在其中感到舒適、愜意，而且要體現企業的文化特質，給顧客一種與眾不同、耳目一新的獨特感受。

2.良好的儀容、儀表

旅遊服務人員是旅遊企業與顧客進行交流的橋樑，在很大程度上代表著企業的形象和態度。因此，服務人員要注重自己的儀表、儀容。服飾要整潔大方，態度要親切自然，服務要殷勤得體，這不僅影響顧客對服務人員個人的判斷，而且影響顧客對整個旅遊企業的判斷。

3.禮貌用語

語言是情感交流、訊息溝通的媒介，是人際交往的一種重要的工具。禮貌得體的語言可以使旅遊者感到被尊重和被關心。在一個陌生的環境中，旅遊者更需要得到關心和慰藉，服務員的一言一行都會對旅遊者的心理造成很大影響。

4.優質的服務

旅遊者都希望得到優質的服務，但什麼才稱得上是優質的服務呢？可以從以下幾點來分析：

　　（1）實用性、享受性

　　「實用性」指的是服務工作要為客人解決吃、住、行、遊、購、娛等旅遊過程中各方面的實際問題，服務工作要設身處地地為旅遊者著想，不能只做表面文章，擺架子。「享受性」則指不僅要為客人解決實際問題，而且要透過旅遊企業所提供的各種有形和無形的服務，使旅遊者感到身心愉快。

　　（2）高效率

　　在現代社會，越來越多的人意識到時間的寶貴。旅遊者大多都是利用有限的時間參加旅遊活動，因此，他們在渴望享受旅遊樂趣的同時希望減少不必要的時間浪費，這就需要旅遊企業提供方便、快捷的服務。

　　（3）標準化、個性化

　　從心理學的角度講，標準化的服務可以體現旅遊企業的一視同仁，使旅遊者感到公平、合理。但這種服務也往往被旅遊者視為理所當然的事情，不提供會不滿意，提供了也不會感到特別滿意，只有那些出乎客人意料，但又是客人急需的特殊服務才會使得客人感到「超級滿意」。因此，旅遊企業一定要在提供高質量的基本服務的基礎上，針對客人的不同需求提供個性化服務。

二、中間階段的旅遊者心理與行為

　　中間階段即遊覽活動階段，是旅遊服務工作的重點階段。在這一階段中，旅遊者與服務企業、服務人員將有更深層次的接觸，雙方都要經歷一個由陌生到熟悉的過程。各種矛盾衝突的發生和解

決、心理差異的協調、優質服務的提供與接受、旅遊者對旅遊企業和服務人員的最終印象的確定等等都發生在此階段，因此，這一階段的服務是複雜多樣的，要求旅遊企業和服務人員要根據各種現實條件來最大限度地滿足顧客的需求。

（一）旅遊者心理分析

遊覽活動階段是旅遊活動的主要的組成部分，旅遊者對此階段的期望是最大的，他們希望透過此階段的各種活動來滿足自己旅遊的主要目的。這一階段旅遊者的主要心理由以下幾個部分組成：

1.實現美好的願望

旅遊者參加旅遊活動出於各種各樣的心理：放鬆心情；逃避現實；探索未知世界；健康療養；追求自尊；學習知識；社會交際等等。無論出於何種心理，旅遊者都期望在旅遊過程中自己的願望可以實現。

2.尋求新奇

參加旅遊活動意味著暫時脫離原來熟悉的環境、事物，旅遊者往往希望有不同尋常的體驗。不同的環境、不同的人、不同的事物可以讓人有一種新鮮的感覺，而這種新鮮感正是旅遊者所追求的。

3.舒適的服務

現代意義的旅遊不僅僅是脫離原來的生活圈子到異地的一種活動，而是一種高層次的精神享受。因此，旅遊者希望整個旅遊活動在一種舒適的氛圍裡進行，有利於追求心靈的放鬆，精神的愉悅。

4.社交和友誼

一般來說，人們都希望自己的某種心情可以與別人共同分享。所以有些旅遊活動的參加者希望會有夥伴共同享受整個旅遊過程的樂趣，透過整個過程來滿足自己與別人進行交流的目的。

（二）旅遊服務策略

1.微笑服務

微笑是一個人心靈美的外化，它可以給人一種親切友好的感覺。微笑是情感溝通的「橋樑」，是人與人之間相互交流的一種有利的工具。旅遊的服務過程是服務人員與顧客之間相互交往的一個過程，服務人員以微笑示人，可以使客人消除緊張、陌生的感覺，促進主客之間的相互交流，為整個旅遊過程在友好的氛圍中進行提供良好的條件。

2.尊重客人

首先，要禮貌地對待每一位旅遊者。包括尊重客人的風俗習慣和宗教信仰；尊重客人的隱私；熱情周到地為客人提供服務；耐心仔細地傾聽客人的抱怨等等。其次，保護旅遊者的自尊心。自尊心是人們的價值觀遭受到威脅時所產生的一種自衛心理。服務人員要透過換位思考，仔細地體會客人在一定處境下的心理感受，對於客人的心理、行為要給予理解，給足客人面子。最後，要時刻謹記「客人總是對的」這一口號，因為它深刻體現了服務人員對客人的尊重。這一口號要求服務人員要把「對」讓給客人，包容客人的過錯，主動承擔責任。當然，服務人員也必須明白，把「對」讓給客人也是有條件的，當他是「客人」時，他「總是對的」，當他的言行超越一個客人的界限時，他就已經不是一位客人了，要具體問題具體分析對待。

3.針對性服務

為客人提供滿足其需要的服務是每個旅遊企業和每位服務人員的追求。然而，顧客之間的差異性往往使得所提供的標準化服務未必盡如人意，因此，服務人員要採取靈活多變的方法，根據顧客的層次目標，在一般服務標準之上設計一些附加服務項目。有針對性

的服務往往能滿足顧客的個性化需求，使顧客對旅遊企業或服務人員感到超級滿意，為企業創造顧客忠誠打下基礎。

4.正確處理客人投訴

當旅遊者認為自己的權益受到侵害，或者覺得自己的付出得不償失時往往會產生不滿。投訴是旅遊者維護自身權益、發洩不滿的一種方式，它對於旅遊企業和服務人員來說具有重要的意義，從一定意義上說，投訴是企業和個人提高服務質量的動力，必須引起足夠的重視。處理客人投訴時一定要耐心、謹慎。首先，要認真耐心地傾聽客人的投訴，使客人的不滿得到發洩，並以誠懇的態度向客人道歉。其次，仔細調查投訴的原因，對企業自身或者服務人員的過錯要採取及時的處理措施。如果是旅遊者自己方面的原因，要善於找到恰當的言詞來給予解釋，使客人在自尊心不受到傷害的情況下意識到自己的過錯。最後，進行總結，企業或個人要從投訴中吸取教訓，提高服務質量。

三、結束階段的旅遊者心理與行為

結束階段是指旅遊者即將離去，主客交往即將結束的這一段時間。在此階段，顧客的心理緊張情緒會再次高漲，而旅遊企業和服務人員將面對最後的服務機會，此時查漏補缺，塑造完美的形象對顧客的後續行為將產生重要的影響。

（一）旅遊者心理分析

1.緊張、不安的心理

在旅遊活動結束的時候，旅遊者可能會想念原來熟悉的環境、熟悉的人，急切地希望回到原來的狀態。因此就會表現出緊張不安，希望得到他人的幫助和關心。

2.選擇性記憶

在整個旅遊活動中，旅遊者接觸到不同的人、不同的環境，往往會產生不同的感受，不同的旅遊者對於同樣的事情可能會有不同的反應：有的人會記住那些美好的事物，有的人可能會對一些矛盾耿耿於懷。美好的記憶會使旅遊者產生留戀的感覺，並可能會促成以後的再次光顧。

3.消費的衡量

旅遊者在結束遊覽活動的時候，往往會對自己在這一階段所接受到的服務進行整體的考慮，對自己付出的價值和接受到的價值進行比較和衡量，拿以前的經驗或者其他人的經驗與自己接受到的服務進行比較。每一位顧客都希望自己得到最佳的服務價值。

（二）旅遊服務策略

1.完美的結束語

對於消除或者弱化旅遊者的緊張不安，最後的結束語是非常重要的，它既要體現服務人員對旅遊者的誠摯的祝福，又要表達對即將離去的旅遊者的留戀，同時還要強化旅遊者的美好感覺。

2.靈活的送行

為了進一步強化美好的形象，要採取靈活的送別方式：對於老弱病殘和行李較多的旅遊者要主動去幫忙，對旅遊者的特殊的合理要求要盡可能地予以滿足。

3.認真的善後

旅遊者在離開旅遊團之際，往往會有一些遺留問題。服務人員要盡職盡責、一絲不苟地按旅遊者的要求和企業的工作原則處理好這些問題，力求給旅遊者留下一個完美的印象。善後工作做好了，對於擴大企業積極影響具有重要的意義。

第二節 旅遊者的性別、年齡、職業差異與服務策略

不同的旅遊者具有不同的心理特徵，對於旅遊活動具有不同的期待。旅遊企業要服務好旅遊者，贏得旅遊者的信任，就必須從不同方面、不同層次考慮旅遊者的心理特徵，針對不同的旅遊者採取不同的服務策略。

一、旅遊者的性別心理與服務策略

男性與女性的心理差別主要表現在個性、行為和腦力等方面。心理差別通常透過外在的行為表現出來，由此人們得以進行觀察和研究。在旅遊活動過程中，不同性別的旅遊者具有不同的消費心理和行為模式。

（一）女性旅遊者的心理特點

1.注重旅遊產品外在表現和情感體現

女性旅遊者普遍具有求美的心理和情感比較豐富以及善於聯想的特點，因而在參加旅遊活動的時候，比較重視旅遊產品的外在表現，比如：酒店的外觀、設施的清潔程度、旅遊景點的魅力、紀念品的特點等等。在滿足感官需要的同時，女性旅遊者往往比較重視旅遊產品的感染力，她們更易於體會旅遊過程所帶給人的精神享受。因此在設計、組合旅遊產品的時候，一定要考慮旅遊產品的吸引能力和情感內容。要使旅遊者在旅遊過程中可以看到美，親近美，感受美，甚至創造美。

2.注重對旅遊產品之間的比較

女性旅遊者觀察事物比較仔細，在作購買決策的時候更捨得花大量的時間，選購旅遊產品時通常表現出較強的挑剔性。她們會對不同旅遊產品的質量、價格等各方面的具體利益進行仔細比較後才會作出最終的選擇。因此旅遊企業在提供旅遊產品的時候一定要保證自己的產品具有足夠的競爭力，與同類產品相比，同樣的質量情況下，價格要有競爭力；同樣的價格，旅遊產品一定要更能引起人的興趣。總之，旅遊是一種高層次的消費活動，對於它的選擇，人們往往更傾向於對自己更有利益的產品。旅遊企業要想贏得顧客，必須要使自己的產品更能吸引顧客、滿足顧客。

3.容易受外界因素的影響

在選擇旅遊產品的時候，女性消費者考慮的方面比較多，因而決策的時間比較長，在此期間，她們會對各種外部資訊，如旅遊企業的廣告資訊、旅遊專家的有關評論、朋友的建議、其他人的旅遊消費經驗等進行分析，在綜合考慮各方面因素的基礎上，作出最終的決定。

在消費旅遊產品的時候，女性旅遊者還比較重視外界的因素，旅遊過程中發生的各種事情都有可能對她產生影響，進而表現出一定的行為特徵。比如飯店中其他客人與服務員之間的矛盾可能會使女性消費者首先對飯店產生壞的印象，旅遊活動中偶然出現的非人為因素事件可能會使其旅遊的心情受到很大的影響，等等。

因此，在旅遊服務過程中，一定要針對女性旅遊者的心理特點，詳細認真地解釋各種問題，對於可能發生的事件一定要提前與旅遊者打招呼，當旅遊者表現出對旅遊活動的遲疑情緒時，要耐心地解釋，認真地分析。

4.追求時尚的心理

現代女性消費者具有強烈的自我表現意識，因而在消費旅遊產

品時經常表現出追求時尚的心理特點。在接受旅遊服務的過程中，女性消費者更注重服務的個性化、時代性等特點。因此，旅遊服務人員在提供服務的時候一定要講究服務的藝術，不斷提高自己的服務水準以滿足旅遊者的需要。

（二）男性旅遊者的心理特點

1.重視旅遊服務的整體感受

男性旅遊者在接受旅遊服務的過程中，更注重對整個消費過程的整體感覺，對於一些比較細小的瑣碎問題，一般會表現出比較大度的態度。因此，旅遊服務人員要特別注意對整個服務過程的整體質量的控制。但是對於一些細節問題也要引起足夠的重視，不能因為旅遊者的要求不高就降低服務的水平。

2.消費選擇比較獨立

雖然在作出消費選擇的過程中，每個人都會對各種條件進行比較、分析，從而選擇最適當的旅遊產品，但相對於女性旅遊者來說，男性旅遊者會重點地考慮某些方面，對次要的方面較少苛求，所以更容易作出選擇。而且在旅遊過程中，男性旅遊者表現出更大的獨立性。因此，服務人員要根據男性消費者的需要提供適當的服務，不要鉅細靡遺面面俱到，這樣反而會引起某些客人的反感，從而降低對優質服務的感知。

二、旅遊者的年齡心理與服務策略

雖然年齡並不能完全代表一個人的生活經歷，但從一般意義上講，年齡往往是一個人成熟與否的一個重要標誌。旅遊者在不同的年齡階段，對社會事務具有不同的體會和感受，往往也會表現出不同的心理特點。

（一）兒童旅遊者的心理特點

兒童群體主要指0～15歲的未成年人所組成的群體。兒童旅遊者的心理特點主要有以下幾個方面：

1.不穩定性

根據年齡大小，兒童旅遊者具體可劃分為兩個部分。年齡較小的一部分比較重視生理需求，他們更看中旅遊過程中滿足其生理需要的服務，比如飯店的飲食、旅遊景區的遊覽項目等等。年齡較大的一部分則開始傾向於個性化需求，不再單純地考慮服務過程中的生理方面。兒童旅遊者的心理容易受到環境和其他人為因素的影響，表現出很大的不穩定性。因此，旅遊服務人員在提供服務的過程中，要針對不同年齡、不同經歷、不同性格特點的兒童旅遊者提供服務，當環境或者其他的外在條件發生改變的時候，要注意觀察兒童旅遊者的變化，適時地改變服務的方式和內容。

2.獨力性不強

和成年人相比，兒童旅遊者的獨立性相對來說不是很強。兒童旅遊者的行為一般處在長輩的監控之下，受長輩的影響比較大。因此，在旅遊服務過程中，兒童更需要得到服務人員的悉心照顧和特別的關注。

3.好奇心比較大

兒童與外界的接觸比較少，在旅遊活動中，他們面對陌生的環境往往會表現出極大的好奇心，為滿足自己的好奇心就會採取一些特別的行動。在這種情況下，他們可能不會去考慮安全等因素。因此，旅遊服務人員在旅遊活動之初就要講清楚各種行為的利害關係，並和兒童旅遊者的家長一起來監督他們的行為，必要的時候要採取一定的強制措施。

（二）青年旅遊者的心理特點

青年消費者的劃分標準並不是很統一，一般認為是指15～35歲的群體。青年旅遊者是旅遊活動的主力軍，分析他們的心理特點對於旅遊企業更好地開展旅遊服務具有重要的意義。

　　1.注重科學，追求時尚

　　青年人的心理特點是感覺敏銳，富於幻想，勇於創新。反映在旅遊活動中，就是比較重視旅遊產品的時代性，注重服務的科學性。旅遊活動本身就是一種時尚的消費活動，它對青年人具有很大的吸引力，但是，在這個日新月異的社會，旅遊產品必須跟上時代的步伐，必須不斷地豐富其內容，而且，旅遊服務提供者也要不斷地對服務的內容、服務的方式和手段進行更新，要注重服務中的科學含量。

　　2.強調個性和自我表現

　　青年人的自我意識比較強，追求個性獨立，希望形成完善的個性形象，因此，青年消費者更喜歡表現自己的特殊性。在旅遊活動中，青年旅遊者往往重視旅遊活動是否適應自己的個性發展，他們會選擇一些更具有特點的旅遊產品，更希望得到一些不同的個性化服務，更願意親身參與某些活動來表現自己。因此，旅遊企業要研究青年旅遊者的個性需要，不斷推出具有代表性的產品。在旅遊服務過程中，不要一成不變，循規蹈矩，要根據旅遊者的需要不斷地完善服務內容，同時，要適當推出旅遊者自助的服務項目，使旅遊者利用旅遊企業提供的設施進行自我服務，給旅遊者提供表現的機會。

　　3.消費慾望強烈，衝動性購買的行為比較多

　　青年消費者的經濟一般都比較獨立，負擔比較小，因此消費的慾望比較強烈。而且，青年消費者的感情衝動，行為容易受到感覺的影響。因此，對於旅遊企業和旅遊服務人員來說，要透過各種渠

道來刺激青年旅遊者的消費慾望，促使其消費行為的發生。

（三）中年旅遊者的消費心理

按照傳統習慣劃分，中年人是指35歲以上尚未退休的消費者，女性在55歲以下，男性在60歲以下。中年旅遊者主要有以下幾個方面的心理特點：

1.旅遊消費行為比較理智

中年人的生活閱歷廣，生活經驗比較豐富，情緒一般比較平穩，很少感情用事和衝動購買。在購買旅遊產品的時候，他們會比較客觀、理智地分析旅遊產品的價值。在消費旅遊服務的過程中，受外界條件的影響比較小，更注重自己的想法。因此，旅遊企業面對中年旅遊者的時候，一定要設法凸顯出旅遊產品和旅遊服務的價值，在提供旅遊服務的時候，要尊重旅遊者的選擇。

2.旅遊消費的計劃性

中年人的生活負擔一般比較大，雖然他們的經濟收入比較穩定，但由於家庭負擔比較重，因此生活的壓力比較大，所以他們在作出任何決定的時候都要考慮多方面的影響因素，表現在對旅遊產品和服務的選擇上，則具有很強的計劃性。針對中年人的心理特點，旅遊企業在提供服務的過程中，要講究服務的藝術，促進旅遊者的消費行為。

3.價格敏感性比較強

中年人在家庭中的特殊地位，使得他們對於價格比較敏感。在消費過程中，他們往往精打細算，尋求物美價廉的產品。因此，旅遊企業在對中年消費者開展促銷活動的時候，對於自己提供的服務產品的價值一定要詳細說明，強調產品的物有所值。旅遊服務人員在提供服務的過程中，切忌譁眾取寵，一定要踏踏實實，細緻周到。

（四）老年旅遊者的心理特點

老年人一般指退休以後的人，包括55歲以上的女性和60歲以上的男性。老年旅遊者主要的心理特點如下：

1.懷舊心理強烈

老年人在數十年的生活實踐中積累了豐富的經驗，他們留戀自己過去的生活方式和習慣性的消費產品，對於新事物、新產品的接受性比較差。因此，旅遊企業應該推出針對懷舊心理的旅遊產品：旅遊線路的設計體現出歷史的滄桑，提供更多的傳統服務項目等等。在服務過程中，服務人員一定要保持足夠的耐心，仔細認真地為老年旅遊者提供服務。

2.對旅遊服務期望較高

老年旅遊者由於自身身體的限制，在旅遊過程中，更看中服務水準和服務質量，他們希望自己投入財力以後可以享受到舒適的旅遊過程。因此，旅遊服務人員在服務過程中，要針對老年旅遊者的消費心理，以高超的服務技術為其提供完善的高品質服務。

三、旅遊者的職業心理與服務策略

從事不同職業的人與社會接觸的方式不同，對社會的理解和認識不同，對旅遊活動有不同的要求和期望。

（一）商貿旅遊者的心理特點

商貿旅遊者是伴隨著市場經濟的發展而形成的，各種工商企業從事商業、貿易的工作人員，如管理人員、業務人員、公關人員等等。這類旅遊者的消費水平比較高，並且「能賺能花」，消費觀念新潮，消費慾望強烈，消費行為活躍且引人注意。

1.較強的求名心理

商貿旅遊者的工作比較穩定，收入水平比較高，社會聯繫比較廣泛。因此，對於個人形象非常看中，在旅遊過程中，比較樂於嘗試那些高水平、高消費的項目。在旅遊服務過程中，旅遊服務人員一定要尊重客人的需求，照顧客人求名的心理，適時地採取服務手段引導客人的消費。

2.易於接受新產品

商貿旅遊者的文化水平比較高，知識比較豐富，對於旅遊過程中的新鮮事物的接受程度比較強，他們更易於嘗試新鮮的服務產品。針對這種心理特點，旅遊企業可以提供科技含量高、時代特徵強，富有藝術情趣的旅遊產品。在服務過程中，可以適當地向客人介紹新的服務項目，引導客人的消費行為。

3.自主決策能力比較強

商貿旅遊者的特點決定了他們在作出決定時比較理智。他們會認真地考慮自己的心理需求，仔細地對比現存的服務產品，挑選最適合自己的。因此，旅遊企業要盡可能多地提供有關產品的資料，詳細地介紹產品的價值。

4.尋求方便的心理

商貿旅遊者的工作比較繁忙，工作強度比較大，因此，他們寧願多花錢少費心。在旅遊過程中，他們一般看中旅遊產品的價值含量、服務工作的方便舒適程度等，對於財務方面的付出並不是特別敏感。因此，在旅遊服務過程中，旅遊服務人員應提供高標準的服務，讓旅遊消費者得到身心的享受。

（二）政府機關旅遊者的心理特點

對於旅遊企業來說，政府機關人員是一個比較大的消費市場，

他們的消費水平、消費頻率都比較高。研究政府機關旅遊者的心理特點可以使旅遊企業的決策更有針對性，服務更有目標性。

1.更注重身心的愉悅

政府機關旅遊者長期處在單調的工作環境和工作任務之下，渴望透過旅遊來放鬆身心，而且，由於各種福利制度的完善，他們對於價格並不是特別敏感，這種類型的旅遊者的消費水平相對比較高。

2.渴望被尊重的心理

政府機關的旅遊者自尊心異常強烈，他們渴望受到別人的重視，希望在旅遊活動中突出自己的與眾不同。因此，旅遊服務人員在提供服務的過程中，要注意自己的行為舉止，使旅遊者感知到自己得到重視。

（三）文教科學研究旅遊者的心理特點

這類消費者的收入水平不是很高，但是一般比較穩定，有保證。而且，這類旅遊者的文化素養、知識水平比較高。在旅遊消費過程中，體現出以下的心理特點：

1.求美心理比較強

由於文教科學研究旅遊者的文化水平一般比較高，因此，在旅遊消費過程中，他們往往有更多的精神追求，他們比較重視旅遊產品的價值品位和精神內涵，渴望透過旅遊消費來豐富和陶冶自己的精神生活。

2.價格敏感性比較強

由於收入水平的限制，這類旅遊者的消費水平不是很高，對價格的敏感性比較強。因此，在作出消費決策的時候會考慮多方面的影響因素，作出決策的過程比較緩慢。

3.自尊心和敏感性比較強

　　文教科學研究旅遊者的社會地位決定了他們具有這一心理特點。對於一些社會問題他們有更多自己的看法，對於一些具體的事件他們也有自己的想法和判斷，他們的知識素養和文化水平決定了他們更重視自己的內心感受，重視外界對自己的心理影響程度。

　　【案例】

　　全陪小呂和這支來自美國的20人旅遊團要相處半個月。從北京到西安，一路上，大家玩得很開心，也喜歡和小呂聊天、開玩笑。湯姆是團裡屈指可數的年輕人之一，愛說愛笑。在西安吃最後一頓晚餐時，他突然煞有介事地對小呂說：「你們的中國飯很好吃，我每次都吃得很多，不過今天我的肚子有點想家了，你要是吃多了我們的麵包，是不是也想中國的大米飯呢？」旁邊的客人也笑了起來。雖說是一句半開玩笑的話，卻讓小呂恍然大悟。回想起來，全團來中國已經將近一個星期，中國的美味佳餚確實吃了不少，在北京吃了烤鴨、御膳，在西安品嚐了風味餃子，還真的沒吃一頓西餐。隔天就要去上海了，計劃上安排的第一餐還是中國風味餐。能不能給客人一個意外的驚喜呢？吃過晚飯後，小呂馬上給上海接待社發了一封傳真，提出安排一頓西餐的要求，並說明了客人的情況。

　　轉天，客人乘機抵達上海。當地陪向大家宣布當晚要去著名的和平飯店吃西餐時，客人興奮地拍起手來，不停地說「太好了」。小呂在一旁會心地笑了。

　　後來，小呂接到了一封客人的來信，上面有這樣一句話：「中國的飯菜好吃，中國的西餐也是妙極了。我喜歡中國。」

　　【案例思考】

　　1.如果你遇到案例中的這種情況，你將如何處理？

2.結合本案例分析導遊人員運用了哪些心理策略使旅遊者達到滿意？

專業詞彙

旅遊服務心理策略　　性別心理　　年齡心理　　職業心理

思考與練習

1.旅遊過程可以分為哪幾個階段？在不同階段，旅遊者通常有哪些心理表現和行為特點？如何有針對性地提供旅遊服務？

2.如何認識在旅遊服務過程中「特別關照」和「一視同仁」的關係？

3.投訴的客人通常有哪些心理需要？如何處理客人投訴？

4.請比較不同性別、年齡、職業的旅遊者的心理特點。如何針對其不同特點採取相應的服務策略？應注意哪些問題？請舉例說明。

5.你認為旅遊工作者應具備怎樣的心理素質才能做好旅遊服務工作？

第十章 旅遊企業員工的心理管理

本章導讀

　　旅遊者能否獲得滿意的旅遊經歷離不開旅遊企業員工的努力。人是有感情的，人與人之間又是有差異的，企業管理者應該學會從不同的方面把握員工的差異，控制好員工的情緒，對員工實行差異化管理，做好員工的心理保健工作。只有做到了這一點，才能取得員工、顧客、企業的「多贏」結果，形成有利於旅遊業發展的良性循環。為此，本章將以旅遊企業員工為對象，探討旅遊企業員工心理管理的主要問題，包括個體差異管理、員工的激勵、員工的心理保健等問題。

第一節 旅遊企業員工的個體差異與管理

一、個體差異分析

（一）能力差異

1.能力的含義

能力通常是指個體從事一定社會實踐活動的本領。

　　能力是一個抽象的事物，它的體現需要一個客觀的載體。判斷一個人有無能力，通常由他所從事的活動體現出來。能力的大小、

強弱也可以透過一個人所從事的活動的成績或者是績效來體現。一項活動的完成通常需要將多種能力綜合起來。如飯店前台服務員不僅需要較好的語言表達能力，還需要快速辦理各種手續的能力。如果在某一項活動中，各種能力能夠很好地結合，就會大大提高完成任務的效率。

2.能力的分類

能力可以分為三大類：一般軀體能力：指從事體力活動所必備的基本能力，如身體的平衡能力等；一般心理能力：指在不同類的活動中所表現出來的共同的心理能力，如記憶力，想像力和語言的表達能力等；特殊能力：指完成某些專業性的活動所必須具備的能力，如數學家的邏輯思維能力，音樂家對音樂的感知能力。

3.影響能力的因素

（1）個人的素質。素質是有機體先天具有的某些解剖學和生理學方面的特性，主要是神經系統、腦的特性以及感覺器官和運動器官的特性。人的這些解剖學和生理學方面的特性是能力形成和發展的自然前提，沒有了這些前提，能力就失去了發展的物質基礎。有的人先天有殘疾，就限制了很多能力的發展。

但是素質不等同於能力，因為素質只是提供了能力發展的基礎，並不能完全決定能力的發展，能力的最終發展是後天各方面因素共同作用的結果。好的素質如果不進行良好的培養和鍛鍊，能力也不能得到很好的發展。

（2）知識和技能。能力和知識、技能是相關但是不相等的概念，能力與知識、技能關係密切，知識是能力形成的理論基礎，而技能是能力形成的實踐基礎，一個人的能力既能透過掌握知識技能這個過程得到體現，也可以透過這個過程得到提升。

（3）教育。教育是獲得知識和技能的途徑之一，教育不僅傳

授理論知識、實踐知識，而且可以促進心理能力的發展，如透過大學的學習，我們不僅可以學到很多書本上的知識，也培養了我們學習的本領，而且後者更為重要。

（4）實踐。能力是透過人的實踐活動體現的，不同的實踐活動能夠鍛鍊人不同方面的能力，一些專業的實踐活動對形成人的特殊能力有很大的作用，如飯店的話務員對電話號碼的感知能力很強，能記住的號碼比平常的人多出好幾倍，這種能力是在長期的工作中培養出來的。

（5）個人的主觀努力程度。主觀能動性在提高能力方面有很大的作用，有的人也許與生俱來的素質不是很好，但是透過不懈的努力可以使自身的能力得到很大的提高。

（二）性格差異

1.性格的概念

性格是一個人表現在對現實的穩定的態度及其行為方式中的比較穩定的有核心意義的心理特徵。性格是表現個人對現實的態度和行為方式中的一種傾向。性格是一種社會化傾向，性格是可變的。

性格極為複雜，包含多個側面：（1）對現實態度的性格特徵，即一個人在處理各種社會關係方面的性格特徵，包括對社會、集體和他人的態度；對工作學習的態度；對自己態度方面的性格特徵。（2）性格的意志特性，即人在認知過程中各種心理過程品質上的差異。（3）性格的情緒特徵，即人的情緒穩定性、持久性及主導心境等個別差異的意志特徵。（4）性格的理智特徵，即人在認識過程中各種心理品質上的差異。

2.性格的類型

（1）根據性格的傾向性可以將性格分為外向型和內向型，外向型的人傾向於外部活動，而內向型的人一般很沉靜，不願意交

際。

（2）根據生活方式的不同，可以將性格分為經濟型、理論型、審美型、宗教型、權利型和社會型。

（3）根據性格的機能可以把性格分為理智型、情感型和意志型。

3.影響性格形成的因素

（1）遺傳因素。遺傳是指受胚胎決定的因素，人的性格特徵受先天遺傳因素的影響，但是遺傳因素不能決定性格的形成，隨著年齡的增長，生理因素的影響會變弱。

（2）環境因素。①家庭環境包括父母的教育方式、家庭的整體氛圍以及家庭的經濟背景等因素。②在學校接受教育的時期是個體性格形成和發展的重要時期，所接受的教育以及某些老師的性格會影響一個人的性格形成。③社會環境因素，包括政治經濟制度、民俗風情、宗教信仰、文化以及社會輿論等。

（3）社會實踐。人的性格是在社會實踐中定型的，如學生在從學校走向社會的過程中有時候會造成性格的很大改變。

（三）氣質差異

1.氣質的概念

氣質是指個體與神經過程的特性相聯繫的行為特徵。它主要包括三種特性，一是指心理活動的速度和穩定性，指知覺的速度、思維的靈活程度以及注意力集中的時間長短；二是指心理過程的強度，指情緒的強弱、意志頑強的程度等；三是指心理活動的指向性，比如，有的人傾向於外部事物而有的人傾向於內部事物。

2.氣質的類型

氣質最常見的分類是古希臘醫生希波克拉底（Hippocrates）

根據人體體液劃分的四種類型，即膽汁質、多血質、黏液質和抑鬱質。見表10-1。現實中，絕大多數人屬於中間型，且多數人兼有多種氣質的特點。氣質無好壞之分，都有積極面和消極面，並且對人的行為產生較大的影響。

<p style="text-align:center">表10-1 氣質及其表現</p>

氣質類型	情緒表現	注意方面	社交表現	行為表現
膽汁質	開朗、熱情、情緒活動急劇、好衝動、易於發怒、脾氣暴躁	反應迅速，缺乏靈活性	態度直率，主動性強，善於交際，易於適應新的環境	工作初期熱情很高，喜歡強度大而有挑戰性的工作，求勝心切
多血質	易於改變、喜行於外、積極樂觀	反應迅速，轉變靈活	態度活潑，善於交際，容易適應變化的生活環境	工作熱情活躍，易於適應頻繁變換的工作，但是很粗心
黏液質	情緒反應緩慢、深藏於內、安靜，能夠克制衝動	反應速度較慢，注意穩定，轉變不靈活	謹慎、穩重、交際適度，難於適應新的環境	沉著堅定，能夠堅持較長時間的工作，優柔寡斷，少言寡語，任勞任怨、踏實細心
抑鬱質	情緒體驗深刻，易為微不足道的事情動感情，多愁善感並且多疑	刻板性強，注意轉變不靈活	比較孤僻，交往較少，但是富於同情心，責任心強	善於從事高度靈敏性、細心細緻的工作，患得患失、小心眼

二、旅遊企業員工差異管理的原則

（一）正確對待員工的差異

1.差異並非是絕對的，並且與人的能力沒有直接關係

我們根據性格、氣質劃分的類型，都是屬於很典型的幾種類型，對於絕大多數人來說，不可能體現出那麼鮮明的個性特徵，只是更傾向於某一種類型。對於能力而言，人的能力也不是絕對的大或者小，因為人的能力有不同的類型，對具體的工作只有適合和不適合之分。比如我們不能片面地認為飯店銷售部員工的能力大於客房部的員工，因為銷售部需要的是市場拓展能力和人際交往能力，而有這方面能力的人不一定能做好客房部細緻瑣碎的工作。同時，

人的能力的表現有早晚的差異，即人們常說的「早熟」和「大器晚成」。

2.差異並不決定成就的大小

氣質、能力和性格有時候可以影響處事的效率，比如從事需要和顧客打交道的工作，外向型的員工的效果通常比內向型的要好一些。但是從總體上來說，這些差異並不能決定一個人的成就大小，每一種個性都有自己擅長的一面。

（二）對員工實行差異管理

1.因人施教

個性差異會導致員工對同一種教育方式產生不同甚至是相反的反應，我們應該針對不同的性格、氣質特徵選用最能為員工接受的教育方式。

2.揚長避短

任何一種個性都有自己的優缺點，而每一個工作職位對氣質、性格和能力也都有不同的要求，在旅遊企業的管理中，要根據每一個人的長處安排合適的職位，做到「用其所長，避其所短」。

3.差異互補

不同個性的員工要合理搭配，這樣才能充分發揮各種個性的長處，使之優長劣消；在一個職位上也要有不同的能力層次、能力類型合理搭配。

三、旅遊企業員工差異管理的方法

（一）對差異加以改進

1.重視培養和塑造員工的優良性格

人的性格可以影響人際關係、人的能力水平和創造性的發揮以及工作效率的提高，在企業管理中要有效地提高員工的工作效率，必須創造良好的工作環境，透過塑造積極健康的企業文化等，潛移默化地培養員工的優良性格，克服和改造一些不良的性格，如自卑型、悶葫蘆型和暴躁型等偏激性格。

2.提供提高員工能力的條件

提供多種途徑培養和提高員工的能力。人的能力並不是天生造就的，也不是一成不變的，應充分重視教育和實踐的作用，做好培訓工作，培養員工的技能。

3.引導員工提高自己的氣質修養

員工的氣質受意志、情緒和思維能力的影響，企業應該引導員工加強自身對情緒的控制能力，多鍛鍊對事物的思維方式，提高思維水平等。

（二）根據員工的個性特點分配工作

1.能力和工作匹配

首先要注意的是能力類型應和工作職位的要求一致，清代詩人顧嗣協寫有一首《雜興》詩云：「駿馬能歷險，力田不如牛。堅車能載重，渡河不如舟。舍長以就短，智者難為謀。生材貴適用，慎勿多苛求。」生動地說明了用人貴在善用其才。每個人都有所長，有所短，要根據每個人能力的不同特點，安排適合的工作職位。

其次要注意能力的等級對應原則，克服人才的錯位與浪費，避免「大材小用」或「小材大用」現象。

2.根據員工的氣質類型，安排適合他們的工作，注意不同類型的搭配

企業應該對每個職位的氣質要求有自己的標準，而對員工的氣

質類型也要有清楚的認識，將員工安排到最能發揮其氣質長處的地方去，同時也要注意不同氣質類型的搭配，發揮各種氣質的積極因素，彌補其中的消極因素。

3.性格和工作的匹配

在旅遊業，很多部門都需要和顧客直接接觸，這就需要員工有很好的與人主動交往溝通的能力，外向型的人就比較適合。

4.考慮員工的興趣，進行工作安排

只有當工作與個人興趣相吻合時，員工才有努力工作的動力。這種個人興趣與個人的個性緊密相連。如果每個員工都能做自己喜歡的工作就能產生愉悅的情緒從而激勵員工努力工作。因此，旅遊企業應注重根據員工個性的不同把員工安排到他們感興趣的工作職位上去。

第二節 旅遊企業員工的行為與激勵

一、激勵理論

英語中的motivation（激勵）是由motive（動機）而來，基本含義就是激發動機，從而導致行為。激勵是以滿足人的某種需要為條件而促使其產生去做某事的意願。與激勵相關的理論很多，可以概括為內容型激勵理論、過程型激勵理論和調整型激勵理論。

（一）內容型激勵理論

馬斯洛的需要層次論也適用於激勵理論。除此之外，代表性的相關理論還包括雙因素理論和ERG理論。

1.雙因素理論

美國心理學家赫茨伯格（Fredrick　Herzberg）提出了雙因素理論，他認為激發動機的因素有兩類：一類叫保健因素，這類因素不能激勵員工的行為，但是可以防止員工對工作的不滿情緒，如基本工資、福利、住房等。另一類是激勵因素，它能夠激發員工的行為，是影響員工積極性的主要因素，包括工作的成就感，比如，由於良好的績效得到了獎勵，從工作中得到了愉悅的感受等。

赫茨伯格認為只有靠激勵因素才可以激發員工的行為，保健因素起的是維持作用，激勵因素是以工作本身為核心的，而保健因素一般和工作的環境相關，是一種外部因素。

2.ERG理論

1969年，耶魯大學的阿爾德弗（Clayton Alderfer）把馬斯洛的需要層次理論進行了修正，發展成為ERG理論。他認為人有三種核心需要，即生存（existence）需要、相互關係（relatedness）的需要和成長（growth）需要，生存需要包括馬斯洛的生存需要和安全需要這兩項，相互關係的需要包括馬斯洛的社會需要和尊重需要中的外在部分相對應的內容，成長需要則包括尊重需要的內在部分和自我實現的需要。ERG對馬斯洛需求層次理論的發展在於認為多種需要作為激勵因素可以同時存在，而在滿足較高層次的需求遭到挫折的時候會倒退到較低層次的需要。

（二）過程型激勵理論

1.期望理論

期望理論是以「外在的目標」去激勵員工的，它是由弗魯姆（Victor H. Vroom）提出的，期望理論可以用下面的公式說明：

激勵力量＝效價×期望值

$$M = V \times E$$

公式中，M：對行為動機的激發力度；

V：人對目標價值的主觀估計；

E：目標實現的可能性大小，即概率。

因此，效價和期望值的不同結合，會產生不同的激勵力量，情況有以下幾種：

（1）V高×E高＝M高；

（2）V中×E中＝M中；

（3）V低×E低＝M低；

（4）V高×E低＝M低；

（5）V低×E高＝M低。

2.公平理論

亞當斯（J. S. Adams）在1965年提出公平理論，主要探討投入勞動與所獲勞動報酬的比值關係，當一個人感到他所獲得的結果與他投入的比值，與別人的比值相等，就有了一種公平感，如果比值不相等，就會覺得不公平。也就是說，一個人所獲得的報酬的絕對值與積極性高低並沒有直接的關係，而是受所獲得報酬的相對值的影響。

3.調整型激勵理論

最具代表性的是強化理論，該理論是美國心理學家史金納在巴夫洛夫的條件反射理論的基礎上提出來的。該理論強調人的行為結果對人的行為的反作用，即：如果產生積極的令人滿意的結果，則會激勵該行為的出現；如果產生的結果消極不利，這種行為就會消退和終止，強化是激勵人的行為的重要的手段。強化分正強化、負強化、自然消退和懲罰四種方式。

二、激勵在旅遊企業管理中的應用

（一）激勵的作用

1.激勵可以有效地提高員工工作績效

多項相關研究表明，把握員工的需要，適時地恰當地進行激勵，可以大大地提高工作的效率。

2.激勵可以激發員工的創造力和革新精神

好的激勵機制能夠增強員工的自信心和榮譽感，增強主人翁意識，提高組織的總體競爭力，同時有利於組織內部形成良性競爭的局面，激發員工的創造力和革新精神。

3.有效的激勵手段能夠吸引人才

如果把個人的績效和獎勵很好地結合，迎合員工成就、歸屬和權利等各方面的需要，建立良好的激勵機制，包括較多的升遷學習機會、良好的文化氛圍、公平的競爭機會，會對優秀人才產生很大吸引力。

（二）激勵的原則

1.目標合理原則

企業必須建立明確的目標，有了明確的目標員工才有行動的動力。這個目標必須符合實際的情況，既要有一定的挑戰性能夠激發員工的鬥志，又不能太難而給員工帶來挫敗感。同時也要注意組織目標與個人目標有效的結合，只有把組織的目標和個人的行為結合起來，員工才有行動的方向和動力。

2.多種激勵方式相結合的原則

內容上可以物質激勵和精神激勵並重，人不可能只有一種需

求，如果只是單方面地強調一種激勵方式有時會降低激勵的效果。形式上可以靈活運用，參與激勵、榜樣激勵和文化激勵等都是很有效的激勵方式。經常採取不同的激勵方式會帶來很好的效果。

3.差別激勵原則

影響員工行為的因素複雜而多變，每個人都有各自的特殊性，對某一個人有效的激勵方式也許會給其他人帶來相反的效果，同時隨著社會的發展，人們對激勵的內容會不斷提出不同的要求。企業應該根據不同的個人和組織設計激勵計劃。

4.及時性原則

根據強化理論，及時的激勵能對正確的行為造成強化和加速的作用。如果行為結果很快得到了獎勵就會激勵員工繼續保持該行為，反之，如果行為結果很快就得到了懲罰，員工以後就會避免該類行為，原則上說，強化進行得越及時，效果就會越好。

（三）激勵的主要方式

1.目標激勵

目標激勵是運用目標管理的方法激勵員工，其意義不在於為了目標而進行管理，而是把目標作為激勵的手段。

2.獎金激勵

獎金激勵是旅遊企業普遍採用的激勵方法之一。重要的是要正確處理好獎金與工作績效、獎金與滿足人們需要的關係。

3.強化激勵

強化激勵是對已經表現出工作積極性的員工給予物質的或精神的鼓勵，使其表現出來的工作積極性由於受到獎勵而增加其重複的概率。

4.關懷激勵

關懷激勵強調的是管理人員不僅要關心員工的工作，而且要關心「人」，不僅要關心其工作質量，還要關心其生活質量，透過對員工的情感投入產生對員工的激勵作用。

5.榜樣激勵

榜樣激勵就是發揮典型示範效應，以典型帶動一般，以先進推動後進。透過榜樣為員工樹立一個方向和目標。這些榜樣的選擇必須慎重，要真正能為大眾所接受。

6.環境激勵

一個良好的企業環境，積極健康的企業文化，能夠增強員工的歸屬感，增強團隊的凝聚力和自信心，從而鼓舞員工向組織的目標努力。

第三節 旅遊企業員工的情緒控制

一、情緒概述

（一）情緒的概念

情緒是指人對客觀事物態度的體驗，是心理活動的重要因素，是人的精神生活的重要組成部分。人在認識世界和改造世界的過程中，一定要和客觀世界發生聯繫，在接受外界事物的同時會對外界事物產生自己的看法，包括態度等。這些對事物的反應在人身上體現出來就是情緒，從性質來說，情緒包括消極情緒和積極情緒。

人的需要是情緒產生的基礎，情緒是人的需要和客觀世界之間關係的反映。但是單有主體的需求也不會自發地產生情緒情感，還

必須有情緒刺激物，刺激物可以是外部的，也可以是內部的。隨之，主體會對刺激物進行評估和認知，產生對該刺激的態度和看法，這就是情緒，但是由於影響主體對事物感知的因素很多，所以對同一刺激物，不同的人會有不同的情緒體驗。情緒產生的過程見圖10-1。

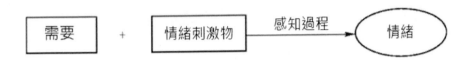

圖10-1 情緒產生的過程

（二）情緒的分類

1.按情緒的性質分類

（1）積極的情緒，又稱增力情緒，是指當客觀事實與主體的需求一致時產生的情緒體驗，該情緒以積極效應為特徵，積極情緒可以成為工作的動力，能促成積極行為，如高興、滿意和喜愛等。

（2）消極的情緒，當客觀需求與主體的需求不一致時產生的情緒體驗，如失望、憂愁、鬱悶等。這種情緒降低人的信心，弱化人的鬥志，對工作會帶來負面影響。

2.按情緒的狀態分類

（1）心境，是指人的微弱而持久的情緒狀態，這種情緒比較穩定，是在人長期的學習和生活中養成的一種對客觀事物的態度，心境對人的生活、工作和學習都會有很大的影響；心境是延長了的情緒，積極向上的心境可以使能力得到充分發揮，提高工作的效率，但是影響心境的要素很複雜，一般和個人成長的背景有關，很難以把握。

（2）激情，則是短暫的情緒狀態，而且一般都很強烈，一般

都會伴有主體明顯的外部表現，如狂喜、暴跳如雷等都是激情。激情一般是由對人有重大影響的情緒刺激物刺激引起的，激情一般有破壞作用，輕者傷害自己，嚴重者還可能傷害到他人。

（3）應激，是在出乎意料的緊張刺激下產生的情緒狀態，這時候人的行為處於典型的情緒性狀態，如果自我的情緒控制能力不強的話，有可能會由於驚嚇而處於一片慌亂之中，從而失去理智。

二、旅遊企業員工的情緒控制與調節

（一）培養旅遊企業員工積極情緒的重要性

1.情緒與身體健康的關係

人的情緒和健康有密切的聯繫，一方面積極愉悅的情緒有利於身體健康，有利於疾病的治療。心境積極的人對待事情有豁達態度，不容易產生一些心理上和精神上的疾病。另一方面消極的情緒可以致病，《黃帝內經》中就有這樣的說法：「暴喜動心，不能主血。暴怒傷肝，不能藏血。積憂傷肺，過思傷脾，失志傷腎，皆能動血。」說明了人的內臟疾病和情緒的關係。同時消極的情緒還容易導致很多心理疾病，從而威脅心理的健康。

2.情緒與工作效率的關係

員工工作中的情緒狀態和積極性有複雜的關係，如果能夠有效地調動員工的積極情緒，就能夠提高工作的效率。旅遊業的核心產品是服務，而良好情緒是服務的重要內容，它可以增強員工的工作積極性，使其發揮出最大的潛能，提高工作效率。

3.情緒的感染性

情緒是具有感染性的，員工的情緒會透過其所提供的服務傳染給客人。客人的情緒變化與旅遊服務有著直接而密切的關係，客人

在接受服務的過程中，對員工的情緒很敏感，如果員工有好情緒也會帶給顧客好的感受，要是員工自己的情緒不好，顧客的情緒也會受到影響。

（二）控制員工情緒的主要方法

1.重視對員工的情緒管理

在旅遊企業，員工的情緒直接關係到服務質量。但是很久以來，企業管理者一般認為情緒是個人的事情，每個人都可能會有這樣那樣的情緒，但員工不應該帶著情緒上班。如果管理者學會科學地運用員工的情緒來激發員工的積極性和創造力，可以在很大程度上提高工作的績效。企業管理者要學會對個體和群體的情緒進行控制，建立和維護企業內部良好的情緒狀態，這樣才能夠提供優質的服務。

2.幫助員工增強自身情緒控制的能力

（1）樹立科學的世界觀。鼓勵員工在任何情況下，要辯證地理智地分析問題。從多個角度觀察問題，才能分析得更加透徹。

（2）增強情緒韌性。有時候人會覺得自己沒有辦法控制自己的情緒，這是因為自己的情緒韌性不夠，要透過提高自身的修養來增強自己對情緒的駕馭能力。

（3）掌握多種情緒調節的方法。①音樂舒緩法，音樂有強烈的感染力，在心情鬱悶的時候，可以聽自己喜歡的樂曲來舒緩心中的不快。②暗示調節法。自己不停地給自己輸送積極的信號，從而改變自己不快的情緒，保持良好的心態。如當自己遇到不快的事情的時候，要在自己的心中默念「我覺得這沒有什麼，我不會介意的，這不會影響我的心情」。慢慢地就會控制住自己要發洩的情緒。③自我平衡法。當自己碰到不愉快的時候，可以和別人對比一下，因為並不是所有的人都一帆風順的。④運動緩解法。當情緒需

要發洩的時候，可以去運動一會兒來緩解。

3.弄清員工不良情緒的源頭，差別防治

員工的不良情緒肯定和現實生活的不順利相關，管理者要善於找到原因，對於員工的合理要求企業要盡量給予滿足。此外，在一些情況下，企業整體情緒的低下可能是個別人的不良情緒引起的，要善於觀察，重點防治。

4.建立和諧的企業環境

外部因素是影響員工情緒的重要因素，因此，建立和諧的環境對於穩定員工的情緒有很大的作用。

（1）硬環境。包括企業的硬體設施、牆壁、燈光等工作的環境。工作的環境太差，人就容易產生煩躁的情緒，我們要努力為員工創造好的工作環境，使員工能夠愉快、滿意地工作。

（2）軟環境。包括企業的內部管理、人際關係、員工的穩定性等。領導要帶頭在企業內部營造一種理性的氣氛。如果企業領導人自身沒有很好的情緒控制能力，喜怒無常，不僅會影響到員工的情緒，還會在企業形成一種不好的情緒氛圍。領導的不良情緒對員工的情緒、思想和行為有很大的影響，管理者既要管理自己的情緒也要控制好員工的情緒。這就要求管理者在處理問題時，要保持理智的態度，不能情緒用事。另外也要在企業內部建立良好和諧的人際關係，做好溝通和交流，避免因緊張的人際關係帶來不良的情緒。

第四節　旅遊企業員工的挫折心理與管理

一、挫折概述

（一）挫折及挫折容忍力

1.挫折的概念

心理學認為，挫折是指一種情緒狀態，是個體在從事有目的的活動過程中，遇到阻礙或者干擾，致使個人動機不能實現、個人需要不能滿足時的情緒狀態。包括引起挫折情緒的情境和主體對情境的主觀體驗。

2.挫折容忍力

挫折容忍力指個人對挫折的心理承受能力，挫折容忍力會因為個體的差異而變化，主要受到下面四個因素的影響。

（1）個體的生理條件。一般情況下，身體素質好、身心健康的人更能夠承受挫折。

（2）個體的經驗和學習。一是個體的成長環境，如果成長於一個坎坷的環境，心理素質就會強得多；二是生活中的經驗，受挫折次數多會有一定的「免疫力」；三是透過自己的學習，可以辯證地多方面地看問題，分析問題會更理智。

（3）個體對挫折的判斷。不同的世界觀、人生觀使得主體對情境有不同的感知；另外，不同氣質的人，即使面對的是一樣的客觀事實，由於個人的個性心理不同也會形成不同的主觀映像。

（二）挫折產生的原因

1.客觀環境因素

（1）自然環境。指個人能力無法預料、無法抵抗的自然災害或意外事件。如洪水、旱災，或者由於別人的失誤所導致的，如車禍等。

（2）社會環境。社會環境涉及經濟、道德、法律、風俗、習慣、宗教等，這些環境因素在某些情況下會對個人的需求形成制約。

2.個人因素

（1）生理因素。主要指個人的相貌、身材、身高、生理缺陷等個人條件，如飯店的前台就會有相貌和身高上的要求。

（2）心理因素。主要指個性心理品質、抱負水平、個體的心理衝突和個人的認知能力，如膽汁質的人就比黏液質的人更容易形成挫折感，心胸寬廣的人可能會把挫折看成是對自己的磨煉。

3.組織因素

（1）組織管理水平。管理者對員工採取的管理方式，直接關係到員工在工作中能否有好的情緒狀態。另外，如果企業安排的工作和員工的能力、興趣不一致，也會導致員工的挫折感。

（2）組織工作環境。一方面是企業的硬體環境，一方面是企業的人際關係氛圍。

（三）挫折的作用

1.挫折對人的負面影響

（1）影響人的身體健康。挫折會引起人的緊張、矛盾衝突等心理狀態，嚴重的，可能會導致中樞神經失控，降低人對疾病的免

疫力。挫折感得不到釋放會導致很多身體上的疾病。

（２）影響人的積極性。挫折會損害人的自信心，產生自卑感，降低行動的動力，同時經常遭受挫折會影響人的分析能力，嚴重影響人的創造力。

（３）削弱自我控制能力。人在挫折後的情緒狀態不好，會導致情緒失常，激動或者低落，這時候有可能會產生一些非理性的行為。

2.挫折對人的正面作用

（１）提高人的挫折容忍力。經受過挫折的人，經歷更豐富和完整，會增強對挫折的心理承受力。

（２）磨煉意志。俗話說：「失敗是成功之母。」挫折的鍛鍊能塑造堅強的意志，發展人的非智力因素，從而提高人的素質。世界上取得重大成就的人，大都有條件艱苦、多次失敗的經歷。

二、挫折心理分析

（一）人對挫折的反應

1.攻擊

個體遭受挫折後會變得情緒激動，首先會想到對引起挫折感的人或物進行攻擊，方式有多種，包括辱罵和動手打鬥等。但是，當沒有能力進行直接攻擊的時候，就會轉向攻擊，將責任轉嫁給自己或者是第三人，找替罪羊是最常見的一種「轉向攻擊」的方式。這種情況一般是由於：①個體的自信心不夠，容易把矛頭對準自己；②挫折的源頭不明，可能是諸多小事共同作用的結果；③因為使自己受挫折的對象不能直接攻擊。

2.不安

如果個體多次受到打擊、遭受挫折，就會慢慢地失去信心，對未來的前途感到茫然，從而情緒變得不穩定，在生理上會伴有冒冷汗、心悸、臉色蒼白。

3.冷漠

人遭受挫折後，如果既不能直接攻擊又找不到其他發洩對象的時候，就會選擇將自己不快的情緒暫時壓抑下去，但是這種被壓抑了的情緒並沒有消失，只是表現出冷漠的行為，好像對周圍的事情無動於衷，沒有了情感和情緒。

4.退化

一般情況下，人的行為是和年齡相一致的，但是當個體遭受挫折後，有時候會產生與其年齡、身分不相稱的行為，這種行為上的倒退現象就稱作退化。如有的人在遭受很大的打擊之後，會像個小孩子一樣大哭大鬧等。

5.固執

固執的表現為個體在遭受挫折後「明知不可為而為之」，並且一再地重複同樣的行為。這種刻板的反應方式是一再遇到同樣挫折後喪失信心的表現。

（二）對挫折採取的防衛的方式

個體受到挫折以後，為了減少自己心理和生理的不快，會採取一些適應挫折情境的行為方式，這些行為方式主要有以下幾類：

1.合理化作用

亦稱「文飾作用」。個體遭受挫折後不願意承認自己的失敗，就會給自己的行為找出各種「合理」的解釋，這種解釋很多情況下是與事實不符合的。

2.逃避作用

個體有時候會不敢面對挫折，會選擇逃避。有時候會選擇逃向另外一個現實世界；當在現實中找不到可以逃避的時候，就會逃向幻想，暫時脫離現實。

3.壓抑作用

個體在遭受挫折後會產生一些相關的記憶。個體有時候會選擇將一些與挫折有關的需要、動機和記憶排除。其實這些慾望沒有真正消失，只是把它藏到意識深處去了。

4.代替作用

當個體對某一對象所抱有的動機和態度不能實現的時候，就會將這種動機與態度轉向其他的對象，這就是替代作用。可分為兩類：一類是昇華作用，把自己不能實現的行為以更高的形式表現出來；一類是補償作用，某一方面的行為受挫就會轉而發展其他方面，以其他方面的成功作為補償。

5.表同作用

有時，個體遭到失敗的時候，會將自己模仿成成功者，把那些自己追求的品質加到自己身上來尋求一種成功的滿足感。有的人還表現為說自己和某一些成功人士有關係，來提高自己的身價。

6.投射作用

和表同作用相反，投射作用是把自己認為不好的事物強加到別人身上。如個體有某些不好的想法，就會說別人有這種想法，其實都是自己內心的想法。

7.反向作用

表現為個人的真實想法和實際行為不一致。當一個人受到挫折後，對自己追求的事物在行為上反而極力地排斥，從而掩蓋自己內

心的真實想法。

三、旅遊企業員工的挫折心理管理

（一）預防措施

1.教育員工科學地對待挫折

員工不能承受挫折帶來的打擊，在很大的程度上是由於自身沒有樹立對挫折的正確態度。首先應該教育員工認識到人生不可能永遠是平坦的大道，每個人在成長的路上都不是一帆風順的；其次要教育員工以積極的態度看待挫折，任何事情都是有兩面性的，可以把挫折看作是一個磨煉意志的機會。

2.滿足員工的合理要求

挫折感是由於某些需要遭受挫折而致，行為科學研究表明，雖然每個員工的需要各不相同，但還是有一定規律的，個人努力→工作成績→組織獎勵→個人需要，這一行為科學的需要模式表明滿足員工需要的東西，才能對員工起激勵作用。因此，管理者應瞭解員工的需要，並盡量滿足員工合理的、正當的需要，使員工的工作和他的興趣、獎勵等緊密結合。

3.創造一個和諧健康的組織環境

包括組織的管理方式和組織中良好的氛圍。如果員工在一個環境舒適、氣氛融洽的環境中工作，產生挫折的根源就會減少很多。

（二）補救措施

1.正確對待受挫折的員工

員工在受到挫折以後其行為有時會失去理智的控制，對企業管理者來說，如果員工有攻擊性、破壞性行為，要持寬容的態度，要

找到員工受挫的緣由，不要輕易責備員工；如果員工意志消沉，就要對他加以鼓勵，總之，要創造良好的解決問題的氛圍。對其他員工來說，不要孤立和漠視，甚至嘲諷受到挫折的人，每個人都有不順利的時候，應該多多關心他們。

2.幫助受挫者正確歸因

受挫者一般不能理智地認識到自己的錯誤，如果員工把失敗歸結於外部因素就會產生敵意，歸結於內部因素，就會感到內疚和無助。因此，幫助受挫員工找到受挫原因十分重要。

3.消除形成挫折的根源

針對員工對自己挫折的歸因，企業管理者應該給予幫助和解決，如果是企業的問題，企業應該努力加以糾正和改進，如果引起員工挫折的因素不是企業能力所及的，首先要仔細傾聽員工的申述，其次要懇切地提出一些自己的建議。

4.改變受挫員工的工作環境

觸景生情是人的普遍情緒特徵，人的挫折總是和一定的時間、地點和事物聯繫在一起的，當員工在某一環境中受到了挫折，要盡量避免員工在該環境下繼續體驗挫折感，為此，可以給員工換一個工作的環境，但更重要的是培養員工之間良好的人際關係，形成員工之間互相關心、彼此幫助的氛圍。

5.精神發洩法

人受挫後總會產生不愉快的情緒，即使是自身採取了一些防衛方式，這些情緒只是被暫時壓抑，並沒有消失。企業應該採取一些措施讓員工把情緒發洩出來，這樣才能很快地恢復到正常的狀態。一方面企業可以提供發洩的場所，如提供一個小型的音樂休閒室，另一方面可以採取一些積極方式，如座談會、意見箱等。

6.提供心理諮詢

　　企業可以和心理諮詢機構建立長期的關係，請專業人士幫助員工分析受挫的原因，使其保持良好的情緒狀態和精神面貌。專業人士可以提供更專業的意見，取得很好的效果。

第五節　旅遊企業員工的心理培養

一、心理健康的含義和標準

（一）健康的定義

　　聯合國世界衛生組織在1974年提出了現代社會健康的新概念：「健康不僅僅是身體沒有疾病，不體弱，而是一種軀體、心理和社會功能均臻良好的狀態。」可見心理健康是健康的重要內容，心理健康指沒有心理疾病，有積極向上的心態。

（二）心理健康的標準

1.正確理解標準的含義

　　（1）心理健康的標準是隨社會發展而變化的。隨著時代的變化，心理健康的標準也在不斷地發展著，內容會不斷更新，範圍會不斷擴大，有很多在過去被認為是不可思議的事情在當今社會已成為普遍現象。

　　（2）文化背景影響判斷標準。隨著經濟全球化的發展，世界文化已呈現趨同化的趨勢，但是各個地區的文化環境仍然存在很大的差異，在很大程度上影響了對心理健康的評判標準。

2.旅遊企業員工心理健康的標準

　　（1）對自己有一個正確的評價，能瞭解自己、接納自己；

（2）人格的各方面平衡發展，完整和諧；

（3）適應能力較強，能很好地正視接受現實；

（4）和其他員工人際關係良好；

（5）員工的行為和其年齡、性別等相一致，行為合理。

二、旅遊企業員工的常見心理問題分析

（一）心理疲勞

　　心理疲勞是工作疲勞在心理上的體現，一般是由消極情緒、單調感和厭煩感引起的。現代旅遊企業分工很細，每個人都有比較明確的權責範圍，工作內容大多是日復一日重複的，這就容易使員工感到單調、乏味和厭倦；心理疲勞也可能是其他的原因所致，如工作不如意、感情受到挫折或者遭受了打擊等。心理疲勞有很多不良的後果，心理疲勞比生理疲勞的後果嚴重得多，會導致員工鬱悶消極、工作積極性降低、能力和技術得不到正常水平的發揮等。

（二）焦慮心理

　　焦慮是指對事業、感情等各方面的渴望和追求給自己帶來的壓力導致心理上的擔憂，包括現實性焦慮、精神性焦慮和神經性焦慮三種情況。焦慮心理壓力過大會影響員工的工作績效。

（三）情感障礙

　　旅遊企業有一個很明顯的特點就是年輕人的比例很高。他們正處於走向成熟的過程之中，內心的矛盾衝突很嚴重，有很多心理、生理上的需求，其中最明顯的是在情感上，他們都希望多和年輕的異性交往接觸，引起異性的關注，獲得對方的友情或愛情，對感情抱有很多美好的幻想。因此，感情障礙主要體現在過早戀愛或者過

晚戀愛、戀愛動機不端正、失戀後心理行為障礙等。

（四）神經衰弱

心理壓力過大，可導致易興奮、易激怒、易疲勞、易衰竭等反應，首先反應為大腦功能衰竭，對微弱的刺激非常敏感；其次表現為情緒上的波動，緊張、煩惱等；最後是頭痛、失眠等其他肌肉緊張性疼痛。中高層管理者這方面的問題比較嚴重。

（五）性格偏執

多種不良的心理因素綜合作用會形成性格偏執，會產生和現實不符合的固執要求，在旅遊企業的青年員工中體現很明顯，主要表現為孤僻、嫉妒、自卑或者虛榮。

三、旅遊企業員工的心理培養與保健

（一）培養對心理疾病的正確認識

1.心理疾病是很正常的現象

來自工作和生活的壓力對人的心理衝擊是導致心理疾病的原因，所以，只要這類壓力存在，有心理疾病是很正常的現象，不應該有自卑心理。

2.心理疾病可以預防

心理疾病並不是不可避免的，平時加強自身身體素質和心理素質的訓練，培養堅強的個性、豁達的心胸，很多問題會能夠很好地解決，不至於造成壓力引發疾病。

（二）引導員工做好自身心理素質的培養與訓練

1.堅持健康的生活方式

要引導員工在平常的工作、生活中遵循一定的行為規律，養成良好的工作、生活習慣。在生活上，要做到早睡早起，睡眠合適；每日三餐要保證，要有規律；旅遊企業要注意員工餐廳的飲食搭配，要品種多樣，口味搭配，營養均衡；鼓勵員工多運動，保持健康的體魄，不要盲目追求時尚而損害自己的健康。在工作的安排上，要盡量給員工安排規律的休息時間，同時每一班次不宜過長以免造成工作效率低下，例如在飯店，應該多安排「跳班」。

2.教育員工多方面地瞭解、接納自己

（1）全方位地剖析自己：樹立正確的自我意識，對自己進行能力、氣質和性格等多方面的評價，這樣做一方面能夠認識到自己的優點，充分挖掘自己的潛能，另一方面可以認識到自己的缺點和不足，從而能夠正確對待。

（2）確定正確的比較標準：片面地認為自己好或者不好都是不對的，每個人都有自己的缺點和優點，如果在某一方面不如別人，不要自卑，要看到自己的長處。

（3）確定適合的目標：在確定自己的目標的時候，要根據自己的實際情況量力而行，太低的目標無法激發鬥志，太高的目標容易帶來挫敗感，引起心理上的疾病。

3.講究心理衛生

一方面注意用腦衛生，要注意勞逸結合；一方面要增強自我情緒的控制能力。如果有良好的情緒就注意保持，如果有消極的負面情緒，就要調整自己的心態，盡可能避免心理失調或者精神疾病的發生。

（三）企業如何維護員工的心理健康

1.加強企業內部交流

（1）旅遊企業員工之間的人際交往：要使企業員工之間的人際關係融洽，一方面企業管理者要努力營造良好的企業氛圍，使員工能夠有很強的集體榮譽感、凝聚力和向心力，在員工之間形成互相關心，共同進退的氛圍。另一方面企業要經常組織一些員工聯誼活動，可以借助一些傳統的節日，舉辦一些形式活潑的活動，如戶外篝火晚會等。

（2）加強員工與企業之間的交流：企業領導人員要注意傾聽員工的心聲，「金無足赤，人無完人」，管理者在工作中也有很多不足之處，員工會因此產生一些不愉快的情緒，企業要採取一些方式確保自己與員工的溝通和聯繫，如可以在企業網站上開闢BBS專欄，開Line或臉書群組可以定期舉辦座談會，也可以找個別員工單獨交談等。

2.適當幫助員工解決生活上的困難

有時候心理上的疾病是由於生活上的困難造成的，如家庭背景不好的員工性格會比較內向，家裡出了變故的員工就容易把情緒帶到工作中。雖然員工家庭裡的許多事情是企業力所難及的，但是企業應該盡量照顧家庭困難的員工，幫助他們解決一些生活上的困難，解除員工的後顧之憂，使員工的心理負擔減少，工作更加積極。

3.旅遊企業中青年員工的心理保健

旅遊企業中青年員工的比例一般都很高，青年期是心理、生理成熟的時期，是人生最充滿生機的時期。但是青年人的情緒強烈，感情豐富，很容易出現情緒上的不穩定，旅遊企業要注意對青年員工加強思想政治教育，可以定期為青年開展小型的講座，引導員工樹立科學的世界觀和人生觀；對青年員工的異常心理，要注意引導，加強調節；及時地對青年員工的不良情緒進行處理。

【案例】

怎麼對他們管理呢？

假設你是東海飯店客房部經理，現在你的客房部的一些管理人員之間出現了一些矛盾，基本情況如下：

1.休·麥凱 職務：客房部副經理

休·麥凱兩年前畢業於西南理工學院飯店與公共設施管理專業，並取得了學士學位。畢業後來飯店之前，他曾在鄉村俱樂部旅館工作了6個月。由於他認為自己不適應那裡的管理方式，便辭職來到該飯店工作，至今已有18個月。在試用期期間，他擔任客房樓層主管。一年前，被提升為客房部副經理。飯店客房部由於員工流動頻繁工作受到影響。也正是由於員工的流動頻繁，他才被提到現在的職位上。他工作很努力，又有很好的動機和雄心。他年僅23歲，但已經能夠出色地勝任目前的管理工作。他對工作投入極大的熱情，但是與樓層主管發生了多次衝突，因此你不得不經常去處理他們的問題。這些衝突和矛盾絕大部分是由於他工作主觀武斷，常常要求員工工作和他一樣造成的。

2.黛安娜·米切爾森 職務：客房部高級主管

黛安娜在該飯店已經工作了10年。這期間她從客房清潔員被升職為樓層高級主管。這個職務是去年客房部進行機構調整的時候任命的，當時她38歲。黛安娜有出色的客房操作技術。作為飯店的清潔工和樓層主管，她感到自己是最有資歷培訓新員工的人。最近，客房部副經理告訴她應該使自己成為一個合格的培訓者，這便引起了她和副經理的爭吵。之後，她決定不再介入員工的培訓。很明顯，目前她不太適應新的管理職位，需要幫助和提高。

3.艾達·格羅夫納 職務：客房部樓層主管

艾達是該飯店中一名很出色的員工，但最近發現她對自己的工

作很不滿意。她手下的客房清潔工反映她近來對工作很不積極。在去年客房部門的調整中，她沒有得到提升，特別是看到休·麥凱得到很快的提升後，她的情緒十分低落。

【案例思考】

1.案例中暴露出哪些問題？根源在哪裡？怎麼解決？

2.他們三人的個性存在哪些差異？你打算如何對他們實行差別管理？

專業詞彙

能力　　　氣質　　　性格　　　激勵理論　　　情緒　　　挫折　　　心理保健

思考與練習

1.人在氣質、性格和能力方面有哪些差異？假設你是某一旅遊企業的人力資源部經理，你該如何針對員工的差異進行管理？

2.有哪幾種類型的激勵理論？在當今的旅遊企業管理工作中，常採用哪些激勵方式？

3.情緒有哪些功能？旅遊企業應該如何做好員工的情緒控制？

4.以飯店為例，你認為員工的挫折感可能來自哪些方面？會給企業帶來什麼消極後果，你認為應該如何應對？

5.你認為旅遊企業做好員工的心理保健對企業的意義何在？

6.從激勵理論的角度，分小組討論浮動工資對管理者和員工的好處分別是什麼。

第十一章 旅遊企業的群體心理管理

本章導讀

　　群體介於個體和組織之間，起著承上啟下的作用，是實現組織目標的基本單位。旅遊企業的特點決定了群體心理對企業員工心理和行為有很大的影響，同時，旅遊業的經營特點要求旅遊企業尤其要做好員工個體和群體的心理管理工作。本章主要分析旅遊企業群體行為的特點，運用有關群體動力的基本理論探討在旅遊企業活動中對群體心理管理的有效方法。

第一節 旅遊企業活動的群體行為

一、旅遊企業員工群體的特點

（一）群體合作對企業目標實現有重要意義

　　旅遊企業最大的特點就是其綜合性和服務性，這兩個方面決定了旅遊企業要想順利開展業務，實現企業目標，需要企業內部各個群體（部門）之間的高度合作。旅遊企業提供的主要是服務性產品，而且產品的提供涉及很多群體或部門，只有實現了各群體或部門的協調配合，才能保證整個服務鏈條的良好運作，從而實現旅遊企業產品的價值，使企業的顧客感到滿意，從長遠上保證企業目標的實現。這就要求旅遊企業要為各群體制定明確、具體的規範，採用嚴格的分工和職位責任制，保證各群體緊密配合，協調一致。

（二）非正式的群體規範普遍存在

在旅遊企業中非正式的群體規範普遍存在。例如旅行社導遊私拿回扣現象，零團費、負團費現象以及餐飲企業虛報帳單的情況等。這些都是企業的正式規範中明令禁止的，但是目前市場環境中的很多弊端導致這些現象非常盛行，雖然政府部門和旅遊企業採取了很多措施來調整，但仍沒有辦法從根本上解決。

二、旅遊企業的群體行為分析

在現代旅遊企業中，普遍存在著許多正式的和非正式的群體，這些群體的行為對旅遊企業活動有著重要的影響。因此，從組織行為學的角度分析群體行為的功能、群體行為與績效以及群體決策，對旅遊企業的管理有重要意義。

（一）旅遊企業群體行為的功能

1.群體行為對旅遊企業的功能

（1）完成特定的工作任務，保證企業總目標的實現。這是正式群體的最重要的作用。現在的旅遊企業很多都是大型的組織，而且其規模還有不斷擴大的趨勢，企業要想實現組織目標，必須將工作任務逐層分解到各個部門。群體的一個最重要的功能，就是承擔、執行、完成組織分配的任務，為企業總體目標的實現作出貢獻。

（2）整和個體力量，發揮群體效應，更有效地完成工作任務。群體的力量通常要大於其成員力量的簡單相加之和，形成1＋1＞2的效應。旅遊企業員工在群體中會自覺不自覺地相互影響、相互交流、相互補充，透過分工合作、彼此傳遞和交流資訊、揚長避短更快更好地完成任務。

（3）群體的整體水平是旅遊企業管理水平提高的基礎，同時群體的活力是旅遊企業整體活力增強的關鍵。

2.群體行為對旅遊企業員工的功能

（1）滿足旅遊企業員工的心理需要。應用馬斯洛需要層次理論分析，群體在滿足個體心理需要方面主要有以下幾點作用：

①保證基本的生理需要得到滿足。個體加入某些群體，特別是那些正式群體，透過和群體的共同努力實現群體目標，個人可以從群體中得到一些報酬，而這些報酬的很大部分就是個人滿足基本生理需求的保證。

②獲得安全感。個體加入某個群體以後，群體成員之間會互相支持、互相幫助，這會使個人獲得心理上的安全感，增強其行動時的信心和力量。

③滿足歸屬和愛的需要。旅遊企業員工透過群體行為，可以感覺到群體是一個大家庭，而自己是這個家庭中的一員。當群體獲得某種榮譽時，所有成員都會有一種群體榮譽感和自豪感，而當群體遇到來自外界的壓力時，群體成員會團結一致對外。同時群體還可以滿足其成員的情感和愛的需要。

④滿足尊重的需要。個人在群體中占有一定的地位，為實現群體的目標作出自己的貢獻，群體成員感覺到自己的價值，得到自尊的滿足。而且，一個被外界認為很重要、很有地位的群體，可以為其成員帶來一定的聲望和成就感，從而得到其他人的尊重。

⑤滿足自我實現的需要。有時，自己的某些理想和抱負單靠個人力量無法實現，必須借助多人的共同努力和合作。在這種情況下，要想滿足自我實現的需要，必須依靠群體行為來完成。

（2）群體行為能夠促進其成員的健康成長。旅遊企業的員工透過加入各種群體，在群體活動中認識自己、瞭解別人，在與群體

成員交往、合作的過程中，與他人彼此取長補短、相互激勵，可培養積極上進的心理和行為，促進自身的健康發展。

（二）旅遊企業群體行為的解釋

我們觀察旅遊企業中的實際情況可以發現，有些群體非常成功，能夠出色地完成任務，群體內成員的滿意度也較高；而有些群體的績效卻很低，表現得不夠成功，為什麼會出現這種差別呢？究竟哪些因素決定群體績效？這個問題的答案是很複雜的，但研究表明，以下這些變量對群體績效有影響：群體成員的能力、群體的規模、衝突的水平、群體壓力、群體凝聚力等。圖11-3列出了群體績效和群體成員滿意度的幾個主要因素。

圖11-1 群體行為模型

旅遊企業中的工作群體不可能孤立存在，它們是整個企業的一部分，必須遵守整個組織的政策和規章制度，因此每個工作群體的績效都要受到外界條件的影響。

但工作群體本身是影響工作效率和績效水平的內因，是起決定作用的。群體本身包括由群體成員決定的各種資源以及群體結構，它們決定著群體內部的相互作用模式和其他群體過程。其中群體成員資源包含群體成員的素質、能力、工作動機、個性特徵等；群體

結構決定著群體成員的角色和規範。

　　最後，群體的相互作用過程與績效和滿意度之間的關係，還受到群體所承擔的任務類型的影響。如果群體的工作任務複雜，要求成員之間的相互依賴性強，有效的溝通和最低水平的衝突就有助於提高群體績效；如果群體任務簡單，對群體成員的相互依賴性要求較低，則即使群體溝通不暢、領導不力、衝突水平較高，也可能產生高績效。

　　（三）旅遊企業中的群體決策

　　俗話說「三個臭皮匠，勝過一個諸葛亮」，這句話表明了群體決策的優越性。群體決策是群體行為的一個重要表現，旅遊企業活動中的很多決策都是透過群體決策實現的，群體決策對群體效能有著重要的影響。

　　1.群體決策與個體決策的比較

　　在旅遊企業活動中，很多時候採用的是群體決策，但有時也需要進行個體決策。群體決策是不是一定比個體決策優越呢？這個問題不能用簡單的是或不是來回答，它涉及很多的因素，需要仔細分析群體決策的利弊。

　　與個體決策相比，群體決策的優點主要有：

　　（1）資訊量增大、資訊加工質量提高。群體決策可以綜合多個個體的資源，獲得更多更充分的資訊；每個成員根據自己的知識和專長利用、加工資訊，加強了資訊的橫向和縱向交流。同時，在群體決策過程中，群體成員會想出更多的辦法，作出更深刻的分析，增加了觀點的多樣性和決策的創新性。

　　（2）可以產生多種備選方案。經過群體決策，可以產生解決問題的多種備選方案，可以透過比較研究，選擇最優方案，從而提高決策的準確性，避免由於視野的侷限而導致決策的失誤。

（3）提高決策的接受度。由於群體成員參與了群體決策過程，因此決策的結果會得到更多人的支持，有更多成員願意執行這個決策，從而可以在成員中形成對決策結果的高承諾度，群體成員更願意接受分配給自己的任務和將進行的變革。

但群體決策與個體決策相比也有其弊端，主要表現在：比個體決策花費時間更多；容易出現少數人控制局面或者從眾行為，壓制不同觀點，降低群體決策的效率；群體決策的結果由大家共同承擔責任，可能導致責任劃分不清等。

從以上的分析可以看出，群體決策和個體決策各有其優點，在旅遊企業的活動中，可以根據具體情況進行選擇。如果決策對企業有長遠影響，對決策的創造性和準確性要求很高，時間也很充分，應該採用群體決策；如果追求的是決策的高效率，則最好採用個體決策。

2.群體決策的偏差

在旅遊企業的實際群體決策過程中，有一些因素影響著群體決策的效果，使群體決策與理想狀態存在著某些偏差。其中，兩種主要的潛在弱點是「極端化傾向」和「小團體意識」。

（1）極端化傾向。理論界和實踐界的研究表明，由於群體決策中責任分散和規範強化的影響，群體決策比個體決策更容易出現冒險和保守兩個極端趨向。如果群體中大多數成員（特別是領導者）比較保守，群體決策也將比個人決策更趨於保守。反之，如果群體中大多數成員敢冒風險，則群體會作出更具風險的決策。這種情況就是「極端化傾向」。

（2）小團體意識。美國心理學家賈尼斯（Irving Janis）透過對美國歷史上一些造成重大失誤的群體決策事件的考察，提出在群體決策中存在小團體意識的現象。即在群體決策時，內聚力高的群

體傾向於以表面一致的壓力來阻止不同意見，使得群體不能對問題和解決方案作出批判性分析和評價，進而導致決策的錯誤。

群體決策中的小團體意識，使得各種意見難以充分發表，只限於對少數備選方案的討論，忽視不同意見，使群體決策的優勢無法正常發揮，嚴重時會給群體帶來重大損失。

因此，在群體決策時，必須盡力克服小團體意識的影響，管理心理學家經過研究得出了以下一些方法：①在群體成員中確定一個關鍵評估人，對群體決策給予指導，積極調解決策過程中的衝突，要求參加決策的人盡可能發表自己的觀點，從而保證作出的決策盡可能正確。②將參加決策的成員分組，讓每組分別討論議題，讓大家獨立思考和提出看法，最後依靠多個分組討論的相似意見進行決策。即使各個分組沒有達成相似意見，對群體決策也有很大幫助。③一旦發現群體決策的弱點，就盡快承認，使群體成員意識到偏差，並及時提供第二次修訂決策的機會。

第二節 旅遊企業的群體行為管理

在目前的旅遊企業中，存在著大量的正式和非正式群體，瞭解群體的基本理論，進行群體行為管理，對旅遊企業的管理實踐有著重要意義。有效的群體行為管理是提高生產效率、實現企業目標的重要保障，是決定企業成敗的主要因素，旅遊企業的管理者應該重視和加強對群體行為管理的研究和探索。

一、旅遊企業內部人際關係的建立

（一）旅遊企業人際關係的重要性

在群體中，成員透過各種活動，相互之間發生各種各樣的關係，這種關係就是人際關係。人際關係經常要受到成員的正式職務和他們各自的心理特徵的制約，並伴隨著一定的心理體驗和反應。

在旅遊企業中，人際關係的優劣是影響群體行為效率的主要因素之一。一個部門的人際關係良好，員工之間感情融洽，可以提高部門的群體凝聚力、增強群體士氣，激發員工努力工作的積極性和熱情，群體工作效率就會隨之提高。反之，若一個部門的人際關係惡化，員工之間彼此疏遠，員工的工作積極性會降低，群體凝聚力下降，不利於群體任務的順利完成。

（二）旅遊企業中影響人際關係的因素

處在一個群體中的成員，總會發生這樣或那樣的聯繫，但不難發現，同一群體中成員之間關係的密切程度各不相同，這是因為人際關係的建立受多種因素的影響，這些因素主要可分為主觀和客觀兩個方面。

1.主觀因素

（1）需要的互補性。交往雙方在氣質、性格上各有優缺點，對方的特長正好是自己的需要時，就會形成互補關係，產生強烈的吸引力，建立親密的關係。

（2）成員的個性特點。人的性格、氣質、品質等個性特徵影響人際關係的建立。性格活潑、善交際的人比內向、刻板的人更易與人建立親密的人際關係；樂於助人、大公無私的人比自私自利、斤斤計較的人更易與人融洽相處。

（3）態度、觀點的相似性程度。人與人之間若對某些事物有相似的觀點、態度，或個性、理想、價值觀比較一致，就容易產生共鳴，行為上相互信任、支持、理解、合作，從而建立融洽的人際關係。

2.客觀因素

（1）空間距離的遠近。成員之間在距離上接近，或易於相互瞭解、相互交流、相互作用，更易形成親密的關係。但距離不是影響人際關係的主要因素，只是一種客觀環境條件。

（2）交往頻率。一般來說，相互之間交往頻率越高，越容易彼此熟悉，形成共同的情感、興趣、愛好等，更易於建立和諧親密的關係。

（三）旅遊企業內部人際關係建立和維持的途徑

良好的人際關係對旅遊企業具有積極的意義，因此在管理者的任務中一般都包括建立並維持良好的人際關係，以促進企業生產效率的提高。在旅遊企業內部建立和維持良好的人際關係的途徑主要有以下幾個方面：

1.建立堅強的領導團隊

領導者的所作所為和影響力，對群體中人際關係的建立具有重要影響。堅強的領導團隊應該有高度的事業心、責任感和領導能力，讓員工充滿信任；而且有著正確的權力觀，用自己的能力和人格魅力而不是地位影響下屬，同時能夠積極關心下屬，體察他們的需求和感情，使他們的合理需求得到恰當的滿足；採用民主的領導方式，激發員工的參與意識，廣泛聽取員工的意見和建議。這樣的領導團隊能使群體氣氛和諧、融洽，群體凝聚力增強，形成良好的人際關係。

2.創立有利的群體環境和良好的交往氛圍

情景因素對建立人際關係也有重要影響。管理者要有意識地創造能促進成員相互交往的環境和氛圍，例如改善工作環境和工作條件，使之更利於員工之間的相互交流；正確處理內部衝突，建立團結的集體；組織一些有情趣的集體活動，為員工創造更多的交流機

會；採用良好的管理方式和公平有效的領導方式，使員工可以自由發表意見、上下級關係和諧等。

3.建立合理的組織結構和採取必要的組織措施

組織結構的設立要依據組織的任務和目標，將各部門或個人的職責劃分清楚，明確彼此的任務和相互之間的協作關係，輔之以「權—責—利」的制度，保證每個人的任務清、責任明，這樣可以避免出現問題時互相推諉責任、互相抱怨等現象。

同時組織內要有一套完整的、切合實際的、正確處理人際關係的規範、原則、制度或方法，來維持良好的人際關係。而且組織結構的設立要有利於資訊溝通，以避免溝通不暢造成的誤解和矛盾。

4.提高群體成員的自我修養

群體成員的個性特徵、觀點、態度等對良好人際關係的建立有重要影響。群體成員首先必須樹立正確的世界觀，正確對待個人和集體的關係，正確對待與他人的關係，這樣才能正確地處理人際交往過程中的一些矛盾和問題。其次，良好的個人性格、品質能改進和增強人際關係。熱情開朗的個性、樂於助人的品質、寬廣的心胸、樂觀的處世態度都有助於建立和諧、融洽的人際關係。個人應該加強自我修養，調整自己的意識和行為，控制自己的動機和情緒，培養和維持良好的人際關係。管理者可以透過講座、討論會、聯誼活動等方式，幫助員工樹立正確的世界觀，學習人際交往技巧，加強思想修養，從而在企業內部建立融洽和諧的人際關係。

二、旅遊企業活動中群體衝突管理

前面我們已經介紹了衝突對企業的影響。衝突有一定的積極作用，但過激的衝突會對旅遊企業形象造成不利影響，還會影響企業

員工整體績效的提高。因此必須對衝突進行有效的管理，預防和減少衝突，同時利用衝突的有益性，將其控制在適當的水平，使衝突成為一種建設性、創造性的力量。

（一）衝突產生的原因

要對衝突進行有效的管理，恰當的處置，必須首先認真分析衝突產生的原因。心理學研究表明，造成群體衝突的原因主要是溝通、組織結構、個人性格和行為等方面的因素。

1.溝通因素

在群體中，如果成員之間訊息溝通不暢，則容易發生誤解而造成衝突。但這種衝突不是本質上的。

2.組織結構因素

如果組織結構規模大、層次多、分工複雜，訊息在傳遞過程中容易失真或被歪曲，則容易造成衝突。而且，目前大多數的旅遊企業都採取下寬上窄、逐步集中的金字塔形結構，這種結構無形中增強了大家的競爭，因為大家都想進入組織結構的更高層，競爭加劇必然會導致衝突加大。

3.個人性格和行為因素

群體內個體之間心理和行為上的差異也是造成衝突的原因。通常情況下，獨斷專行、傲慢、懶惰等個人的不良行為會引起群體內的衝突，自尊心、競爭意識強的人會為了所謂的「自我防衛」先發制人，主動與他人發生衝突。

（二）旅遊企業活動中群體衝突的管理策略

1.減少衝突的策略

衝突雖有其有利的一面，但衝突的存在對企業形象和員工積極性都有不利影響，因此要盡量採取措施減少衝突。主要有以下幾種

方法:

　　（1）制定超級目標。設置一個需要多個群體（個人）合作才能實現的超級目標，這樣可以昇華競爭，使衝突各方瞭解到相互依賴的重要性，可以消除以前的敵意，共同為實現新的更高水平的目標而努力。

　　（2）應用行政手段。可以採用將一些「刺頭」調離或者加大衝突雙方的距離的方法，來緩解衝突。也可以將衝突雙方人員互換，促進群體間的相互瞭解和交流。有時候，當群體內部衝突太激烈又長期無法解決時，可以將群體解散重組。當然，採用行政手段一般是強制性的，雖然較簡單，但可能會造成一些負面影響，使用時應當考慮各方面因素，謹慎選擇。

　　（3）使用印象交流法。管理者可以召開一些交流會，讓發生衝突的群體用文字或者口頭的方式發表對本群體的評價和對別的群體的印象，並向對方提交，然後各群體之間進行印象交流，談出自己的觀點和看法，共同探討解決方案。這種交流會通常要有第三者在場，協調各方行為和主持會議進程。這種方法在國外應用得比較多。

　　（4）採用衝突處理的兩維模式法。這個兩維空間模式是由湯瑪士（K. Thomas）提出的，見圖11-2。

圖11-2 處理衝突的兩維模式

圖中的橫坐標表示合作程度，所謂合作即指滿足他人的利益；縱坐標表示武斷程度，武斷指滿足自己的利益。在這兩維之間形成了五種解決衝突的策略：

強制：既不合作又非常武斷。也就是，犧牲他人的利益來滿足自己的利益。

迴避：合作和武斷程度都比較低，對自己和他人利益都缺乏興趣。

妥協：兩個維度都取中間程度，採取一種權宜的解決辦法。

克制：合作程度高而武斷程度低，犧牲自己利益以滿足他人利益。

解決問題：對自己和他人利益都高度重視，雙方透過談判，決定共享資源。

上述解決衝突的方法比較有效，湯瑪士透過調查研究指出，解決衝突時必須注意人與人之間的溝通技巧，根據特定的情況，合理確定解決問題的次序，以此來協調「武斷」和「合作」，以便建設

性地解決衝突。

2.合理利用衝突的策略

管理者要處理衝突，但並不意味著要徹底消滅衝突。當企業人員流動少，缺乏創新性和競爭意識時，適時地利用衝突，有意識地製造和激發衝突，對旅遊企業的成長和發展有重要作用。主要的做法有：

（1）選擇開明的管理者。如果管理者的管理方式過分專制，就可能使不同意見受到壓制；因此任用開明的管理者，可以在一定程度上克服這種現象。

（2）鼓勵競爭。透過制定競賽目標和指標、增加工資、表彰先進等方式來鼓勵群體間的競爭，適當的競爭會導致積極意義的衝突。

（3）調整組織結構。把相互制約、相互促進的部門分開，擴大自主權；也可以透過人事調動、交換群體成員、注入新鮮力量等方式適當地擴大衝突。

（4）取消窒息合理衝突的規章制度，制定新的調節機制和接觸機制。

三、旅遊企業活動中的團隊管理

目前，旅遊企業在生產經營活動中，普遍採用團隊方式作為一種主要的運作形式。運用工作團隊是提高組織績效的可行方式，它有助於組織更好地利用員工的才能，有助於增強組織的民主氣氛，提高員工的積極性。因此，如何培養團隊精神，如何建立高績效的團隊，如何對團隊進行管理，研究這些問題對旅遊企業提升管理水平具有重要意義。

（一）旅遊企業中團隊的類型

史蒂芬·P·羅賓斯（Stephen P. Robbins）根據團隊成員的來源、團隊的自主權大小以及團隊存在的目的，將團隊分為三種類型。即：問題解決型團隊、自我管理型團隊、多功能型團隊。不同類型的團隊具有不同的特點，所承擔的組織任務也不同，管理者對其所採用的管理方法也不一樣。

1.問題解決型團隊

問題解決型團隊一般由來自同一部門的員工組成，通常是8～10個人，這些員工定期相聚，就如何提高產品質量、生產效率和改善工作環境等問題展開討論，分析問題的原因，提出解決問題的建議，但這一類型的團隊通常沒有直接單方面解決問題的權利。

2.自我管理型團隊

自我管理型團隊通常由10～15個人組成，他們不僅探討問題如何解決，而且有權親自執行解決問題的方案。他們自主權很大，可以根據本團隊的情況，安排工作進程、設置工作目標、決定工作任務的分配，甚至可以決定薪金的分配和團隊內人事的變動。目前，國外的旅遊企業採用這種類型團隊的較多，國內的某些旅遊企業中也存在這樣的團隊，一般是企業中占有重要地位的部門。

3.多功能型團隊

多功能型團隊是為了完成某項特殊的任務，由企業中同一等級、不同工作領域的員工組建而成的。當企業面臨的任務比較複雜，需要多種技能配合才能完成時，就有必要組建多功能型工作團隊。

（二）旅遊企業活動中團隊的組建和管理

1.高績效團隊的特徵

作為一個高績效團隊，一般來說應該具有六個基本特徵：一是明確的目標。團隊成員對於要達到的目標有清楚的瞭解，並堅信目標所包含的意義和價值，願意為目標作出承諾。二是相關的技能。團隊成員具備實現目標所需要的技術和能力，並且相互之間能良好合作。三是高度的信任。每個團隊成員對其他人的品行和能力都深信不疑。四是一致的承諾。團隊成員對團隊表現出高度的忠誠和承諾。五是良好的溝通。團隊成員間擁有暢通的訊息交流。六是恰當的領導。高效團隊的領導能為團隊指明前途所在，能使團隊跟隨自己共渡難關；他們對團隊提供指導和支持，而不是試圖控制其下屬。

2.塑造高績效工作團隊

（1）選擇具有不同能力的成員組成團隊。一個團隊要想實現高績效的運行，需要有三種不同技能類型的成員：一是具有技術專長的人員；二是具有解決問題和決策技能的人；三是善於聆聽、反饋，並善於解決衝突及處理其他人際關係的人員。組建團隊時，一定要選擇具有不同技能的人，並將他們合理搭配，鼓勵不同個體協同共事，以及相互間開放地交流和溝通，充分發揮團隊的潛能。

（2）制定具體的目標。管理者要為團隊制定具體的目標，讓成員明確自己的最終產品是什麼、目前應採取怎樣的行動以實現目標、有哪些資源可以利用以及自己工作的大體時間範圍。這個具體目標的形成過程要有團隊成員的參與，以保證成員對目標的共同接受，使目標為團隊的發展指引方向、提供推動力。

（3）培養成員之間的相互信任。團隊成員之間的高度信任，是高效團隊的主要特徵。因此，要提高個體的素質和修養，使成員能夠與他人進行公開、坦誠的溝通，能夠很好地處理與他人的衝突以及正確處理個體目標和團體利益的關係；增強團隊的凝聚力，保證團隊成員間的相互信任。

（4）實行全面質量管理。全面的質量管理是保持團隊高績效運行不可缺少的一項措施。它要求管理者鼓勵員工共享觀念，並根據他們的建議去行動。

（5）保持團隊多元化。多元化可以保證團隊新鮮觀點的湧現，提高團隊的創新性和活力。因此，團隊規範要支持多元化的存在，保證團隊更好地發揮異質性的優勢，同時獲得高凝聚力的優勢。對團隊成員進行多元化培訓也很必要。

四、旅遊企業中非正式群體作用的有效發揮

企業中的群體可以分為正式群體和非正式群體。正式群體是為了完成組織交給的任務而產生的，非正式群體是人們在社會工作和生活中自願結合而成的群體。由於工作交往和相互瞭解的加深，在同一組織內的成員，除了在正式的工作場合按照一定的行為規範扮演組織所分配給他們的角色之外，他們還將與一些志同道合、信念一致、感情親近、關係密切的其他成員結為一體，建立一種非正式的聯繫，以期滿足他們的共同心理需要。非正式群體具有強烈的感情色彩，對旅遊企業既有積極的作用，也存在負面影響，因此分析非正式群體的功能，發揮其在旅遊企業中的積極作用，對旅遊企業管理者有重要意義。

（一）非正式群體在旅遊企業中的功能

非正式群體的功能具有兩重性，對其成員和旅遊企業組織都有重要影響。

1.對其成員的功能

非正式群體對其成員的功能主要有：首先，它可以滿足其成員的心理需要。非正式群體可以滿足其成員的多種心理需要，主要表

現在：使成員獲得安全感、滿足成員愛和自我實現的需要、滿足成員自我尊重的需要等。其次，能為成員提供各方面的幫助。非正式群體成員間關係一般都比較密切，這就使得成員間有更多的機會在生活上相互幫助、相互照顧，在工作中相互支持。最後，它可以透過群體中不成文的規定，規範和約束其成員的行為。

2.對旅遊企業的功能

當非正式群體的目標與組織目標一致時，它對組織有重要的積極作用：

（1）增強活力，提高工作效率，促進工作目標的實現。非正式群體使其成員的心理需要得到滿足，有利於成員以良好的心態和充沛的活力從事工作，提高工作效率，保證組織目標的順利實現。同時，非正式群體有較高的凝聚力，有助於群體和企業目標的實現和工作效率的提高。

（2）加強訊息溝通。非正式群體成員交流頻繁、訊息傳播速度快，可使組織內意見溝通網絡更加完善。非正式群體中成員關係密切，易於表露真實想法，管理者可以利用這一點得到真實的訊息反饋。

（3）增強凝聚力，穩定組織。正確的引導和利用非正式群體的高凝聚力，可以促進組織凝聚力的增強。而且非正式群體間關係融洽、情緒穩定，有利於組織穩定和建立良好的企業氛圍。

（二）發揮非正式群體在旅遊企業活動中的積極作用

雖然非正式群體對其成員和組織都有一定的功能，但當它在與正式群體或組織發生衝突時，會影響組織或正式群體的活動和利益，阻礙組織目標的實現。這就要求管理者加強對非正式群體的管理，發揮其在旅遊企業中的積極作用，克服其不利影響，具體的管理措施主要有以下幾方面：

1.承認現實，正視現實

　　非正式群體的產生是一種必然的現象，它在旅遊企業中是客觀存在的，不能也無法禁止。所以作為旅遊企業管理者，首先應該承認非正式群體的存在，進而瞭解本企業中存在哪些非正式群體，並設法掌握其成立背景、成員組成、領袖人物、活動情況、活動方式、群體目標等情況，這是發揮其積極作用的前提。

2.正面教育，積極誘導

　　旅遊企業的管理者應該加強對各個群體的正面引導，根據每個非正式群體的具體情況，採取適當的措施改造其群體目標，使之與整個企業的目標一致。對非正式群體的不合理要求和越軌行為，要分析其原因，採取說服教育、協調談判等方式處理，不宜採用行政命令強制其順從。當然對於某些明顯具有反社會傾向或破壞作用的非正式群體，靠引導可能不起作用，就應該斷然使用行政命令，將其解除，並給予一定的懲罰。

3.建立聯繫，疏通感情

　　要想真正發揮非正式群體的積極作用，必須主動與其成員接觸，聯絡感情。企業管理者可以透過參與、支持他們組織的一些正當而有益的活動等方式，拉近和非正式群體成員的距離，積極和他們談心，和他們建立密切的關係，這樣他們就會願意和管理層溝通，有利於管理者獲得必要的資訊以及對他們進行正確引導。其中尤其應該重視領袖人物，透過與其交流溝通，做好他們的工作，可以利用其號召力和影響力，使整個非正式群體和企業配合。

4.充分利用，適當限制

　　充分利用非正式群體訊息通暢、相互關係融洽、凝聚力強等積極因素的同時，旅遊企業的管理者還應採取措施限制其消極影響。當非正式群體出現牴觸情緒或對抗行為時，要根據這個群體的特

點，採取一定的措施消除其不滿，引導他們服從企業的整體利益。而且，領導者在進行任務分配時，可以根據工作的特點和個人的個性特徵，將同一非正式群體的人適當分開，避免他們接觸過於頻繁產生的不利影響。

第三節 旅遊企業的內部溝通與員工心理

一、企業內部溝通的概念和功能

（一）溝通的概念

1.溝通的定義

溝通是指企業內部人員借助一定的方法和手段，相互傳遞和瞭解各自的需求、對自身工作及企業的看法和觀念，以求得相互協調，增強團體精神的一種管理活動。溝通的基本要素包括訊息傳遞者、訊息接受者、訊息和媒介四方面。

2.溝通的基本模式

發訊者把要傳達的訊息變成接受者能夠理解的訊息傳送出去，收訊者透過一定的通路接收到訊息，然後將訊息譯解，變成自己的觀念後又作出反饋給發訊者，從而構成一個完整的溝通過程。圖11-3反映了基本的溝通模式。

圖11-3 溝通的基本模式

（二）溝通的功能

1.促進企業內部訊息的交流

溝通最基本的功能就是訊息傳遞，對於企業員工來說，透過內部溝通，可以獲得有關企業的很多訊息，如經營狀況、最新的領導者決策等。員工及時瞭解自己工作的情況，才可以激發更加努力工作的動力；時刻瞭解企業的運作情況，才能感受到自己是企業的主人，增強主人翁意識。對於管理者來說，只有瞭解了企業運行的真實情況，才能作出正確決策；只有瞭解了員工的想法，才能夠充分發揮員工的潛力，同時透過員工對管理者工作的反饋，管理者可以及時彌補工作中的不足，提高自己的管理水平。

2.企業員工的心理需要

企業是員工的工作場所，同時也是員工的一個很重要的交際場所。員工在企業工作，所追求的不僅僅是勞動報酬，更重要的是和企業裡的其他員工進行交流，表達思想感情、需求、友誼和支持；他們希望自己在企業裡得到尊重，找到歸屬感。只有訊息溝通渠道通暢，才可以增進領導與員工、員工與員工之間的相互理解和信任，改善群體的人際關係。

3.有助於消除員工的不良情緒

一方面，有效的溝通可以減少曲解和誤解，消除很多不良情緒產生的根源；另一方面，員工向管理者說出心中的想法，可以使他們從緊張情緒和所受壓力中獲得解脫，減少對工作本身的疑慮和恐懼，消除不良情緒。員工透過有效的溝通和其他員工建立深厚的感情，如果情緒不好的時候可以得到其他員工的理解和安慰，組織的溫暖可以使員工保持良好的情緒。

4.利於培養統一的組織心理

企業作為一個組織，由很多的個體組成，每個個體都有自己的思想和見解，有不同的個性與氣質。這些不同的個體透過溝通和交往逐漸地相互瞭解，然後關係開始變得融洽，相互尊重，擁有了強烈的合作願望。在實現集體目標的過程中，大家緊緊地團結在一起，朝著共同的目標邁進。

二、旅遊企業內部組織溝通的方式

（一）從訊息傳送的方向看

1.垂直溝通

（1）上行溝通：指在群體或者組織中，訊息從較低的層次流向較高層次的溝通，一般指組織中的下級向上級反映工作情況，提出建議，表明自己的態度等。上行溝通可以使員工的情況及時得到反映，有助於管理者全面掌握情況，集思廣益，作出切實可行的決策。在上行溝通中，疏通訊息溝通的渠道十分重要，如果企業內組織層次過多，組織結構不完善，就會阻礙上行溝通。

（2）下行溝通：指訊息從一個水平向另一個更低的水平進行的溝通，訊息一般來自組織的高層，透過各個中間層次到達基層和組織的個人。下行溝通進行得順利，能把領導者的決策準確地傳達給員工，把上級的意圖轉化為員工的行動。

2.平行溝通

平行溝通是指組織結構中位於同一層次或個人之間的溝通，一般具有業務協調的性質。平行溝通可以加強平行部門之間的互相瞭解、增進團結、做好協作、克服本位主義，如果平行溝通不通暢就容易導致部門之間的隔閡或矛盾。

3.斜向溝通

是一種特殊的溝通形式，指的是企業內部非同一組織層次上的單位或個人之間的訊息溝通，如參謀部與職能部門之間的溝通。

（二）從訊息傳遞的媒介看

1.書面溝通

包括備忘錄、電子郵件和組織的刊物、通知、書信、文件、傳真等。書面溝通的優點在於不受時間、空間的限制，具有權威性和準確性，便於查詢，而且內容更全面、更有邏輯，也更清晰。缺點是費時費力，不易更改，而且缺乏及時的反饋。

2.口頭溝通

口頭溝通形式很多，有討論、面談、會談、電話、會議、廣播、對話等。優點在於迅速靈活、簡便易行、可以自由交換意見，具有雙向溝通的優點，同時，還可以借助表情、手勢、體態等肢體語言，有利於準確地闡釋想法。缺點是不容易保存，對人數較多的群體難以實現對話，不僅受空間的限制還受到發出訊息者自身條件的限制。

3.非語言溝通

非語言溝通指運用各種非語言符號系統進行的訊息溝通，包括身體動作、手勢、面部表情等。非語言溝通可以輔助語言溝通，使訊息表達得更明白易懂。

（三）從溝通的渠道看

1.正式溝通

正式溝通是透過企業規章制度所規定的渠道進行的訊息溝通，正式溝通強調員工作為一定的角色來進行溝通，其內容是和企業活動直接相關的，如企業內部的請示、報告、會議、匯報等。優點是溝通效果好，具有較強的約束力，一般比較重要的訊息通常都採用

這種溝通方式，缺點是溝通的速度較慢，不容易互相交流。如果這種溝通次數太少容易導致隔膜，而溝通太多又容易陷入「文山會海」。

2.非正式溝通

指除正式渠道以外所進行的訊息傳遞和意見交流，其內容大多關係到組織或組織成員的環境或個人事務問題。優點是溝通方便，傳播速度快，缺點是訊息可能有很多不真實的成分。

（四）從有無反饋看

1.單向溝通

指訊息發出者和訊息接受者之間沒有訊息反饋的溝通，如發指示、做報告、講演等。優點在於訊息傳遞的速度快，訊息接受者的秩序好，容易保持訊息傳遞的權威性，但是難以把握溝通的實際效果，作出正確的判斷。適合於任務急、工作簡單、無須反饋等情況。

2.雙向溝通

雙向溝通是指訊息的發出者和接受者之間有訊息反饋的溝通，如討論、協商、會談等。優點是訊息有反饋、準確性高，易保持良好的氣氛和人際關係；缺點是參加者心理壓力大，易受干擾，也缺乏條理，而且比較費時費力。

三、旅遊企業促進有效溝通的對策

（一）影響企業內部有效溝通的障礙

1.客觀因素

（1）文化語言障礙：在大型旅遊企業集團中，員工來自不同

的地區甚至不同的國家，而每個地區的員工都有各自的文化背景，因此會導致溝通障礙。如日本人在別人說話的時候老說「hai」，並不是表示同意說話人的意思而是表示他們正在聽，另外，文化背景還影響一個人的語言風格以及他對詞彙語義的理解。

語言引起的溝通障礙主要有三個方面：首先是語系，由於不同的語系之間存在不同程度的差異，因而不同的國家和民族之間的交流就存在困難。其次是語義，如雙關語，俚語和方言等，訊息的接受者有時候會難以理解其中的含義。第三是語境即語言環境，或溝通時的時空背景，當語境支持溝通的訊息時，可以提高溝通的質量，相反，會使接受者對溝通中所交流的訊息表示懷疑，從而降低訊息溝通的有效性。

（2）溝通的渠道障礙：首先是當訊息溝通的渠道不通暢的時候，會影響溝通的效果。溝通渠道過於複雜、層次過多，會造成溝通渠道不通暢，一個訊息經過多層次的傳送，各層接受者有意無意地加以過濾，會使原訊息失真。另外，不同的溝通渠道選擇也會影響溝通的效果。

（3）社會障礙：一是地位，這是企業中上下級之間進行有效溝通的最大障礙，主要是由組織中地位差別的過分強調造成的。二是職業，不同行業的人不懂對方的行業用語，也會造成困難，俗話說「隔行如隔山」。三是組織結構，組織結構過於複雜，傳遞層次過多，失真的可能性就大；結構重疊會造成溝通緩慢。

2.主觀因素

（1）心理障礙：①認知，人的知覺有選擇性，個人在接受訊息的時候會根據自己的需要、動機和經驗進行篩選；對訊息的重視程度不同，雙方看問題的角度不同，對同一個問題會有不同的見解；另外，接受者在解碼的時候還會把自己的興趣和期望帶入訊息之中。②態度，如果溝通的雙方之間存在階級、民族的偏見，會造

成態度障礙；當發訊者的人品或能力不被認同的時候，會影響接受者對訊息的反映。③情緒，人總是帶著某種情緒參加溝通活動的，在某些情緒下人們容易接受訊息，但是在某些情緒下，人們又不容易接受訊息，如雙方都處在激動或者情緒不佳的狀態，就容易歪曲對方的意思。④個性，雙方動機、愛好、信念等方面的差異，可能引起個性障礙。

（2）個人經驗：如果發出和接受訊息的人經驗水平相差很大，也容易造成障礙。經驗一方面和受教育程度相關，如果文化素質相差太遠，則難以產生共同話題。另一方面和實踐經驗有關，如小孩由於自己的社會知識不夠有時候就不能聽懂大人的交談。這是因為當發訊者把自己的觀念翻譯成訊息時，他是在自己的知識和經驗範圍內進行編譯。只有當雙方的經驗有交叉區時，溝通才會有成效；如果雙方沒有共同的經驗區，就無法溝通訊息。

（3）時機選擇：訊息傳遞的時機也很重要，如果時間上拖延太久，就會導致訊息成為無效訊息。當人的狀態不佳或狀態過好的時候都很難接受訊息，這時候進行交流的效果會大打折扣。

（二）促進旅遊企業內部的有效溝通

1.訊息傳遞者應該注意的問題

（1）傳達有效訊息：發訊者應該做好準備，溝通的內容要提前計劃一下。一方面選擇適當的訊息溝通量，過多或過少都不合適；一方面考慮到人對訊息的選擇性，表達時應盡量考慮對方的利益和需要。

（2）使用簡單易懂的語言文字：說話時盡量使用普通話，不要講方言俚語；講話的意思要明確，條理要清晰，不能模棱兩可；書面語言要言簡意賅。

（3）考慮文化背景：進行溝通時，應該充分瞭解對方的文化

背景、基本價值觀，從而更好地理解對方對事物的看法和態度，以消除或降低溝通中的文化障礙。

（4）多渠道傳遞訊息：一方面訊息傳遞要採取合適的渠道，渠道的暢通涉及訊息傳遞的及時性，不同的訊息應選擇不同的溝通方式；一方面要多渠道同時使用，提高訊息溝通的效能。因此在必要和可能的情況下，應重視多種平行渠道的運用，如語言溝通輔以表情、手勢；重要的通知發出後又用電話詢問等。

2.訊息接受者應該注意的問題

（1）改進傾聽技巧：傾聽，不僅要注意對方所傳遞過來的訊息字面上的意思，還要注意其表情和手勢、眼神等非語言性溝通所顯示出來的情緒和感情，才能深入並準確地瞭解其真實的內心意圖。在傾聽的過程中要保持目光接觸，表現出肯定的點頭或適當的面部表情，不要隨便打斷對方的話。改進傾聽技巧可以培養全面獲取訊息的能力，防止對訊息的曲解。

（2）及時反饋：許多溝通的問題主要是由於誤解和不準確造成的，反饋過程可以使發訊者瞭解到訊息在實際中如何被理解和接受，如果有錯誤可以糾正。當員工未能及時得到管理者的反饋，員工會往最壞處設想，這時謠言就會產生，因為多數謠言就是由於不能及時得到準確訊息而引起的。

3.充分利用網路溝通

資訊技術與電腦網絡技術的發展，為組織成員之間的溝通創造了一種新的形式，旅遊企業可以利用電腦網路發布資訊、瞭解各方面意見。網路溝通具有超時間性、超地域性和溝通雙方的互動性，無論身在何處，溝通雙方都可以透過網路進行「面談式」交流，而且傳遞資訊速度之快是以往任何工具不能比擬的。

4.改善組織結構和氛圍

首先要改善組織結構，盡量減少多餘的結構，以避免機構的重疊造成資訊的流失和失真；其次要增加溝通渠道，加強部門之間的橫向聯繫。另外還要創造良好的組織溝通氛圍，企業高層管理者要有民主作風，善於傾聽不同意見；多與各職能部門和基層人員接觸，反映他們的意見和要求；鼓勵下屬和員工大膽對工作提出批評和建議，努力營造和諧融洽的組織氣氛，消除溝通雙方的緊張感和拘束感，使大家在輕鬆愉悅的氛圍中進行溝通。

【案例】

一個剛從學校畢業的學生，進入某一旅遊企業做導遊。一次她和幾個老導遊一起帶團，發現他們將遊客帶入景區的一些紀念品商店強行購物，然後從商店經營者手中拿回扣。她記得這是企業規章裡明令禁止的，於是就將這一情況報告了經理，經理處罰了這幾個拿回扣的導遊。但其他的導遊員開始冷落她，平時對她不理不睬，當她向他們請教問題時會受到他們的冷嘲熱諷，有時和他們一起帶團時還會受到故意刁難。她感受到來自其他人的壓力，心裡非常苦惱。又有一次她和別人一起帶團去香港時，某個導遊員要求她把她所帶的遊客領入某一商店購物，她雖然心裡不願意，但還是照辦了，並接受了那個商店給她的那份回扣。

【案例思考】

1.是什麼因素使這個導遊的行為發生了改變？

2.她的改變是正確的嗎？為什麼？遇到這種情況，你如何處理？

專業詞彙

群體行為　　團隊管理　　非正式群體　　內部溝通

思考與練習

1.旅遊企業的群體行為有何特點？對其員工的心理和行為有何影響？

2.小道消息有利用價值嗎？管理者應該如何對待它？

3.分析你所看到的旅遊企業管理者解決不同群體衝突的方法。它們是否有效？應該如何改進？

4.你是否加入過某個工作團隊？談談你對如何提高團隊工作績效的認識。

5.你認為旅遊企業都有哪些非正式群體，應該如何管理它們？

6.內部溝通狀態對員工心理有何影響？你認為旅遊企業應採用哪些溝通方法？

7.如何在旅遊企業內部建立良好的人際關係？其意義何在？

第十二章 旅遊企業領導者心理

本章導讀

　　領導者是企業組織的靈魂，團結的核心，是經營管理的內部動力。本章將闡述領導者的角色、影響力以及領導風格和領導藝術；在此基礎上，結合旅遊企業經營管理的特點，探討旅遊企業所適用的領導風格以及旅遊企業領導者所應具備的心理素質；最後，結合旅遊行業的相關特點，分析旅遊企業領導者在面臨壓力時如何做好心理適應和心理調整。

第一節　領導者的管理角色與影響力

一、領導者的管理角色

　　領導者指高層管理者，是企業中的核心力量，為了帶領企業成員實現企業目標，為了更好地促進企業的發展，領導者在工作中經常會扮演很多角色。

（一）名譽領袖

　　在領導者所扮演的角色中，第一個重要角色就是名譽領袖。領導者是企業的代言人，在很多場合都代表著企業的形象和名譽。因此，作為領導者需要參加各種與企業利益相關的典禮性質的活動，作為企業的形象代言人向公眾展示企業的風采，並在適當的時候向公眾致詞，讓公眾瞭解企業，信任企業。要做好名譽領袖這一角色，除了要積極參加典禮性活動外，還要在公眾面前注意自己的言行，時刻注意為組織保持良好的形象。當然參加各種社會活動也要

有節制，要把握適當的度。

（二）聯絡人

領導者所扮演的第二個重要角色是聯絡人。聯絡既包括企業內部的聯絡，又包括企業外部的聯絡。作為企業內部的聯絡人要和企業內各個部門的關鍵人物保持良好的人際關係，經常和他們溝通，聯絡感情。作為企業外部的聯絡人要和與企業發展相關、會影響企業利益的其他相關企業保持良好的關係並時常聯絡。除了和供貨商、銷售商、分公司等相關企業保持良好的訊息交流之外，還要和各種相關行業協會以及政府部門適當接觸，保持良好的關係。

（三）傳播者

領導者自身的素質及其在企業中所處的位置，決定了領導者對於周圍事物的變化，比企業中的其他成員要瞭解得更多。因此，作為領導者有義務把自己瞭解到的資訊和感受到的變化告訴應該知道的人，扮演一個傳播者的角色。一個優秀的傳播者，要注意選擇適當的傳播對象、傳播時機和傳播途徑。要注意不要讓接受訊息的人產生誤解，要考慮好傳播可能造成的後果，以及是否應該用更為恰當的方式來傳播。

（四）發言人

從某種意義上說，發言人的角色和名譽領袖的角色較為相似，都是代表企業的形象和利益。不過相對於名譽領袖的形象代言人角色而言，發言人的角色是實質性的，因為領導者作為發言人所發布的訊息都是與工作直接相關的。要扮演好這一角色，就要求領導者準確地區分什麼時候是代表企業，什麼時候是代表個人，要確保所說的話符合企業利益和政策。

（五）決策者

領導者是企業的高層管理者，把握著企業發展的方向和前進的

速度，因此，必須在關鍵時刻為企業作出正確的、及時的決策，並設法改進自己的企業，使其更加適應變化了的環境。要擔當好這個角色，就要多方面地蒐集資料，全面瞭解時刻變化的環境，積極聽取相關人士的意見，不要僅憑經驗主觀臆斷，而要從科學的角度出發，在綜合分析各種因素的基礎上作出盡可能準確的決策。

（六）危機管理者

所謂危機管理者的角色是指，作為領導者要時刻注意處理和企業發展相關的突發事件。這類突發事件，既包括企業內部發生的突發事件，例如主要技術人員的辭職、突如其來的財務危機等等；同時還包括會影響到企業發展的外部環境的突發事件，例如通貨膨脹、股市危機等等。要成為危機管理者除了要冷靜、從容、果斷之外，還要在平時注意鍛鍊自己處理突發事件的能力，以便積蓄力量應對真正的危機。

（七）資源分配者

資源的範圍很廣，是指企業中所有可以利用的資源，包括人、財、物、訊息、時間等。所謂資源分配者的角色主要是說，作為領導者要決策「誰應該得到什麼，以及得到多少」。要扮演好這個角色，首先要做到公平，盡量不要摻雜個人感情，要按照大家都明確的分配資源的標準進行分配。合理分配資源的目的除了保證企業工作正常開展之外，還要對企業成員進行有效的激勵。因此領導者是否成功地扮演了資源分配者的角色，會從多個角度影響企業的績效。

（八）談判者

作為領導者，在與很多群體交往的時候，都要用到談判的技巧。這些群體除了客戶、供貨商等企業以外的群體，還包括工會等企業內的群體。能夠扮演好談判者的角色可以為企業爭取到更多的

發展機會。

　　以上是領導者所經常扮演的八種角色，需要指出的是這八種角色並不是一個領導者所必須具備的素質，而是領導者可能會扮演的角色。對於領導者來說至關重要的是洞察力，除了對別人、對工作、對環境的洞察力之外，更重要的是對自身的洞察力，要時刻審視自己的優點、缺點以及所犯的錯誤。一個領導者只要具備了成為領導的基本素質，對於以上八種角色並不一定面面俱到，只要有足夠的洞察力，可以發現合適的人並將其安排在合適的位置上完成以上八種角色，也同樣可以做一個好的領導者。

二、領導者的影響力

　　所謂影響力是指個人在與他人交往的過程中，影響和改變他人心理和行為的能力。而領導者的影響力是指領導者在各種交往活動中有效影響和改變企業其他成員的心理和行為的能力。可見，領導者對企業其他成員的影響力應該是有效的、正向的，是可以激勵企業成員的影響力。領導者的影響力可以分為權力性影響力和非權力性影響力。見表12-1。

表12-1 領導者影響力的構成

因素		性質	心理影響
權力性	傳統因素	觀念性	服從感
	資歷因素	歷史性	敬重感
	職位因素	社會性	敬畏感
非權力性	品格因素	本質性	敬愛感
	才能因素	實踐性	敬佩感
	知識因素	科學性	信賴感
	感情因素	精神性	親切感

（一）權力性影響力

權力性影響力也稱作強制性影響力，這種影響力不是領導者自然具有的，而是由領導者所處的職位產生的，如果這位領導者不在這個職位上了，那麼相應的權力性影響力也就消失了。所以說，這種影響力是企業透過授權賦予的，是以被領導者的服從為基礎的。權力性影響力主要由三種因素構成：

1.職位因素

所謂職位是指個人在企業中所處的地位以及身在這個位置上而賦予他的權力。正是這種權力，使得領導者具有了命令下屬、強制下屬的能力。而被領導者也是因為這種權力而無條件地服從領導者，對領導者的命令不可抗拒，從而對領導者產生敬畏感。領導者的職位越高，下屬對他的敬畏感就越大，領導者的影響力也就越大。事實上，因職位因素而產生的影響力，是隨著職位的存在而存在的，並不會因為領導者的改變而改變，與領導者本身的素質也沒有關係。

2.資歷因素

資歷反映的是一個人過去的經歷和資格，也是形成領導者影響力的重要因素。一般說來，閱歷越豐富、資歷越深的領導者，越容易贏得人們的敬重。由於資歷是一個歷史性的因素，反映的是領導者在坐上這個位置之前的經歷，是發生在領導行為之前的，而且由於傳統上人們總是敬重資歷豐富的人，所以也屬於強制性的權力性影響力。

3.傳統因素

這裡所說的傳統因素，是指從傳統觀念上人們對於領導者就有一種服從的意識。很多時候人們服從領導，只是因為傳統的道德觀念告訴他們要尊敬領導、服從領導。換言之，在領導者的影響力中，有一部分是這種傳統觀念賦予領導者的，並不受領導者自身素

質的影響，也是產生在領導行為之前的，所以也屬於強制性的權力性影響力。

（二）非權力性影響力

非權力性影響力也稱為自然性影響力，是屬於領導者自身的內在的影響力。這種影響力不是由領導者的職位和權力產生的，而是由領導者的個人因素引起的，是領導者以自己的個人魅力影響和改變被領導者的心理和行為的一種力量，這種力量會使被領導者在潛移默化中從內心上接受並驅動其行為。非權力性影響力主要由四方面的因素構成：

1.品格因素

領導者的品格主要包括道德品質、性格和作風等，是透過領導者的言行表現出來的。它是一種本質因素，是衡量領導者是否具有影響力的根本因素。具有優秀品格的領導者會很自然地使下屬產生敬愛感，會對被領導者產生巨大的影響力，並誘使別人去模仿。但是，如果一個領導者品格不好，即使資歷很深、職位很高，也不可能對被領導者產生多大的影響力。

2.才能因素

這裡所說的才能包括與工作相關的多方面的才能，對於領導者來說，他的任何才能都有可能為他帶來影響力。一個具有才能的領導者，在與別人的交往中往往容易獲得別人的尊重和認同。因此，由才能所造成的影響力相對於其他影響力而言，會更容易使人產生敬佩感。

3.知識因素

知識本身就是一種財富，一種力量，一種科學賦予的力量。一般說來，一個人的知識豐富與否往往與其才能高低成正比。對於領導者而言，除了要具有相關業務知識之外，還應博學多才，具有其

他相關知識。一個知識豐富的領導者，容易使人對其產生信任感，從而對被領導者產生影響力。

4.情感因素

領導者與被領導者之間的關係實際上也包含一種人與人之間的情感關係，人與人之間建立了良好的情感關係，就能產生親切感，有了親切感之後，彼此之間的影響力就會比較高。一個平時待人誠懇、平易近人、和藹可親的領導者，他的影響力往往比較高。

綜上所述，領導者的影響力可以分為權力性影響力和非權力性影響力。權力性影響力是強制被領導者接受的影響力，只要身在領導者的位置就會具有，離開這個位置就隨之消失；而非權力性影響力是屬於領導者內在的影響力，是由領導者自身的素質產生的，與是否在領導的位置上沒有關係，所以在影響力結構中占主導地位，起主導作用。相對於非權力性影響力來說，權力性影響力不是絕對的，是會受非權力性影響力制約的；因此，要提高領導者的影響力，關鍵在於提高領導者的非權力性影響力。

第二節 旅遊企業的領導風格與領導藝術

一、旅遊企業的領導風格

（一）領導風格的類型

所謂領導風格是指領導者用什麼樣的作風和方式來從事領導工作，簡單說來就是領導者應該怎樣做的問題。美國管理學家勒溫（K. Lewin）、李比特（R. Lippitt）和懷特（R. K. White）將領導風格劃分為三種類型，這是現在理論界較為認同的分類方式。三種

類型分別為：

1.專斷型領導

所謂專斷型領導是指所有決策都由領導者作出，領導者決定一切，下屬都必須執行。採取這種領導方式的領導者會要求下屬絕對服從，領導者也較少和下屬交流。

2.民主型領導

所謂民主型領導是指組織的決策由領導者和被領導者集體討論，共同商量決定。領導者在分配任務時除了考慮下屬的能力之外，還會考慮其興趣、愛好等。領導者經常與被領導者溝通，關係較為融洽。下屬對於工作所採用的步驟和技術都有較大的靈活性和自主性。

3.放任型領導

所謂放任型領導是指組織的決策完全由被領導者作出，領導者完全放任自流，下屬願意怎樣做就怎樣做，完全自由。領導者幾乎完全不參與組織成員的決策和工作。

這三種類型的領導風格各具特色，專斷型領導是只關心工作，不關心下屬的極端；而放任型領導則是只關心下屬，不關心工作的極端；民主型領導是普遍存在的處於兩種類型之間的混合型領導風格。

（二）確立領導風格的理論依據

1.領導風格的連續統一體理論

連續統一體理論是由美國學者坦南鮑姆（R. Tannenbaum）和施米特（W. H. Schmidt）於1958年提出的。他們認為，領導風格是多種多樣的，這些領導風格都是介於獨裁的領導方式和民主的領導方式這兩個極端之間的，是一個連續統一的系統。圖12-1概

括描述了領導風格連續統一體理論的基本內容。

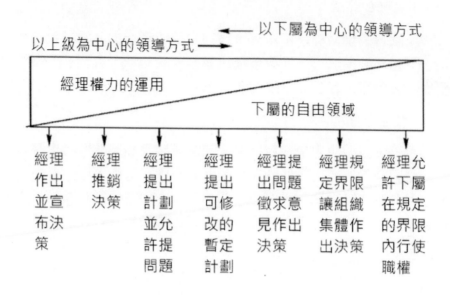

圖12-1 領導風格的連續統一體理論

圖12-1中列出了七種典型的領導風格：

（1）經理作出並宣布決策。在這種方式中，領導者是唯一的主動者。針對一個問題而言，完全由領導者考慮可供選擇的解決方案，並選擇一個最佳的解決方案，作出決策，然後向下屬宣布。在這一過程中，領導者可能會考慮下屬對該問題的看法，但也可能不考慮，不過無論怎樣領導者都不會給下屬參與決策的機會。

（2）經理推銷決策。在這種方式裡，同樣是領導者為主動一方；同樣是由領導者承擔提出問題、作出決策的責任，不同的是領導者作出決策後，不是僅僅向下屬宣布其決定，而是要說服下屬接受他的決定並願意服從。這樣做說明領導者開始重視在下屬中可能存在的反對意見，並希望透過自己對決定的推銷消除或減少這種反對的聲音。

（3）經理提出計劃並允許提問題。在這種方式裡，依然是由領導者考慮解決問題的方案並作出決策。但是在下屬接受其決策的過程中，除了領導者詳細地闡述他的想法和決定外，還給下屬留下提出問題的機會，這樣下屬可以更好地瞭解領導者的計劃，並更加心甘情願地服從。

（4）經理提出可以修改的暫定計劃。在這種方式裡，提出解決方案並作出決策的主動權還是掌握在領導者手中，但是領導者所作出的決策並不是最終決策，下屬也可以在作出決策的過程中發揮某些作用，可以為領導者的暫定計劃提出合理的修改意見，領導者也會用心考慮下屬提出的意見，並作出相應的修改。

（5）經理提出問題，徵求意見，作出決策。在這種方式裡，領導者依然掌握著作出決策的主動權，但是在作出決策的過程中，下屬的參與程度更強了。首先由領導者提出需要解決的問題，下屬可以就這一問題提出建議以及各種解決問題的方案，領導者會從下屬所提供的解決方案中選擇最為適合的，作出最終的決策。

（6）經理決定界限，讓組織集體作出決策。在這種方式中，領導者與組織中的其他成員掌握著平等的決策權。首先由領導者提出需要解決的問題，並給所作的決策規定界限，然後由組織集體討論，作出最終的決策。

（7）經理允許下屬在規定的界限內行使職權。在這種領導方式中，組織中的其他成員有很大的自由，領導者只是對所討論的問題作出界限，即使參與決策的作出也是作為普通成員的身分，並最終會執行集體作出的決策。

事實上，以上的七種領導風格並沒有優劣好壞之分，成功的領導者既不是專權的人，也不會是完全放任的人，而是根據不同的具體情況選擇適當的領導風格，採取恰當的行動的人。

2.管理方格理論

管理方格理論是布萊克（R. Blake）和莫頓（S. Mouton）於1964年提出的。他們提出將領導風格用以員工為中心和以工作為中心兩個維度來衡量，分別用橫坐標和縱坐標來表示，並按照程度的不同把兩個維度劃分為9個方格。在評價領導者的領導風格的時候，可以按照這兩個維度的高低度尋找交叉點，以確認他們的領導風格。如圖12-2所示。

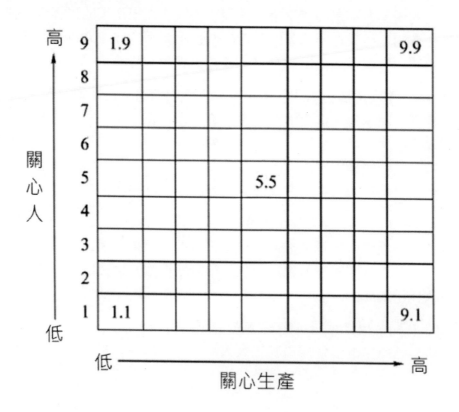

圖12-2 管理方格圖

在圖12-2中，每個方格都代表了不同的領導風格，一共有81種，下面介紹五種最有代表性的領導風格。

（1）1.1型方式。這種領導風格的領導者對生產的關心和對人的關心都是最低的，可以稱其為虛弱管理。領導者既不關心生產任務的完成，又不關心員工的工作和生活情況，因此這種領導風格注定是會失敗的。

（2）9.1型方式。這種領導風格的領導者只關心生產任務的完成，對員工的關心非常少，被稱為任務型的管理。領導者重視任務的完成，從而關心工作效率和工作條件，卻對員工的生活條件、心理情況等完全不關心。因此這是一種專權式的領導風格，下屬只能服從領導者的命令，沒有充分發揮自己才能的餘地。

（3）5.5型方式。選擇這種領導風格的領導者，既不會過多地關心生產任務的完成，又不會過多地關心員工的情況，而是努力想要把兩種因素保持和諧的統一。但是遇到問題因為害怕顧此失彼，所以總是守著傳統的習慣，敷衍了事。從企業的長遠發展來看，這種領導風格並不適用。

（4）1.9型方式。這是一種鄉村俱樂部式的領導風格。領導者並不關心生產任務的完成，而是非常關心員工的精神狀態、生活情況等等，認為只要員工的精神愉快，生產就自然會好，所以一味地保證員工工作環境的舒適和心理狀態的健康。選擇這種領導風格會造成生產效率過分依賴於組織內人際關係的融洽，一旦人際環境出現問題，就會在很大程度上影響組織的生產。

（5）9.9型方式。選擇這種領導風格的組織無疑是戰鬥力極強的集體，因為領導者對生產的關心和對人的關心都到達了極點。領導者不僅關心生產效率，而且誠心誠意地關心員工，努力使員工在完成組織生產目標的同時也滿足自己的心理需要。而員工在工作上也主動要求相互協作，積極地為完成組織目標而一齊努力。

與領導風格的連續統一體理論不同，管理方格理論所提出的5種典型領導風格是有好壞之分的，按照其實現領導過程的有效性來

看，最有效的是9.9型方式，其他依次是9.1型、5.5型、1.9型和1.1型。當然在一般情況下，一個領導者不可能時刻都保持著對生產和對人的高度關心，而且在有些時候，也沒有必要保持這種高度的關心狀態，因此在某些情況下，還要根據具體情況選擇適當的領導風格。但是從管理方格理論我們可以總結出，要成為一個合格的領導者既要關心組織任務和目標的有效實現，又要關心組織成員個人需要的滿足，必須從這兩個角度時刻檢查自己的工作。

3.領導生命週期理論

領導生命週期理論最先是由美國俄亥俄州立大學的研究者提出的，其後赫西（P. Hersey）和布蘭查德（K. Blanchard）進一步發展了該理論。該理論認為，領導這一行為過程的有效性除了和領導者對工作和人這兩大因素的關心程度有關之外，還與組織中其他成員的成熟程度有關。這裡所說的成熟並不是年齡和生理上的成熟，而是指人格和心理上的成熟。這種成熟包括實現自我價值的要求以及負責任的願望和能力，這種成熟可以透過工作和學習，以及人際交往方面的經驗來積累。如圖12-3所示。

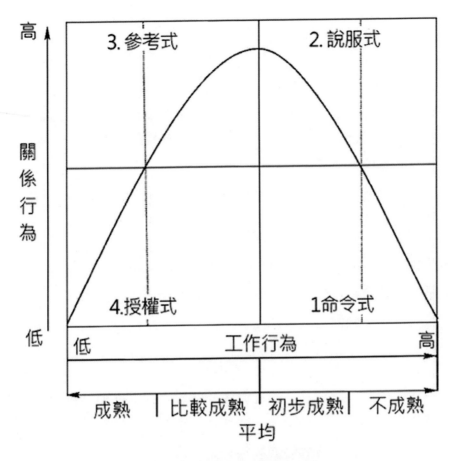

圖12-3 領導生命週期模式圖

　　第一象限表示，當下屬不夠成熟的時候，往往對工作的積極性和主動性都比較低，因此領導者需要給下屬比較明確的指示，甚至是嚴厲的命令，才能保證領導方式的有效性，從而保證組織工作的績效。

　　第二象限表示，當下屬成熟度逐漸提高，達到初步成熟的狀態時，下屬已經具備了對工作一定的積極性，但是其工作能力卻還是有所欠缺。因此領導者就要採取既重視工作又重視關係的領導風格。重視工作是用來補償下屬能力的不足，而重視關係則是和下屬

進行雙向的溝通，從而促進下屬工作的積極性，使其更加心甘情願地按照領導的意圖行事。這種方式稱為說服式的領導方式。

第三象限表示，當下屬的成熟度有較大程度的提高，到達比較成熟的階段時，領導者就可以降低對工作的關心程度，採取第三象限的低工作高關係的領導方式。採用這種領導風格，就是給下屬更多的自由，讓他們參與討論，加強和下屬的溝通，對他們採取一種非命令的參與式領導。

第四象限表示，當下屬發展到足夠的成熟程度的時候，就可以採用低工作低關係的領導風格。在這種情況下，下屬對工作有足夠的自覺性和主動性，因此領導者既可以降低對工作的關心程度，也可以降低對關係的關心程度，採取授權式的領導方式，將權力交給下屬，領導者只是造成監督的作用，並把握主要的決策。

領導生命週期理論主要告訴我們，要保證領導行為的有效性，對於不同成熟程度的下屬，就要採取不同的領導風格。也就是說，在組織工作中，要創造條件使組織成員盡快走向成熟，之後，領導者就可以採取放鬆控制、彈性管理的領導方式，從而降低組織工作的成本。

（三）旅遊企業的領導風格

以上介紹了三種關於領導風格的一般管理理論。但是，旅遊企業在管理上有其自身的特點，因此，旅遊企業要根據自身的特點選擇適合自己的領導風格。這裡所說的旅遊企業主要是指旅行社企業和旅遊飯店企業。下面結合這些企業的具體特點探討適合旅遊企業的領導風格。

第一，無論是旅行社還是旅遊飯店，其主要產品都可以歸結為是服務，而且其產品都有一個共同的特點就是易於模仿，難有什麼新意。所以對於旅遊企業而言創新就顯得更為重要，創新能力強的

企業在占領市場上會獲得很多的優勢。那麼，為了鼓勵員工的創新意識，旅遊企業的領導者應該多給員工參與管理和決策的機會，啟發大家的思維，並從大家的討論中汲取營養，獲取創新的靈感。因此，旅遊企業不適合採取命令式的、高集權的領導風格，而應該廣開言路，為員工創造輕鬆和較為自由的工作氛圍。

第二，作為服務業企業，旅遊企業中的很多員工在工作時都將直接面對顧客，其工作情緒對於服務質量以及企業的聲譽都非常重要。因此，旅遊企業的領導者必須重視培養員工對待工作的成熟態度，使員工把在工作中維持良好情緒當作一種職業精神和職業素養。當員工的成熟度足夠高的時候，作為領導者為了保證員工情緒的正常和穩定，就可以盡量少在工作中對員工下達嚴厲的命令，而給員工更多發表自己看法的機會，給他們更多的權力，讓他們按照自己的想法去工作，對員工放鬆控制，採取彈性管理的領導方式。

第三，對於旅遊企業而言，服務質量是企業的生命，而旅遊企業的服務往往涉及多個環節，任何一個環節出現問題都會影響到顧客的整體感受，從而影響服務質量。因此，要保證和提高旅遊企業的服務質量，是需要全體員工一起努力的。對於旅遊企業的領導者而言，保證企業中各個部門的溝通順暢，增強企業的凝聚力是非常重要的。這就需要領導者採取參與型或說明型的領導風格，深入員工之中，為員工創造更多與領導交流以及相互交流的機會，並透過自己強大的人格魅力，增強群體的向心力。

二、旅遊企業的領導藝術

（一）領導藝術的含義

所謂領導藝術是領導者水平和能力的一種綜合的、特有的表現形式，是領導者在分析問題、解決問題時綜合能力的反映。領導藝

術不同於領導風格，領導藝術是領導者結合自身特點對領導風格的
綜合運用。

（二）重視領導藝術對旅遊企業的重要性

對於旅遊企業而言，重視領導藝術在領導工作中的應用有著重
要的實際意義，這是由旅遊行業本身的特點所決定的。

第一，成功地運用領導藝術有利於適應激烈的市場競爭。現
在，旅遊行業競爭越來越激烈，特別是旅行社行業，由於進入門檻
較低，產品又易於模仿，所以，同類型的旅行社之間的競爭已接近
白熱化。因此，優秀的領導者適當地運用領導藝術可以為企業創造
良好的內部環境，為企業樹立適於競爭的良好的市場形象，有助於
企業在激烈的競爭中立於不敗之地。

第二，成功地運用領導藝術有利於適應多變的環境。旅遊行業
對環境的依賴性很強，特別是旅遊活動的宏觀環境。因此，旅遊企
業的領導者必須對環境有敏銳的洞察力，並根據時刻變化的外部環
境，藝術地選擇適合這一環境的領導風格，保證企業在不同的競爭
環境中都可以順利發展。

第三，成功地運用領導藝術有利於保證服務質量。作為服務性
企業，旅遊企業要保證質量，就要進行全員質量管理。因此企業內
部的凝聚力以及讓顧客感受到的企業內部文化氛圍都是非常重要
的。那麼，就要求旅遊企業的領導者能夠運用其領導藝術培養員工
對企業的忠誠和榮譽感，將各部門員工團結起來，並為他們創造適
合服務工作的工作環境。

最後，成功運用領導藝術有利於樹立企業形象。由於對旅遊產
品的體驗和消費是同一過程，顧客在購買旅遊產品時難以對其有確
切的感知，因此旅遊企業的形象和聲譽就成為顧客考慮是否選擇其
產品的重要因素。旅遊企業的領導者成功運用領導藝術，塑造值得

顧客信任的企業文化，對於樹立良好的企業形象是非常有益的。

（三）領導藝術的主要內容

1.用人的藝術

人是管理中最為活躍的因素，作為領導者必須有能力成功地調動和運用這一因素，因此用人的藝術是領導藝術的重要內容。

（1）任人唯賢

任人唯賢是領導者正確用人的關鍵。這裡所說的賢就是德才兼備，即思想品質好，道德修養高，業務能力強。在選擇人才、任用人才時要同時重視「德」和「才」兩個方面，既不可以重才輕德，也不可以重德輕才。如果重德輕才，往往會造成選拔上來的人無法勝任其工作，會造成組織資源的浪費。而重才輕德，可能使組織被一些心術不正的人所影響，造成重大的損失。因此，作為領導者，既不能任用無才之人，更不能任用無德之人。

（2）知人善用

知人善用是對領導者用人藝術的最高要求，可以分為「知人」和「善用」兩個部分，知人是善用的基礎，只有知人才能善用。「知人」是要求領導者瞭解其下屬的優點、缺點、主要能力以及心理狀況等。而「善用」則是指將適當的人放在適當的位置，使其從事適當的工作，為組織作出最大的貢獻。也就是說，作為領導者要有從整體上任用人才、把握人才的能力，把一切人才的可用之處用來為組織所用，使組織中所有成員的才能相加大於其單獨作戰所發揮的作用。領導者還應該善於把握組織人員的心理發展方向，使其與組織前進的方向相一致。對於領導者而言，要做到知人善用必須注意以下幾點：

第一，在瞭解一個人，鑒定一個人的時候必須有自己的主見。領導者瞭解下屬一般是透過兩個途徑，即透過自己的觀察和聽取別

人的意見。領導者觀察一個人主要是想瞭解其思想，往往透過觀察其言和其行。言行兩者相比，行比言傳達思想的可靠性要高。因此領導者自己觀察瞭解一個人的時候要以觀察其行為為主。但以行為為主並不意味著對人的行為不加分析地完全相信，因為人們的行為有些是出於自願，有些是為了適應環境，而有些則是被迫的，因此領導者必須深入分析其產生行為的內在動機，從而去判斷一個人的思想。對於第二個途徑，領導者既要重視別人的意見，又要正確看待這些意見，用自己的大腦對這些意見作出客觀的分析，做到「兼聽則明」。總之，無論是透過自己觀察還是聽取他人意見，對於判斷一個人而言都只是「取證」的過程，關鍵在於領導者透過其敏銳的洞察力和客觀的分析能力，多角度、多層次地考察一個人，並對其作出客觀準確的判斷。

第二，領導者在選人用人時必須保證公平、公正。這一點對於旅遊企業來講尤為重要。旅遊企業的員工平均年齡普遍較低，思維比較活躍而社會經驗又有所不足，在管理下屬時，客觀公平的態度是非常重要的，否則會傷害員工的積極性，使其不再願意為企業的發展努力。作為領導者，必須時刻保持清醒的工作狀態，用客觀公正的眼光去看待員工的工作，這樣做可以避免領導者走入很多誤區。例如，有些領導者會用自己的主觀臆斷去判斷一個人，對於其認為不錯的人會只看到他的優點，而對於其認為不好的人則只強調他的缺點，甚至對某些缺點做主觀上的誇大，這是一種十分幼稚的偏見。只有用公平、公正的態度去對待每一個下屬，才能客觀地認識他們的優點和缺點，更好地發揮他們的優點為企業所用。

第三，領導者必須做到用人不疑，才能稱得上「善用」。在實際工作中，往往會出現這樣三種狀況，即領導者不相信下屬的能力而包辦代替下屬的工作；不瞭解下屬的工作步驟或計劃而盲目干預其工作；不懂某方面的具體知識或技術，卻對下屬瞎指揮。這些情況都是領導者不信任下屬、不相信其能力的表現，從某種意義上來

說也是領導者不夠自信的表現，因為他否定了自己當初任用該下屬時的選擇。事實上，領導者如果在選拔人才的時候作出了正確的判斷和選擇，做到了「疑人不用」，就可以放心地做到「用人不疑」了。

最後，領導者必須重視對下屬的教育和培養，以利於下屬今後的發展。作為領導者，必須有長遠的策略眼光，要為下屬的成熟和發展創造條件。領導者不可以只是為了企業今天的經營而利用下屬，而應該真正為下屬的發展著想，使其透過在本企業的工作真正有所收穫，對其未來的職業生涯真正有所幫助。事實上，培養成熟的下屬，也是為了企業長遠的發展。

2.用權的藝術

權力是領導的象徵，是領導者實現其領導過程的「武器」。是否能夠適當自如地運用權力是衡量領導者領導藝術水平高低的重要標誌。領導者要成功地用權，掌握用權的藝術十分重要。

第一，適當用權就要做到不侵權。這裡所說的侵權既包括對上級的侵權又包括對下級的侵權。對上級侵權是因為有些領導者自我感覺過於良好，為了炫耀自己的能力或權力，而作出不該由其作出的決策，侵犯上級的權力。對下級侵權則是因為領導者不信任下級的能力而代替下級的工作，為其作出決策或處理事務，在管理學上稱為越權。這兩種情況都屬於濫用職權，領導者要適當用權就必須避免這兩種情況的發生。

第二，領導者要掌握用權的藝術就要適當授權，要做到以下三點：

①權力責任相統一。領導者在向下屬授予一定權力的同時，必須同時授予同樣的責任。只有權力而沒有相應的責任，就難以限制下屬濫用職權的行為；而只有責任卻不授予與責任相符的權力，就

會導致下屬難以開展工作，不敢做主，影響工作績效。

②權力能力相適應。這也是前面所提到的知人善用的重要表現。如果向沒有能力承擔某一工作的下屬授予過重的權力，既會降低工作效率，又會給該下屬帶來過大的壓力，影響其將來的發展。如果授予的權力小於下屬的能力，就會形成大材小用的局面，造成人力資源的浪費。

③一個人只有一個領導，即一個人只對一個上級負責。這是領導在授權時必須遵守的一個原則。這一原則也是維持組織管理秩序的重要法則。這就要求領導者只對自己的直接下級授權，不能越級授權，否則就會造成組織工作的混亂，甚至造成矛盾和摩擦。

3.處理事物的藝術

領導者都是組織中的重要角色，甚至是最高管理者，其工作必然十分繁重和瑣碎，這就要求領導者要靈活地掌握處理事物的藝術。

第一，在較為繁重複雜的工作中要善於抓住主要矛盾，集中力量解決主要的問題。對於次要矛盾，選擇適當的人去解決。

第二，在公平公正的基礎上，適當靈活按制度辦事。比如，對於某些因特殊情況違反制度的員工，要善於用變通的手段靈活地按制度處理。

第三，對於某些不該明確的事務要懂得「難得糊塗」。對於有些特殊的事情，領導者不可能弄清楚，也沒有必要弄清楚，因為弄明白之後可能對工作沒有好處，所以就可以當作沒看見，或者事情沒發生。

第四，領導者必須掌握合理安排時間的藝術。作為領導者要做到惜時如金和等待時機相結合。對於有些事情要明白其緊迫性，抓緊時間盡快解決；而對於一些不可能馬上解決的事情，要有耐性，

選準時機再解決。

4.樹立形象的藝術

樹立形象對於領導者來說也是一門高深的藝術。作為領導者，必須能夠區分工作狀態和生活狀態，要有必要的職業精神和職業素養，在工作中要全身心地投入。而且領導者要時刻注意自己的言行，有時領導者不經意間的言行舉止都有可能對下屬產生很大的影響，因此，領導者在工作時間必須謹言慎行。領導者要樹立形象，還必須和下屬之間保持適當的距離，既要深入群眾，平易近人，又要保持威嚴，樹立威信。這就注定領導者在非工作時間也要精心處理和下屬之間的關係，不可以不經大腦與下屬傾心交談，或與下屬距離太近。

第三節 旅遊企業領導者的心理素質與心理調整

一、旅遊企業領導者的心理素質

（一）領導特質理論

領導特質理論是研究領導者所應該具備的素質的理論。研究這一理論的學者普遍認為，領導行為有效性的高低與領導者自身所具有的素質有關，凡是領導效率高的領導者會具有很多共同的特質，從中歸納出一個優秀的領導者所應該具有的素質，這就是這一理論的出發點。

1.斯托格蒂爾的六類領導特質理論

美國學者斯托格蒂爾（R. Stogdill）透過研究，把領導所應該

具有的素質分成六大類，分別是：

（1）身體特性。斯托格蒂爾認為，優秀的身體條件對領導者來說很重要，除了保證高強度工作的優秀的身體素質之外，身高、外貌等條件也非常重要，外貌出眾的領導者往往對下屬更具有感召力。但是對於這一點並沒有足夠的依據，現在還有爭議。

（2）社會背景特性。這方面的特性主要包括社會經濟地位、學歷等等。一般來說社會經濟地位高、學歷高的領導者會比較服人，但是很多事實證明，這一點並不是絕對的，所以也缺乏一定的說服力。

（3）智力特性。智力特性一般包括洞察力、判斷力，以及知識的深度和廣度。據研究證明，較為成功的領導者確實都在這方面比較突出。但是還要和一些附加的條件一起考慮這一要素。

（4）與工作有關的特性。這一特性主要是指那些可以激勵領導者重視工作的特性，主要包括責任感、創新能力、高成就感的需要等等。研究證明，這些因素都會對成功的領導者有所幫助，但並不能證明它們之間有必然的聯繫。

（5）個性特性。所謂個性主要包括適應性、進取性、自信、正直、有主見等等。事實證明，是否能夠成為好的領導者，個性是很重要的因素，但在這個因素中究竟包括哪些方面，還是有待進一步研究的。

（6）社交特性。研究表明，較強的社會交往能力是成功的領導者所不可缺少的特性，因此，作為領導者要積極參加各種活動，願意與他人合作，善於交際。

2.包莫爾的領導特質論

該理論是美國學者包莫爾（W. J. Baumol）提出的，他總結了作為成功的領導者所應具備的十個條件，分別是：

（1）合作精神。領導者必須願意與別人合作，而且並不是壓服別人，而是要具有能夠使其他人心甘情願與其合作、被其領導的能力。

（2）決策能力。決策是領導行為的重要組成部分，領導者應該具有憑藉客觀事實和高瞻遠矚的洞察力為組織作出正確決策的能力。

（3）組織能力。領導者是組織的核心力量，因此作為領導者必須具備能夠將組織成員凝聚在一起的組織能力。

（4）精於授權。領導者必須能夠作出正確的授權決定，做到適當分權但還要掌握大權，這樣才能既保證組織工作的順利進行，又不造成人力資源的浪費。

（5）善於應變。對於現代組織而言，內部環境和外部環境的變化都很快，所以成功的領導者必須具備機動靈活的應變能力。

（6）敢於求新。成功的領導者要積極地接受新事物和新觀念，主動適應新環境，還要有求新求變的勇氣和智慧。

（7）勇於負責。高度的責任感對領導者的職位來說是非常重要的。成功的領導者對組織、對下屬、對客戶甚至對整個社會都要有高度的責任心。

（8）敢擔風險。在現代社會，要得到回報就必須承擔風險，因此作為領導者必須具備甘願承擔風險的勇氣和成功規避風險的智慧。

（9）尊重他人。作為領導者，很重要的一點就是能夠把別人放在和自己平等的位置上去尊重和交流，重視並善於採納別人的意見。

（10）品德高尚。除了以上各點，成功的領導者還應該具有

出眾的人格魅力，能夠被社會人士和組織成員所真心地信任和敬仰。

3.鮑爾的領導特質論

鮑爾（Marvin　Bower）是麥肯錫公司的創始人之一，他在1997年提出了他所總結的領導者所應具備的14種素質。分別是：

（1）值得信賴。作為領導者要具有能夠使別人信任的能力，這需要真誠正直的人格。他特別指出：一個想當領導者的人應當永遠說真話，這是贏得信賴的良好途徑，是通向領導的入場券。

（2）公正。公正和值得信賴是聯繫在一起的，一個做不到公正的領導者是不可能得到下屬的信任的。辦事不公正對領導者來說是很愚蠢的錯誤，因為他為別人開了可以不遵守規定的先例。

（3）謙遜的舉止。謙遜的舉止是領導者走向群眾，贏得下屬好感的第一步。而且要想成為真正的、長久的領導就要做到真正的謙虛，而不是在下屬面前假裝謙虛。

（4）傾聽意見。作為領導者要學會傾聽，以及傾聽的技巧，要在聽的同時選擇適當的時機，提出非引導性的問題，表示感興趣和理解，並促使對方更有激情地說下去。在討論會上，領導者過早地發言，會打擊下屬的熱情，同時也封閉自己學習的機會，因此領導者必須學會傾聽，這樣才能獲取比其他人更多的資訊，更早地發現別人沒有發現的問題。

（5）心胸寬闊。現在很多領導者都難以做到心胸寬闊，很大一部分原因是來源於領導者所處的高高在上的位置，這很容易令人陶醉和自我滿足。而且處在領導者位置上的人通常都非常自信，而過分的自信就會導致盲目的自我欣賞和目中無人，這勢必使領導者變得心胸狹窄。因此要成為成功的領導者就要尊重別人，對於下屬的意見，凡是有益的都予以考慮。

（6）對人要敏銳。作為領導者要對人的內心想法有敏銳的洞察力，只有瞭解組織成員的想法，領導者才能更好地引導他們、說服他們。這裡所說的對人敏銳還包括，作為領導者要注意到下屬細微的感情和言行舉止變化。

（7）對形勢要敏銳。這裡所說的形勢並不是指組織的宏觀形勢，更多的是指組織的內部形勢，或者說是組織工作中發生的各種傾向。領導者要對各種不同的傾向有敏銳的感覺，善於對事情進行客觀全面的分析。

（8）進取心。作為領導者要有不斷進取的意識和勇氣，才能領導組織以及成員不斷前進。

（9）卓越的判斷力。領導者要善於掌握資訊並準確地分析資訊，從而對組織所處的環境，以及將來所要面對的局面作出正確的判斷，並能夠在關鍵的時刻作出有利於組織發展的決策。

（10）寬宏大量。所謂寬宏大量，是指領導者可以允許不同觀點的存在，可以寬恕組織成員所犯下的小過錯。

（11）靈活性和適應性。領導者要思想開放、思維活躍，清醒地看到組織中需要改進的部門，使組織更快地適應變化的環境。

（12）穩妥和及時的決策能力。決策是領導者的主要行為過程之一，成功的領導者所作出的決策不僅要快，而且要準。

（13）激勵人的能力。領導者應該善於利用獎金、情感、榮譽等各種方式對組織成員進行激勵，要善於把握激勵下屬的最佳時機，從而增強他們的信心。

（14）緊迫感。對於時刻都在變化的組織內外部環境，領導者要對組織的發展具有緊迫感，並適當地把這種緊迫感傳遞給組織中的其他成員，這樣，組織工作的效率就會保持在較高的水平。

（二）領導者的心理素質

領導者的心理素質包含非智力因素和智力因素兩個方面。

1.領導者的非智力因素

（1）情感。所謂情感，是人們對現實對象是否適合自己的需要或社會的需要而產生的心理體驗。領導者既是組織中的普通成員，又擔負著帶領下屬發展組織以及下屬自我發展的特殊使命。所以說，領導者在組織中扮演著雙重的角色，也正是這種雙重角色決定了領導者情感的一些特性。作為領導者一方面會感受到組織其他成員對工作、對環境的感受，另一方面由於其在組織中的特殊使命，又必須對環境有比其他成員更深入、更敏銳的認識。除此之外，領導者由於其所處位置的特殊性，其感情有較強的感染性。而且作為領導者不能輕易地在下屬面前流露真實的感情，因此領導者的感情還要有較強的自控性和隱蔽性。

（2）意志。所謂意志是指人自覺確定目標、支配行動、克服困難以實現預定目標的心理過程。作為領導者，通常都具有比普通組織成員堅定的意志品質，其意志一般具有如下特點：自覺性、果斷性、堅定性、自制性。

（3）興趣。所謂興趣是指人們探索事物或從事某項活動的意識傾向，這種傾向是和一定的情感體驗相聯繫的。興趣是後天的，因此是可以培養和改變的。對於領導者來說，興趣是推動其從事領導活動的精神動力，而且領導者的興趣會在潛移默化中對下屬的興趣產生影響，所以領導者應該多培養利於社會和組織發展的興趣。

2.領導者的智力因素

（1）領導者智力的含義

所謂領導者的智力是指領導者利用其所掌握的知識，認識領導工作的對象、影響和改造領導對象、適應領導活動的環境、實現領

導目標的基本能力。領導者的智力是領導者的重要的心理要素，也是其從事領導活動的重要的心理條件。

（2）領導者的智力特徵

①領導者智力因素的多樣性。領導者的智力因素有很多來源，除了具有普通人所具有的觀察力、記憶力、思維力、想像力及創造力之外，還包括感召力、洞察力等特別的能力。

②領導者的智力活動具有很強的創造性。這一點對於旅遊企業的領導者來說尤為重要。

③領導者的智力具有影響性。領導者的智力與組織中其他成員的智力是相互作用的，但是由於領導者的特殊地位，領導者的智力對下屬智力的影響能力要明顯強過下屬智力對領導者智力的影響。

（3）領導者的智力結構

領導者的智力結構是指領導者智力所包含的要素以及其組合方式，如圖12-4所示。

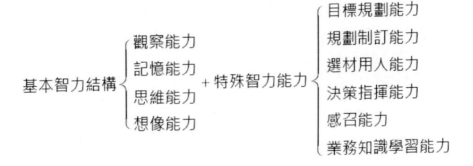

基本智力結構 { 觀察能力 記憶能力 思維能力 想像能力 } ＋ 特殊智力能力 { 目標規劃能力 規劃制訂能力 選材用人能力 決策指揮能力 感召能力 業務知識學習能力 }

圖12-4 領導者的智力結構

（4）影響領導者智力的因素

影響領導者智力的因素包括：先天因素、環境因素、教育因素、實踐因素、知識因素、非智力因素、年齡因素、健康因素等。

（三）旅遊企業家所應具備的素質

1.真誠善良的博大胸懷

真誠善良是所有企業的領導者都應該具備的品質，而對於旅遊企業來說更為重要。作為以服務為主要產品的企業，旅遊企業要在市場上樹立值得顧客信任的良好形象。而領導者的氣質和品格會在很大程度上影響企業內部成員的價值觀，也會對企業文化的形成造成重要的作用。因此作為旅遊企業家，只有自身具備真誠善良的博大胸懷，才能在企業內部要求員工做到「真誠對待顧客」的高質量服務，從而樹立企業的健康形象。

2.超越金錢的長遠追求

經濟利益雖然是經營企業的重要目的之一，但是卻不是經營企業的唯一目的。旅遊企業的領導者不應該是緊緊盯住錢不放的人，而應該是執著於事業，有長遠追求的人。事實上，很多旅行社企業的領導者進入這一行業，就是因為旅行社業進入門檻低，又容易賺錢，有些領導者甚至不惜欺騙顧客來賺取利潤，這些短期行為和低級追求都會在很大程度上限制企業今後的發展。因此，旅遊企業的領導者必須有超越金錢的長遠追求，正確處理賺錢和賠錢的辯證關係，過於重視錢，就會為了短期利益而丟掉長遠利益，只有能夠適時地放棄短期利益，才能維護企業長遠的發展。

3.冷靜客觀的哲學思考

近年來，旅遊市場的變化速度越來越快，變化程度也越來越大。要成為成功的旅遊企業領導者，就必須站在策略的高度，冷靜客觀地思考分析複雜多變的市場狀況，運用辯證的思維從多個角度去考察市場變化對企業的影響，才能作出高瞻遠矚的策略決策。

4.敢冒風險的經營膽略

目前，旅遊市場的競爭越來越激烈。在激烈的市場競爭中，風

險和機遇並存，不冒風險就不可能得到機遇。作為旅遊企業的領導者，除了要冷靜客觀地分析市場變化之外，還要以敢冒風險的經營膽略，不失時機地作出正確的決策，才能使企業在激烈的市場競爭中立於不敗之地。

5.開拓進取的創新精神

旅遊產品是一種易於模仿和複製的服務產品，旅遊企業要贏得市場，就要走在市場的前面甚至是引導市場，這就需要開拓進取的創新精神。對於旅遊企業而言，掌握了最新的旅遊產品，就等於把握了市場的脈搏、贏得了市場。因此開拓創新精神更是旅遊企業的領導者所不可缺少的。

6.知人善任的駕馭能力

作為旅遊企業的領導者，既要有識別人才的能力，更要有善於任用人才的能力，即把適當的人任用在適當的位置上，最大限度地發揮其對企業發展的作用。同時，作為領導者還應該從更高的角度重視下屬能力的培養和將來的發展，把培養下屬作為一項系統工程，使下屬真正從工作中得到鍛鍊，走向成熟。

7.凝聚團隊的人格魅力

集體的凝聚力對於旅遊企業來說是十分重要的，而實現集體凝聚力的關鍵就是企業的領導者。領導者對於下屬的影響一方面來自於職位權力，另一方面來自於人格魅力。因此，旅遊企業的領導者，應該注意修煉自己高尚的人格，並善於利用自己的人格魅力將團隊凝聚起來，形成強大的團隊向心力。

二、旅遊企業領導者的心理調整

（一）關於壓力的一般心理學理論

1.壓力的產生

壓力是人們對自己所重視的、可能對自己帶來威脅或挑戰的事情的反應。並不是只有令人不快的事情才能產生壓力，很多使人愉快的事情也可以成為壓力的來源，例如，婚禮、升職等。

人們的壓力來自於工作和生活的環境，而環境是怎樣轉變成壓力的呢？根據心理學家的研究，人們面對環境的變化會作出一系列不同等級的反應。第一等級的反應是初步估計，也就是人們對於某一環境的改變或某一事件的發生所暗示的可能結果是積極、消極或中立的估計。如果一個人確定這件事情的暗示是消極的，那麼對於這個人而言，這件事情就成為潛在的壓力來源。第二等級的反應通常被稱為第二步估計，是指人們對自己的能力以及所掌握的資源是否能夠勝任挑戰性的工作、是否能夠克服潛在壓力來源的估計。如果第二步估計的結果是消極的，那麼也會造成壓力。心理學家認為，人們壓力的產生是這兩步估計綜合作用的結果。

2.壓力的來源

心理學研究表明，壓力是很個性化的東西，也就是說對於不同的人來說，同一事件可能會使一些人產生壓力，而另一些人可能不會產生壓力。但是也有一些情況是基本上會使每個人都產生壓力的。社會心理學將壓力的來源歸結為3種主要的類型：突發事件、個人壓力、日常煩惱。

所謂突發事件是指一些自然災害、戰爭等突然發生並且會影響到很多人的重大事件。但是，由於不同的人對同一事件的心理承受能力不同，所以同樣的突發事件帶給不同人的壓力程度是不同的。

個人壓力是指由於個人情況的變化而產生的壓力，即在生活中產生消極後果的主要事件，例如伴侶的死、工作或學習的失敗等等。這些個人情況的變化在發生時可能會對人造成比較深刻的影

響，但是，隨著時間的推移，當人們學會適應後，這種壓力就會逐漸消失。

日常煩惱是指生活中一些非正式的背景壓力，一般都來自於一些日常的瑣碎小事。這些事件本身可能只會對人產生較小的壓力和刺激，但是這些消極的後果累積起來所產生的壓力可能比起初更大的環境變化所帶來的壓力還要大。

總之，能夠引起消極後果的事情比積極的事情更容易產生壓力；不能控制、不能預料的事件會比那些能夠預料和控制的事情帶來更多的壓力；那些不清楚、模棱兩可的情況會比那些清晰的、確定的情況更容易帶來壓力。

（二）旅遊企業領導者的工作壓力

1.工作中的具體壓力源

（1）與權力相對稱的重大責任。旅遊企業的領導者所處的地位，雖然帶給他很大的權力，但同時也會使他面對更多的責任。一方面，領導者肩負著企業的興衰成敗；另一方面，領導者還承擔著員工生活水平的提高以及他們個人前途的未來發展責任。因此，領導者既要處理日常的各種事務，還要面對變化的環境，又要周旋於各種社會團體和勢力之間，所以領導者所承受的這些雙重壓力是一般人所難以想像的。

（2）激烈的市場競爭。激烈的競爭迫使旅遊企業必須不斷更新產品、加強企業管理，從而保住在市場上占有的一席之地。因此，領導者必須時刻處於戰備狀態，保持清醒的頭腦，其精神壓力也就可想而知了。

（3）各種風險因素。在市場經濟條件下，旅遊企業要面臨各種風險，如投資風險、合約風險、金融風險、不可抗力風險等等。旅遊企業領導者由於其肩負著企業的未來命運，面對這些風險，必

須為企業作出正確的決策，這就使其精神總是處於高度緊張的狀態。

（4）員工素質所帶來的壓力。對於旅遊企業的領導者而言，員工素質的參差不齊是其必須要面對的問題。素質較低的員工多，會給企業日常的經營管理帶來很多麻煩，會使領導者面臨較大的風險。領導者一方面要想盡辦法提高員工的素質，一方面還要花費更多的精力去提防企業出現問題。

（5）時間和精力的問題。當領導者全身心地投入到工作中時，常常會感覺時間和精力不夠用，精神要時刻處於高度緊張的狀態。特別是隨著年齡的增長，體力有所下降，因時間和精力所帶來的精神壓力就更大了。

（6）家庭婚姻方面的問題。事業和家庭似乎總是一對難以調和的矛盾。當領導者忙於事業的時候，難免會忽視家庭，久而久之就會引起家庭成員，特別是另一半的不滿，從而造成一些家庭矛盾和危機。這也會造成領導者的精神緊張，成為其主要的壓力來源。

（7）領導者的能力危機。旅遊企業現在的領導者，大都沒有經過相關的專業學習，隨著市場競爭的越來越激烈，他們往往會覺得自己的相關知識、綜合素質難以應付旅遊市場的飛速發展。這種自身能力的欠缺會給領導者帶來巨大的心理壓力，如果下屬的學歷、素質比較高的話，就更會使領導者感到危機了。

2.工作壓力所帶來的不良後果

（1）情緒波動較大。領導者面臨的巨大的工作壓力和心理壓力所帶來的最直接的後果，是其情緒波動越來越明顯，有時候甚至會難以控制，常常表現出喜怒無常。

（2）自制力下降。自制力強的領導者可以控制自己，有意識地抑制自己的不良情緒，注意在員工面前樹立良好的形象。但是在

巨大的精神壓力下，領導者的自制力會下降，往往會導致非理性行為的發生，給企業經營帶來不必要的麻煩。

（3）知覺遲鈍。人在精神緊張的條件下，會出現知覺遲鈍的情況。領導者在巨大的心理壓力下也難免會出現知覺上的障礙。如記憶力減退，對環境的變化反應遲鈍，工作中精神不集中，經常出錯，從而影響企業的正常經營。

（4）正常的生活規律被打破。作為領導者，在全身心投入工作的時候，所承受的壓力會打破其正常的生活規律，造成生活節奏的紊亂，特別是會失去很多休息時間和休閒娛樂時間，這又會進一步加劇領導者的心理壓力，處理不好會形成惡性循環。

（5）不良嗜好增加。領導者在心理壓力過大的情況下，常常會過量飲酒、吸煙或飲用大量的咖啡、茶等提神飲料，以減輕自己的精神緊張狀況。這些習慣都會影響領導者的身心健康。

（6）家庭關係急劇惡化。工作的精神緊張，使得領導者常常會把不好的情緒帶回家中，從而造成家庭關係的緊張和惡化。

（三）旅遊企業領導者的心理調整

旅遊企業的領導者在工作中難免會面對很多壓力，而在壓力過大的情況下，又會出現上述不良後果，因此作為旅遊企業的領導者應該善於調整自己的心理狀態，為自己減壓。下面介紹10種調整心理狀態的方法。

1.順其自然

企業的領導者，雖然在事業上應該有所作為，但不要對自己提出過多的要求，不要苛求自己。「不求事事盡如人意，但求一切無愧我心」，領導者應該把努力的目標定在自己的能力可以達到的範圍之內，對於很多達不到的目標，該放手的時候就應該果斷地放手。這樣才能夠享受經過自己的努力，最終達到奮鬥目標的喜悅和

成就感，而不是每天在不斷地責備自己中度過。

2.對他人的期望不要過高

領導者在放鬆了對自己的要求之後，還要學會對他人也不要有過高的期望。領導者要能夠允許他人犯錯誤，要能夠包容別人的不同觀點和不同的生活選擇，不要勉強他人去做不願意做的事情。這是尊重他人的前提，同時也是領導者自我解放的必要條件。

3.及時疏導自己的憤怒情緒

當領導者在工作中遇到令自己憤怒的情況時，一定要先靜下心來，考慮一下場合和環境，分析一下自己的發怒會對周圍人產生什麼樣的影響，然後衡量一下自己的發怒是否會造成積極的作用，是否有意義，再決定是否發怒。作為領導者，在工作狀態中不可以輕易地表露出自己的真實情緒，不分場合和對象的發脾氣只會給工作帶來不必要的麻煩，並且嚴重地破壞領導者在員工心目中的形象。

4.在人際交往中善於「屈服」和「妥協」

領導者應該學會適時地放棄，能夠在適當的時候擺出低姿態，不要為了維護自己的自尊心，對任何事情都一味地堅持和強求。對於一些無關緊要的小事，不要計較太多；對於一些固執的員工要學會使用迂迴的戰術，不要總是端著自己的架子「硬碰硬」。

5.善於「暫時逃避」

領導者在受到挫折的時候，應該學會暫時把那些不如意的事情忘掉，去做一些自己願意幹的事情，暫時逃避一下那些事情所帶給自己的心理壓力。等到自己能夠用理智的態度去面對挫折的時候，再去總結失敗的教訓。

6.善於宣洩自己內心的壓力

旅遊企業的領導者在激烈的市場競爭中，總是位於潮頭浪尖，

不得不去面對很多的壓力，因此領導者一旦有了心理壓力，應該學會適當地、及時地宣洩出來。領導者可以向親人、朋友或者心理醫生去傾訴自己心理上的壓抑，從而將這些心理壓力宣洩出去。

7.多為別人做好事

領導者不能處處唯我獨尊，應該多去考慮別人的需要和感受，多去發現別人的優點，多為別人著想。這樣既可以證明自己存在的價值，又可以鍛鍊自己平和的心態。

8.在一段時間內只做一件事，減少精神負擔

當旅遊企業發展到一定的成熟程度後，領導者應該把自己從繁瑣的日常事務中解脫出來，爭取在一段時間內只有一個工作主題，只做一件事情。把其他的權力適當地、合理地分給下屬，這樣可以有效減少領導者的精神負擔。

9.不要處處和人競爭

雖然旅遊行業的市場競爭異常激烈，但是這並不意味著旅遊企業的領導者要去參與各種競爭。領導者必須明白競爭與合作的辯證關係，在該競爭的時候競爭，該合作的時候合作，並在恰當的時候做好競爭與合作的轉化。而且領導者必須善於區分什麼樣的事情有必要去競爭。對於一些無關大局的小事大可不必用競爭的壓力來束縛自己。

10.對他人要表示友好

領導者不可以因為自己身處高位，就以居高臨下的姿態對人，這樣只會為自己處處樹敵。領導者要學會把自己的架子放下來，用適當的方式對他人表示友好，用真誠的心去對待自己的下屬和競爭對手，這樣才可以消除別人的戒心和敵意，從而減輕自己的心理壓力。

事實上，對於領導者而言，面對來自各方面的壓力，還能保持良好的心理狀態，需要一種非常高的精神境界。這需要寬廣似海的胸懷、靜如止水的平和以及寵辱不驚的從容，也就是說領導者的人生哲學和管理哲學都必須修煉到非常成熟的境界。

【案例1】

一位剛剛走出校門的大學畢業生，在一家旅行社工作。總經理對他的學歷和能力表示出了極大的興趣，多次表示要對他委以重任，他也對新的工作充滿了抱負。總經理交給他的第一項工作就是讓他為目前較為混亂的企業內部秩序訂立必要的管理制度。他問總經理：「您想讓我訂立關於哪方面的制度？」總經理回答說：「咱們企業現在需要管理的地方太多了，你就一個一個地寫吧。」他又問：「那您希望我把制度訂成什麼樣子？」總經理回答說：「越細緻越好！」於是他帶著滿心的忐忑，開始查閱資料，並結合企業內部管理混亂的具體情況，按照整頓的迫切性高低，開始制定不同領域的企業內部制度。當他每寫完一部分拿去給總經理審閱的時候，總經理總是說：「你放心去幹，只要有了制度，執行不是問題，只要我一簽字，沒有人會不執行。」但是隨著工作的開展，他卻陷入了深深的困惑，他發現自己越來越不知道該做些什麼了。他不明白該訂立什麼樣的制度，制定哪些制度，每次問總經理總是感覺總經理也沒有辦法說明白其意圖，他又不便總是追問。而其他的同事，由於他剛剛進公司就和總經理接觸頻繁而對他有所保留，總是感覺有什麼隔閡。現在的他遇到了走出校門之後最大的難題。

【案例思考】

請你結合有關領導風格的理論，替這位畢業生分析一下造成其困惑的原因，企業的總經理是不是這位畢業生困惑的來源呢？

【案例2】

某旅行社的總經理對工作非常認真負責，親自批閱各種文件，時刻關注下屬的工作情況，每天都會到各個部門去視察工作，特別是業務部門所談的每一項業務他都會親自過問，和下屬商量洽談業務的細節。在這位總經理的辛勤工作下，該旅行社的效益明顯提高，但是他卻驚訝地發現員工的工作積極性越來越低，經常在公司聊天、上網，而送到他案頭的文件卻越來越多，每天都會有很多瑣碎的問題等著他去解決。直到有一天，他碰到了一個企業管理方面的專家，他對專家抱怨說，我現在真的不想幹了，每天都有很多事情脫不開身，感覺每天來工作都是痛苦。

【案例思考】

如果你是該專家，請你結合所學的相關知識，幫這位老總診斷一下他的癥結在什麼地方，並為他出出主意，解決現在的困境。

專業詞彙

領導的影響力　　　領導風格　　　領導藝術　　　領導特質

思考與練習

1.試分析領導的概念以及影響領導過程的三要素。

2.如何理解旅遊企業的領導者在企業中所扮演的角色？其影響力來自於哪些方面？怎樣提高其影響力？

3.結合領導生命週期理論以及旅遊企業經營管理的特點，談談旅遊企業應該採取何種領導風格？

4.領導者應該具有什麼樣的特質？作為旅遊企業的領導者應該具有什麼樣的素質？

5.結合旅遊企業自身的特點，思考什麼樣的領導藝術對旅遊企業領導者是至關重要的，對於這些領導藝術應該怎樣靈活運用？

6.旅遊企業的領導者會面對什麼樣的心理壓力？應該進行什麼樣的心理調整？

國家圖書館出版品預行編目(CIP)資料

旅遊心理學 / 杜煒 主編. -- 第一版.
-- 臺北市 : 崧燁文化, 2018.12

　　面 ；　　公分

ISBN 978-957-681-672-7(平裝)

1. 旅遊 2. 休閒心理學

992.014　　　　107021727

書　　名：旅遊心理學
作　　者：杜煒 主編
發行人：黃振庭
出版者：崧燁文化事業有限公司
發行者：崧燁文化事業有限公司
E-mail：sonbookservice@gmail.com
粉絲頁　　　　　　網　址：
地　　址：台北市中正區重慶南路一段六十一號八樓815室
8F.-815, No.61, Sec. 1, Chongqing S. Rd., Zhongzheng
Dist., Taipei City 100, Taiwan (R.O.C.)
電　話：(02)2370-3310 傳　真：(02) 2370-3210
總經銷：紅螞蟻圖書有限公司
地　　址：台北市內湖區舊宗路二段 121 巷 19 號
電　話：02-2795-3656　　傳真：02-2795-4100　網址：
印　　刷：京峯彩色印刷有限公司（京峰數位）

定價：550 元
發行日期：2018 年 12 月第一版
◎ 本書以POD印製發行